U0064699

戰雲

——常任俠日記集（1937-1939）

紀事

（上）

常任俠·著／郭淑芬·整理／沈寧·編注

總序

常任俠先生（一九四○——一九九六），安徽省潁上人，譜名家選，字季青。明代開平王鄂國公民族英雄常遇春之後裔。我國著名東方藝術史與藝術考古學家、詩人，長期從事學術研究和教育事業。先生性格正直耿介，溫和樸質，淡泊名利，筆耕不輟，學識廣博，著作宏富，尤以東方藝術史研究，在國內外學術界享有極高聲譽。他在古典文學與詩詞上造詣極高，畢生以詩紀事抒懷，歌頌光明，鞭撻黑暗。一九八五年所作的七律《生日述懷》：「著述豈為升斗計，育才翻忘鬢毛蒼。無功報國空伏櫪，欲藉魯戈揮夕陽。」真可謂忘身報國，志在千里，獎掖後學，壯心不已。

常先生去世後，我們遵照他的遺願，對先生的著述及遺稿進行了搜集、整理和編輯工作，先後出版有《常任俠文集》（安徽教育出版社）、《常任俠書信集》（大象出版社）、《冰廬藏篰》（贊助出版任俠珍藏友朋書信選》（國家圖書館出版社）、《鐵骨冰心傲歲華：常任俠百年紀念集》（贊助出版）以及日記選《戰雲紀事》（海天出版社）、《春城紀事》（大象出版社）等，涵蓋了先生大部分學術研究成果及部分書信日記等內容。這些著述出版後，在國內外學術界產生了較大影響。

此次編輯出版的常先生日記三種，其中《兩京紀事》是首次公開出版，記錄了作者一九三二──一九三六年間主要在國都南京和日本東京的生活。《戰雲紀事》則是作者一九三七──一九五三年間自印度返國參加建設的經歷。從時間跨度上看，記錄了作者前半生對於理想和事業的期待與追求。鑒於本書具有年代關聯的特點，以及社會進步帶來的對這一歷史時期諸方面的重新審視，部分內容較之初版本作了相應的增訂和調整。《戰雲紀事》因增訂文字較多，現分為上中下冊；部分注釋說明文字，按首次出現加注原則，前移至《兩京紀事》內；《春城紀事》則增加了一九五三年部分；重新選擇插入了部分作者照片、手跡等圖片。這樣的考慮基於：一方面通過對這些圖文資料的揭示，使研究者獲得更多正史之外的重要文獻，可能對補充甚至修正對某一時段史實及人物事件的認識有所裨益；另一方面，也能使讀者在深入瞭解作者的內心世界和他廣識博學之外，同時欣賞到其富有詩意的文筆和珍貴的歷史圖片。

「故園懷念抒文藻，跨海來集鼓瑟琴。」這是先生一九八〇年代後期吟詠的詩句，寄託了對海峽兩岸從事學術交流、友朋歡聚的殷切期望。同時先生也曾表示過在臺灣地區出版著作之願望。此次承蒙蔡登山先生引介，秀威資訊科技股份有限公司欣然接納出版先生遺作，誠為海峽兩岸學術、出版界值得慶幸之事。我們也為能夠秉承先生的遺願，將這批日記重新編輯出版，公之學界，以饗讀者而略盡微薄感到榮幸。相信這件旨在繼承文化遺產的工作，能夠得到研究者的認

同和海內外廣大讀者的喜愛。由於整理者學殖淺陋，此書雖經大家多方努力，各類紕繆，想難盡免。尚祈讀者諸君不吝賜正。

郭淑芬　沈　寧　辛卯清明於常任俠先生謝世十五週年祭奠時節

常任俠傳略

常任俠（一九〇四～一九九六），原名家選，字季青，安徽省潁上縣人。著名詩人、東方藝術史與藝術考古學家。

幼讀私塾。一九二二年秋，考入南京美術專門學校。一九二八年入國立中央大學文學院學習古典文學及日本、印度文學。一九三五年春赴日本，入東京帝國大學文學部大學院進修，研習東方藝術史，一九三六年底回國。一九三八年在國民政府軍事委員會政治部第三廳第六處從事抗日宣傳工作。一九三九年任中英庚款董事會協助藝術考古研究員。一九四五年底赴印度任國際大學中國學院教授。一九四九年三月歸國，任中央美術學院教授兼圖書館主任、中國民主同盟中央委員、中華全國華僑事務委員會委員、國務院古籍整理出版規劃小組顧問、國家文物鑒定委員會委員。主要著作有《民俗藝術考古論集》、《中國古典藝術》、《東方藝術叢談》、《絲綢之路與西域文化藝術》、《常任俠藝術考古論文選集》、《常任俠文集》（六卷本）等，另有合作譯著《東方的文明》、《日本繪畫史》、《中國服飾史研究》等。

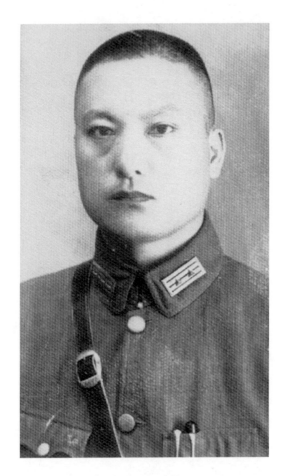

常任俠（1938年）

目次

一九三七年

一月

一九三七年

一日　金曜　晴。

實校新年放假。在幼稚園開歐美日本民俗風景體育畫片展覽會，余與金兆均先生出品，各占一半。

寫〈人與神之愛〉長詩一首，為Motoko[1]紀念。晨，思之不置，不知近況究竟如何。下午法恭來，以《夏伯陽》、《壞孩子》兩書與之。田沉來，借去蒲陀夫金《映畫藝術論》及《蘇俄革命映畫》二書。晚間，全校教職員在民族樓聚餐。餐後與冀啟昌同赴新街口看新年提燈會，道中觀者極眾，而秩序極壞。步行至花牌樓，各種花燈，延長數里。理髮業、修腳業者多玩轎兒燈，飾為婦女，歌民間蕩歌。又龍燈、獅子燈及大頭和尚拐劉翠戲，猶似故鄉所見。聞啟

1 即日本妻子前野元子。

昌言，雙十節只放爆竹，用錢十萬元，則此次非數十萬不辦也。道旁一老乞婦，向人哭泣求錢，無過而問者，苦樂懸殊如此。歸寢已十一時。

今日為舊曆十一月十九日。

二日　土曜　晴暖如春。

晨，整理書籍，以稿寄王平陵君。送宗白華古物展覽目錄一冊。至田漢家，以岸田國士著《喜劇集》送彼。彼云將譯日本近代劇作也。田未在家，坐小時，歸校。途遇柳屺生云，在揚州見一人，自稱為我之弟。又在九江五洲飯店，見一人使用我名。天下事無奇不有，殊不可料，但如此行為，其別有用心可知也，當一查之。

下午再赴田壽昌家，壽昌與辛漢文、朱維基等打牌，余甚不喜此戲。夜與田漢、黃素赴南京聽弋陽腔、崑腔，以通天犀、獅吼記為佳。散戲時，遇瞿安師一家均在。與田、黃至小吃館小吃，歸寢已一時矣。

三日 日曜 晴。

晨赴興皋棧家純處，彼金大已考畢。至小石先生家，取來衞聚賢編《杭州古蕩新石器時代遺址之試探報告》一冊。歸校即將此書讀竟。四時，赴又新池沐浴，歸校晚餐。中國文藝社陳曉南君函召演講日本現代文壇，作書覆之。并作書寄元子。元子近日，必甚悲苦，余亦悲苦，無法互慰也。

夜失眠，此為近來第一次。晨起左半身不適。

四日 月曜 晴。

本年開學第一紀念週。為學生演講日本學生訓練情形。許先生幼弟新自美返國，於當場攝電影，並攝宿舍內部情形及校舍風景云。下午至田漢家，其夫人贈我中國戲劇學會入場券一張，即赴世界觀劇。《雷雨》劇本[2]，缺點甚多，不謂演出者如此之多。馬彥祥飾魯貴，大致學蔣明，而無其老到。劇作者萬家寶飾周樸園，亦嫌弱。惟李萱飾四鳳，初次登臺，頗為活潑，可造材也。戴涯飾周萍，則不及其飾老人遠甚。

2 萬家寶（一九一〇──一九九六），筆名曹禺，後以行。著名劇作家。曾任中華全國戲劇家抗敵協會理事。

在後臺晤張天翼君，略談。散場後與唐槐秋夫人同赴桃園晚餐。歸途復至田漢家，晤施白蕉，談清客郁達夫事。九時半歸寢。

五日　火曜　曇天。

寢中念元子不已。昨日致元一函，以雙掛號寄出，至今未得音信，不知究如何也。午寫《漢唐間西域百戲之東漸》舊稿。下午四時，至銘竹處略談即歸。晚餐後，再寫信寄元子。余頭昏昏然，惟念元子，所見婦女，均覺可厭，無如元子美者，直至今日，方識相思苦味也。當歸國時，恨不携之同來。

收東京王烈轉來田漢所寄《復活》一本及函。

夜，早寢。思念元子，轉側不能成寐。失眠。

六日　水曜　曇天，氣候寒冷。

上午抄寫西域百戲一稿。下午四時入浴。晚間應沈冠群招請，到張季良、羅孝先等人。餐後至田漢家小坐即歸寢。

七日　木曜　曇天。

晨，打電話與良伍，問金大放榜消息。赴中央大學中國文學系，晤潘崇規及小石先生，以《支那陶磁史》借與之。歸校則高中畢業照相，業已照畢。下午抄寫文稿。晚間至中國文藝社，晤謝壽康先生等，有唐學咏演講中國音樂問題。下次交際夜，則定由余演講日本現代文壇一題。散會時，壽康先生囑為曾今可介紹田壽昌，勉強為書一名刺與之。時夜十時，戶外降雪。歸寢頗寒，念元子。

八日　金曜　曇天。

上午寫文稿。下午寫文稿。三時赴安徽公學訪姚文采未遇。歸途過書店，買《日本教育史》、《西班牙文學》、《光明》各一冊。在書店晤汪懋祖，立談良久始去。晚餐後，寫文稿。

九日　土曜

上午，家純來。下午，田壽昌送來請帖，十一日午招宴。請瞿安師一帖，託為送去。至瞿安師家，晤盧冀野自滬歸。韓世昌在瞿師處學崑曲，因與冀野約，明日往聽崑曲。至壽昌處，未

晤，即與冀野赴唐圭璋家，小坐即歸校。因校中初三畢業生開茶話會也。晚餐後，再至田家，以寫成〈漢唐間西域百戲之東漸〉一稿，與黃素討論，彼甚贊同。歸寢頗遲。

十日　日曜

上午赴汪辟疆先生家，以西域百戲一章，送其校閱。晡白華先生，即同赴浮橋玉萃齋觀其所裱漢畫，頗佳。下午赴夫子廟南京大戲院聽崑曲，侯玉山打武戲尚好。散戲後與瞿安師、冀野同赴後臺一觀。赴花牌樓食羊肉。赴又新池入浴。銘竹曾送來《詩帆》三卷一期，印刷尚佳。

十一日　月曜

上午至田壽昌家，彼邀請春宴者數十人，有謝壽康、熊式一、宗白華以至蹦蹦戲女演員等。晡白楊女士，風姿不及夏日所見矣。余攝照片一卷。下午始歸校。夜念元子，頭痛不已，此疚不知何以補償也。

十二日　火曜

晨在寢中，念元子為之流淚。元子所受苦痛，不知至何程度。

上午，打電話與家純。復至胡小石家，託其代取一試讀，未知能成功否。

午餐後，至田漢家，即同赴世界大戲院看《梅蘿香》一劇。馬彥祥與白楊，已脫離關係半年，今合演此劇，故觀眾中熟人，多鼓掌不置。晚歸至田家閒談，夜十時歸寢。

十三日　水曜　晴朗。

早餐後至胡小石先生處，借《隸釋》第十九卷魏大饗碑，魏曹丕延康元年八月八日，大饗，立此碑，中有文云，旨酒波流，肴蒸陵積。謇師設縣。金奏贊樂。六變既畢。乃陳秘戲。巴俞丸劍。奇舞麗倒。沖狹逾鋒。上索蟜高。艑鼎緣橦。舞輪擿鏡。騁狗逐兔。戲馬立騎之妙技。白虎青鹿辟非辟耶魚龍靈龜國鎮之怪獸。瓌變屈出。異巧神化。云云。此亦漢唐百戲之史料也。

下午，家純來，稍談即去。

元子消息不通，不知如何，思之坐立不安，痛苦欲死。余近來左邊神經痛疼，睡眠不安，使元子若有不測，則余必癲狂痛苦死矣。然皆余自致之疾，又將如何。惟有重赴日本，一探其近況耳。

身痛赴又新池入浴，浴後至銘竹處。歸過田漢家，又至瞿安師處，談至七時，始返校。

十四日　木曜

上午寫短詩〈紅字〉一首，連前〈人與神之愛〉一首，均送銘竹。洪深《農村三部曲》送還田漢。下午一時半赴國民大戲院看蘇俄《血花》一片，尚佳。田漢、黃素等人亦在場。散後訪方令孺，未晤。至酈衡三處又未晤。晚餐赴土街口浣花菜館，中國文藝社聚餐，到數十人，有董蓮枝唱大鼓，宮嬌等唱京劇，頗盡歡。

十五日　金曜　曇天。

收錢雲清、良伍、法廉等人函。至胡小石、劉曲皋、汪懋祖等人處，均未遇。下午，良伍來云：金大入學事不成，明日將歸里。即以《史記》等書囑其帶回閱讀，并囑其代購地方新年板畫寄來。晚間，與李方叔等赴浮橋晚餐。夜思元子，頭昏欲死。

十六日　土曜

晨，寢中念元子。早餐後寫三函，一寄茨城，一寄前野家，一寄竹澤家。下午天雨，思元

子，心境極壞。赴銘竹【處】暢談與元子經過，銘竹夫人俞君云，元子決無危險，不日當自來也。心略寬。夜歸校，撿元子手書及照片，擬交銘竹刊印。

十七日　日曜　陰雨。

思元子，心境極惡。下午四時，開調級會議。晚間，一思元子，便覺心痛，時萌自殺之念。至田漢家閒話解懷。與黃素談彼入獄經過，十時歸寢。連夜寢不佳，故日間精神亦壞也。

十八日　月曜　晨陰雨，午轉雪。

下午開調級會議。薄暮至辟畺先生家，六時歸校晚餐。夜念元子不能寐。

十九日　火曜　陰雨。

下午開調級會議，退學及降級學生十餘人。夜念元子，心痛戰慄。

二十日　水曜　陰雨。

念元子，精神極壞。讀書撰文，都無心緒。收謝壽康先生函及戲票一枚。下午入浴。夜至田漢家。收梁夢暉君函，即覆之。收文藝社函，約下禮拜四演講。

二十一日　木曜　雨止。

下午，以元子照片及手跡交銘竹製版印入《詩帆》。與銘竹赴夫子廟，至高嶺梅處，囑代印在田壽昌家聚會照片，與銘竹品茗新奇芳閣。晚間赴中國文藝社參加交際夜，有黃賓虹演講中國畫與自然，并晤德華諸舊友及東京友人徐紹曾君。

二十二日　金曜

午寫覆信寄葉守濟、常靜仁等人。收辻喜久、段平佑函。下午同徐德華玩後湖，念及元子，觸景生悲，如元子來，則此生快樂，不來則苦將以終世，余負彼至深，彼愛余備至也。

晚間赴公餘聯歡社看話劇，謝壽康先生并邀赴後臺晤程靜子女士。近來話劇運動，有兩位新

女演員產生，一李萱，一即程也。

二十三日　土曜

午寫寄元子函，一寄四谷忍町八番地ェタノ洋服店轉，一寄玉泉館轉。余始終不知元子狀況，痛苦之至。下午以在東京所購古鐘拓片，請胡小石先生書跋。入浴。晚餐後，郁風來電話，云昨日來京，邀余赴安樂往晤也。同彼散步太平路，并赴德國飯店，請其晚餐，送之歸寓，即回校。

晨夢見元子，醒則愈悲。

二十四日　日曜

上午，赴小石先生家取古鐘拓片，尚未題就。下午約徐德華同至郁風處。晚雨。赴安樂酒店，稍談即歸校。

寫〈日本的浮世繪與錦繪〉稿，將交陳曉南，因約定明日取稿也。

寢中念元子，腹痛。余近一念元子，腹中鬱氣輒痛。元子不來，余其死乎。

二十五日　月曜　雨止。

精神頗好。今日又往好處想，以為四月以前，元子必來。元子若疑余對之不忠，或憤而死，或憤而不來，則余將若何。收鄭明東函。下午至中國文藝社交稿。三時至安樂酒店郁風處。四時與徐德華看畫展，即歸校。晚間至田漢處小坐。

二十六日　火曜

買南京新年民俗版畫數十張，又託龔啟昌由無錫購來民俗版畫多張。

胡小石先生將古鐘墨本題就送來，并約晚餐。收岸邊成雄寄來《琵琶の淵源》一冊，此君為帝大東洋史教室友人，研究頗佳。

徐紹曾來，江紹鑒來，頗暢談，即與徐同往桃園午餐。下午與汪銘竹赴夫子廟遊古董肆，并將古鐘拓片製版擬插入本期《詩帆》。晚應小石先生萬全酒家之招，到有謝循初、張掄元、饒孟侃、潘復公、劉繼宣諸人。十時始散。

歸校收得竹澤五子來書，云元子已歸東京，將學看護，心為略慰。一月精神痛苦，為之稍紓。尚不能斷將來結果如何也。

因稍飲酒，夜興奮，失眠，三時猶未闔目。

二十七日 水曜

上午讀報,見西安方面有緩和情形。東京《留東新聞》,一月十九日橫被摧殘,張健冬、簡家福皆被檢舉。下午,入浴,體頗暢。至銘竹處小坐。歸校寫寄竹澤五子函、元子函、佑辰、休光、守濟諸人函,至夜九時半。

陽翰笙送來稿費十元。王烈轉來謝次彭先生寄贈《李碎玉》一冊,法文本。

二十八日 木曜 曇天。

上午將佑辰、休光、守濟諸人函寄出。寄竹澤五子掛號函一封,匯洋四十元,託其送交前野元子。途遇高植,又晤陽翰笙君,囑為中旅撰劇評。本夜交際夜,中國文藝社請余演講「日本文壇現狀」。

在小石先生家取回支那古鏡一冊。下午赴田壽昌處取上海日報數張,內登載空閒少佐一劇在滬演出情形。在「一·二八」五周年,日本帝國主義者正紀念其侵略之事件也。

3 即中國旅行劇團。由戲劇活動家唐槐秋(一八九八—一九五四)發起組織,一九三三年創辦於上海。曾在各地巡迴演出,歷時十四年。

夜應中國文藝社之邀，演講「日本文壇現況」，到聽眾頗多，有陳之佛、常書鴻、呂斯百等畫師。十一時散會。

二十九日　金曜

上午赴田壽昌家，暢談。至汪銘竹家送古鐘拓片照片。下午再至汪處略談。即赴大華觀《雷夢娜》一片，五彩至美麗。散後至世界觀中國旅行劇團演《祖國》。晚餐後，再至銘竹家，同赴書店看詩稿。往訪沈子曼女士，未晤，即歸寢。

三十日　土曜　曇天。

下午訪小石先生未晤。至世界觀中旅演《復活》，較之中舞前次所演《復活》[4]，頗覺淺薄。晚雨，歸寓晚餐，心念元子不已。元子照片製版，書店已送來，尚清晰也。

戴涯為中國戲劇學會借去《贖身》、《夜店》各一冊，贈彼《毋忘草》一冊。晚餐後訪小石、旭初兩先生均未遇。在田壽昌處取來《普希金》一冊。夜雨。思元子。

<hr>

4　即中國舞臺協會，由田漢、洪深、馬彥祥等發起，一九三五年十一月在南京正式成立，一九三六年四月間公演由田漢改編話劇《復活》時，常任俠曾參加演出。

三十一日　日曜　降雪。

整理一・二八夜演講稿，擬交文藝俱樂部發表。下午赴世界觀中旅《春風秋雨》一劇，頗佳。在桃園晚餐，即歸校。夜整理講稿，十一時寢。中夜思元子。

一九三七年

二月

一日 月曜 晨雪。

本學期開學。訪繆鳳林先生[5]。下午開全校教職員大會。酈衡三來談云任中敏將辦漢民學院，聘余為國文系教授云。

五時赴國民觀《蘇聯之今日》一片，極佳。至溫泉堂沐浴。夜十一時寢，思元子。

二日 火曜 晴。

開始上課，授章太炎、徐錫麟傳一篇。下午至辟疆先生家取回《漢唐間西域百戲之東漸》論

5 繆鳳林（一八九八——一九五九），字贊虞。浙江富陽人。曾任瀋陽大學、中央大學史地學系教授、系主任等職。

文一冊。至繆鳳林先生家略談，即歸校。購《日本現代史》一冊，《野草》一冊。晚間念元子，悵惘無所之。至銘竹處小坐，談又不洽。至田壽昌家，談兩小時，歸寢。中夜夢醒，復思元子，并夢見鹽谷溫先生，握手言歡。晨起精神尚佳。

三日　水曜　晴。

晨，補百戲論文。《野草》寄守濟。下午開教務會議。繆鳳林來稍談。晚間赴太平路理髮。

四日　木曜　晴，溫和。

下午，接李佑辰來京電話，即赴漢中路蛇山一號蕭宅訪之。彼同一友遊莫愁湖，即亦尋往。莫愁湖十三四年未來矣，野水荒寒，較之昔遊，尤動淒寂之感。晤佑辰及盧心遠君於莫愁樓上，憑欄徘徊，即歸。晚間與李同訪田漢，未晤。至文藝俱樂部坐談。十一時歸。

五日　金曜　晴，溫和。

下午開遊藝股會議。赴佑辰處，轉至銘竹家。《詩帆》三卷二期編印甚美，元子照片，印亦

清晰。至佑辰處，晤《留東新聞》張健冬、簡泰梁二君，新自日本放逐歸國者也。晚餐後歸校。

晚陰，頭漲痛，思元子不已。

六日　土曜　曇天。

上午講課一堂。為田壽麟寫〈電影在東京〉一稿。午餐後，田來取去。李佑辰來，商談赴東京迎元子事，因彼將往東京，願為盡力也。與李至田壽昌處坐談一小時。歸校，應酈衡三召，赴中央商場茶廳，晤臺靜農、任中敏、盧冀野諸人。即在彼小餐。餐後赴夫子廟閒遊。夜微雨。

七日　日曜　曇天。

晨赴奇芳閣飲茶。在書攤上買桑原隲藏博士《提舉市舶西域人蒲壽庚之事跡》一冊，馮攸譯本，商務版，十九年印，價三角。赴又新池入浴，讀此書，考證頗詳贍。浴後，至銘竹處，云《詩帆》明日出版矣。

晚間，體倦，早寢。

一九三七年

八日 月曜

上課一堂。下午寫〈普希金禮贊〉詩四十行。十日為俄國大詩人百年紀念也。孟普慶來談。晚間與楊希震[6]、余浩等請佑辰集餐。至令孺處晤小石、白華兩先生，歸寢已十時。

九日 火曜

上午接葉守濟函，云元子家已允元子來中國，并為脫國籍，囑余往東京云。收法恭函。至李佑辰處。下午四時，應上海業餘劇人招請茶會，并作簡短演說。葛建時邀余同左明等三人晚餐。餐後赴新都大戲院參加中蘇文化協會催開普希金逝世百年紀念會，并放映普氏原作《復仇遇艷》電影，歸已十一時矣。

十日　水曜　雨。

上午與學生談話，并寫寄元子書。午與李佑辰訪楊希震，即在楊處午餐。下午寫寄法函、三民中學函，并補錄日記。

今日為舊曆除夕，銘竹邀晚餐。有千帆[7]、孫望[8]兩人，皆詩帆同人也。小飲五加皮兩小杯，頭昏昏然，以連夜失眠，遂歸寢。由後面迂入前面舍中。

十一日　木曜　霧雨。

上午講課一堂。寫寄孫伯醇函。寄吳作人、徐紹曾《詩帆》各一份。午餐後小眠，以連夜失眠，精神極不適。至田漢家閒話，晤趙丹、沈西苓君。晚間為陳君代撰壽聯一副。天大雪。八時半寢不能寐。夜三時至六時又失眠。寢中思元子不已。元子願來，余又以事羈身，不能前往也。

<hr />

7　程千帆（一九一三——二〇〇〇），古典文學研究家，教授。一九三六年畢業於金陵大學中文系。在校時與常任俠、孫望等組織土星筆會，出版《詩帆》半月刊，並主編《金陵大學文學院專刊》。

8　孫望（一九一二——一九九〇），原名自強，字止疆。現代作家，古典文學研究家，教授。早年從事新詩創作，曾與常任俠一起參與編輯《詩帆》、《抗戰日報·詩歌戰線》、《中國詩藝》等刊物。一九四三年與常任俠合作選編《中國現代新詩選》，由南方書局出版。

十二日　金曜　晨大雪，彌望皆白。

下午接竹澤函，并將四十元退回。五時訪佑辰不遇。晚應夏漱蘭女士之招，赴華僑招待所晚宴。漱蘭為方孝澈夫人，孝澈能詩，而其妻能畫，方家固多風雅也。晚餐有白華、小石、令孺、李寶泉、陳之佛、饒孟侃諸人同席，寶泉介余演說。余論中畫接受中央亞細亞線條畫法，至南宗畫出，而線條大解放，且變線為點，為皴，此中畫所獨具云。歸寢已十一時，與白華諸人步歸。因飲酒，夜失眠。

十三日　土曜　雪晴，甚寒。

十一時赴漢中門蛇山十號訪李佑辰不晤。至又新【池】入浴，桃園小餐。過銘竹家小坐。歸至田漢家，晤馬彥祥、應雲衛等人。晚間寫信寄守濟，并將四十元附去。中夜醒兩次，晨夢饜，恍惚元子來，伏余身上啜泣，驚醒，則朝暾已上矣。

十四日　日曜　晴，氣寒。

上午作書寄元子，勸其速來。下午赴中華大戲院觀上海業餘劇人演俄劇《雷雨》，甚佳。中國年來話劇，進步甚速，此次化裝布景，皆甚進步也。散劇後至後臺稍談，即歸。晚間早寢，夜眠尚佳。

十五日　月曜

上午作書寄前野貞男[9]。接圭璋函，新遭鼓盆之痛，覆書慰之。寄法恭函。下午，赴田壽昌處閒談。李佑辰來，即同訪魏學仁君，赴桃園晚餐。餐後至中央飯店訪張健冬、簡泰梁二君。至圭璋處慰其喪妻。歸寢頗早。

9　前野元子之兄。

十六日　火曜

上午講李將軍列傳。

讀廿二史札記，歷朝封建帝王，多淫昏之輩，六朝尤穢惡。齊東昏侯為芳樂苑，諸樓壁上，畫男女私褻之狀。明帝時所聚金寶，悉泥而用之，此春畫之見於官書史籍者，且以為宮廷之壁畫也。

下午為夏漱蘭女士寫畫展批評一篇。三時半赴福昌飯店上海四十年代劇社茶會。晚間至徐紹曾處，同赴桃園小飲，即歸寢。

十七日　水曜　晴暖。

傷風漸痊，時時思念元子。本日放假，為國立中央大學實驗學校二十週年紀念日也。寫上海業餘劇人劇評一稿。下午赴門西磨盤街衡三家，轉赴伯沆先生處，坐談良久始去。晚間在國民大戲院看四十年代劇社演《賽金花》，與張西曼、陽翰笙同坐。散劇已十二時。至後臺閒話，遇關露女士，即昔年大學同學胡壽華也。面目已改，彼尚識余，余已不能識矣。與李劍華、胡繡楓夫婦同車歸，寢時已夜半。

十八日　木曜　晴。

講課一堂。還繆鳳林書三冊，并向戴涯索所借書。為許恪士撰輓對，此種應酬文字，毫無意味，頗厭之也。

下午赴田壽昌家，彼云出外無衣，余以舊袍及舊洋服贈之。赴夫子廟看燈市，繁盛無減往日。在古董店中購一磁碗，道光時物，繪五彩人物仕女，頗為工細，微損，價一元。晚間赴文藝社夜會。謝壽康演講「中國演劇之技巧」，云將撰為法文也。晤令孺、玉良、寄梅諸人，并送張倩英歸家。歸寢又深夜矣。

十九日　金曜

上午講課一堂。寫寄李佑辰函。下午，至田漢家未晤。赴花牌樓買《光明》一冊。夜間請陸露明、蔡瑪莉兩女士吃鍋貼，歸寢已十時矣。夜雨。

一九三七年

二十日　土曜　陰雨。

上午課兩堂。下午赴田壽昌處邀田洪[10]同看電影。晚間，與高國樑同赴桃園小吃。晤陳穆，多年不見矣。歸寢，頭痛。

二十一日　日曜

上午赴小石先生家，劉曲皋邀同午餐。餐後至夫子廟買古陶瓶三個，價一元。小藍花磁水盂一個，價七角，又浪費兩元矣。晚間赴中央商場，又至沈子曼女士處，坐談至九時半歸寢。夜念元子不已。

二十二日　月曜

上午代表本校赴鐘南、五卅、中大各校檢閱軍事管理成績，以本校最優。下午，補寫文稿。晚間至田漢家閒話。九時半寢。夜思元子。雨聲淅瀝。

10　田洪（一九〇二──？），字壽康。田漢弟。朋友間稱田老三。

二十三日 火曜 大雨。

上課一堂，講《後漢書・班超傳》。

由上午起至下午六時，將舊稿〈漢唐間西域百戲之東漸〉一稿，補寫一過。晚間應中國文藝社招宴，到有余上沅、謝壽康、唐學咏、汪辟畺、歐陽予倩、饒孟侃、郭有守、洪瑞釗、倪炯聲、蔣碧微[11]、徐仲年、王平陵等人，所商討的工作，猶之松本學的工作也。其提線人為華林、洪瑞釗等。余前月講「日本文壇現況」，即以諷之。將百戲一稿，交徐仲年送《新中華》發表。

夜大雪。晨起彌望皆白。

二十四日 水曜

晨，講課一堂。上午改課卷。下午赴田漢家，同陽翰笙等人看《秋瑾》劇。至花牌樓買《金瓶梅詞話》一部，《中國劇場史》、《中國戲劇史略》各一冊。至夫子廟買瓶座一個。食油餅，歸校。收徐仲年等函。

11 蔣碧微（一八九九──一九七八），徐悲鴻前夫人。

二十五日　木曜

上課一堂。修改作文卷完畢。下午入浴。至銘竹處，同千帆、孫望、銘竹等赴夫子廟，買成化磁瓶一個，價一元七角，可謂甚廉。得佑辰函，云明日赴東。今夜為舊曆正月十五上元，市上遊人甚眾。

家純寄來新年畫一包，囑其購木刻畫，乃所購者皆石印品，毫無研究用處。

二十六日　金曜

上課并發課卷。至楊希震處，楊來借去早川二郎著《日本史》一冊。寫一函寄葉守濟，并附五元。囑為續訂報紙。晚間許主任宴請本校同事。寫寄家純一函。夜雨。

二十七日　土曜　晴。

早晨作文，令學生記鄉土風俗。有關民俗之書，如吳自牧《夢粱錄》、孟元老《東京夢華錄》、耐得翁《都城紀勝》、劉侗《帝京景物略》，以及張岱《陶庵夢憶》之類，皆饒趣味。

一九三七年

收前野貞男函，拒絕與元子結婚，意極煩亂。此種無理干涉，極為可惡。

下午至銘竹處，未晤。至羅寄梅家，為其種花。寄梅養鴿甚多，中多西洋名種也。在寄梅家

晚餐。銘竹與繆崇群來，坐談至九時半，同散步歸。銘竹并來寓看所購古瓶及磁碗。

二十八日　日曜

上午至顏料坊酈仲廉家[12]，未晤。至夫子廟遊古董肆。至銘竹家。下午二時再與銘竹赴奇芳閣

應滕剛之招。晚間歸校，滕、汪并同來，坐談小時去。晚間至田壽昌家，以中午未午睡，頭痛，

早寢。

三月

一日 月曜

早晨紀念週，任主席。講學生之偉大使命，言：打倒帝國主義，掃除人類的蟊賊，打倒法西斯那基斯希特烈與摩索力等和平的危害者，必須有一次消滅戰爭的戰爭。我們現在的訓練非常重要。

午鄺仲廉來，云王伯沆先生病，垂老講學，至為可憫。下午法恭來，云家中平安，甚慰。晚間至銘竹家，將小傳及照片送去。轉至田壽昌家少談，即歸寢。田沅赴滬，以六元交其赴內山書店帶《海上述林》兩冊。

二日　火曜　陰雨。

上午講課一堂，發任俠級聯歡會函。下午赴三民中學，送法恭入學。至三山街為母親買膏藥，為小妹換金戒買衣料，并寄去。買《譯文》新二卷一、二、三期，并訂購新三卷。晚間應田漢、雷錫齡、陽翰笙之招，赴湘蜀飯店晚宴，到京市文藝界數十人。散席後赴南京大戲院觀高百歲、王熙春演京劇，夜十二時始歸寢。

收到酈仲廉所贈《染蒼室印存》一部，故陳師曾所製印，甚佳。

三日　水曜　陰雨。

課一堂。將《染蒼室印存》寄贈東京友人孫伯醇。下午，至田漢家，田漢老母欲返湘，無旅費，已十元借與之（還）。晚間，應文藝社招宴，到有汪東、吳梅、謝壽康、余上沅、邵力子、宗白華等十餘人。夜至李劍華家訪關露，并約明日來玩。

四日　木曜　早霧，晴朗，溫煦。

上課一堂。午後關露來，即同遊大學農場，并赴新都看電影，至桃園晚餐。遇張西曼、田漢，即同餐。至銘竹家，小坐即歸。

五日　金曜

上課一堂。至瞿安師處，談伯沆師病況，思有以救濟之。伯沆師年六十七，以教授積勞，突患中風，而家世清貧，大學縱無教員養老金，亦當特別設法也。伯沆師以民國四年任職至今，則期間亦最久也。下午，至門東仁厚里三號王伯沆師處問病，仍不能言語。旋赴華僑招待所觀援綏畫展，所收書畫甚多，并晤文藝界中人頗眾。晚間赴大西洋川菜館應馬彥祥、吳曉邦請晚宴，在座有謝壽康、張西曼、田漢等人。吳君專研舞蹈，去年在伊東消夏時，所居相去不遠，但未共談耳。

晚餐後，復至中國戲劇學會觀馬彥祥排演《日出》，萬家寶所寫《雷雨》、《日出》兩劇，劇情并不佳，而常上演，足見缺乏劇本。

一九三七年

六日　土曜

上午課兩堂。許勉文來。下午，至汪銘竹處，未晤。至田漢家閱《文學》中謝挺宇小說一篇，寫信濃町神宮一帶，舊遊印象，如在眼前。晚間，再至銘竹處，同訪滕剛，未晤。訪韓侍桁，姚蓬子亦在其家。與韓閒話，夜深始歸。韓對田漢攻擊甚力，又謂其與丁玲月收政府津貼，又醜詆洪深與歐陽予倩，何誣之甚也。

七日　日曜

上午，開任俠級級會，到二十餘人，均入大學矣。下午赴銘竹家，商討詩帆同人詩選事，因中華或商務可出版也。薄暮與滕剛遊夫子廟，買舊書數冊。晚間至小石先生家，請其為伯沅先生請養老金。

八日　月曜

上午對中低級兒童演講日本兒童情形。收華漢信，來索稿。下午至田漢家，又至銘竹家未

晤。晚間赴花牌樓書店街晤銘竹。購《巫術與語言》、《嚴寒通紅的鼻子》、《珂勒惠支板畫集》各一冊，即歸寢。

九日 火曜

收酈衡叔函。寄唐圭璋函。下午，赴田漢家。赴四象橋劉公祠九號張西曼家，與張談良久，始歸。天雨。至商務買《東方雜志》一本，中〈實庵字說〉，陳獨秀獄中稿也。夜改文卷。

十日 水曜 天雨。

收佑辰函。寄葉守濟函。上午講《詩·衛風·氓》。下午開演劇會，擬演《械鬥》。赴華僑招待所，到者多不相干之流。文壇如此可笑。至田漢家。晚間改課卷畢，覆璞德函。天大風雨。

十一日 木曜 天晴。

上午教課一堂，發課卷。下午，為中國戲劇學會公演《日出》，寫一詩與之。詩云：

大地方沉昏，群鬼紛出沒。東方出朝曦，炳炳照盲霧。

人間罪惡藪，九衢多歧路。佛不入地獄，眾生永迷誤。

諸公廣長舌，現身出弘幕。台下諦聽人，歡喜成大悟。

又寫舊詩寄元子云：

小樓絮語忘宵寒，從此銘心離別難。

昨夜夢中凌海去，攜君如畹秋香蘭。

今晨寢中曾夢見元子也。至銘竹處，校《詩帆》。即赴夫子廟，遊古貨攤。遇小石先生，同上奇芳閣茶樓品茗。小石先生云：王伯沆先生養老金事，已提起矣。赴新都觀電影，人已滿，遂歸。至田壽昌處，彼正寫《明末遺恨》京劇，用力頗勤也。晚餐後至陽翰笙家小坐，即赴新都觀《樂園思凡》影片，甚佳。中間非洲舞蹈，尤極唯美之能事。全部五彩，拍攝藝術甚美。散後轉至夫子廟，旋歸寢。

十二日 金曜

上午至田壽昌家。下午過銘竹處未晤，即赴夫子廟，量西服一套，因舊衣皆敝矣。在廟中買王之春《談瀛錄》一部，《爾雅直音》一部。又滇黃小章一個，價只三角，可云廉矣。買光明一冊。過青年會看古畫買展，中有蘭亭序一圖及仇十洲仕女一幅尚佳，惟價昂耳。

在金鈺興晚餐。頭痛甚，歸校。讀《談瀛錄》，頭痛欲裂，不知何故，即寢。

法恭今日下午來，給予二元及《中國的再生》一冊。寫稿送新民報。又前日所送〈東京雜記〉已刊登矣。

晚間接到內山書店寄來《海上述林》下卷一冊，皮脊金頭，印刷頗美，寢中閱讀，頭痛遂寢。

十三日 土曜

一九三七年

上課一堂。寄佑辰一函。製西服者來。余舊衣已盡破，以價昂仍未製。下午至瞿安師處，談王先生養老金事。至銘竹處，《詩帆》已出版。赴花牌樓西服店，價仍昂，未製。買《舞臺銀幕》月刊一冊。至夫子廟舊書攤，買《蠻族社會之犯罪與風俗》一冊，價皆一角。買漢瓦當硯一方，「長生無極」四篆文，價二元。買小雞血石章一方，價一元。至四象橋買印盒一個二角。又

趙撝叔製小章一方，價一元。至胡寄梅處，未晤。過花牌樓西服店，再論價，仍索三十四元，未製。歸途過銘竹處，至胡小石處，未晤。赴麵店吃麵一角。歸校。洗硯。候孫望來。終日荒嬉，隨自己嗜好，又用數元，不知何日了也。

孫望未來，遂寢。

十四日　日曜

上午至瞿安師處。至胡寄梅處，談至午，歸校。下午至銘竹處。晚間候孫望不來。赴世界觀《日出》一劇。夜深始寢。

十五日　月曜

上午課一堂，為幼稚生演說評判。下午赴世界觀《日出》。四時半回校開校務會議，及成績展覽會。晚間至田漢家借留聲片。

十六日 火曜

上午課一堂。收葉守濟函，云李佑辰赴東京，已遊日光。此君對余所託元子事，頗為熱心，今抵東乃淡然置之不問，信哉人之不可靠也。寫信覆之。

連日頭痛，昨晚甚至不能成寐，曾譯葉賢寧詩兩章，下午送與銘竹。孫望來，借劇本數冊去。為中學生排演話劇《械鬥》導演。四時赴夫子廟買《奔流》第一卷十冊，一元二角。此書久絕，購之實亦無用。至各古董店閒遊，因頭痛思稍遊散也。今日又用二元餘，總難自戒。

晚間送羅子正輓聯一副。閱《奔流》。

一九三七年

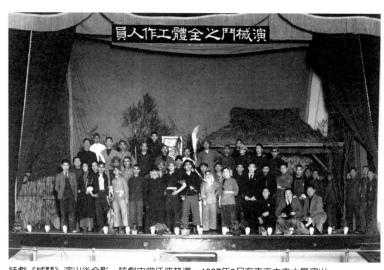

話劇《械鬥》演出後合影。該劇由常任俠執導，1937年3月在南京中央大學演出。

（前排右起第二人為常任俠）

十七日　水曜

頭痛癒。上午收到東京寄來《讀賣新聞》。上課作文兩小時。閱魯迅《半夏小集》。連日氣溫增加，梅花已殘，而元子不來，思之於邑，想其處境必甚苦也。下午，約徐紹曾來。晚間應謝壽康先生之招，赴國際聯歡社音樂會。主催者法國大使館及中法協會，杭尼夫人奏豎琴，姿態美麗可愛，所奏皆鋼琴名曲。西洋奏豎琴者，皆美婦人，亦猶中國古代彈箜篌也。到會聽眾多貴官及中西貴嬪云。

與徐紹曾、宗白華兩人同歸，就寢頗遲。

十八日　木曜

上課一堂。赴華僑招待所觀沈逸千察綏寫生畫展[13]。沈為造像一幀。下午至田漢家小坐。天雨。四時歸校改課卷。晚間，至銘竹家閒談。至商務買《東方雜誌》一冊，歸校。

記壽昌題沈逸千畫云：

<hr>

13　沈逸千（一九〇八──一九四四），原名承諤，以字行。畫家。抗日戰爭爆發後，曾任上海國難宣傳團團長、戰地寫生隊隊長、中國抗戰藝術出國展覽會籌備會總幹事。

危巖窄路下臨河，聞道人間有駕窩。吾族豈因艱苦退，風沙千里策車駝。

烽煙處處忍凝眸，此是存亡危急秋。一隊毛驢千石麥，糧官昨日過包頭。

萬彈嘶風馬怒鳴，綏東昨報復三城。黃沙白草堪埋骨，不讓青山有敵兵。

逸千多畫察綏邊疆情景，足以引起民族興亡之感也。

夜念元子不置。

十九日　金曜　陰雨。

本日無課。上午修改課卷，為胡生令聞修改讀班超傳詩云：

驅馬蹄破異域山，壯齒報國不思還。一生英名留漢史，卅載奇計伏凶頑。

虎頭燕頷雄且武，鬢白頭斑思故土。雲暗龍城望九州，玉關生入朝明主。

吁嗟乎，男兒生，莫等閒，又見胡騎滿陰山，行當殺賊絕大漠，安能久事筆硯間。

又改甘生陳西所作云：

讀傳蒼茫百感生，龍沙西望起邊生。何人更有長征略，鼓角旌旗出漢城。

改課卷二十本完畢。下午收到葉守濟、李佑辰函，詳述元子情形，其兄野蠻，阻不令來。元子疑吾非真愛彼，不知吾心苦也。惘惘半日，不知所適，強以自解，亦無一法，如何如何。即作書覆葉、李兩人。

晚間至陽翰笙家小坐。晤白楊女士，談至夜深始歸寢。夜失眠。

二十日　土曜　晴。

上課一堂。下午，寄元子四十元匯票，往兌取，因無法投遞，故葉守濟寄回。至翰笙處，未晤。至銘竹處小坐即歸。為學生排戲。收到《譯文》及《潛社詞刊》各一冊。

二十一日　日曜　晴。

上午至田漢家，同赴國民大戲院看《蘇俄之戰備》一片。赴南山商店製西服一套。寄葉守濟

函、寄元子函發出。

下午赴夫子廟老萬全潛社集會。買石章二方，一老青田甚好，請舊生蔣維崧刻字。維崧讀書

中大國文系，亦潛社新社員也。治印頗得喬大壯贊美云。

夜瞿安師飲酒大醉，送之歸寓。

二十二日 月曜

赴戲劇學校訪馬彥祥，詢其《械鬥》布景工人，未遇。再赴中國戲劇學會尋之，遇於途，即

下車共談，云介紹工人下午來校。

下午，赴銀行將匯寄元子四十元兌出。赴花牌樓試西服，約禮拜六可取。

收瞿安師函及圖章字樣，瞿師疑此舊章為趙撝叔、吳讓之一流人所刻。

馬彥祥、萬家寶兩人來，即同至萬家閒談，晚餐始歸。

下午五時檢查學生清潔。晚餐後與學生談話，論文藝書與社會政治等刊物正確觀點之重要。

九時，雨。寫信寄鹽谷溫先生。

夜思元子，不能成寐，不知元子近況究竟如何。

二十三日　火曜　陰雨。

寫寄日本茨城縣多賀郡小防地阪上村常磐ホノム小松未亡人一函，探元子近況。下午赴胡寄梅處，未晤。至大華飯店買《元中記》、《唐月令注》各一冊，又《雙梅景闇叢書》一部五本，長沙葉德輝刻。此人膽量甚大，中多人所不敢刊印之書。赴道署街買白壽山石章，價昂未購。晚間頭目悶悶，再赴夫子廟，深覺無聊，即歸。

二十四日　水曜　天雨雪，氣寒。

圭璋喪妻，為聯弔之，亦所以自弔也：

喪妻失妻，兄弟同悲，望江戶雲帆，我亦徘徊為寡鵠。

今日何日，天地異色，願黃門翰墨，稍節慘痛撫孤雛。

下午，赴國民看蘇聯《Jypsics》一片，散後，赴榮寶齋買印譜一冊。雪降愈大，市宇皆白。即赴饒孟侃家晚宴。饒收藏古銅古陶瓷古玉，室中陳列，琳琅滿目，皆在河南所購得也。晚餐有

小石、白華兩師及陳治策君，饒另約張鳳、陳鐘凡未至，談至夜深始歸。夜寒甚，思元子，吾此恨何時能消乎。

二十五日　木曜　晴。

上午課一堂。下午將寄小松樣信寫就發出。蔣維崧來，送代製印兩方。徐一帆來，送《潛社詞刊》十五本。晚餐後，赴田漢家。至文藝俱樂部，十時始歸寢。

二十六日　金曜　晴。

昨日收汪岱英[14]函，擬函覆之。岱英慧美能文，今入北京大學矣。

上午赴戲劇學校訪余上沅，接洽請化妝員二人。至中國戲劇學會，同洪正倫接洽借舞臺照明，均已成功。晚間排戲。

下午同小石、白華兩先生遊各古董肆，買老坑白壽山圖章一方，價七元。擬刻「吾妻元子長勿相忘」八字。余近染古董癖，計用三十元。所得物計成化花瓶一支，一元七角。古陶鐏三個，

14 汪岱英，後更名綏英。蒙古族。曾就學於中央大學實驗學校、西南聯合大學教育系。

一元。又小陶水盛一支，二角。紅木座六角。藍花小水盂一個連木座七角。又小供盤一支二角。「長生無極」漢瓦當硯一個，二元。趙撝叔小石章一元。醬油青田小石章一元。雞血小石章一元。壽山小章一角五分。老壽山長方章一元。連此白壽山一大方，價七元，共有石章六方，均頗可愛，論價不為昂。但此種不急之物，購此實奢侈也。《金瓶梅詞話》一部九角。《雙梅景闇叢書》一部，三元四角。《性風俗夜談》碗一支，一元。《健康性技術》一部，價一元。有吾妻在，則吾生活安能苦行如清教徒乎。生活失其常態，終日痛苦欲死，不知何以自遣也。

二十七日　土曜

晨起，作書覆汪岱英。布置實校二十周年教室成績，下午始畢。此種表面工作，實無意味。

晚間至田壽昌處小坐，歸校排戲。夜失眠。

二十八日　日曜　晴暖。

晨收《讀賣新聞》及孫伯醇函。本日開中央大學實驗學校二十周年紀念會，上午在大操場舉行儀式，檢閱學生軍。午十一時，赴華僑招待所參加中蘇文化協會一周年成立會。散後與張西

曼、高植等至夫子廟小樂意午餐。歸校，倦極小寢。來賓到校參觀者頗眾。

晤黃芷秀，五年不見，丰韵漸減，無昔日之美矣。

嗟吾今更苦念元子，痛徹肺肝，吾永遭磨折，何日已乎。

晚間赴花牌樓南山商店取西服，未合身。買得《梨園按試樂府新聲》一冊，影元刊本。又《波斯人》一冊，共九角五分。

二十九日 月曜

晨起，督工人布置舞臺。寄梅來參觀，不久即去。收東京葉守濟函，即覆之。囑出席畢業同學會，代表東同學。

下午赴戲劇學會借燈，請戲劇學會林飛宇、程南秋兩人幫忙。晚間化妝試演。

三十日 火曜

上午赴大學禮堂布置舞臺。下午演日場為本校學生觀覽，有幼稚生《惡蜜蜂》，低年生《作戰歌》，中級生《醒來吧獅子》等頗佳。《械鬥》燈光未齊備。夜場頗精彩，到會者二千四五百人。至十一時始散。

一九三七年

三十一日　水曜

本日休息。上午赴田壽昌家。午歸校。赴南山商店取西服一套，計三十四元。剩餘一月薪金，去其半矣。歸校午餐。

下午，赴瞿安師處，同潘博山、穆藕初及瞿安、旭初兩師赴全國第二屆美展觀覽出品。今日尚未開幕，係簡召來賓參觀者。

余最愛殷墟發掘展品，此次規模甚大，而所得甚豐，古銅器、陶器、玉器、石刻、龜甲、獸骨、兵器、車飾、馬鑾等，皆足窺見上古文化之一斑。又古印、古版本書籍、古書畫，五代宋元人作皆有，至可寶愛，徘徊久之。七時始出院。此非一次所能同覽，當再來二三次也。

至北平小吃館晚餐。赴國民看《十字街頭》一片，此係白楊、英茵新作，頗佳。中國電影，久未寓目，觀此較前進步多矣。歸寢已十一時。夜思元子不已。收李佑辰函及譯稿。

四月

一日 木曜 曇天。

上午，教國文課一堂。午邀黃成之、黃芷秀兄妹至金剛公司午餐。晚間爲田漢祝壽，到有白華、小石兩先生，張西曼、李劍華、馬彥祥、陽翰笙及近演《日出》之葳利小姐等人，頗爲盡歡，散席并攝一影。歸校。芷秀來，即携赴大學梅庵散步，絮語良久，十時餘始送彼歸去。

二日 金曜 微陰。

上午，赴銘竹處，同往金大看中國文物展。內有金冬心鍾馗圖一幅，甚佳。又瑤民風俗照片多張，亦可愛。會場中晤拱德明女士。散會後，赴孫望房中小坐，千帆亦來談。即同孫望、銘竹

赴桃園小吃。遇彥祥、壽昌、華漢三人，邀同談話，共商出一《戲劇時代》，由洪深或予倩、彥祥出面，上海雜志公司代售。散後歸校少休。赴夫子廟道署街一帶古董店閒逛，未購物。五時至中大聽徐中舒講「古銅器藝術」。中舒係舊友，久不見矣。遇滕若渠先生，即向彼索取所著《南陽漢畫像石刻之歷史的及風格的考察》一冊。散後銘竹、寄梅來校閒談，即同赴小吃，歸寢又十時矣。

夜思元子成一詩云：

雙宿雙飛誓莫違，宵來春夢尚依稀。
回頭東海雲生處，又是繁櫻欲盡時。

春盡而元子不來，吾將何以自遣乎。

三日　土曜　晴。

上午，代表中大畢業同學會東京分會出席中大畢業同學會代表大會，晤冀野諸友。午歸校。

15　《戲劇時代》月刊，一九三七年五月十六日創刊於上海。歐陽予倩、馬彥祥編輯，上海戲劇時代出版社出版，上海雜誌公司總經銷。一九三七年八月一日終刊，共出三期。

下午赴花牌樓購舊書汲古閣刻郭茂倩《樂府詩集》一部十二本，價五元六角，可謂甚廉。又羅振玉《搏桑兩月記》一冊，價四角。此羅光緒辛丑年著，為考察實業教育者，不謂今竟附逆而叛國也。歸途至汪辟疆先生家，坐談移時。四時半再出席畢業同學代表會。散後赴楊希震處小坐即歸校。早川二郎《日本史》取回。

四日 日曜 晴。

上午收佑辰函，即覆之。赴新都大戲院看《布衣皇帝》一片，并請趙太太午餐。下午與徐德華遊後湖，人頗眾。晚間應羅校長招宴，在明湖春飯店。歸校赴畢業同學會，與胡賡年談話移時。今日畢業同學會開會，未去出席。

五日 月曜 晴。

上午與田漢、田洪及唐槐秋夫人遊明孝陵，櫻花盛開，不見元子，使人心傷。下午赴美術陳列館，細觀古書、古銅器、殷墟發掘品及古書畫部分，與瞿安師、蔣維崧出院時，已七時矣。購

16 羅家倫（一八九七——一九六九），字志希。時任中央大學校長。

一九三七年

王羲之三帖一部，《西域爾雅》一部。

晚間至田漢家，以佑辰寄來譯稿與之。夜，精神刺激不能寐。

田以《黎明之前》劇本集見贈。

收張沅吉來函，即覆之。

六日　火曜　晴。

上午，赴銘竹處，取來《詩帆》三卷二期五冊。赴四象橋劉公祠觀古畫，中多贋品。至金陵購《百喻經》一冊，此魯迅先生捐資所刻。又購《東方雜志》春季特大號一冊，對陳實庵《字說》，頗生興味也。

收葉、李兩人信，關於元子事。收《戲劇時代》催稿函。下午再收李函，云關口老太，對於元子婚事，允爲盡力。

馬彥祥來，收集戲劇運動資料，以余藏有《南國月刊》、《南國周刊》等書也。

赴蔣維崧、宗白華、徐德華處均未遇。蔣代刻石章兩方已送來，頗佳。一刻「常野」二字（圖見後），一刻「思元室常珍賞【愛】」六字（圖見後），余易名常野爲筆名，思元室者，則思元子夫人也。

收太平路買舊書三種，一《閨範圖說》六本，萬曆刊有圖本，價一元二角。一《北夢瑣言》

八本，明汲古閣刊仿宋字本，價一元二角。一《慧超往五天竺國傳箋釋》一冊，六角。

晚間應徐德華召赴留香園，同遊夫子廟，十二時始歸。

常野 思元室常珍賞【愛】

七日 水曜

以夜失眠，精神晨起不佳。考試國文課。午，易君持田漢函來，借去《復活》初印舞臺本。下午至瞿安師家，晤盧冀野。瞿師贈《霜厓三劇》一部。與冀野過張恨水處，即轉赴田漢家，小坐歸校。徐紹曾、烏叔養兩人來談移時，去。滕固贈《南陽漢畫像石刻之歷史的及風格的考察》一冊。晚雨，左肢酸楚，以昨夜遲眠故也。

八日 木曜 晴。

上午至田漢家。下午寫一長函寄葉守濟。爲元子事，託李、葉兩人，至今仍無消息也。至銘竹處閒談。赴如鳳齋古董店，其中古玩不佳，而價頗昂，只一夔鳳紋小鏡，尚可觀耳。赴中大聽鄧以蟄講「中國美術探源」，即歸校晚餐。餐後，同徐德華赴夫子廟葛神木處，未晤。歸校過花

牌樓買《瓜豆集》一冊，又航空獎券一條。

九日　金曜　晴和。

晨寫日記。上午中央廣播電臺總幹事徐學鎧君來邀演講。段平佑、錢雲清來，暢談甚歡。同赴劉一舟處午餐。下午與錢、段兩人看美展，買《染蒼室印存》一部。與錢、段兩人赴新街口俄國茶店吃茶。即訪段夢輝，未晤。邀其家人陪錢段至湘蜀飯店晚餐。散後以蕭松人君，善畫佛像，即購紙求畫。赴國民大會堂觀戲劇學校演戲，甫半幕，即走，僅略觀會堂建築而已。

十日　土曜

晨，送高中女生赴宗老爺巷考看護學。歸校寫〈中國原始之舞樂〉一稿。收徐中舒函，允代集古樂圖片。晚間赴田壽昌處小坐，應沈君召晚宴。吳子我自鎮江來，相見暢談。

十一日　日曜　晨雨。

繼續撰文稿。寫寄孫伯醇及元子各一函。

十二日 月曜

早晨，紀念週。繼續寫稿。下午疲倦之至。赴汪銘竹處小坐。赴陰陽營看售古董，晤顧蔗園君。古畫頗有佳作，一蕃王醉舞圖，一趙某所繪汴京圖，價皆千元以上。歸途遇李一平君，一平居匡廬，久不見矣。晚間送稿赴文藝社。轉赴花牌樓購書數冊，一《神之由來》，一《光明》，一《新中華》，一《朝花夕拾》，一《美術生活》，以今日發薪，先購書也。夜寢驚窘，思元子不能成寐。

十三日 火曜

上午覆廣播電臺函，定演講題為「在東京的印象」。赴田漢家，晤馬彥祥、陽翰笙，談上海戲劇界情形。午餐後，馬、陽來我處，馬取去《南國月刊》全份及《文學月報》全份。至大華看《Romeo and Juliet》（《羅米歐與朱麗葉》）一片，頗佳。天大雨。歸校晚餐，寫日記。

十四日　水曜　雨晴

上午赴中央研究院訪徐中舒，承贈商周銅鐘、銅鼓照片各一，作為近撰《中國原始的音樂與舞蹈》的插圖。晚間買舊書數種，《閨範圖說》四冊，《百將圖說》二冊，薛尚功《歷代鐘鼎彝器款識》四冊，共六元。讀孫毓棠〈寶馬〉一詩，甚佳。

十五日　木曜

終日撰文稿。晚間代表學校在明湖春請客，到有余上沅、馬彥祥、陳治策諸人。散後途中遇段平佑，即過其兄夢輝處，觀所藏趙孟頫寫長卷。復與平佑至文藝俱樂部。散會時為張安治題小冊，即歸寢。

十六日　金曜

上午，得郁風來電話，云來京，即赴安樂酒店晤談，同至華漢處，即與郁小食。下午撰文。五時赴青年會參加陳鎏婚禮。在如鳳齋買一六朝小鏡，背刻寡鵠孤飛，秀潤可愛，價三元。余名之曰寡鵠鏡。出似小石師及銘竹，皆稱賞之。寢前愛玩不置，因感觸而思元子，不能成寐。

十七日 土曜

上午梁夢暉來，共談良久，即同赴田漢家，晤阿英、辛漢文、凌鶴、王惕予等人。梁稍談即辭去。余以稿交彥祥，并爲彥祥譯泰若夫劇場封閉消息。午，彥祥請京滬劇界十餘人至大西洋午餐。下午同遊後湖。晚王熙春請客。餐後即歸校。收茨城小松たキ函。

十八日 日曜

上午，酈仲廉邀至吳宮早點。遊各古董肆，歸遇羅寄梅、汪銘竹，即同小吃。至小石師處，借來郭沫若《古代銘刻彙考續編》一冊，中有戰國時代古玉雙舞女雕刻佩物，因可製爲吾文插圖也。晚間訪劉獅不晤，至郁風處又未遇。買周越然《性知識》一冊。寫覆小松たキ函。買黃杜鵑一握。

十九日 月曜

覆茨城小松たキ信發出。紀念週。赴安樂晤劉獅、徐德華、郁風，即同郁風、徐德華午餐。下午送插圖予馬彥祥。至銘竹處。赴美展觀覽，中換古畫不少。書法余最愛明王寵楚辭九歌圖，

係朱幼年出品。又陳繼儒書張子房贊云：秦之鹿，椎其足。楚之猴，烹其頭。漢之馬，得天下。

帝借公，公借帝。為韓來，報韓去。前黃石，後赤松。張之房，真英雄。書法亦佳。

此次補出故宮古畫中，有《清明上河圖卷》，陳枚、孫祐、金昆、陳志道、戴洪等人合作，

繪人物至精細，人小如豆，多不可數，而面部表情各異，其中市肆雜耍、演戲之類，且可考見前

代風俗也。畫極可寶，洵稱傑構。

在桃園小吃。晚間校中同人聚餐。頭痛。天大風。補寫數日日記。

二十日　火曜

上午，以夜失眠，精神不佳。至瞿安師處小坐。下午赴大華看電影，却爾斯勞頓所作甚壞。

至銘竹處，約其聽講殷墟發掘品，演講員梁思永，講辭殊少發揮。散後與汪、羅及蕭君同至白華

先生家看所得古玩，多佳品。夜與銘竹至羅寄梅處，看所得古玩，并約明日遊夫子廟古董肆，歸

校。大雨。夜醒作詩一首：

於珠寶廊波斯胡商處得孤鸞小鏡，以詩紀之

一自孤鸞橫海飛，相思日日淚沾衣。

青銅莫照妾顏色，明月團團已減輝。

至白華先生處，以所得小鏡似之，頗爲激賞。

二十一日　水曜　昨夜大雨，今晨猶濛濛。

九時寄梅來，即同赴如鳳閣，彼購陶瓷數件，余則購小章三個。至經古舍又購兩小方，頗不俗惡，可留掛壁云。將送七元與古董商。又一小火舍，亦擬購之。

晚間至田漢家，晤任白戈君，閒話至九時。歸寢。

九時寄梅來，取來仇十洲霓裳羽衣舞圖，價品也。送瞿安師看，云非霓裳，乃是長生殿中盤舞，頗不俗惡，可留掛壁云。

二十二日　木曜　晴。

上午九時與瞿安師同看美展。新近陳列粵中古玉收藏家出品古玉一百二十件，誠瑰寶也。聞陳氏收藏品有三千餘件，此次擬闢一專室展覽，因無專室，故只出品一百二十件，然其收藏之美富，已足誇耀於世界矣。出品中又有古琉璃壁二件，古明器琉璃龜二，魚一，皆漢代琉璃壁最古發見品也。下午與銘竹、寄梅等再赴美展看古玉，復至中央飯店古玩店觀玩。晚間在汪家晚餐，九時歸。

收家純、雲清、佑辰等人函。

一九三七年

二十三日 金曜 薄寒。

上午寫信寄廈大酈衡叔。下午，赴胡小石師處。又赴馬彥祥處。至夫子廟買小章一個，銅鏡一面，陶器一件。至如鳳齋還錢六角。至中央商場。至中國文藝社應王平陵召請，至中正堂觀戲劇學校演《日出》，即歸寢。終日徒勞精神，徒耗金錢，究為何事乎。

夜雨。思元子不成寐。

二十四日 土曜 雨。

上午收梁夢暉函并稿，稿寄馬彥祥。至瞿安師處請其代改牌坊對聯。瞿師云，平穩可用，即寄三姑母處。下午常法素來，云其同學均喜讀吾《毋忘草》、《祝梁怨》兩書，即再贈與十冊。赴新都看電影，不佳。散後晤宗白華先生，約晚間同看《日出》，即以戲劇學校所贈戲票轉贈之。在中央商場購雞血小章一方，價二元。歸呈瞿安師，云頗佳。

於瞿師處晤孫楷第^{子書}，暢談良久。此君治小說目錄頗勤。

晚間至大成旅館看法素侄女，未晤。在有正書局買王振鵬《貨郎圖》一幅。至中正堂看戲校演《日出》，與白華先生同坐。未終場，以體倦即歸寢。

二十五日　日曜　晴。

上午，汪銘竹來，稍坐即去。同徐德華赴青年會看畫展，買雞血石一方，價二元。近來又染此癖，須急戒除。與徐德華赴門東邊營葛神木處，請其刻印，一白壽山，上刻「願吾妻元子長勿相忘」九字，一雞血小章刻「常任俠印」四字。至伯沆師處問疾，未能晤見。聞家人云，語言仍不清楚，亦不能動作。

至夫子廟午餐，餐後即至老萬全潛社集會。在夫子廟購舊《小說月報》兩本，又《投壺儀節》一本，抄本，頗佳。題云宋司馬光編，未見刻本也。薄暮，同瞿安師遊各古董肆，訪印章佳石，得老坑白果仁青田一方，價七元。瞿師相讓，余因欲節此好，卻之。又老坑雞血一方，索價八元，余未購也。晚間集餐，絕不飲酒。九時半歸。至榮寶齋看壽山青田等石，頗有佳品，特定價奇昂。以南京多官，購者多也。歸寢又十一時。連日失眠，左半身疼痛。

二十六日　月曜　陰雨。

上午頭昏。至銘竹家小坐即歸。下午，入浴，體頗暢。至如鳳齋古董鋪。再至興華日報訪何名忠，未晤。至段夢輝家，即在其家晚餐。歸至田壽昌處，馬彥祥、陽翰笙均在，小坐。壽昌云將贈余一聯。記戚繼光句有「千里爭傳任俠名」也，余以「一生許繼開平志」對之。夜又失眠。

二十七日　火曜

上午草演講稿，預備晚間播音。下午至花牌樓買《光明》一本，《大鼓研究》一本，又買青田一方，壽山一方。此癖一染，誠難戒也。晚間赴瞿安師處，云石章頗佳。天雨。七時，周繼來談。八時赴中央廣播電臺演講「東京的印象」。歸校，即早寢，不能寐，思元子。

二十八日　水曜

上午赴經古舍古董鋪還帳，以前購絹本畫一幅，價七元，尚未還也。過銘竹處，與銘竹言，從此不再買古董，力戒此嗜，以免沉溺不返。過東方飯店時，又買青田一方，價一元。又買航空獎券一元。

下午，至瞿師處小坐。至田壽昌處小坐。歸校陪同金大文學院長劉國均先生爲本校高三學生演講。赴德奧瑞同學會看畫展。晚間至大方巷十四號常文家晚餐，并取來開平王常遇春遺像一帙，族人世世保傳，云係明初王祖生時所繪云。夜又失眠。

二十九日　木曜

晨赴孝陵衛學生集訓處講話，十時歸校。下午至田漢處小坐，晤陽翰笙閒談，因以擬寫《常遇春》劇本計劃告之。赴新街口將開平王常遇春遺像拍照。轉至俞金珠律師處，詢開平王妃墓地進行狀況。四時學校開會，討論試驗五學年中學教育，以教部特令吾校試辦也。晚間為陳思萱暨靄爾臘畫展寫一稿交《新民報》。

夜八時赴南京大戲院觀厲家班童伶演劇，《百涼樓興隆大會常遇春救駕》一劇，遇春紅臉，鼻上及眼角，有一線綠色，黑鬚，白鎧甲，長槍，壽字旗。厲慧良飾，頗有神采，做工多而唱白極少。歸校後又十二時矣。

三十日　金曜

連日左眼皮跳，心煩意亂，欲焰時時惱人，不能成寐，思念吾妻元子，心更苦也。腦力大壞，事過輒忘，惟思妻不能忘耳。時時手弄古玩，聊以自遣，但久則厭倦，既購又不喜之。買書之外，又好古玩字畫，此癖累人，如何如何。下午，至花牌樓買《英烈傳》一部，一角五分。此書雖俚俗，然頗多民收法廉函，即覆之。

間傳說保存在內，若寫開平王一劇，足資參考。又買《震旦人與周口店文化》、《暹邏雜記》、《演技六講》各書，又買《高季迪先生大全集》一部，清初刻本，價二元四角，頗佳。昔在初中讀書時，姚鵷雛先生批吾詩，謂似高青邱、吳梅村一路。今得此本，頗喜誦之。卷中不知何人所校，亦甚精細也。遇段夢輝約至其家，即同至長沙飯店晚餐。晚間陪段平佑夫婦至瞿安師處，瞿安精鑒別古字畫，段藏有趙孟頫書長卷，瞿師閱後，頗稱美之。

五月

一日　土曜　昨夜即雨，晨猶不息。

率高中學生冒雨渡江赴永利錏廠參觀。此廠設備頗大，建築設備用款一千六百萬元，尚未竣工。此亦國人工業化學建設之一。永利在塘沽設有碱場，已入日人勢力範圍矣，可為一嘆。午餐在場用膳。下午參觀一週。雨漱漱不止。四時半搭輪歸下關。至一北平小食店晚餐，飲酒一兩，已覺頭眩。過兩古董鋪看古玩，均無佳品。乘公共汽車至新街口秀鶴書店閱書。遇季崇年君，稍談即歸。喉疼，吃青果橄欖數個。夜寢已十時。

一九三七年

二日　日曜　晴。

精神頗佳。上午至西泠印社買印色一元六角。買廉價書《菲羅乙德敘傳》一冊，《俄國文學史略》一冊，《阿那托爾》一冊。下午再赴西泠印社，買郭沫若《古代銘刻彙考正續編》四冊，價七元六角。又至夫子廟及珠寶廊各古董店觀古玩，遇粵人王斧，略談，彼約至其家看古玉，云藏玉頗夥也。晚間閱郭氏書并寫日記。

三日　月曜　晴。

上午，至胡小石先生家，已外出。至李劍華家。至陽翰笙家，即在其家午餐。下午至瞿安師家。至田漢家。晚間至段夢輝家。赴慧園街即歸。終日遊散，如此過了，而心疾終莫能醫。非元子來，一生將不樂也。

四日　火曜

上午赴大學閱書，并看小石先生，商談同往參觀壽春楚墓發掘事。下午赴慧園街新亞旅館訪張果約博士，此公在西北研究考古二十年，搜集西夏文、藏文、蒙古文、回文、古印度文等古物

頗夥,曾見所藏西夏文古刻經,西夏刻字磁罇,西北秦漢古印,西北各文字古印,皆瑰寶也。又所收中國磁史標本全部,古箭頭四百餘種,古銅秦漢以來圖案畫片五百餘種,未見著錄古錢多種,皆精美有系統,爲專家之業云。承贈《西北古代異物圖存》、《異泉選錄》、《異泉選錄續集》各書,所印圖片,皆世所稀有也。

晚間看電影。至段平佑處,約同訪宗、汪、胡諸師,均未晤,即歸寢。連日左半身疼痛。

五日 水曜

上午李佑辰來,述在東京接元子未能如願情況。但元子終有來華希望也。與李至田漢家小坐,即同李午餐。下午徐德華、丁緒榮來,約同遊後湖。晚間在留香園晚餐,歸寢又十時矣。夜醒不能成寐,思元子。

六日 木曜 天氣漸熱。

連日因失眠,頭昏眩。上午赴大學與胡小石先生閒談。往看王德珍,即歸。午餐後,至新亞旅館看張武先生,承贈小畫新年兒童同樂圖一幅,又古箭頭七枚。先生所藏古箭頭四百餘種,古銅飾物五百餘種,至爲美富。臨別又贈《西北古國印存》一部,意甚可感。與小石先生遊夫子廟

并上奇芳閣品茗。歸途過平佑處、銘竹處。晚間赴中國文藝社，十一時歸，又遲寢。左半邊痛。收北平北池子五十七號汪岱英函。收東京板橋區板橋町五ノ七〇二関口セシ五月二日函。收潘鳧公《蹇安五記》一冊。

七日　金曜

上午羅寄梅來，同約平佑往新亞旅館張武處看古物，即赴奇芳閣品茗。下午至各古董鋪觀古玩。過蕭松人處，稍坐。至新都會取來開平王放大像一張。至大華觀嘉寶所演《茶花女》一片。晚間，與徐德華、顧了然在留香園晚餐。歸途過田漢處詢明日洞庭山旅行事，即歸寢。

八日　土曜　氣候稍寒，天晴朗。

昨夜眠佳，今晨精神頗好。爲陳郇盤作一兒童紀念歌。

上午，收英倫敦蘇芹僧函，東京葉守濟函，上海梁夢口函。梁譯稿即轉馬彥祥。下午，孫洵侯來，借去洋十元。與孫同至饒孟侃家，復同孫、饒兩人至新亞旅館張武處，看古物後，邀孫、饒至大集成飲酒。夜至方令孺家。十一時歸寢。

九日　日曜　晴朗，氣候寒暖適中。

晨至小石先生處閒談。張武來，即同來實校，稍談即去。下午赴夫子廟，買《圖騰藝術史》一冊。過如鳳齋，買漢鏡一方，一元五角。遇寄梅夫婦，同至桃園小餐，復至其家看其近購造型藝術品。夜深始歸。寄小松一函，元子家一函。

十日　月曜　晴，燠熱。

開運動會。下午至張武處，以《中央日報》登出文稿似之。承贈金銀錯帶鈎一個。遇小石、白華兩師，遊各古董肆。晚間至小石師家晚餐。夜至潘鼐公處觀其所藏圖章，多精美也。

十一日　火曜

實校開運動會。下午至西泠印社買《董美人墓志》一冊，《考古發掘方法論》一冊，《食貨》一冊。晚間至蔣維崧處、許【徐】德華處，均未遇。至羅寄梅家，夜深始歸。

十二日　水曜　燠熱。

覆寄汪岱英、張玉清、穆鐘彝、馬彥祥、常春生各信。下午存薪四十八元。赴又新池入浴半元。至汪銘竹家，同赴夫子廟，買青田一方，一角五分。又醬油青田一方，三角。買北平國劇學會陳列館目錄及圖書館目錄各一冊。與銘竹遊各古董肆。同晚餐五角。歸途過舊書店買《史記》一部，二十四本，價五元。歸校車錢二角二分。

十三日　木曜

上午，赴孝陵衛看實校學生。下午赴實業部潘伯鷹處小坐。又赴□□□日報何墨秋處，與其同往留香園品茗。晚間至中國文藝社晚餐，歸已十時。日日荒嬉如此，不知何以自制也。

十四日　金曜　晴，【天】氣燠暖。

晨讀《史記》。寫信覆関口セシ。下午，頭昏。收《文藝月刊》稿費七元。聽美國人孟祿演講，亦老生常談耳。晚間至蔣維崧、彭鐸兩生處。蔣刻印技術大進，為刻「長毋相忘」四字甚佳。喉痛，早寢。思元子不能成寐。

十五日　土曜　曇天。

喉痛。晨讀《日本史》。對全體學生演講一次。下午至田漢處小坐，以開平王像一幀贈之。晚間赴夫子廟，在市場買小端硯一方，價四角。應酈仲廉招晚宴，有束天民、潘鬺公諸人。十時歸寢。

十六日　日曜　晴。

上午至羅寄梅家，同往王斧家看古玉，未晤。至後湖立柳下看新荷，柳絲拂面，精神爲爽。至汪銘竹處，與羅等共午餐。赴繆崇群、韓侍桁（雲浦）家。晚間同聚於羅寄梅處。夜歸，微風拂面，甚暢，思吾元子不置。

十七日　月曜

晨，紀念週爲主席，講總理遺囑。下午，田漢令老五來約同玩後湖，至則不見踪跡，與老五在湖濱品茗至暮，蕩舟湖中，旋於暮時歸校。

十八日　火曜　天燠熱至九十度。

上午爲余上沅寫「威尼斯商人特刊」文稿。下午，收茨城小松たキ來信，云已見元子，其兄在旁監視，無談話自由，元子處境頗苦也。寄元子函及金十元，并退回。三時赴大學中山院開中國藝術史學會，到馬衡[17]、朱希祖[18]、滕固、胡小石、宗白華、徐中舒、梁思永、董作賓、陳之佛、李寶泉等二十一人。余爲發起人之一也。

晚間至田漢家小坐，晤施白蕪及王素女士，夜十時歸寢。

17　馬衡（一八八一——一九五五），字叔平。浙江鄞縣人。考古學家。自一九二五年起，長期任職故宮博物院，先後任理事、院長等職。

18　朱希祖（一八七九——一九四四），字逷先。浙江海鹽人。歷史學家。曾任中央大學史學系主任、中央古物保管委員會委員等職。

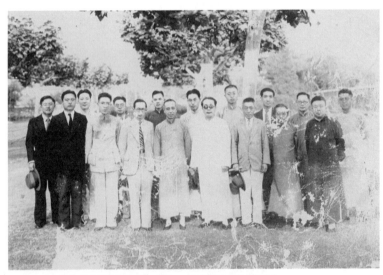

1937年5月18日中國藝術史學會成立合影。（左起第二人為常任俠）

十九日　水曜　天有雲，微涼爽。

收張玉清函。微雨。晚間赴大學文藝會，晤許勉文，即聽田壽昌演講。夜，宗白華來看浮世繪等物，十一時去。

二十日　木曜

下午赴花牌樓買《戲劇時代》創刊號一冊。在銘竹處取來《詩帆》一冊，內余譯葉賢寧詩兩首。至國府路工藝展覽會參觀。覆倫敦蘇琴僧函，并寄去潛社社刊兩冊。晚間至中國文藝社夜會，由徐蔚南講文藝。青年文藝協會請余禮拜六夜演講。

二十一日　金曜

收王烈、李佑辰自滬來函。胡賡年來，談兩小時。宗白華召午餐，有方令孺、胡小石、梁書等人。下午宗約同遊靈谷寺，七時始歸。至如鳳齋小坐，至留香園晚餐，遇蔡翼公，遂共談。十時歸寢。

二十二日　土曜　有雲，溫度降低，頗舒適。

晨覆王烈函。午，微雨。下午赴銘竹處。赴榮寶齋買《藝林》六冊，印譜二冊，雕刀一把，共三元〇八分。至銘竹處。晚間赴桃園吃麵。赴豐富路所謂青年文藝作者協會演講，十時歸校。

二十三日　日曜　晴。

上午赴田壽昌處。午，與壽昌、王瑩、金山等人赴湘蜀午餐，華漢亦往。下午，赴孝陵衛□導隊□□實校□□□□□學生懇親會。至薛礪若處晚餐。歸校已九時。

二十四日　月曜

早晨，紀念週，向學生講話。午邀華漢、田漢、王瑩等在留香園午餐，用錢八元。下午赴如鳳齋買古鏡一面，一元三角。至夫子廟用錢三元。又買《唐人說薈》一部，三元四角。一日共用十餘元矣。

夜爲大蜈蚣咬左臂，起捉殺之。毒幸未發。

二十五日　火曜

上午赴田漢家。下午與田老五遊後湖。晚雨。赴中央飯店應馬彥祥、戴涯宴請，到有萬家寶、陽翰笙、史文華等人。

二十六日　水曜　曇天。

早晨寄信四封。退回作家會記錄演講稿，并略爲修正。至田漢家。下午與田老五約沈英女士看電影。晚間并送其回後湖，即歸寢。

二十七日　木曜　晴。

上午至田漢家取回《南國》合訂本一冊。至銘竹處，晤學文，即同商酌祖墓進行事宜。赴涵遠齋裱畫店，以王伯沆先生書單條立軸裝池。下午應俄人（氣象研究所）Mr. I.S・Groodin約，每星期一、二、三、五、六時半至七時半，交換學習中俄語言。下午赴市政府開會。散後，遊各古董肆。至花牌樓買《光明》一冊，《逸經》一冊。

收韓廣明一片，田師奎一信及照片。

二十八日　金曜　曇天。

晨作書覆田師奎，并以照片贈之。以《染蒼室印存》一部，贈葛繩睦君。晚間至北極閣氣象研究所俄人葛綠汀處學俄語，并同散步至禮查飯店吃茶。

二十九日　土曜　晴。

上午與田漢赴華僑招待所參觀中蘇文化協會展覽《蘇聯母性與兒童保護成績展覽會》，並轉赴中國文藝社與謝壽康、李寶泉閒話。下午，至宗白華處，即同至小石先生處，赴青年會看畫展。四時赴大樹根八十八號羅志希家看石濤石溪畫，石濤三張，石溪二張，皆大幅，酣暢淋漓，元氣磅礴，堪稱傑作。記石濤題畫詩數首於下：

墨團團裏黑團團，墨黑叢中花葉寬。

試看筆從煙裏過，波瀾轉處不須完。

——題墨荷石竹

一九三七年

苕水群峰沐合，澄泓碧眼明。清風吹短棹，白日照孤城。

樹老忘今古，亭間任送迎。開軒撫綠綺，猶對曉山橫。

——題山水

石闈天常冷，松眠地自荒。才知行氣老，多作員苓香。

雨露晴非少，風霄日更長。翻思佳草木，無社說封疆。

數息閒穿日，如泉似水陂。有聲通嶽處，無異挾山時。

舊注痴龍養，幽歸亢鶴期。橋頭看不盡，一顧一回遲。

——題山水作於一枝閣

石濤以畫名，詩亦頗佳。

晚間赴桃園小餐。至夫子廟古董肆閒遊，過舊書肆買《皇朝樂舞圖考》一部三冊，價一元。

三十日　日曜

晨讀《山海經》。十時赴白華先生及辟疆先生處。在辟疆先生家稍坐。下午赴銘竹家，同遊夫子廟，賣舊書戲劇三本。至各古董店，再赴青年會觀遂初堂書畫展。買牛女圖便面一帔，價四

元。牛女神話傳說遍於民間，起源頗久，見之詩咏劇曲者亦多。此圖不知誰氏作，所繪織女，貌與元子相似。雲水悠遠，如洛神凌波而來。記吾鄉俚歌云：「七月裏來七月七，天上牛郎會織女。二人未幹虧心事，怎拋天河兩岸裏。」又昔人詩云：「牽牛織女遙相望，爾獨何辜限河梁。」意亦相同。以七月七日爲題材者，前得長生殿一圖，今復獲此帙，爲之悵惘。

晚間至伯沆先生家，先生患腦溢血，今已數月。往者問病，只及前庭，今始見之。張口荷荷，不能作語。指壁上打雙陸圖，只能言打雙兩字。念師往日教誨之勤，爲之戚然。在先生家晚餐後始歸。余近來精神亦極壞，左半身日輒痛楚，壯年如此，老年將何如耶。

三十一日　月曜

上午至瞿安師家，以所得便面似之。師云頗秀逸也。將配以玻璃框。（此扇面牛女圖，已失去。一九三八年寇侵合肥，存物俱盡。——作者原眉注）下午，曹向辰自西安來。晚間請其晚餐，并陪其買書。夜至小石先生處，坐談至十一時。

六月

一日　火曜

昨日寄錢雲清、葉守濟、程伯軒各函。左半身痛楚，小寢。下午赴榮寶齋買扇骨一把，王夢白、齊白石刻，價二元。取來所製小鏡及圖章盒各一，價一元四角。在有正書局買《張黑女墓志》一冊，《美術生活》一冊，《蘇聯之藝術》一冊。晚間宴許恪士主任。至小石先生家夜談。十一時寢。左半身痛。夜夢見元子夫人。

二日　水曜

晨起失眠，半身痛，精神不佳。讀《東方雜志》「美術專號」〈散盤今釋〉。晨餐後讀鄭師許〈饕餮考〉（東方雜志二十八卷七號）。赴南京照相館取來中國藝術史學會照片一張。至田漢

家稍坐。下午赴手工藝展買石章三方。與銘竹、寄梅至青年會觀畫展。晚間，邵君邀夜宴，飲酒至醉。復過寄梅家小坐即歸寢。

三日　木曜

上午訪王烈，約至我處，并同赴田漢家小坐。下午與王同赴畢業同學會尋住所。至胡賡年處。晚間至中國文藝社，夜十一時寢。

四日　金曜

精神極壞。寫寄良伍函：

潁上前曾聘余為潁上縣志編修，因客居在外，不能盡責，略貢意見云：舊時科學不發達，修史修志圖表雖知重要，而不能完成，今可添造如下

一、全縣土壤地質調查表

二、量表

三、溫表

四、業收成表

五、農村經濟調查表

六、全縣戶籍人口表

七、全縣土地測量表

八、全縣出產動植物圖譜

九、全縣手工業調查表

十、農村副業調查表

十一、商業統計表

十二、商品分類表

十三、本地商品及工藝品調查表

十四、人口死亡生殖統計表

十五、其他

又舊時關於藝文，只注意高等人士著作，而不注意民間文藝。近學術昌明，知民間文藝歌謠、傳說、神話、方言、諺語之類，對於民俗學研究，考古學、語言學研究，鄉土研究上尤為重要，故北京大學及廣東中山大學，皆特設民俗學系，收輯上列各類。今修縣志，宜注意此點。添加下列各卷：

一、潁上民俗志一卷

歲時記（如荊楚歲時記）

風物記（如帝京景物略、東京夢華錄之類）

二、上民間傳說一卷

三、上民間歌謠一卷

四、潁上兒歌民諺一卷

五、潁上方言研究一卷（用音韵學、小學方法整理）

六、潁上神話故事一卷（內分神鬼故事、鳥類故事、開天闢地故事、端陽、七夕、中
秋等故事，文筆敘述，以不失真為宜。）

上午，至吳瞿安先生處，晤李一平君，此公教讀廬山，戀愛一女弟子。此事本甚平常，乃極
力否認，終成事實，殊可笑也。

下午與王烈至何兆清處。四時開教務會議。晚間施章來談，八時半去。

五日　土曜　燠熱。

每日思元子，精神與肉體，甚為痛苦。上午陪王烈看范存忠、汪旭初、宗白華諸先生。下午至夫子廟買水勺及顯微鏡各一，價七角五分。至大華看電影，留香園晚餐。將牛女圖配以鏡框，對之無限悵惘。夜眠較佳。

六日　日曜　陰雨，涼爽。

精神較佳。上午至羅寄梅處。午同遊手工藝展。下午開教師節會。晚間至花牌樓買書，計《紳董》劇本一冊，《古物研究》一冊，《古書真偽考》一冊，《歐洲鹽業史》一冊。至銘竹處未遇。在裱畫店取來王伯沆先生寫立軸一條。夜失眠。（此條尚存，即書陸放翁「衣上征塵雜酒痕」絕句條。——作者原眉注）

七日　月曜

頭目昏昏。陰雨。左半身痛。夜早寢。眠稍好。

八日　火曜

精神稍好，天亦晴朗。下午，約王烈看電影《如願》，頗佳。遇張西曼、李寶泉及一金女士，同往留香園吃茶。晚間在中央商場吃飯，飯後與王烈散步，夜寢又遲。失眠。

與張西曼先生商酌，擬辦一私立中學。邀友好共理此事云。

金女士一交際花也。每夜必跳舞。南京夜總會有國際聯歡社、德奧瑞同學會、首都飯店等。南京近多新官僚、歐美留學生、刮錢大軍閥及洋人買辦之類，專以玩女人為生活，故需此類半娼妓化之交際花頗多。若金者，亦其一也。自云上海私立法政大學學生，來南京伴官紳舞蹈，已兩年矣。其朋友中有各軍官各院部長委員以下者頗多，至不可勝數，其姓名不能盡記也。

九日　水曜

中央大學十週紀念會。上午檢閱。下午參觀圖書館。與白華、小石兩先生同赴招待會。晚間，至老萬全菜館宴請吳乃立等。歸寢。

今日頭昏耳聾，左半身復疼痛。

十日　木曜

耳聲，頭昏，左半身痛。上午赴醫院治療，醫生不能得病源，但云多寬慰精神而已。元子不來，雖欲強自寬解，亦不可得。吾將何以治療乎。下午遊夫子廟古董肆、道署街古董肆，經古舍有《鍾馗嫁妹圖》一便面，偏欲得之，乃索價一元餘，惡估可惡。晚間參加余顯妹婚禮，未終席，即歸寢。服藥夜眠稍佳。

十一日　金曜

晨起頭暈，左半身痛稍減。上午田沅來借書，同至陽翰笙處。王晉笙約明日赴洞庭，未知能成行否。唐槐秋、趙慧深、萬家寶等亦來楊【陽】處，共談至午始歸。下午至銘竹處，同遊手工藝展中央商場。銘竹歸，獨至如鳳齋、經古舍。如鳳齋有鏡兩面，擬購之。過經古舍再看《鍾馗嫁妹圖》。仍未購妥。歸途微雨，坐小車中得一詩云：

照眼榴花處處開，艾旗蒲劍滿門栽。
今年偏遇五蠱劫，無復鍾馗嫁妹來。

一九三七年

以後日爲舊曆端陽也。歸校晚餐，得月薪淨餘五十三元五角。還去前日老萬全聚餐二元五角，實得五十一元而已。

十二日　土曜

晨赴陽翰笙處、田壽昌處詢赴洞庭山事。至忠林坊五十號王晉笙處，因約赴洞庭，乃其主幹也。同至留香園吃茶。午歸校。下午赴西泠印社取來錦盒一，并購端石擬一本。赴如鳳齋，鏡已買出。赴夫子廟玩古董肆，在廟中遇汪銘竹，同赴道署街。在戴老頭處買蟻鼻錢二枚。在經古舍買玉珠一個，此珠云同古墓陶瓷一同出土，上刻大麗花三朵。玉作肉黃色，大概係唐六朝物，以大麗花爲其時裝飾時樣也。又其質亦非玉，亦非珊瑚。曹子建詩所謂珊瑚兼木難，豈木難耶。所謂耳後大秦珠，豈此類乎。

崔豹《古今注》曰：「莫難亦名木難，其色黃。」郭義恭《廣志》載：「莫難其色黃。」

《本草綱目》曰：「黃者名木難。」

鍾馗嫁妹便面，爲寄梅代取來。晚間至銘竹處及寄梅處。十一時寢。

一九三七年

十三日　日曜　舊曆端午節

上午同王烈至胡小石先生處。下午精神稍好，遊夫子廟古董肆攤，買古瓶一個。至經古舍還帳一元五角。至酈仲廉處，暢談至十一時，始歸寢。承其贈紅樓瀟湘館仕女便面一個。（此便面已失——作者原眉注）

十四日　月曜

紀念週。上午寫信寄元子。下午訓誠高三學生。赴銘竹處，同至羅寄梅家晚餐後，歸校。頭昏，即寢。

十五日　火曜

上午，頭昏耳聾。陳重寅來接洽爲初中學生演講升學指導。因身體不適，稍寢。下午，赴夫子廟，買小鸚鵡形古陶瓶一個，白瑪瑙珠二個，共價八角。買泰洛甫《演劇論》一冊，鳥居龍藏氏《滿蒙の探察》一冊，《有職故實辭典》一冊，《裝束圖解》一冊。在奇芳閣品茗。過古貨攤

王三處取來前日所購漢瓶一個。歸途過銘竹處坐談至七時。赴浣花菜館應張道藩、余上沅召宴，在座有梁實秋、徐仲年、宗白華、馬彥祥、谷劍塵諸人。九時歸校。寫日記。

十六日　水曜

上午赴照相館拍照。至田處，請其寫扇面。下午至銘竹處，未晤。晚間，汪漫鐸來，自比利時新歸，云將努力戲劇運動也。

十七日　木曜

上午與汪漫鐸同訪謝壽康。下午赴五州中學演講高中升學指導。至夫子廟買古鏡兩面，價八角。又買墨晶眼鏡一副，價一元二角。赴酈衡三處未晤。晚間至中國文藝社參加交際夜，十時歸寢。夜失眠。

十八日　金曜

收到中蘇文化協會請箋三張，新民報稿費十二元。下午至市立一中演講。王烈、李佑辰來，

同往北方食堂進餐，餐後同王烈至謝壽康處，汪漫鐸亦來，同在謝處飲酒後，赴公餘聯歡社觀《威尼斯商人》一劇，只觀兩幕，未終場，體倦即歸。晤白華、孟侃等。

十九日 土曜

上午九時，參加中蘇文化協會高爾基逝世周年紀念會。與王烈同赴李佑辰處午餐。下午四時至夫子廟各古董攤，道署街各古董肆，無所獲。繞道至銘竹處，談至十一時歸寢。

二十日 日曜

上午九時王斧來，此公任監察委員，專收古玉古陶，余以孤鶯小鏡及小鳩鱒示之，彼稱美備至，謂向所未見云。并約至其家看古玉。汪漫鐸來，同訪田漢未晤。赴後湖荷亭品茗，滿湖綠荷田田，已聞蟬鳴矣。下午三時始歸。至王斧處，羅寄梅夫婦及張李兩小姐亦來。王出示古玉頗豐富，并云將捐爲公有，立一博物館云。與羅同來張小姐甚美。臨去時，王贈余銀錯帶鈎一個，云與張武所贈者配爲一對云。至田漢處小坐，即歸校。晚間赴公餘聯歡社觀《威尼斯商人》，未終場即歸寢。

二十一日 月曜

上午高三畢業班照相。同汪漫鐸至田漢家。下午同崔萬秋、田漢同遊後湖，六時歸校。何名忠來，約共晚餐。餐後，赴羅寄梅處，寄梅亦不適，即歸寢。

二十二日 火曜

因早寢，精神頗佳。入浴。天燠熱。上午與葉守濟同至張效良處，葉、張均新自日本歸也。下午約汪銘竹夫婦同遊夫子廟。過樓興邦處，即遊夫子廟舊貨攤買玉簪一支，一角五分。在大華買玉斧一個，洋三元。晚餐至桃園吃麵。過田漢處，與田沉、林伯休等閒話。張沉吉約介紹徐紹曾組織歌劇。寢已十二時。

【一九三七年六月二十三日至八月三十一日日記原缺——整理者注】

九月

一日　水曜

由田家庵乘淮南車至合肥，寓西大街榮華旅館。買秦鏡三面，漢鏡四面，古銅爐一具。夜宿第六女中葉偉珍處，長談至夜午。

二日　木曜

由合肥赴蕪湖，過巢縣時，見徵來壯丁一隊，由此登車，大率貧苦農人，婦女到車站送者頗多。婦哭其夫，母哭其子，哀惻行路。車啟行時，一老婦哭奔車後。此皆日【本】帝國主義使之。

沿途稻大熟。今歲當得豐收。

至蕪湖，寓東南飯店三【十】四號。遇金大舊生金義暄君，云中大實驗學校書物被轟炸，余

多年經營，一旦毀於暴日，深可憤慨。往歲余讀書東京帝國大學時，愛彼文物，至為親切。不意彼之對我文化機關乃至如此！嗟乎，學校被毀，余之珍愛書物，亦遭暴劫也。

三日　金曜

聞實校主任許恪士亦在蕪，往訪之。余任高中部主任，責任所在，當共商實校善後也。

在古董肆買古玉兩件，古陶一件，鼻烟壺一個，共二元八角。

夜，旅館極煩囂，歌妓鬻歌者，來往不絕，比舍皆歌聲。此輩醉生夢死，國事如此，幕燕池魚，尚無所知，可為一嘆。

四日　土曜

由蕪湖登江南車赴南京。車中遇吳亞貞女士。至京寓實校辦公處上海路四十六號。

京市情形極冷寂，自南門入城，往時皆繁盛街市，今市肆皆閉戶。人家門前方掘地窟，以避空襲。客籍富室，均遷家去矣。

下午至中大實校，被敵機轟炸，殘破不堪。總辦公室中一彈，余坐處几椅已碎。余臥室亦被破壞，室中殘破書物畫件，工人已取出。吾妻前野元子照片，原掛臥榻後，震墜碎瓦中，污藉不

堪，余心至痛，睹物思人，不知元子今竟何似也。

全校被炸三彈，前面校舍盡毀，幸後面新建高樓，尚未被炸耳。

赴大學晤羅志希，商實校將來辦法。大學大禮堂、圖書館、昆蟲局、牙醫專校，女生宿舍俱被炸。余讀書大學原住高師宿舍，即今改爲女生宿舍者。設余在京，余臥室中彈，或不能幸免，今一息尚存，實多得者，今後當與帝國主義戰鬥，爲人類洗此恥也。

訪田漢，尚寓丹鳳街。約余同住，因稍談。訪銘竹，已遷六合去矣。訪羅寄梅，則其家人俱無，惟一小兵飼信鴿，云自來時，即未嘗見羅也。羅夫婦仳離，各尋所歡，室遂無人。其老父，其子小梅，其鴿，至不幸云。

夜住上海路，敵機空襲，有警報，旋解除，秩序甚好。京市防空成績可見。

五日　日曜

整理炸後書籍，裝箱中。往時購此，每冊均所愛。今則每檢一冊，即恨帝國主義之無義也。

夜空襲。

寫信寄葉君偉貞及家中。

一九三七年

六日　月曜

整理書籍。下午患瘧疾，寒熱交作。夜寐不寧。

七日　火曜

整理書籍。服金雞納霜，虐愈。赴南門同仁堂爲田企臣外甥購藥物。下午至田漢家，遇華漢、任白戈等，云將組織劇團赴武漢云。赴內地宣傳文化工作，亦有益抗敵也。

八日　水曜

上午至校整理書籍，寄家七包。覆吳亞貞一函，并寄詩集一冊。赴第一公園觀擊毀日飛機。下午，赴中央醫院疹病。晚間有空襲。

法恭三民中學借讀證寄出。

九日　木曜　涼爽已有秋意。

小院紫牽牛花（朝顏）開滿架上，意雖閒適，殊覺無聊。

下午許恪士來談，決遷校至安徽，中學開辦，小學暫停。分遣人至徽州、桐城、和州三處尋租校舍。

晚間聽廣播收音，國軍占優勢。瀋陽方面播音，一日人學說華語，頗可笑，終不辨其所說何事也。

寢時讀與謝野寬、與謝野晶子合著《滿蒙游記》，寬能漢詩，其中所記人物，如旅館主人會社職員等，大率負有對華侵略任務，其處心積慮，可謂無微不至。即如矢野仁一等之研究蒙滿地理，實亦侵略工具。他如鳥居龍藏之滿蒙考古，雖一純粹學者，亦往往受帝國主義者之利用也。

一九三七年

十日　金曜

每晨起輒頭痛，至午尤甚，夜則少癒，亦不知是何病因。

上午，去田漢家閒談，田家新來多人。午，回學校午餐。下午，將所藏劇本裝一箱，《世界美術全集》裝一箱，《世界古代文化史》等書合裝一箱，運上海路四十六號。裝書者共有鐵箱

七，藤箱二，校中尚有一木箱，皆多年珍愛書物也。

上月二十六日日機轟炸，師友中以胡小石師受災最重。胡師累年薪資所積，建西式屋三座，此次均被炸。又胡師喜收買古陶，所得約千件，中多珍品，几榻之間，皆瓦缶尊盂之屬也，此次被炸，狼藉滿地，尤堪痛心。不知胡師所藏珍貴書畫冊籍之屬，此次受暴劫否。師避地安慶，因函慰之。

十一日　土曜

上午接薛礪若電話，云自家鄉新來，即往訪之。先至如鳳齋古董肆小坐，十一時赴薛處，歡談頗洽。同午餐後始歸。

許恪士託赴合肥覓校舍，即乘七時晚車赴蕪湖，寓華洋旅館。途遇王家齊等，云組抗敵劇團，來此公演云。

十二日　日曜

晨赴大華王家齊處小坐，王云十四日公演。約余爲撰文。

蕪湖古董肆，大花園一帶有數家，但佳品絕少。其他古貨攤，亦未見有可購者。

九時渡江赴合肥，十二時在車中午餐。至合肥時，已下午三時矣。即寓盧女中校。合肥在皖

中，文化較爲發達，但道路市政衛生，甚不佳。

晚間與盧女中校教員同人閒談，云安慶曾遭空襲，省主席及各官吏皆驚惶逃避，市民秩序，

混亂不堪。如此毫無訓練，毫無組織，被記大過，猶似嫌過輕也。

十三日 月曜 晨起即降雨。

爲女中學生講國文課。下課後，與高君達觀、葉君偉珍同訪盧州師範校長盧宜慶景雲，盧大

學同學，亦多年故人也。

下午爲高中學生講《詩經》六章。撑雨傘遊各古董肆，無所獲，唯南街一家，有一漢四獸

鏡，瓜皮綠色，頗可愛耳。

葉偉珍出其所藏楚器見似。鼎蓋內有四字坐羽片谷不識其文（作者眉批：此銘文係

僞刻）。葉云：當壽春南朱家集李三孤堆鄉人發掘時，出土楚器頗夥。其時某團長駐兵其地，因

得百餘品，今皆藏之於家。此器即某團長所贈者。今安慶圖書館所藏楚器，僅朱家集出土品之一

部分而已。

又云虢季子伯盤亦在合肥。合肥喜收藏者，今有數家云。

葉偉珍贈《安慶圖書館所藏楚器圖錄》一冊，係館員手拓本，未印行，計二十一頁，拓片

二十五器。有朱拜石君釋文。

燈下讀康有爲所藏陳夢雷纂輯《古今圖書集成》題記。又王毓門《泉貨彙考》，戴文節《古

泉叢話》，關百益《東亞民族國幣舉要》三書，頗思得一讀之。

十四日　火曜　晴。

晨，講課兩堂。上午作書寄許恪士，言合肥覓校舍甚不易。合肥城內，唯段家祠堂較大，近

已用爲後方傷兵醫院。自日本帝國主義者侵滬以來，飛機四出，轟炸平民，避地來合肥者，遽增

萬餘人，以是住屋頗缺乏也。

下午至前街各古董肆瀏覽，未見佳品。古鏡曾見數面，其他俱爲贋鼎。

午夢擊落日機，因寫一詩：

海上狂飆鼓怒波，酣呼昨夜戰群魔。爭看舉世維公義，殲盡凶殘好放歌。

今日合肥民衆教育館壁報【載】：上海我軍稍退楊行，天津我軍稍退馬廠，敵以全力來犯，

爲戰略故稍退。

新雨之後，天氣已涼，秋意漸濃矣。余愛聽清夜蟋蟀，女中校園，多種秋花，課室外即聞蟲

鳴，得此殊不易。

檢視行篋，內有秦鏡六面（內兩面不全），小漢鏡四面，唐六朝鏡四面。嵌金銀錯帶鉤三個，玉帶鉤一個，小帶鉤多個。蟻鼻錢一包，其他古陶古銅多件。染此嗜好，不知伊於胡底。

葉守濱言，虢季子伯盤在合肥西百餘里分路口劉亮章家，亮章清季攻臺灣將領劉銘傳之後也。此器爲銘傳得來，寶之至今云。

晚餐後與偉珍等遊北城段氏祠堂，已改傷兵醫院。北城多菜圃池塘，野徑蔓草，頗似鄉村。

合肥在皖中爲大城，但繁華之區頗少。

合肥爲稻米之區，產量頗豐。城南濠包湖、魚包湖藕頗著名。城邊有包公祠。相傳宋包文正公拯生於合肥，幼無母，爲嫂育大。包之生平，民間傳說極夥，著爲小說戲曲者亦多云。

十五日　水曜

夜夢渴欲一見元子，竟不可得。醒而心痛，起視星河，雞鳴天欲曙矣。

晴爽，氣候新涼。換夾衣。惟宿病不癒，頗苦悶。

聞守濱言，守濟已抵濟南，不日南來。知友幸脫虎口得免於難，甚爲快慰。惟不知王烈、李佑辰兩人，近如何耳。王李均在滬，生活當甚艱苦。

上午聞葉守濟自濟南來，甚愉快。下課後，即赴四十二號葉粹武家尋之。相見甚喜，守濟述

日人在平暴虐情形及歸途艱苦甚詳，聞之益令人對帝國主義者發生極端之厭惡。

下午曬行篋中物。此篋來時，墜於水中，所寫稿本盡濕。過合肥匆匆存守守濱處，今始得一曝之，已生綠菌矣。中有寄元子夫人書札，及元子夫人最後一書，并所遺《聖經》一冊，尤爲最沉痛最可寶之紀念物。睹物思人，如何如何。

明日須早起返南京，因早寢。冥思居東時，與元子夫人之愛，不能成寐，輒起開燈，凄然痴坐。窗外月子將圓，又近舊曆中秋日矣。天涯海角，復有兵禍，不易見吾元子，惟有浩嘆而已。情之於人，其苦如此。

十六日 木曜

晨五時半起，與守濟約在車站相晤，共赴南京。七時至車站，見守濟，即同車南下。

車站新到滬戰前線傷兵多人，受重傷者，由人背負而下。衣服血污狼藉，令人對此忠勇之戰士，肅然起敬。一傷兵言，曾獨自奪敵機關槍，致被擊傷胸部。一傷兵言，敵曾驅東北同胞及淞滬同胞赴前線，可謂卑劣之至。

下午二時抵蕪湖，未停，即登車赴南京。將抵中華門時，敵機空襲，解嚴始進站。

京市情況漸好，商肆多已開門，不似前數週矣。晚間即返上海路四十六號。

得胡小石師來書。又尹君、葉偉珍君來書。

十七日　金曜

上午至沈紫曼、汪銘竹處，均已離京。

至醫院，午返校。下午至田漢處，爲寫〈民族復興的前夜〉一稿。在錦昌祥買零用物品。即赴又新池沐浴。晚雨。

十八日　土曜

上午赴葉守濟處與其兄葉守乾及陳勉之君談移時。赴中央醫院診病，驗血無病。午至田漢家，即赴文藝俱樂部。王平陵囑爲《文藝月刊》寫稿，擬寫戰歌數首與之。下午赴夫子廟遊古董肆，買一鸚鵡螺杯。又兩古鏡未買成。在中央商場買書包一個。赴大華影劇院前廳觀漫畫展，頗佳。

晚間赴美倫照相館取來在《蘆溝橋》[19]一劇中所飾團長吉星文照片。歸途再過田漢家。

明月清光如畫，蟲聲遍野，明日又屆舊曆中秋節矣。

19　田漢編寫四幕話劇《蘆溝橋》，以南京新聞記者聯誼會的名義，於一九三七年八月九日在南京中華大戲院作首場演出。日後繼續在國民、首都、新都三家戲院上演。常任俠在劇中飾團長吉星文。

一九三七年

夫子廟一帶茶社歌女開鑼清唱，茶客不少，華燈照耀，若忘危險。昔巴黎被圍於德，近馬德里被圍於叛眾，聞皆極鎮靜。南京秩序，訓練頗有成績云。

十九日　日曜　天氣晴朗，碧空無雲。

上午日機四十六架，猛襲京市上空。我空軍奮勇應戰，擊落七架。南門一帶被轟炸，頗有死傷。皆京市平民婦孺也。

為法恭赴三民中學索轉學證，過龍蟠里國學圖書館買《楚器圖釋》一冊，價三元。內北平圖書館所藏九器，劉節[20]釋文。

下午赴田漢家，與陳穆等談天。晚間萬里無雲，月色頗佳，歸途遇一好女，其面如滿月也。

京中近來富貴少女少男已絕跡，逃之廬山、香港其他等地矣。

老詩人陳散原[三立]，卒於北平。見晚刊。

20　劉節（一九○一——一九七七），字子植。浙江永嘉人。史學家、中央大學教授。

二十日 月曜

上午赴金城銀行取舊存三十元。日機又來空襲，計分三隊，共五十四架。昨日被我空軍擊毀七架，死航空員二，俘五人。今日又來，再當擊下，與帝國主義以重懲也。

午後一時，解除警備，紅廟曾被炸毀民房數間，死一老嫗。今日南門又頗有死亡，皆平民。

王伯沆先生住門東，且患中風，不知現如何。聞胡翔冬先生宅被炸。

在上海銀行遇宗白華先生，云小石先生亦來京，因往訪之。相見談移時。至南京車站，詢問運輸行李辦法，余擬將歷年愛好書物，運送歸里。

二十一日 火曜

晨起赴南門車站，人極眾多。七點車因未登，俟至十二點車，始啟行。車中擁擠不堪，兒啼女哭，婦女噪雜，爲從來所無。過板橋江寧鎮以後，車中始較寬鬆。大約下車者皆門東西一帶南京土著也。車中晤劉曲皋，云本自蕪湖來，至京未下，又復返蕪云。

車中遇陳鑒夫婦，亦赴蕪湖。

至蕪湖以車誤點，已下午四時，因寓萃洋旅社，俟明日渡江。

近江干路旁，臥一病兵，奄奄待斃，來往人眾，無過而問者，於此不能不謂社會不殘忍。余擬請醫院往救濟，但未必有人往。

蕪市繁鬧如常，長街市肆，夜犬喧鬧，妓女清歌，處處可聞。距南京甚近，而迥然相異。至西藥肆購硼酸及碳酸鈉皆缺貨，無線電收音機乾電亦奇貴。

遇盧冀野、李清悚等人，皆遷居於此。聞小石先生亦來寓大華，因往訪之，臨別爲之太息。

在蕪購宋瓷瓶一，頗可玩。

華洋旅社新到壯丁一隊，與談知爲潁上被徵新兵，皆吾鄉人也。詢家鄉情形，知水已退去。所徵來者，均爲農人，甚惦念其家田廬、牲畜、農作云。一人言來此途中甚苦，不願離鄉，亦無如何。今赴省訓練，不知何日始能還鄉也。此皆凶惡之日本帝國主義，使吾愛好和平之民眾，至於如此。

各地方聯保主任，多爲僉壬之輩。往往有藉徵兵抽丁，以斂錢者，玩法爲惡，伎倆甚多，此種搗亂後方行爲，實即漢奸也。鄉里中往往有孀婦孤子，小有財產，聯保即往敲詐，強其充兵役，母愛子切，則以金獻，即不令充兵役。或有一家老弱，恃以工作生活者，聯保亦令充兵役，必獻金始已。類此甚多，不能備述也。

又近爲軍事掩護關係，秋季高粱，不令農人砍去。農人急於工作，有砍去者，即罰鍰入私囊。以是怨聲載道。至何故不許砍高粱，則始終未有官府或聯連爲之說明也。

二十二日 水曜

由蕪乘九時二十分車赴合肥。至巢縣時，有縣警數人，帶壯丁一隊，此皆赴省點驗，以體格未合，還歸鄉里者。警兵謂之押解案子，如待罪犯，即此可見一斑。

車中聞汪洪發君言，皖南某縣抽徵農民數十，在長江輪船中，跳入江中死三十餘。農民不知受何恐怖，乃至於此。此皆主管人不善遇之。

下午，至廬女中校。燈下讀《考古學雜志》第二十六卷第十號秋山光夫著〈北魏碑像の維摩變相圖に就へて〉一文。吾國古美術品為外人盜購，流於異域者，不可勝計，此亦其一也。此雜志中有帝大東洋史研究室岸邊成雄君一文，專研琵琶起源，前曾蒙其寄贈一冊。今中日戰起，文化往來亦絕斷矣。

在淮南車中時，同座某君，前定遠縣知事也。云定遠邑間，農人種烟葉，嘗售於英美煙公司，公司給價甚廉，如不售則終年存置，即無售處，蓋一任外商壟斷操縱也。邑人覽於外貨之盛行，因置機器自製捲煙，銷行本地，業此者六七萬人。英美烟公司通告財政部，財政部以為有礙外貨之暢銷，至減稅款之收入，於是大遣稅警，携帶手提機關槍，如剿巨匪，焚毀製煙機器十餘家，於是一般業此者，均成無業之民。嗟乎，所謂提倡國貨，經營民族工業，以土貨代外貨，而壓力如此，不啻帝國主義者之走狗也。可為一嘆。某君又謂其後嘗謀不售煙葉與英美廠家，而轉

售於華成等本國烟廠，曾赴滬籌商，但壓力種種，終於無成。今惟見英美烟捲益盛行於內地，國貨出品，業已絕跡，而我煙葉原料，則任人給價而已。某君前任定遠縣知事，其語當非誣也。

二十三日　木曜　陰。

八至十時，講課兩堂。初中講《我愛的中國》，高中講《勾踐滅吳》（國語）一段。下午，赴車站取行李，仍未至。自南京聯運，因時局關係，其慢如此。

南口之戰，馮玉祥先生之子，時爲團長，因戰死。近馮北上督師，士氣爲之一振。當能予帝國主義者以重懲。

二十四日　金曜　陰。

夜寐不寧。晨夢見夫人元子，相敘良苦，驚窹已曉，殘夢依稀，猶戀戀也。

漱洗後頭昏。爲高一學生課本題名。

晚雨。閱《西清古鑒》，夜失眠，苦念元子夫人。

二十五日　土曜

晨，收到銘竹電報。下課後，赴基督醫院診病，注射新灑爾佛散．四五。必求根治，當注射十次以上。晚間，頭昏，體不適。入浴。寢。中夜大雨。

二十六日　日曜

晨，讀報。武漢、南京兩處被敵機九十餘架肆意轟炸，南京江東門電臺、下關電廠及數處醫院被毀，武漢被炸死平民四五百人，殘酷至於如此。但於我軍事上進展，固無礙也。

體仍不適，骨節酸楚，頭昏。

昨日行李已抵合肥女中，計書箱十三箱，又兩網籃。一小籃中失去《譯文》六冊，不知將來再能買得否。衣服臥具兩箱兩包。睹紫色蒲團，便念元子夫人也。

故友張汝舟來談，張任教廬中，已七年矣。昔年大學同學，喜研小學。

天雨，體倦，午睡，頭昏。

聞陳君勉之言，日軍入北平後，肆行姦淫，幼女不敢出門，苟為日軍所見，無幸免者。有姦後更殺之以滅口，或更割出其陰戶，殘忍甚於鬼畜。北平近郊，被姦淫劫殺尤甚。如此則直非

人類，誠爲帝國主義中之最賤劣者。日軍自稱皇軍，好假稱仁義，而行爲如此，可以知其真面目矣。

聞勉之言，日軍令漢奸北平市長張紹曾供美女子二百人，以供淫樂，張以暗娼、幼女進，而日軍必索女學生。其凶殘惡劣有如此。勉之新自北平脫出，故所知頗多。

下午，赴張汝舟處，觀張叔未清儀閣所藏古器物圖識，及隋唐墓志拓片多種。

合肥人家門楣上，多以朱紙書飛熊鎮宅，或神荼鬱壘衛我門庭者。此皆取以祛邪壓勝。《漢舊儀》、《山海經》稱東海之中度朔山，山上有大桃屈蟠三千里，東北門百鬼所出入也。上有二神人，一曰神荼，二曰鬱壘，主領萬鬼，惡害之鬼，執以葦索以食虎，黃帝乃立二桃人於門戶，畫神荼鬱壘與虎葦茭索以禦鬼云云。鄉閭間人家請端公（巫）以桃條趕鬼，已本於此。

二十五日《中央日報》載郭沫若已赴南京。此君久不見，想與京中田漢等晤見時，當共商抗敵救亡大計也。

日本報紙造謠，謂蔣介石先生被炸，今見《中央日報》所載與各國記者合攝照片，甚爲快慰。蔣先生爲抗戰救亡領袖，全民愛戴重於泰山，日本帝國主義忌之深矣。

北方來人云，平津圖書館所藏三民主義書籍均被沒收，日本帝國主義者謂將統一華北思想云。又故宮所藏寶器，多被日人劫去。北平圖書館所藏善本極夥，金石古器亦富，想均不免盜劫也。

晨寄家書一通。下午買雨傘一把，量杯藥瓶各一。

二十七日　月曜

早晨，紀念週。盧女中教員邵君講演購買救國公債及獻戒救國，并自捐其夫人金戒爲倡。下午，上課兩堂。至男中訪張汝舟君。晚間陳勉之來，頗暢談。夜失眠。

二十八日　火曜

晨課兩堂。撿《世界美術全集》中國秦漢美術部分。近好古鏡，收有秦鏡七八面，漢以後鏡二十餘面。

昨晚勉之言，中國大學國學教授吳其昌（簡齋）先生在平對文化救亡運動，極其努力。讀書甚富，舊學淵邃，而新知日進，故於馬、恩之說，瞭解過於青年，一變故常，飲酒賭博之好，均捐除矣。先生爲章太炎高足弟子，舊聞黃季剛師言，其人有怪習，今則證其言之不確也。

下午，合肥有警報。聞長途電話傳來消息，蕪湖被日本飛機轟炸，且已起火。日本帝國主義者，專炸和平商埠、和平民眾，誠狗彘鬼畜之不若矣。寄銘竹電報，云候電不至，業已另聘矣。

晚雨，至西門龔灣街唐園張姓處，觀所收古董，無甚佳品。有一唐三彩小水盂，尚完整。

招木匠製書箱八個，每個一元六角。此次自京攜來者，大率日本書，其次舊藏文藝雜志。余

愛日本文化及其人民，而日帝國主義者對我國如此，可爲痛恨，日帝國主義者，亦和平日人之所共棄也。

燈下讀梅原末治著《歐米に於ける支那古鏡》，又《漢以前の古鏡の研究》兩書。余所藏鏡，頗有與書中寫真相同者。

夜，收音機報告，日本飛行機於淮陰、浦口、蕪湖等地轟炸平民及村鎮，被殘殺者頗多。

二十九日　水曜

上午課一堂。下午撿閱《世界美術全集》，久不曝書，已受潮生菌矣。

在女中圖書館讀廬州府志，中載合肥所藏古器，以虢季子白盤及馬伏波銅鼓爲有名，又董玄宰所刻戲鴻堂帖，亦合肥珍物也。

下午讀《神州國光集》及《百華堂箋譜》，此譜印刷甚精美，張歗庵畫，宣統三年印，共四本。魯迅所印《北平箋譜》，僅能敵之。所收多時人名作，亦精美。

晚間散步。過合肥民眾教育館，見壁報載二十八日上海抗敵後援會賀第八路軍朱德大捷電，聞第八路軍以游擊戰術，曾以十七人破承德，可謂神勇矣。合肥民眾讀壁報者甚多，又立候聽播音者亦夥，辦理頗佳。

晚間大雨，改課卷。

三十日　木曜

晨課，發作文卷。以陳其恒、李章娥、丁霖昭三生爲佳。

守濟自南京返合肥，云京市已無大隊飛機空襲，僅日有一二架，藉圖擾亂而已。近日平綏線戰事頗有勝利。朱德、毛澤東所率第八路軍，奪回平型關，曾殲滅敵方，勢力甚大云。以此推進，日帝國主義當可迅速打倒。

下午赴王姓古董鋪買得葉東青平安館藏《師寰敦銘刻拓片》一張價一元。過另一古董肆，見有清暉閣評《牡丹亭》一部未購。又康熙年刻《桃花扇》一部價亦貴。

晚間，赴張汝舟家晚餐，讀所藏隋唐墓志八十種，極可愛。又王鐸手寫詩文稿一冊，亦稀見之品也。同席有黃永鎮、余松森兩君，皆國文系舊同學。

校中請於紀念週演講，定題爲「全民抗戰與民族復興」。

上午赴王象明家觀所藏尚方鏡一面，古劍兩把，未央宮瓦一，吳磚一。尚方鏡綠色翠潤欲滴，劍一有銘，瓦硯有明寧王朱權銘記，磚有紋有字，均可寶也。

每晚聽播音過十時，寢中復讀《漢以前古鏡之研究》一章。

十月

十四一（九）金曜 晴明，數日陰霾，爲之一快。

上書，乃大周墓志奇字，如 ※ 如 ※，如 ※ 如 ※ 等，即其時新造也。

晨與葉守濟、陳勉之赴城南包湖散步。湖上有包公祠，中有塑像及石刻像。祠外蘆蒲菱荷，風物蕭爽，憑欄閒話，爽氣怡神。相傳此是宋龍圖閣直學士包孝肅公拯故址云。臨去，購包公石刻像一紙。

包公極得民間崇拜，爲種種公案傳說箭垛，小說戲劇，流布極廣，蓋與關公在戲劇上之地位相似，而威靈不泯，傳爲種種神話云。

下午，過西街五雲齋買《水經注彙校》一部十二本，虢盤拓片一張，端硯一方，共四元。

葉粹武招晚餐，同席十餘人爲之盡醉。席間共論此次戰事，有必勝把握，皆祝蔣介石先生健康云。

在五雲齋書肆觀隋唐墓志百餘種，皆舊拓本。

上海《立報》雖係小型報紙，而編輯甚好，因訂購一份。

二十九日報載廖仲愷子承志在西北第八路軍工作。郭沫若亦將返京工作云。

二日　土曜　天氣復陰。

昨晚因飲酒，夜失眠，寢中苦念元子夫人。

晨收銘竹電報，云心臟病發。

上午赴基督醫院注射灑爾佛散・四五，聞院長溥爾其Bruvch能知中國文，喜研戲曲，將以《祝梁怨》贈之。

讀《Beauties of the opera and Ballet》一書，此為余最愛書籍之一。內插圖絕精，美姬十人繪像，俱可寶愛。憶去年與元子夫人同遊新宿，至三越購臥蒲團，時有故書展，見此書一冊，以六元購之。囊金既盡，蒲團遂未購。元子謂當撙節金錢，愛書成癖，亦當力戒，中夜寒，當奈何耶。其語至今憶之，今見此書，為之悵惘。

下午，頭昏。復降雨。晚間有警報，敵機過柘皋云。燈息與陳勉之、葉守濟對談，警報解除始寢。

三日　日曜

上午至西街五雲齋買來《積古齋鐘鼎彝器款識》十卷，價二元。又《琴譜大全》十冊，頗

佳，未購買。歸途天又雨。

下午至張汝舟家，晤吾邑蘇瑞棠君，暢談。

汝舟贈我虢季子白盤拓片一張。撿王國維氏《觀堂集林》，抄其釋文如下：

惟十有二年虢正月初吉丁亥季子白作寶盤，不顯子白庸武於戎工，經維四方。博伐玁

狁，於洛之陽。折首五百，執訊五十。是以先行。趩趩子白，獻馘於王。王孔嘉子白義，王

格周廟，宣榭爰鄉。王曰伯夫，孔顯有光。王錫乘馬，是用左王。錫用弓彤矢其央。錫用戊

用政蠻方。子子孫孫萬年無疆。陽均

此拓片偉珍亦贈我一張，商承祚所拓也。惟紙甚劣。

晚間與陳勉之、葉守濟、葉偉珍等談話，夜深始寢。

四日　月曜　陰雨。

夜雖失眠，而精神甚爽。

紀念週，演講全民抗戰與民族復興。另有首都平津救亡學生來合肥演劇，亦派代表來校演講。

上午講課一堂。下午講課兩堂。下課後，與守濟赴浴池入浴。天陰雨，道路不平頗難行。

合肥還是一個中世紀的城子，街道無街燈，挾著紅油紙大雨傘，在不平的石路上走，路是不知道經過幾多年，石條上被獨輪車都已碾成溝子，有的竟已碾斷。打著油紙燈籠的人走過，在積潦上發出潑潑的聲音。在現代都市過慣了的人，走這樣道路的本領業已失去了。

在一家古董鋪子買得《盤亭小錄》一本。不過十餘頁，被敲去大洋一元。說是已經絕了版了的。

曹覺生於九月四日自日本返國，繞道香港，近甫抵合肥。云東京人皆反戰，而不敢抗軍閥之命。忙於製千人縫，募出征士兵家族給養費，送出征，迎骨灰四種。老婦老叟，失其愛子；青春少婦，失其愛偶，且無生活方法，多有自殺者。二十歲至四十歲均被征，愁慘溢於民間。即小兒亦云ンナィィィ（指戰爭言），可知其民眾心理也。

曹覺生言，其居停主人被征，終日悒悒，見曹輒云，幼子未能日見長成，心至悽惻。又其鄰人老婦嘗向曹述其子體格面容，謂如相遇戰場，幸勿擊之云。老婦之心，亦良苦矣。

夜寢頗佳，因入浴之故。

一九三七年

五日　火曜　晴。

晨課兩堂。聞方璞德亦隨平津救亡劇團來合肥，因往訪之。適外出未晤。該團共四十六人，工作成績頗好。其宣傳魏東平君，約今夜赴大眾戲院觀其演劇云。

魏言壽昌已赴滬。

下午赴西街買朱拓黃龍嘉禾漢畫像碑一張，價三角。木匠送來書箱八個，即以十元付之。整理自京帶來書籍，裝入箱中。

晚間與守濟赴大眾戲院觀平津救亡劇團演劇，因舞臺係舊式戲樓，佈景未能成功，劇未演，但到有觀眾頗多，提議唱歌散去。

轉赴大舞臺，見傷兵與警衛兵衝突，人皆避去，未知因何事端。但傷兵與民眾不洽，皆治政組織之失敗也。聞同事言，本邑黨部首領某人，包捐收賄，斂錢百端，為一劣紳土豪，實即一漢奸云。

六日　水曜　晴。

早課一節。終日整理書籍，至暮方就緒。携來照片玻璃，均已破碎，損失甚多。去年十月二十七日為紀念元子夫人所購一畫，亦微被玻璃碎片所傷，睹之苦念舊事不置。

晚餐後，至大舞臺觀平津救亡劇團演劇，觀眾皆傷兵市民，情緒至佳。戲場至簡陋，無佈景，一席棚，一木台，二出將入相通路而已。於後臺晤方璞德，云在淮礦工作成績甚好，過此將赴巢縣云。

夜寐不寧，但精神尚好。夜大雨。

七日　木曜　陰雨。

昨日發國文卷，高中以陳其恒、李章媖、丁霖昭為佳；初中以祖長年、楊承佑為佳。晨課兩堂。下課後，將書籍及應携赴屯溪用物，整理就緒。

將書籍完全整理就緒，新製木箱八個，分類裝入。計存合肥女中書籍共四鐵箱，一皮箱，八木箱，又古陶瓷之屬一網籃，共十四件。多年所得薪資，均購書物，前送歸十箱，校內尚有二十箱也。

書物搬運之費，亦頗不貲。計購買藤箱兩個七元，鐵箱兩個七元，木箱八個十五元，即將三十元。由京運歸里者費三十元，由京運來合肥者，費二十七元。共計八十七元，皆為搬運書籍所費也。昔人有妙喻，謂鼠得薑不能食，每遷居輒搬以行，不忍棄之也。余豈所謂搬薑者耶

近染古董癖，亦極不當。前由京歸里，在蚌埠購買古陶三、銅鏡八、車飾帶鈎蟻鼻錢之屬。共用十八元。返京道出合肥，購古陶正陽酒瓶一、楚鏡三、漢鏡四、銅器一，共十二元。在無湖

一九三七年

購古陶花瓶一、水盂一、鼻烟壺一、玉帶鈎一、玉虎佩一。在京購鸚鵡螺杯一，共五元。去京時購《楚器圖釋》三元、醫學書三元。在合肥購《積古齋鐘鼎彝器款識》二元、《水經注》二元、端硯一元、《盤亭小識》一元、包公像五角、虢季子白盤拓片、黃龍畫像碑五角，合計四十七元，其他不能記憶者，未計及也。此皆如鼠得薑，不忍棄之者也。已費百三十四元矣。

與汝舟過一故書肆，有清暉閣評點《牡丹亭》一部，會稽著壇藏板，頗似明刻，索價五元，未購。然古董之癮，頗未易遏也。

終日陰雨，頭微昏，晚間寢頗遲。

八日　金曜　陰雨。

頭昏。下午作文課兩堂。関梅澤和軒著《六朝時代の藝術》。赴大舞臺觀平津救亡學生演劇。盧宜慶請吃晚飯，同席有盧師訓育主任李某云，救亡運動，別有作用。此人任職訓育，觀其言動，竟欲破壞民族抗戰力量，實一漢奸也。

九日　土曜

晨，整理行裝，擬赴屯溪。實校被日本帝國主義者轟炸後，近已在屯溪覓定校址，定雙十節

開課矣。

八至九時，上高中課一堂。下課後，赴基督醫院注射。十時赴車站，快車適開動，即乘四等慢車。葉偉珍來送行，并以戲鴻堂殘帖一部及贐儀數十元爲贈，均辭不受。葉上車絮談移時，車啟行始別。六時半抵蕪湖，車中外望，烟雨迷茫。銅城閘、裕溪口一帶，秋水爲災，人家房屋，漂沒水中，村樹僅露高枝，汪洋無際，爲之嘆息。

元子書箋及手製人形，盛一小皮篋中，雖亂離播遷，未常去左右。車船勞頓，必手攜之。此情痴愚無似，元子或未知吾心也。

抵蕪湖寓華洋旅舍。此間近數日來，常遭炸轟，而旅館鬻歌女子，尚來往不絕，但商務已清淡矣。赴大花園古董肆購一五彩小杯，價三角。

一九三七年

十日　日曜

晨，由蕪湖乘火車赴宣城，四等價五角。沿途水田村樹，頗爲清麗。宣城風景尤美。此地當六朝時，皆願乞爲太守。如謝朓即曾守此也。

至宣城曾赴市街一遊，而舊書肆古董肆俱無，欲購宣城縣志，亦不可得。躑躅泥中，爲之索然。赴一茶肆泰和居小息，遂進午餐。憑窗下望，往來負販小賣，驢群車夫，市街既隘，往往阻塞，如觀中古圖畫也。

由蕪來宣城，車中外望，人家村前，多有土地祠，小如兒戲之屋。其中土偶，亦必甚小。宣城城內多節孝坊，雕鏤石刻，頗爲精工，獅子人物龍鳳之象，皆浮雕也。

省立宣城中學前空場，有元題名碑二，明題名碑二，清題名碑二。元題名碑多異族人名，漢人爲官者甚少，足見當時壓迫之甚。

赴省立宣城師範參觀，其中住有傷兵甚多。晤舊同學寶慧光，同縣中參觀，校長江康世，過去亦同學也。承其邀赴蘭園晚餐，同席胡逢榮、宋輝碩、羅秀荷等七人，皆大學同學，歡聚於此，未可多得。

蘭園在鰲峰公園中，公園居城中高處，風景甚佳，有竹樹泉石之美。遙望城外諸山，晚色愈蒼。其前古塔巍然。右有碑亭，中有王漾陂九思等人碑四座。左有圖書館，即古南樓也，小謝常登此。蘭園室中懸有鄧石如寫刻篆書弟子職四幅，六朝造像拓片一幅，「此白駒谷」四大字拓片一幅，漢碑一幅，又隸書碑片兩幅，皆古雅可愛。席散籌燈歸寓，路泥滑滑，宣城市人往來携紙燈籠，亦令人發思古之幽情也。

夜寐不靖，失眠，思元子。

十一日　月曜

晨起赴汽車站，票已昨日購得，旅客甚擁擠，候至午，車竟不至，仍歸寓。

合肥傷兵與民眾衝突，宣城傷兵亦同民眾發生衝突，此實抗戰工作一嚴重問題，訓政工作，

不可不積極進行，以集中力量。聞宣城中學曾被傷兵搗毀一空。下午往參觀，則上課如常，似不

如傳言之甚。

宣城中學有謝朓樓，即北樓。與南樓遙相對峙。小謝守宣城時，謂之高齋，有〈高齋閒望答

呂法曹〉及〈高齋視事〉二詩。地居全市最高處，登樓一望，市宇櫛比，老樹垂蔭，如居塵外。

李白〈秋登北樓詩〉云：「江城如畫裏，山曉望晴空。雨水夾明鏡，雙橋落彩虹。人烟寒橘柚，

秋色老梧桐。誰念北樓上，臨風懷謝公。」則此地中古即擅美盛，風景可想。由此窗遠望敬亭

山，巒氣可接。密雲欲雨，未能往遊。長吟「相看雨不厭，惟有敬亭山」之句，令人爲之神往。

北樓爲洪楊時所毀，此亂後重建，有咸通十二年獨孤霖一碑，康熙四十五年一碑，乾隆

四十六年梁巘一碑。樓中題咏刻石頗多。記古虞章識言集唐一聯云：「欲上青天攬日月，每依北

斗望京華。」尚佳。

出尋市廛，得拓碑人所拓碑片數種。一梁巘重修北樓記，二施潤章三天洞詩，三周濂溪畫

像，四蘇軾觀自在菩薩如意輪陀羅尼經，五蘇軾書經咒，六唐蕭公墓志。此志因修公路，二十一

年四月，出土於宣城西原，原石現藏北街民眾圖書館，館長某君爲加考釋，曾赴館一視之。數拓

片計洋一元三角。

再遊鰲峰公園，徘徊久之，暮色漸暝，山雨欲來，始歸寓。

昨晚金大文學院長劉衡如君來訪云，金大文化研究所亦遷屯溪，屯溪因國難而文化流注於

一九三七年

此。如鍾英、安徽公學，皆已遷往云。

十二日　火曜

晨赴蕪屯公路汽車站，八時車啟行，西過雙橋、雙塘集、孫家埠，又西至水東。山流下注，小河清碧，兩岸綠樹，照影如繪。又西至竹峰，山多翠竹。又西至河瀝溪，夾岸為市，舊遊寶家，風景彷彿過之。下車小遊市廛，車至此約停半點鐘。又西過寧國，自此車行群山中，重嶺叠嶂，不知其際。時當陰霾，雲樹相接，雛松豐草，蒼翠舒秀。自此遂見新修京贛鐵路，曲折山下，與公路并。動員工役，百數十萬，西通湖湘，漸相銜聯。誠一偉大建設工程，不僅便利交通，亦軍事所急需也。又西過橋頭鋪、鴻門，至此食菜心蒸餅三枚，腹飢頗甘之。又西過蜀洪嶺、關英橋，入山愈深，人烟愈少，風景之美，與浙江相類。又西過業山關，岩石皆墨色，疑為煤層。又西過揚溪、績溪，公路之側，溪流汩汩，人家有利用為水車者，自此溪流不斷，而沿途市鎮，亦多以溪名。黃茅白葦，蘆花如雪，聽亂草蟲鳴，知秋意之深也。績溪鐵路工程已竣，工人紛往贛境。自此見農人數隊，被徵入伍，登車待發。又西過揚溪、牌頭、歙縣，又見農民被徵入伍，結隊路側，為數頗夥。自此山勢漸平，亦有田疇村落，多植包穀稻米，因山為田，承流資溉。又西過岩寺，遙見一塔，云此近黃山矣。又西過篁墩，又西至屯溪，蕪屯路止於此。由宣城西來，蓋四百餘里也。沿途皆首次經過，山與目接，景於心會，為之怡神，雖車輪跳躍，顛頓異

135

常，樂不覺疲也。

車中聞徽州日報館張君言，屯溪民國十八年，毀於匪賊朱老五，其後重建新市，較昔寬敞。以地當皖南產茶之區，茶商薈萃於此，故頗繁盛也。過街市尚清潔，聞銀行亦有三家云。中大實校遷於屯溪黎陽邵家祠堂，門臨河流，群山當戶，地甚幽靜，布置因陋就簡，略已竣事，雙十節開學，即已上課。學生張燈夜讀，書聲已朗朗矣。余所居新架板屋，在祠檐下，聊避風雨，當此國難嚴重，救亡迫切，固不能計及安樂也。

徽州即歙縣，為一山城，外觀頗荒寒，殊不敵想像之盛。

久不作詩，偶成〈屯溪河干晚眺〉一首：

河曲人如鷺，群帆夕已收。秋燈明野館，暮靄隱漁舟。
遠翠不知路，聽潮獨上樓。何堪家國難，此際動鄉愁。

夜起溲溺，見階下流螢，大逾吾鄉，捕置室中。余幼小即愛螢火也。

十三日　水曜　曇天。

上午入市，過惟明齋古董肆，買古瓷碗一個，價兩元。肆中有唐三彩小牛置物一，黑漆海棠

紋古鏡一，皆唐代物，頗可愛玩，以價昂未購。又嘉靖板藍色印《洪武正韵》一部亦佳，連同《涇縣志》出價十元，肆中仍不肯售。又過徐文記古董商處，有臧晉叔刻《臨川四夢》一部，惜為蟲傷。又《尚書集傳》一部，大似嘉靖本，計七冊，出價七元，不知肯售否，約問書主後，再回話也。

至市中心中山路，購玻璃茶杯一，牙刷一，傘一，計一元六角。此地物價較京市為貴，近以遷客日至，物價尤高漲云。

下午，至龍泉池入浴，費五角。赴隆阜徽州女子中學訪江強世，并晤校長陳氏，陪同參觀一週。校中頗整潔，正作防空演講。

陳君言，本屯溪市古董肆有三家，又營此業以為生者，亦有多人，常赴四鄉介紹收買云。徽州女校教師中，有古董癖者，亦有兩三人。某君藏硯頗多。

隆阜為戴震（東原）故居，今有東原圖書館，為戴氏族人所設。

由隆阜至屯溪，相距五里。往返車價七角。鄉間以石板布路，平淨易行。此處以多山，農人皆擔負往來，故路無轍迹。合肥獨輪小車特多，故石板街路，日久遂成深轍。顛頓至不易行云。

鄉鎮多高屋，徽人善經商，故居民多富庶。

於下街晤劉衡如先生，云金大中國文化研究所遷於本市馬丁山，因為介紹李小緣君[21]，俾得閱

21　李小緣（一八九七——一九五九），原名國棟。江蘇南京人。歷史學家、目錄學家。曾任金陵大學教授、圖書館學系主任、金陵大學中國文化研究所專任研究員。《金陵學報》主編。

書便利。劉眷屬亦將常寓隆阜。

晚間閱十一日《申報》，有郭沫若君〈在轟炸中往來〉隨筆，頗可觀。

既寢復起，將昨日所成一詩，改寫如下：

河畔人如鷺，灘頭月似鈎。秋燈明野館，暮靄隱漁舟。

遠市連空翠，鳴潮壓亂愁。群凶方遘患，何意獨登樓。——屯溪河干晚眺

十四日　木曜

上午寫寄良伍弟、恩波表叔、偉珍及合肥女中高一、初二全體學生。寫寄高一學生函云：

諸位親愛的同學們：匆匆的離別了您們，這是覺得很為悵惘的。雖然只有這麼短的時間，但我已經深切的認識了您們，一種求知的精神，是誰也不甘落後的。當日本帝國主義者猛烈的向我們進攻的時候，願您們潛心於科學的探求，作為祖國復興的中堅，在膽識上沉著而且勇敢，并且鍛煉您們的身體，多儲蓄一分力量，將來就多一分戰鬥的準備，記著我們互相的勉勵。祝您們健康進步。

一九三七年

下午，赴屯溪將各函寄出。歸途買《玉曆鈔傳》一冊，《涇縣志》一部，《詩品》一冊，《賣草囤》唱本一冊。寫寄岱英、銘竹函。

下讀《賣草囤》俗曲，盡是別字，非通方言，不能明其意。聞趙元任君來徽調查方言，徽屬六縣，方言不下三四十種，相距數十里，即不通語言。蓋此地多山，人民常老死不相往來，聚族而居，自爲部落，如屯溪數里內，即有陽湖、隆阜等名，自爲村落，可以概其他也。

徽屬在昔文化甚低，自東晉之世，中原世族，避難來此，率其家人姻戚，自爲習俗，自爲語言，故語派紛繁，而各不相通。但其中多含中國古音，前趙元任君考查，謂其語足多爲古音殘存之證也。

下午，遇沈曼陶君於古董攤上，託其代覓一室，晚間候之不至。觀月聽潮，徘徊久之。徽州語言紛雜，學習頗難。門前一挑菜老婦，挑馬矢菜。余問此何名，嫗云，安慶謂之Matahe，本地謂之agee云。

十五日　金曜　曇天。

山中多雨，朝常多雲。烟巒霧嶂，使人意遠。校左水車聲轆轆，人家廳房舂米者也。

晨餐後，寫寄田漢南京一函，璞德安慶一函，連同岱英、銘竹兩函寄出。又寄勉之、守濟一函。赴屯溪購買信紙、信封、郵票、漿糊等，并同祖愈至萬利館小吃。

此地教科書亦缺乏，僅有傅東華編《國文》第一冊，內容取材，頗不佳。雜亂而乏意義。

屯溪橋工程甚完善，以大石條建築，密合無間，昔無水泥鋼骨，而成績如此，殊不易也。橋居屯溪與黎陽之間，跨陽河上，以此地無獨輪車往來，故絕平坦。過橋頭冷攤，買《雪裏金》戲文一本，八十文。

下午，寫寄蔣思陶函。赴汽車站為李和兌送行，即以在合肥所得虢季子白盤拓片、師寰敦拓片付集錦齋裝池，裱為一立軸。歸途印名片一盒，買徽墨一錠，價二角。墨以產於徽州胡開文者，為最著名，此中國作書作畫主要原料也。

在街市遍購《西安半月記》一書未得，即高二用國文教本亦無。擬購《國語·國策》一部，亦無售者，不意屯溪文化，如此落後也。

晚間，得悉千帆、絳燕在此地安徽中學分校，寫寄一箋。燈下讀李清照〈金石錄後序〉，寶器散失，至今悲之，所謂「欲為後世好古博雅者之戒」者，余即其類也。在惟明齋古董肆見黑漆海棠紋鏡及唐三彩小牛置物，價昂未能得，心甚念之。

每夜失眠，便思元子夫人，不知彼之近況，究竟如何。

十六日　土曜　曇天。

晨，讀《漢書·蘇武傳》，吾先民志節如此，後人之楷模也。

自合肥以來，沿途所見婦女，均任勞作，植田負重，無異壯夫，富家女仍有纏足者。合肥女子美醜參半，宣城女多大乳，屯溪多醜女，美者絕少，亦與外界交通較少之故。屯溪間在三四月間，茶季甚盛。撿茶者皆青年女子，如歐西釀酒採葡萄，亦多婦女為之也。

赴夢飛醫院注射。過屯溪橋，買舊書殘卷四本，計《南華發覆》二冊，明刻本，惜不全，竟陵譚元春友夏評閱，朱書字體甚佳。僅存〈逍遙遊〉、〈齊物論〉、〈人間世〉、〈天地〉、〈天道〉、〈天運〉、〈刻意〉、〈繕性〉、〈秋水〉、〈至樂〉，各篇中有補抄頁，想前人收藏此書時，亦不盡完也。又《繁昌縣志・藝文》一冊，康熙十四年刊。《史異》一冊，明刊。共價三角。

見河干一人曳死狗棄水中，心好狗肉，謂居人曰，苟割煮，當來買食，其人約下午往取，南人不食狗肉，如此美味，棄之可惜也。

下午再往，狗肉未熟，買一古碗，價六角，近徽屬修公路，頗有古器物出土。

歸途遇羅子正，同往許恪士家，院中多植黃山松盆景，聞居停愛此，每盆大率七八十元云。

月夜再赴屯溪，尋得河干袁姓家，狗肉已煮麵，食之甚美，臨歸并將煮熟狗肉，悉以見贈，感其厚意，以一元報之，并約後日來取兩狗腿云。

燈下讀十四日《申報》，（一）我空軍轟炸大沽；（二）朝鮮革命黨發表宣言，促中韓團結抗日；（三）日本民情騷動，懼蘇聯飛機，常作防空練習；（四）青年救國服務團徵募魯迅棉背心；（五）敵機殘酷無人道，四出轟炸平民。（皆第二張登載）

十七日 日曜 晴朗。

遠山畢露，晨夜頗寒。昨日所折茶花，養水盂中，翠葉白蕊，亦饒寒意也。

以昨晚取取來狗肉，煨爛大吃一頓，甚暢快。

前在首都巡環公演《蘆溝橋》劇，余飾吉星文團長，當時曾留一影，高嶺梅君為之放大，今取出張壁間，對之甚為愛惜。吾年正壯，當有可為也。

校門臨溪，清碧見底，水名漸江，為新安江之源。有僧名漸江，以畫名，即徽州人。漸江之下名新安江，再下名廬江，再下名錢塘江，入於海。

赴屯溪市買日規【晷】一個，價五角四分。日規【晷】以休寧出品最著名，用指南針及日光投影，高低角度，以測時間，此法古代埃及恒用之。中國對於造紙印刷、火藥、指南針等，發明俱甚悠久，不知始自何人也。

下午，赴勸業場軒舞臺觀演戲，并考察屯溪觀眾，以某種人為多。徽戲為京戲之祖，清季甚著名，但此所演，與京戲無異，說白亦京白，不用徽州語，大概原來徽戲，亦甚少矣。所演為《玉春堂》、《九曲橋》等，亦常演之京戲。觀眾多軍警學生，在此更發見一可悲現象，見學生多似流氓，怪聲叫好，大率安徽中學生徒也。

此地雖為一等商埠，而文化甚低，書店有兩家，但學校課本亦無。惟《火燒紅蓮寺》之類，

充斥書肆而已。舊書亦無售者。商肆店人均不裝設收音機，熙熙攘攘，不知國難，即所謂抗敵後援會，亦徒具虛名耳。

晚間，應安徽中學中大畢業同學之招，在得利館宴會。到中大畢業生二十五人。菜肴甚豐，飲酒亦逾量，後當戒之。此地所產米製醴酒，其味甚甘，亦初嚐也。九時歸校，月色甚佳。

屯溪名產為茶葉、香菇、笋、徽墨、指南針、豆腐、藕粉等。醴酒則家家能釀，歲時祭祖先，必用之，不能沾市酒。習俗相沿，此必有甚歷史關係。亦農業時代所遺留乎。

十八日　月曜

紀念週。上國文課講《漢書・蘇武傳》，令學生知吾先民之氣節，持久不屈。

吾鄉好鬥蟋蟀，近年此風稍衰，合肥及屯溪則甚盛。

下午，赴市買毛線襪一雙，七角。面盆，四角。屯溪日用品逐漸高漲，外貨如能斷絕，則土貨始能抬頭也。

在徐文記古書商處，見有明刻新安胡宗憲編《籌海圖編》一部，專究沿海海防，制倭寇方略，惜不全，索價復昂，故未購。

四時，開教務會議，一切仍循故轍，與國難毫無關係，真如蔣介石先生所謂亡國教育也。余在實校凡歷三主任，以王素意最精幹，乃為同事所逐。繼來者為羅某，一昏庸小人，惟小人故所

引用者亦多為小人。如桑沈之輩，其尤狡惡者也。至許來而承其緒，引用不學之輩益眾，賢者望望然去，盡被排除。學校乃如大學某君所云，成為江北人之分贓機關。許貌似精明，實則一無知傀儡而已。今學生課業日落，而精氣日衰，余任教導之職，無法使其向上，惟有浩嘆耳。今晨學生來言，期有以改善其教學，余無以如其望，自覺工作無聊之至，精神亦極不快，行當辭職而去，脫離此種腐惡環境也。

燈下讀《莊子》〈逍遙遊〉、〈齊物論〉、〈養生主〉、〈人間世〉各篇。胸有積憤，期以此療之耳。

夜臥竹榻，長不及身，足伸被外，為之不溫。晨起右肩輒痛，想受寒所致。出外租房，則房又絕少，以屯溪自戰事發生以來，增加人口頗多也。

十九日　火曜大霧。

曉行聞喚渡聲，知處處皆溪流也。黎陽人家，亦多富庶，房屋頗高大。此地擅山水之美，而人物絕醜陋，言語亦支離不可解。

晨赴河岸覓住屋，至一人家，屋四間，每月索價十二元。

上課一堂，講《蘇武傳》。一隆阜居民毛姓名少山，持一雙龍紋漢鏡來求售，云在蕪湖開公路得來，索價甚昂，未購。

下午，至王路先寓所，與之同赴隆阜，至太和春藥號訪主人戴伯符君，求觀戴氏私立東原圖書館，戴適外出，由藥店中人引往館中。樓上書籍因鎖閉，未能參觀，約期再往。返屯溪在惟明齋小憩，即歸校。

夕暉未盡，冰魄已升，遠山曳紫，近水凝寒，今夜月圓，大概已至舊曆九月十五日矣。此地風景絕佳，而居人貌甚醜，殊怪。本地巨室建築，皆夏屋巍峨，以石為穹隆拱門，門上磚作立體透雕，皆極精工。又多石牌坊，雕刻亦盡美。有作壁虎紋，背有細地者，與楚式鏡紋相類也。道路、橋梁、河岸，皆以整石橫條築成。修潔可愛。人家多庭園，花木扶疏，深院鳥鳴，迴廊假山，皆如古畫所寫，此皖北所無也。徽境既饒山林之盛，故隨處多有逸致，茂樹修篁，下蔭流泉，人行其間，為之忘倦。余每晨恒步五六里，得清明之氣，且以益身云。

晚間，主任宴同事，甘酒佳肴，為京中所無。此地既無國難，可以仍循舊規矣。夜讀胡適著《戴東原的哲學》。

二十日　水曜

晨霧橫江，行朝氣中四五里，至三門呈朱希祖〈邊先〉寓所。房屋頗得輪奐之美，聞因有白蟻，朱擬遷隆阜，寓戴氏家，書籍即存東原圖書館云。

清代經學，徽州成一學派，學人輩出，如江永、戴震、程瑤田、凌廷堪、惠棟輩，其所立

說，均足不朽。今其遺徽未遠，乃無繼者，績溪惟有一胡適，治學不得核心，天資雖秀，然去前修遠矣。

下午，赴屯溪，取來裝成立軸《師寰敦》、《虢季子白盤》兩拓片，付價六角。又買《唐詩三百首》二冊，價一角。字帖寫經，價一角。在公路工人處買狗腿兩條，價三角。買白梨兩個，價一角又一百文。又《現代軍歌百曲》一冊，價一角。買白梨兩方，價六角。《葡萄牙尼姑的情書》一冊，價五分。

於黃山旅社遇羅寄梅，故人久不見矣。約同赴萬利館飲清茗一杯，甘酒半斤，菜肴兩碟，共價六角。言談半日始別。寄梅云：「南京到蘇聯飛機駕駛員頗多，即宣城亦有之。駕駛員為正義而助我，編入我空軍，皆著我國徽服帽，姿態頗英武云。」又云：「南京防空極安全，勝利必屬於我。不過數月，即可將日帝國主義解決。」

晚間讀《葡萄牙尼姑的情書》，念我元子夫人亦エビス修道院女修士也。熱情蓋尤過之，今不知其消息如何。

夜思念夫人元子，不能成寐。晨起體倦頭昏。

二十一日 木曜 晨霧迷茫，八時後晴朗。

上課一堂。赴公路車站，搭車赴休寧。遍遊四街。赴南街訪沈曼陶君不晤。在西街醉春樓食

麵，飲甘酒二兩，價四角。在一小書店買休寧縣圖一張，一角八分。《西遼史》一冊，《蒙古史略》一冊，《大公報》一份，共價四角。買黃山青山照片各一，計一角。買刻竹腕枕一，價二角。由休寧步行至萬安，吃紅柿二個，梨一個，共一角二百。買萬安照片一張，價二角，來回汽車票共一元。赴龍泉池入浴四角。買瓷碗一個，一角八分。

萬安至休寧，正趕修京贛鐵路第九段。全路動員工人不下數十萬。勤苦工作，沿途皆張汽燈電燈，連夜不休。聞工人云，四時即起，八時始息。現在修路基，尚未鋪鐵軌也。

步至萬安時，與工人閒談。工人皆河北保府人，思家甚切。云政府有送其返鄉語。余告以日本鬼子現占據河北，道路阻隔，汝等故鄉皆在戰區，無論不能回，即回亦無以爲生也。必將日鬼殲滅，方能返家云。繼詢工人生活情況，云來此修路八九月，未得工錢，每日只有米飯鹽豆，毫無小菜。現每日死亡甚眾，已死約千餘人。均患痢疾瘧疾，不能飲食，又無錢醫治，大率十日左右輒死，現在仍不停止。若患病一月，下月工作即扣火。身無一錢，將來歸里亦無錢也。余安慰之。詢問各段工人，所語情形均同。不知係工頭吞沒工資，擬係管理者剝削。工人待遇之不善，實一大問題。人徒知前線作戰將士之苦，而不知後方工人築路之苦。猶之演劇，前臺演員固然賣力，後臺工作人員，亦極辛苦。當局者想未注意及之也。

夜十時寢，思元子夫人。

二十二日　金曜　晨有濃霧，八時漸晴明。

上課一堂。支取九月份薪金一百〇五元四角七分。購買救國公債十八元五角。寫携來書目，即告以讀書作人之道。寫書目訖，擬赴屯溪市，適程

下午，寫携來書目。學生王煜來還書，即告以讀書作人之道。送之南浦，沈程住陽湖，相隔一江也。

千帆、沈紫曼來，坐談良久。送之南浦，沈程住陽湖，相隔一江也。

歸途買《服裝心理學》一冊，《全民戰爭》一冊。前書J. C. Flugel著，頗有趣味，後書Ludendorpp著，所謂法西斯的戰爭論也。

夜醒苦念元子夫人。

二十三日　土曜　晨霧，氣候漸寒。

本日無課。赴屯溪，過惟明齋買昌化石章一方，刻「長毋相忘」四字。余有一白壽山大章，刻「願吾妻元子長勿相忘」九字。又有一小印，亦鐫「長毋相忘」四字，得此而三矣。至夢飛醫院注射，四元。歸途尋惟明齋畢老闆代覓住屋，至數處，光線空氣，俱不流通。

歸校，注射有反應，頭昏。

下午，臥一小時，精神稍好。赴黃山旅社尋老闆姚沛然，託為代覓住房。晚間，赴萬利館

燈下讀二十一日《申報》〈宋慶齡向美國播音演說〉、金仲華專論〈日本內部第一次動

搖〉、郭沫若〈在轟炸中來去〉等篇。

小吃。

二十四日　日曜　晨有濃霧。

寢中腹痛，疑昨晚食螃蟹得腹疾，以近日患秋痢者多也。

上午，國文課兩堂，出作文題〈擁護領袖的意義〉。下課後，休寧縣古董商來賣古玩書畫。

買李松甃畫鷁鷍月季一條，浣雲畫山水一條，共三元五角。

下午，與行素同赴隆阜戴氏私立東原圖書館，主人戴德瑞（伯瑚）、管理程家煒（管侯）兩君，招待極

懇切。在館閱《休寧縣志》、《徽州府志》及《休寧碎事》、嘉慶庚午刊徐卓犖生輯戴震注《屈

原賦》（安徽叢書第六輯）各書，日暮始歸。過徽州女中遇校長陳君，陪同參觀戴東原讀書處及

附小養蜂園。陳云：隆阜有戴氏養蜂園最盛。

《徽州府志》云：三月二十六日，歙休之民，與汪越國之像而遊，云以誕日上壽。設俳優狄鞮

胡舞假面之戲，飛纖垂髢，偏諸革鞜，儀衛前導，旗旄成行，震於鄉井，以爲奇雋，隆阜爲最盛。

程家煒君云：戴東原墓，在邑屬商山賀政村。

晚間收到葉守濟、陳其原函，云合肥被轟炸，女中決遷蜀山。救亡宣傳團，在合肥頗引起商

人及黨部之反感。

燈下讀二十二日《申報》，有〈日本戰時百態〉通信及章乃器〈抗戰時期的民主問題〉專論。《申報》自民族抗戰發動以後，一改舊時沉悶姿態，已成可讀之報紙矣。守濟云：《立報》已付郵寄來，甚盼之。此報屯溪竟無購處。

工頭剝削修路工人事件，經何教官_{肅庭}前往調查，得其大概如下：鐵道部發給每人每日工資四角至八角，土方每方六角五分。後被工頭自行減至三角五分。當工人被招來時，言定每月十八元。今皆全行乾沒，不給一文。即死一人尚有十八元埋葬費，亦被吞沒，死亡至於千餘，工人無知識，竟無由摘工頭之奸。如此行爲，實即專意漁利擾亂後方之奸賊，非鏟除不可也。與何教官議向監察院檢舉，以盡吾輩之責。

聞程管侯君云，當清季邑有書畫三名家，號松竹梅者，松即李松壑，竹則汪恭_{竹坪}，梅爲汪梅鼎云。余購李一畫，風致尚佳，不知係真蹟否。聞汪恭畫較書法尤佳。徽屬產墨產硯產紙均著名。蘇易簡《文房四譜》云：黟歙多良紙，有凝霜澄心之號。唐積《婺源硯譜》云：婺源硯在唐開元中，因獵人葉氏逐獸至長城裏，見疊石如城疊狀，瑩潔可愛，因攜之歸刊粗成硯，溫潤大過端溪。何遠《春渚紀聞》云：涵星硯龍尾溪石風字樣下有二足，琢之甚薄。紙與硯產至南唐而極著。又有《歙硯說》、蘇文忠公《硯說》記硯石採取不易，石工往往爲蟲蠆螫死，採則必先祭神，則頗迷信云。

二十五日　月曜

紀念週。改授高一課，并爲高一班級任。昨晚高二學生來求繼續爲講國文，但余不能如其願，因此係許恪士之意也。

昨日來售書畫者再來，購其人物小立幅一，價一元。遺兩歙硯於此，約合意則購，不合則退還。下午賣字畫者復來，購憚冰女史花鳥一幅，價三元。又雞血小章一方，刻桃核一個，價九角。又《張黑女墓志》一冊，價四角。自來屯溪，又染書畫古董癖，計購古陶碗二，圖章四，畫四幅，刻桃核一，共費十四元一角，其他購書之費，尚不在內也。玩好不急之物，後當力戒。

二十六日　火曜

上午，講課一堂，《漢書・蘇武傳》。下午二時爲高中各級學生演講國防。昨日賣古董一老叟復來，憐其無生意，買一鼻烟壺，價九角。白磁細繪青花，煞費意匠，光潤可愛也。

收中國文藝社《抗戰文藝周刊》特約撰述函，常州鄭保茲函，即覆之。又武昌張玉清函，崔祥琮函及潁州法恭侄函。

薄暮往尋住屋，得一小樓，面山臨江，堪足容膝，已囑陳君爲說合。

一九三七年

二十七日　水曜　明朗無霧。

晨，高一學生早會。上午，講課一堂。下課後，赴屯溪汽車站，擬再赴萬安調查築路工人生活情形。但公路汽車，以車輛缺乏，已多日不開矣。

下午，隨同學生遠足野外，至柏山齊祈寺。距屯溪五里。烏柏已丹，孤松聳秀，山景頗佳。寺中有萬曆碑記，字不能辨。下山息過路亭中，云舊爲一關卡也。歸屯溪已上燈。

二十八日　木曜　晴。

晨有霧，此山中所常見也。上午課一堂。寄崔祥琮、法恭各一函。下午寄葉偉珍、田漢各一函。

三時後，至王路先處看房子，約裝修後移住其中。

氣候燠熱，恐將降雨。晚間，赴國民大戲院觀察演劇與觀者之情形，價優等二角。所演爲文明戲，扮演惡劣，不堪入目。觀眾多婦女，時引嘩笑，台下談話之聲，過於臺上，在此作演劇運動，恐不易也。夜醒，苦思元子夫人，不能成寐。

二十九日　金曜　晨霧。

收李恩波表叔函，云故鄉大豆為水泡爛，收成不佳。上午，赴屯溪公園觀黃少牧君刻印書法展。過惟明齋，買《史記》一部，價六元。

下午，赴寧宅看房。天微雨，氣候轉寒。

山地之民性善迷信，祀神而媚鬼。近日齊雲山大會，進香者極夥，皆攜一紅燈籠，遠道來者有浙江各縣人。又土俗媚五通神，荒冢歧路之間，往往有木櫋插土中，并排五枚，上戴小帽，謂之五猖神，即五通也。謂祀之能使鼠竊狗偷之輩，迷途不得遁云。

燈下將調查京贛鐵路修路工人生活狀況，寫一公函寄監察院，并寄友人王斧一函，以王係監察委員也。

夜失眠，苦思元子，至不成寐。

三十日　土曜　陰，曇天。

上午，赴醫生處注射，并買酒一瓶，計封缸蜜一斤，價一角八分。買朱墨一錠，一角。研朱小硯一個，一角五分。人丹一包，一角。此地各藥房，多賣日本人丹，殊怪。

自合肥以來，蕪湖、宣城及屯溪，均【開】土膏店，售鴉片，未能禁絕，亦管理者之不力也。大抵爲政者多與巨室相妥協，許其公然吸食云。

賣古董老叟又來，余無法，購其圖章一方，價七角。

燈下讀《史記》，理《戲鴻堂法帖》，十時寢。

三十一日 日曜 陰天。

上午，爲高二學生講「魯迅之治學精神」兩小時。收安徽中學函，約紀念週往演講。

下午，赴屯溪沐浴，剪髮，光頭已慣，稍長則不適。

買《中國考古學史》一冊，《中央研究院集刊》一冊，酒杯一個，共二元三角。又入浴費六角。

歸途遇雨。收蔣思陶函。燈下即覆之。讀《中國考古學史》。飲酒一杯，失眠。

十一月

一日　月曜　陰雨。

上午十時半赴安徽中學紀念週演講。餐後歸校。收《青年月刊》一冊，葉守濟寄來《立報》兩卷，常法輪寄來《潁上日報》兩卷。

某女生云舊生周學儀病死，乍聞甚震悸，殊不信之。學儀從余學五六年，勤學而富幹事能力，體復強健，今以病死聞，誠疑其非真也。

據一同事言，周學儀確死，當日帝國主義者飛機轟炸南京時，學儀與其一母兩妹，走避蕪湖，途中染病，死逆旅中。學儀一幼妹亦死。其家無男子，一母亦病廢，僅存一幼妹。嗟夫，學儀性婉淑，劬於學，畢業後任中大實中儀器管理員。今甫考取無錫省立教育學院，遽犧牲於此次日帝國主義侵略中，傷哉。

許主任接到學生一封請求書，內容是要學校減去無聊的課程，加緊軍事訓練，增加救亡功

課，并推動救亡工作。這態度是很對的，可是揚州人反對，而許信揚州人的阿諛逢迎，因爲揚州一帶人，毫無學問，非將學生壓得緊，不能吃飯也。

夜腦經受刺激，失眠。至下一時，猶反側不能入睡。

二日　火曜　陰。

晨讀《中國考古學史》。上課一堂，講「魯迅之治學精神」。下午，對高中全體學生講「反帝反法西斯與國防」。賣古書者來，買舊拓漢曹全德政碑一本，價一元。

夜雨。點學生自習名單。

燈下寫書寄宣城江康世。

三日　水曜　陰。

晨讀考古學史。食狗肉盡飽。爲學生講中國詩歌源流及蘇李贈別詩。下午過惟明齋小坐。渡河至陽湖程千帆、沈紫曼處。暮歸。

夜醒，起溲溺，即不能寐，苦念元子夫人，近輒如此。

四日　木曜

晨，晴明。校左右都是茶樹，密枝成叢，滿開白花。金鈴蟲到早晨還不斷的鳴叫，牽牛花攀在茶樹枝上，張著藍色的明麗的眼睛，像元子夫人在海東悵望似的。

左腿酸痛，通身不適，食大蒜狗肉。

講蘇、李贈別詩。下午赴屯溪，過惟明齋小坐。至科學書店買《中國美術》（英波西爾著）二冊，《春秋左傳詁》（洪亮吉注）一冊。晚間讀《中國考古學史》終卷。十時寢，眠尚佳。

五日　金曜　曇天。

昨夜將學生課卷改畢。今日發出。

上午賣書畫人來，買一宮扇面，上繪紅梨送別圖，署名鐵華，詩與字均可觀，以金三角易之。下午又一賣書畫人來，持汪恭竹坪字一條，頗佳。又漸江和尚山水畫一軸，畫筆不俗。上書「漸江寫於介堂書屋」數字，書字寫作聿。鈐「漸江」與「到處逢人勸讀書」兩印。未敢斷其真贗，但索價均昂，未購。約賣書人將明刻《史記》送來，當給價四元也。

天大雨，傘忘千帆處，隔江不能取之。

晚間，冒雨赴屯溪萬利館，應鈕先紳同事召宴，酒肴豐富，飲食逾量。九時踏雨回，河邊泥滑，不見路徑。見人打燈籠過，甚覺有趣味。

夜醒，苦思元子夫人，不知近況何如。

六日　土曜　曇天。

學生潘克侃由昆山後方醫院返校，云昆山被日帝國主義者轟炸，被壞甚慘。報載我真茹無線電臺亦被毀。方今無公理正義可言，惟有以戰爭消滅戰爭而已。臺灣與朝鮮獨立革命黨人，宣言助我，帝國主義崩潰之時，亦即被壓迫民族抬頭之日，為期當不遠矣。

賣書人來，買其《穀梁傳》一部，價八角。午理《戲鴻堂法帖》，中間頗有缺頁。下午賣書人又來，持《說文五音韵譜》一部求售，給予價三元，但書為蟲蝕，頗不喜之。

晚間本校中大同學，宴請安中同學，到三十餘人。席間姚文采述曉莊師範情形，及陶知行（今易名行知）先生刻苦生活及大公忘我精神，令人感奮。陶先生在曉莊時，教學重實驗，以活知識為研究原則，又與民眾打成一片，影響鄉村實大。遠近村人，無不敬愛陶先生者。先生母死，無以為葬，鄉民為舁棺葬之曉莊，哭泣之如其父母。其平民千字課一書，得版稅三十餘萬元，未嘗私一錢，皆捐助平民教育促進會，雖家無以養，晏如也。身外無長物，而誨人不倦。

曉莊既被摧殘，在滬又創小先生教育，亦至有功於社會。去年以倡團結抗日，為當局所不容，通

緝之，先生乃去國，敝衣首途，所携不及千元。近講學於歐美諸邦，聞方在丹麥講農村教育。今從事宣傳工作，又至紐約云。先生有三子，長子習生物，為大學助教；次子習無線電，均赴前線工作；三子甚幼，寄居僧舍，方讀小學，聞均堅苦卓立，有父風云。余於今教育家中，極尊愛先生，雖未識其面，然極私淑其行儀，以為國以內無二人也。

席間，又飲酒，不適，歸途深悔之。

七日　日曜　雨。

上午寫〈起來，我們決心不願做奴隸〉詩一首。寄《文藝月刊》社。收到《戰時旬刊》第二號一冊。下午體不適，赴屯溪入浴。過李莘漁家看硯。晚間應姚文采及教育部吳研因、顧少儀諸先生召晚宴，到有商承祚、李小緣、徐養秋、張琴、周邦道、余尊三諸人。戒不飲酒。夜歸頗寒，明日或晴矣。

八日　月曜　晴。

紀念週。氣候頗寒，十時晴。

商承祚_{錫永}來，因與商同為中國藝術史學會會員，均好古器物，談頗暢。商任金大教授及中

國文化研究所研究員，近所址遷陽湖，距此隔一水也。

商走，送之至屯溪，過惟明齋小坐，始別去。至畢大夫處注射，歸校頭暈。過屯溪橋上，買《臺灣生熟番紀事》一冊。

頭昏小眠，校務會議未出席。

夜寒，苦思元子夫人。

九日　火曜　晨霧，空氣甚寒十時日出，晴朗。

漸江江干間眺，遠山如浴牛乳中也。

山中擔冬笋來售，每元七斤半。

此間風俗，小兒均負背上，如日本然。日本風習，蓋多學自中土，今背德反噬，帝國主義之罪惡，其不久乎。

上午講《國語・勾踐滅吳》。以古代民族復興史實，爲現代借鏡。下午，國防談話講〈總理訓詞〉及〈遺囑〉。爲目前抗戰所應認識之原則。并介紹胡愈之著〈抗戰時期中之外交問題〉一文。

下街海陽樓一古董商來賣歙硯，金星冰紋，佳品也。惟做工所刻松鶴頗粗，以六元得之。過陽湖至教育部辦事處看顧良游先生。又至金大中國文化研究所看商錫永、李小緣先生，日暮始歸。商出示一漢鏡拓片，一楚器銘文拓片，一乾隆辛卯朱墨。漢鏡銘文爲「道路遼遠，中有關

梁，鑒不隱請（情），修冊相忘」十六字。鏡爲連弧紋，篆法甚佳，情訛作請，殊奇。乾隆辛卯年朱墨，云爲明代質料也。歸途過李莘漁處，觀所藏漢淮陽廟碑及漢印譜書畫各件，九時歸。買其雞血小章一方，價三元。又買熱水瓶一個，價一元一角，牙膏二角五分，晚餐三角。今日共用十元零六角五分。古董癖屢戒不改，非元子夫人在側不可。

前日付寧房東房屋修理費二十元，今晨往視，尚未完工。昨往注射，又用四元，病痛稍減。

過橋上以銅元十枚買《新約串珠》一冊，同治八年鐫。余愛讀《新舊約》及《希臘神話》，以其文學價值甚大也。

中夜新月廉纖，氣候頗寒。

十日　水曜　晨霧，氣候頗寒。

洗昨日所得歙硯。啟昌借去《曹全碑》一冊。上午講《勾踐滅吳》。下午寫信，寄曾瀛南、徐佩秋兩女士。小眠，天雨。赴屯溪將王右軍帖付裝裱。途中見一人賣書籍歙硯，一硯有金星微缺。書兩部，皆明刻，一《文娛》，一《何大復集》。何集爲嘉靖本，頗佳，索價昂未購。在此所見較好書籍，大率明前後七子評選本。近年周作人輩，倡小品文，此書應流行也。

燈下作書寄張玉清武昌、胡小石四川重慶柴家巷中大辦事處。

十一日　木曜　曇天。

上午課一堂。作書寄商錫永。下午與行素至李莘漁家買硯。

十二日　金曜

晨六時起，曇天。今日係孫總理誕辰【紀念日】，放假。因赴祁門一游。祁門為紅茶產地，馳譽全國，思一考察其地情形。七時抵車站，票已售盡，乘九時二十分車，甫行一公里，車輪又損，復返屯溪修理。十二時始成行。過齊雲山，風景甚佳，沿途烏桕葉已丹矣。工人正修鐵道，路基將成，枕木已運來，尚未鋪設。工作頗苦，多現病容。

至漁亭，車輪又損，不能行。晤七年前舊生璩振華君，余已不能記憶。君正任職此間區署，承邀進麵點，相談良久，詢此地風俗及經濟狀況甚詳。君言此地以多山少田，所產糧米，僅足三月之需，而鴉片盛行，烟民居三分之一。好虛榮，喜早婚，大率十五六歲即結婚。近抽壯丁六十名，而願出錢者多，願去人者少。全縣只有三完全小學，中山民校二，而女子中受初中教育者，只有三人，今皆為小學校長矣。人口死亡率超過生產，患病者甚多云。

過一鐵路工人名陳長孫，立談移時。問生活狀況頗詳。

一九三七年

漁亭市廛甚狹陋，入肆中買得高河埠所刻民俗小唱本《瞧相》、《賣老布》、《瘋梨歌》、《小朗兒》、《打折江》等五種。

漁亭去屯溪四十一公里，去祁門二十八公里，俟屯溪重開一車來，始啟行，至祁門，燈火已明矣。

祁門市廛亦甚狹陋，購地圖兩張，一上海圖，一祁門圖。購《西安半月記》回憶錄一冊。夜至祁門電影院觀《抗日血戰全史》，係一‧二八淞滬舊事，至我軍進攻勝利處，觀眾輒鼓掌歡呼。各地民眾均已覺醒，起與日帝國主義決鬥，上海及北方雖失利，然長期抗戰，日本必敗也。

今日過萬安時，女童軍小學生上車募救國捐，乘客皆踴躍捐輸，亦可見民眾愛國熱情。過齊雲山時，男童軍方練習行軍，此皆吾未來戰士也。

夜宿南門外車站昇平旅館，讀《西安半月記》，寢頗遲。

十三日　土曜

晨起遊市廛，此地為一山城，甚小，人口密度亦稀。過縣政府、縣黨部及公園，皆隘陋。此地以產紅茶聞於世界，茶區在市外一帶，頗整齊。製茶場新築洋房，亦修潔。內使用機器，有技師工人數百人。今非茶季，故無人，聞一廚役言，工人每日工資四角，膳宿均自理也。入此地用男工，無女工，與屯溪相異云。

163

登植茶山，下越小溪，即爲鐵道基路。上鳳凰山、周王廟，內有鳳凰泉，中駐修路工人，均河北保府人。一工人病，臥不能起，神識亦不清，年五十餘矣，恐難癒，余勸抬往醫院治療。其旁工人數名，亦顯病容，病者名馮有鄰，余以懷中人丹給之，其他無良法也。工人死者頗眾，而工頭吞沒工資，余曾報告監察院，亦無消息，如何心憫其病痛，爲之不安。工人死者頗眾，而工頭吞沒工資，余曾報告監察院，亦無消息，如何如何。

沿途與工人談話，回祁門車站午餐，甚不清潔，又遇患病工人數名，皆無衛生設備所致。乘一時公路車返屯溪，三時至。在下街頭見二工人臥路旁，全身皆浮腫，不能起，亦無問者。余就詢疾苦，彼口渴思得茶，附近無茶肆，因往購橘子、甘蔗與之，俟余歸，彼神思已不清楚，口流涎沫，與之橘亦不食，惟云：「我實在不能走，叫我到何處去呀。」詢其姓名，名沈玉珩，山東臨清人，家亦被水災，無以爲生。另一人持碗去取茶至，但嫌其穢，不肯近之。余奉碗與之飲，疾甚，欲吸入口甚難，另一人扶之起，余始將茶灌入口內。飲，少能言語，余與路人各以銀角贈之，但亦另無救濟良法，漸各散去。中國社會殘忍，工人壯而有力可用，則給以食；病不爲治，委棄路旁，任其死去，各地皆然也。工人今夜恐將死矣。晚間寫公函送京贛鐵路工程處請救濟，大概仍置不理。聞馬三校工言，績溪工人五百人，死四百餘，病則棄路旁，病人呼救命，無人問也。有未死身上衣服先已爲人脫去者。烏呼，管理者究司何事乎！不如蓄雞豚飼牛馬矣。

收商承祚、左天僑函。余不在校時，江強世君曾來訪。

夜念元子，苦不能寐。憶李義山〈無題〉云：「相見時難別亦難，東風無力百花殘。春蠶到死絲方盡，蠟燭成灰淚始乾。曉鏡但愁雲鬢改，夜吟應覺月光寒。蓬萊此去無多路，青鳥殷勤為探看。」讀此為之淒然。

十四日　日曜

晨，大霧。講《勾踐滅吳》兩小時。課餘為學生報告修路工人生活狀況，在課堂中，泣下沾衣。下午，徐養秋、商承祚、王古魯、李小緣諸人來賞余所得龍尾溪涵星硯，均各稱美。因陪同赴李莘漁家，無所獲。啟昌購一硯。徐、商等歸陽湖，送之渡頭。與啟昌至萬利小酌，踏月歸。

收王平陵來函，囑撰〈戰時詩歌〉一文。

十五日　月曜

晨，寄第一區署童區長一函，請組織被難路工救濟所。上午講〈李廣傳〉。下課後，沈曼陶君來，邀其午餐。餐後與沈至李莘漁處，再赴車站，日暮始歸。過書店買《中國南洋交通史》一冊，《一九三五年的世界藝術》一冊。燈下寫信寄君謨表叔，請其代索潁上縣志及潁上蘭亭殘帖。

讀《抗戰半月刊》。王家琳還來《世界知識》一冊。

十六日 火曜 晨霧，十時晴。

至陽湖余莊七號金大中國文化研究所訪商承祚、王古魯、李小緣、徐養秋等人，并以《祝梁怨》一冊，贈王古魯君。見商君所印南洋【陽】漢畫頗豐富，聞尚有續編，在收輯中。

歸途過橋上，買帖三本，價五角，又《新安景物約編》二冊，價二角。

下午講「擁護領袖與喚起民眾」。下課後，喉為之啞。再赴屯溪尋畢大夫未遇。過橋上購得《吳騷合編》殘本一冊。此書雕鏤插圖絕精，中有一圖，以過淫穢，商務影印曾刪去。吳瞿安師舊藏亦剪去此圖，此冊適有之，故頗難得。又《狀元圖譜》殘本一冊，精圖。又袁中郎著《解脫集》明刊一冊，甚精。共價五元。送王集錦家付裝裱，價一元六角。

在萬利食蟹麵一碗，三角。與啟昌、浩然沐浴一元。國難期間，得錢不易，今日又費八元六角矣，後當力戒。

十七日 水曜 晨雨。

講《史記·李廣傳》。下午赴屯溪畢大夫處注射，價四元。計已注射八次，而腦暈未癒，可

一九三七年

以休息矣。

赴集錦齋催促裝裱昨日書籍。歸途過書肆買《先史考古學方法論》一冊，《全面抗戰詳圖》一張，價二元八角。

十八日　木曜　昨夜大雨，至晨未止。

夢見元子夫人，吻之者再，與余偕來，永不相離。醒而復夢，又見元子夫人，貌頗豐潤，無愁哀之象，祝福我妻，願其真如此也。

十九日　金曜

上午，講課一堂。學生文卷發出，題爲「侵略陣線與和平陣線」，以王浩、徐梅清作文最佳。

陰雨終日未停。下午赴屯溪，見所裱書畫字帖，已將成功矣。

日前戰事微不利，一二官僚子女，離校而去，引起學生之慌動。今日聞我軍向前推進三十里，學生心略安。下午有陳、王二生來，謂前途不可知，青年既無抗敵技能與準備，不知如何是好。余謂必須事實予吾人以教訓，則不覺悟者方能覺悟，在戰鬥中鍛煉，則技能方是真技能也。

作書寄衡三、守濟、偉珍諸人。托守濟將書運送潁上家中。吾書皆歷年心血所集，且多絕版

禁版孤本，如毀於兵火，則多年心血盡矣。晚間王生家琳來，相談良久。夜雨。

二十日 土曜 雨連綿不已。

早會與學生談話，訓諸生不可不鎮靜，民族復興，端賴吾輩，若不能作戰鬥員，便只好做奴隸。做奴隸爲帝國主義者驅使，將來犧牲，毫無價值也。

下午頭昏。赴屯溪街取來裝訂《狀元圖考》一冊，《逍遙集》二冊，《吳騷合編》一冊，裝訂頗整淨。

遇千帆，聞紫曼有疾，即往視之。過姚文采家，問時局消息，坐有徐養秋、王古魯、商錫永、李小緣等。據云俄國飛機到頗多，黃山養傷飛機駕駛員，均扶傷再赴前線矣。夜深始歸，雨中不辨路徑，幸姚以燈火送之。燈下閱袁中郎文，此種悠閒趣味，腦中已不能容矣。旋棄去就寢。

二十一日 日曜 氣候甚寒，曇天。

上午出作文題「擁護領袖與組織民眾」。

下午赴屯溪，至集錦齋取來所裱王右軍字帖及山水畫一軸。燈下將高二所寫〈侵略陣線與和

平陣線〉論文十七篇，加以整理，并寫一小序於前云：

關於這問題，我曾以集團討論的方法，請許多青年們自由發表意見，如下的十幾篇，便是這一次所得的收穫。這裏都是十五歲到二十歲的青年人所寫的，都是真實的聲音，坦直而且熱烈。認識雖略有不同，但大致是沒有錯誤的。在這裏，我只感覺到我們的青年認識的向上與前途的偉大，這覺醒普遍於中國廣大的青年群中，前進而且堅強有力，而且正準備向侵略者的帝國主義突擊。如所預期的一個社會主義的民主主義的國家，將在我們廣大的青年群中完成，以至建設得非常堅固強大，青年都將是和平陣線的前衛。掃清侵略者的醜惡，并且用全力掃除去舊世界堆積的污穢。我在青年中學習，他們所發的聲音，即是我心裏所要發的聲音。這裏我將介紹我們的一群，同全中國以至全世界有正義感的青年們握手，願結成一個堅強的陣營，向侵略者的帝國主義去奮鬥。

擬彙集寄送《青年月刊》，因左君曾索稿也。

燈下寫寄小石、瞿安兩師函。

二十二日　月曜

紀念週。前方戰事不利，遷來屯溪者漸多。下午，雨中赴車站，見由京來屯汽車，停駐幾滿。晤黎光群君，云前線頗勝利，四川生力軍已抵前線，不知果能守住第二防線否。

二十三日　火曜　雨。

下午赴車站，車輛擁擠如昨。前線消息仍不利，爲保持主力，遇有利地域，再行反擊，此亦戰略所必要也。爲學生講《孫子·虛實篇》。

二十四日　水曜　晴。

得大學來電，準備遷校四川。學生因經濟關係，不能去，皆痛苦憤慨，罵資本主義教育之罪惡。再議定遷校長沙。晚間與高中各級學生談話。

二十五日　木曜　晴。

晨，賣舊書者來，買漢碑一張，唐碑一張，價四角。赴屯溪打電報與合肥葉偉珍君，囑將所存書物送潁上。午餐後，與高中全體學生談話，共三點：（一）須認識貧苦大眾所受之痛苦，較自己尤深。（二）出發前之組織，須紀律嚴密。（三）到達後不愁前途無辦法，因奮鬥即是生活也。全體學生并舉手誓爲復興民族，解放勞苦大眾之痛苦而奮鬥云。

遇張季良。下午覓之車站未得其下落，因車站停車極眾也。

二十六日　金曜

校擬遷長沙，無錢學生，不能去者頗多，皆在沉悶中。

高二學生孫守任等出紀念冊索題字，爲題云：當你初次感覺經濟壓迫的苦痛時，你要認識貧苦大眾所受的苦痛比你更深多少倍，應該努力於社會主義國家的完成，否則你的眼淚是自私的。

下午聞宣城車站被炸，敵人都是意大利的飛機。

二十七日 土曜

晨，有錢學生赴長沙，無錢學生返家，紛紛離校者十餘人。

上午赴徽州日報館社長馬民導處，坐談兩三小時。馬請爲書報館門榜四大字。在馬處聞新聞情報，蘇州克復，昆山嘉興亦有克復說。我空軍到有蘇聯飛機數百架，機件精良，大形活躍。

程千帆信兩封，托爲帶長沙。鍾憲民夫婦來，云逃兵難現居隆阜。述日帝國主義者以飛機炸平湖，死兩千人，甚慘。鍾逃出時，并一歲五歲兩幼子亦棄去，其他慘狀可想。

徐梅清、錢澄宇兩人來請爲紀念冊題字，題云：在現時代偉大的鬥爭中，你想不拋荒你的任務，必須以大眾艱苦的生活來鍛煉自己，以大眾英勇的行爲來鼓勵自己，這樣你將成爲大眾的前衛。

沈曼陶來云，將赴重慶，代刻一印章，云青田石頗佳。尚有一雞血【石】在渠處。

與僑生盧珍元赴車站，多方接洽赴湘車輛無所成。遇陶復平、熊錫蘭、韓文秀三女生，即同返校。

晚間，四川匯來四千餘元，大家領薪，我也分得八十餘元，自覺像分贓似的。江北籍的一批烏烟瘴氣的傢伙，全都不在校內晚餐，大概又是小組會議去了。學生玩的玩、笑的笑、下棋的下棋、談天的談天、拉琴的拉琴，在國難最嚴重的時候，教育現象如此，真是亡國教育。羅君云，

尚不如安徽公學，辦理如此腐敗，真是該死。主管者尚亂吹亂講，自以為成績特別，豈非可笑可嘆也乎哉。

收音機多是日本帝國主義者為搗亂而播的音，亂叫亂嚷，與本校污七八糟情形，混合為一也。下自修點名時，向學生大罵政治腐化。前晚學校宣布移川時，學生因經濟關係，不能前往，多人哭泣，余為之傷心，相向流淚，但今晚傷心尤甚也。

二十八日　日曜　晴。

晨起掘防空壕。上下午俱赴汽車停車場接洽車輛，毫無結果。聞汪勖予言，蘇聯軍隊有出動說，不知確否。途遇商承祚自徽州回，云廣德吃緊。人各一說，大概均係傳聞之辭。屯溪人口增加甚多，市中熙來攘往，為平時所無。戲院馬戲團猶演劇，所演有《王魁負桂英》、《梁山伯》、《少奶奶戒子》等，新舊故事，聚於一堂，亦奇事也。

晚餐後，何教官回校，云南京居人已遷出，前方蘇錫一帶，在激戰中。

二十九日　月曜

晨，紀念週。上國文課，為學生講《孫子・虛實篇》。下午，入浴剪髮，自夏季以來，常為

光頭矣。晚間，勵學生處艱危時局，益當憤發圖強，不可懈怠。

三十日 火曜

晨起，即掘防空壕。上午講課一堂，將國防書類五十七冊，分散學生閱讀。下午，過陽湖訪商承祚、徐養秋，與商君談良久。商云曾得一骨刻元押，其紐刻男女交媾之狀，又方藥雨君藏一錢，大如盞，上鑄男女交媾之狀，兩面各四對，并有文字說明姿勢名稱，蓋亦壓勝撒帳錢之類。又云揚州兩城門，先時曾一刻男陽，一刻女陰，以為壓勝，今已鑿毀。春冊之起源甚早，周銅所鑄，既有男女裸身踞對，男陽翹然，蓋崇拜生殖，先民社會所常有也。

晚間，訪李絜非於黃山旅社。夜失眠。

十二月

一日　水曜

上午寫信寄小石先生。

下午，赴下街接洽車輛。有中華馬戲團者，時方在屯【溪】演藝，有大卡車兩台，因商得同意，可送至南昌，約明日首途。

深夜接洽皖一團護送兵，睡頗遲。

二日　木曜　晴。

晨起，率學生赴黃山旅社前登車，忽初中學生亦下船來請乘車。人數眾多，勢難兼載，江北沈態度非常惡劣，置之不理不較可矣。

午偏，車始啟行，陳貽谷等自動俟第二次載運。王家琳、盧珍元等亦未上車，精神頗好。至漁亭站，車輪受損，五時後始再行。至祁門茶場宿夜。第二車夜深始至。此處設有後方傷兵醫院，明日將移景德矣。

三日 金曜

損毀車輛由何教官帶回屯溪修理，余率學生駐此。

昨夜聞護送兵云，彼在青浦作戰時，去一千人，犧牲七百人。日本帝國主義惟以空軍轟炸，我軍因無空軍，故損失甚眾，然士兵抱犧牲精神，則極勇敢，且無須官長指揮，皆奮發殺敵也。

日帝國主義者轟炸平民村落，婦人抱孺子外逃，多棄兒路側，呱呱而啼，情形極慘。

晚間對諸生訓話，規定就餐宿夜秩序。

四日 土曜 晴。

昨日接洽紅十字會及工兵學校車輛俱無成，仍駐於此。晨令學生登山，習跑步。并訓話。

五日　日曜　晴。

晨登山跑步，訓話。下午羅子正、劉克剛率初高中學生抵此。

六日　月曜　晴。

第三批學生職員直開景德鎮。下午過此。桑事務來云，四川大學方面來電云，小學初中解散，高中遷湘，經費減少，每月只發一千六百元。

七日　火曜　晴。

下午學生由祁門赴景德鎮一批，余獨殿後，俟明日出發。晚間，對學生訓話。

八日　水曜　晴。

下午由祁門出發赴景德鎮。出祁門時，已下午三點鐘矣。由祁門而西，松壑竹岩，風景幽

舊，再西過牛頭嶺，絕險峻。司機馬戲班小老闆孫際唐，技術甚佳，履險如夷。由此再西而至坑口，山勢始略平。夜八時至景德鎮。景德鎮為中國產磁最著名之區，聞舊市屋毀於紅軍方志敏，今市街新建，水泥建築，頗具新都市之雛形矣。

司機孫君，為中華馬戲團小老闆，九歲即赴俄國，遊藝歐洲南洋，今二十九歲，精各種技術，能通俄語及歐語。自南洋賣藝歸，集資數十萬，建西式住宅於津滬，今被日帝國主義侵略，皆毀於兵火。賣藝江湖，亦不能自給，在屯溪窮困至不能移動。車中對談，不勝唱感。嗟乎，吾校在京二十年，學生千人，聲譽頗著，今只學生五十餘人，顛頓流離，相隨赴湘，不與馬戲團正相類乎。

晚，請馬戲團叔侄兩人及兩護兵晚餐，并付二元浴費，均各歡然，明日願送赴饒州。

九日 木曜 晴。

由景德鎮出發，赴饒州鄱陽縣。途遇敵機十五架，向西北去。至鄱陽下宿，以錢贈孫老闆，并以所餘汽油與之。此間空氣較祁門溫和多矣。聞南昌、湖口、景德等處，均被敵機轟炸。

十日　金曜　晴。

閱壁報，聞首都爲敵所攻，占大校場，敵入光華門、通濟門，被我殲滅，遺唐【坦】克車六輛，死屍甚多。

十一日　土曜　晴。

設法雇民船赴南昌，因煤炭船、汽油船俱被封作運兵之用矣。同縣政府接洽，約下午回話。鄱陽爲漁米富庶之區，滿市所陳多魚蝦，橘柚價亦甚廉。晨間獵人肩梟雁入市求售，野鴨味尤美也。此地物產富饒，饒州之名，爲不虛矣。饒州有東湖，如南京之後湖，產魚鮮美，每晨漁舟頗多。湖南岸有薦福寺，寺有薦福碑。聞市人云，已毀。今所拓售者，爲顏魯公謝恩三表，非薦福碑也。昔人謂運去雷轟薦福碑者指此。

十二日　日曜

昨日下午請縣政府代派船，晚間學生已登舟。今日下午遂啟碇西去，將過鄱陽湖至南昌。夜泊湖口，荒港無人，誦白傳「楓葉荻花秋瑟瑟」之句，不禁興感。

十三日　月曜

凌晨啟碇，入鄱陽湖，烟水蒼茫無際，惟見映日群帆而已，湖中水鳥鳧雁白鷗之屬甚多。午在船首寫〈北戰場〉一詩，得四十行。

十四日　火曜　晴。

舟行竟日，均湖澤盆地，四無居人，惟見衰草。午見飛機數隊，自上空經過，不知係我機抑敵機也。

十五日　水曜

由贛江至南昌，過南昌大橋，泊舟江岸。昨日南昌曾被敵機轟炸，大概昨日上空所過者，即敵機也。

南昌為一大都市，馬路新闢，頗寬闊，為新生活開創地，實則藏垢納污，不可勝言，蓋主政者多卑鄙小人也。

過古董肆買古磁四件，圖章青田壽山七個，海獸葡萄鏡一個，價甚廉，所費不及十元。

十六日　木曜　晴。

昨晚接洽火車，得兩輛。晨起預備登車，至車站，而秩序極凌亂，行車亦無定時，作軍用者多，作客車用者甚少。上午登車，夜半仍未啟行，坐車中枯候至天明。夜寒能耐，而焦灼不能耐也。

十七日　金曜

晨車未發，而敵機報警，遂開啟。由南昌過蓮塘、向塘、豐城、拖船塢至樟樹，此間大鐵橋，聞被敵機轟炸，殊未損。樟樹爲一大鎮，都市沿河發展，平疇交錯，橘柚成林。再過清江、新喻、宜春，機車壞，宿於西村小站。

十八日　土曜　陰雨。

過宣風、蘆溪。過萍鄉，見道路有儺神古廟，此風甚古，亦歷久而不衰也。過醴陵，下車購雞子數枚，兩日未進餐矣。此間都市沿河發展，風景頗佳。口號【占】一絕

云：水映河房菜滿畦，醴陵回首暮雲低。松網起伏寒烟下，草草奔車過贛西。沿株平路九時抵株州，下車請站長掛車至長沙。夜寒枯坐，三日未寢矣。夜見湘江燈火，一時抵站，未下。

十九日 日曜

晨，下車入長沙市，即率學生暫住馬王街修業學校內。下午往訪許主任報告沿途經過。沐浴，洗牙。許邀至八角亭，得一美餐，精神暢發。途遇友人段夢暉君。

二十日 月曜

向培良來訪，未晤。晚間段夢暉召晚餐。至遠東大戲院晤蔣壽世先生，問壽昌消息。

二十一日 火曜

晨，訓話令學生組織救亡團。李、季兩君來談良久，詢年來工作情形。余則告以反帝反法西斯，始終一貫而已。作書寄華翰、壽昌，囑林夢奇帶至漢口。

一九三七年

下午訪孫望，詩帆同人到長沙者有紫曼、銘竹，千帆不久當來也。至嶽麓山接洽校舍，歸途過遠東咖啡店晚餐。

二十二日　水曜

下午晤銘竹，同訪古董肆，買田黃章一方。晚間與慧端等人吃麵。途遇守濟，因至其寓所，暢談別後情形。歸頗遲。

二十三日　木曜

教學生買政治經濟等社會科學書籍，以近來書店中關於以前禁售書籍，漸許出售，足以訓練思想，使其意識正確也。

下午赴遠東，晤也非、田沅。晚餐後至劉秋□君處一談。

二十四日　金曜

晚間與學生同赴青年會聽徐特立先生演講。此公六十三歲矣，而思想體格，俱健壯年青，足

為吾輩之範。

二十五日 土曜

上午田沅來約遊天心閣。至廖君家午餐。歸途過大光明攝一影。夜與學生赴文抗會聽徐特立演講，未到。下午曾與田沅往看徐先生，對人甚誠懇。

二十六日 日曜

上午訪張西曼、黃右昌兩先生。晤何秋江君，往看所治圖章。訪銘竹未晤。訪寄梅，即在其家午餐。赴青年會聽徐先生演講。至遠東晚餐。田沅借去二元，余不告貸，即贈之。

二十七日 月曜

上午酈仲廉來，患難相遇，殊為不易，因詢伯沅先生消息，亦阻隔未知。葉守濟來，即請酈、葉共赴遠東吃點心。餐後，獨遊古董肆，買醬油青田一方。有空襲警報，即歸校。補寫多日日記。晚餐後，訪仲廉、衡三，十時歸寢。

二十八日　火曜

上午仲廉來，同遊犁頭街古董肆。往訪衡三，同遊玉泉街舊書肆，即請其昆仲吃小點。餐後，至南門雷君家觀所藏古器物。一刻竹甚愛之，欲購而價甚昂。又古鏡數面，多習見之品。連日陰雨，使人不耐，長沙天氣殊壞。

二十九日　水曜

陰雨。下午至遠東大戲院，晤張曙[22]，云壽昌不日來長沙。

三十日　木曜

下午訪萬家寶，未晤。戲劇學校聞將遷蜀。晚間至遠東，晤蔣壽世君。

22 張曙（一九〇九──一九三八），原名張恩襲，安徽省歙縣人。著名作曲家。

三十一日　金曜

與葉守濟君同赴遠東約田沅訪徐特立。買書數冊。訪銘竹未晤。訪孫望、千帆、紫曼諸人，詩帆同人，萃於長沙矣。取來《詩帆》十餘冊，倍寶愛之。去年元旦作詩寄元子夫人，今日重見此詩，相隔一年，而音息渺茫，不禁泫然。下午放晴，遇周明嘉，久不見，忽遇於長沙，如在夢寐中。

一九三八年

一月

元旦　土曜

天氣晴明。晨，孫守任、孟慶哲兩人參加民訓入伍。率高三班學生參加湖南文抗會赴協操坪市民大會集合遊行，至午方散。下午，王淇、胡崇憲、陳貽谷三人欲往皖中訓練民眾，為寫介紹信介紹田漢、陽翰笙兩人，并帶一函交華杰。并為介紹守濟。晚間留東帝大同學會聚餐。

二日　日曜　天霽。

羅家倫校長來向學生訓話。命讀書救國，勿浮動，勿信游擊隊及訓練民眾等邪說，并謂長沙複雜，有人民戰線活動，甚為危險，漢口亦如此，四川亦如此。遷此須注意學生思想。竊思校長之言，中國各地社會，均甚危險，均甚複雜，惟遷至日本，或無人民戰線活動矣。

晚間送陳貽谷、王淇、胡崇憲三人赴漢口，與高三諸生唱歌送之，車啟行始歸。

三日　月曜

上午，實校遷嶽麓山高級農業學校。走訪歌手張曙、詩人汪銘竹，并約銘竹赴遠東小吃。晤吳世漢君。訪酈衡叔君，承其代刻一章。渡江昏黑，不見途徑，寒雨沾裳，乘山乘而行，因厚謝之。

一月未寢床榻，得榻頗舒適，乃不能成寐。

四日　火曜　陰霾。

山中較寒。下午得瞿安師自湘潭來書，附詩五十章，多愴惻之辭。百嘉藏曲，蕩然盡散，海內又失一瑰寶矣。帝國主義之罪惡，可恨之至。

五日　水曜　陰霾。

下午入城，渡湘江，約一時可達。訪孫望。至遠東大戲院晤田洪。夜晤壽昌，不見又數月

矣。壽昌明日返鄉間省親，約數日可回，云在長沙將作大規模戲劇運動，約余參加。女青年會幹事梁淑德、高毓馨君，約爲傷兵醫院導演，土曜前往，余已應之。夜寓南方旅舍。

六日　木曜

午，在曲園入浴剪髮。下午訪酈仲廉、衡三兄弟，渡江歸校，暮色已蒼然矣。

七日　金曜

晨起向諸生訓話，爲講蘇聯《人生大道》電影故事，并責朱生不守紀律習性。天氣晴朗，跑步。早餐後作書寄吳瞿安師。

八日　土曜

上午入城。下午，訪女青年會梁女士，關於傷兵醫院寫劇本事，與之商洽，去三次均未晤。訪銘竹、寄梅。夜寓南方旅舍。

一九三八年

九日　日曜

上午赴女青年會，同幹事劉女士赴司馬沖傷兵醫院，同傷兵談話，彼等對於演劇頗高興，所述戰地故事，足爲寫劇本之資料。下午赴遠東大戲院。夜寓南方。

十日　月曜

上午赴傷兵醫院，同傷兵談話，并記錄其所述故事。下午過孫望、千帆處小坐，渡江歸校。

十一日　火曜

上午寫寄小石先生、勉文、壽山、家範等函。又昨夜所寫玉清、瀛南兩人函，并擬寄出。

十二日　水曜

將航空快信寄出。下午率學生上嶽麓山。昨日下午曾來登臨，惜未窮其勝耳。聞李北海碑在湖南大學厨房內，岣嶁碑在山上，亦未覓得。此碑曾見拓片，字不可識，云夏禹時物，大概係贋

品，好事者爲之也。

下午入城，晤田壽昌，云將對於長沙文化戲劇，加以推動。

夜發寒熱，傷風，頭疼，寓青年會二〇二號。沐浴入睡頗適。

十三日　木曜

晨，咳嗽，鼻孔出血。氣管發炎，呼吸不適。下午，在遠東咖啡館開長沙戲劇界座談會，到話劇界湘劇界三十餘人。

胡萍請吃午飯。下午發寒，似瘧疾復發，食金幾納三粒。夜寓青年會二〇二號。夜咳甚。燈下讀漢禮器碑，係日間所購得者。

十四日　金曜

晨咳甚。酈仲廉來邀早點，因談及漢奸鄭孝胥近作詩有「孤筱向陽原不媚，斷流歸海更無還」句，余謂此儕真枉令讀書也。口占一絕云：「認賊作父生何益，垂老吟詩死便休。舉世爭唾鄭海藏，斷流入海豈能收。」詩平仄多不諧。

歸校處理瑣務。下午張曙來，教學生唱歌。華杰信發出。

十五日　土曜

晨，晴朗，有警報。與同事談話，頗有齟齬，大傷腦筋。咳甚。上午上課兩堂。下午，渡江，田漢邀同赴湘春園觀湘劇。一為《關公斬貂蟬》，二為《嫁女》，係地方鄉土故事，純用說白，詼諧調笑，類日本能狂言。其起源甚古。三為《公主斬巴》，音樂只用鑼鼓，不用胡琴嗩吶，一人唱而百人和，調類山歌，此豈楚些之遺耶。古者所謂唱予和汝，又謂下里巴人，和者甚眾，可於此劇見之。夜在青年會觀臨時大學演陽翰笙所編《前夜》。十一時始散。仍寓二〇二號。

十六日　日曜　陰雨。

十一時，赴世界戲院應長沙戲劇界歡迎會，有田漢、董每戡、胡萍及余演說。下午赴遠東咖啡館作家茶話會。到有茅盾、黃源、徐特立、王魯彥等五六十人，五時始散。夜渡江歸校。

十七日　月曜

晨，紀念週，演講之主要點為：批判漢奸理論，堅定抗戰國策及國共統一戰線。演講後咳

不止。

接吾級舊生孫秉仁函，云壽山、勵學、華杰、勉文、煥奎、家範等均已赴陝北，彼亦將前往，托爲介紹。即作書覆之。

晚間，任俠級舊生彭正中來，云在電雷學校讀書，全體步行入川，明晨即出發矣。夜咳甚。

十八日　火曜　曇天。

晨上課一堂。入城，仍寓青年會二〇二號。晚間至張曙處，并過女青年會告梁君以劇本在撰寫中，囑傷兵勿燥也。

十九日　水曜　陰雨。

爲傷兵撰劇本，并爲難民撰一詩名〈受難者〉。夜入浴，早寢。

二十日　木曜　陰雨。

下午，至姚鵷雛先生處，談良久。渡江，歸校，泥濘甚多。夜雪。

二十一日　金曜

晨起，彌望皆白。長沙今年降雪，此爲第一次。

張玉清來航空快函，要余去武昌，作書覆之。

爲傷兵演劇所寫《後方醫院》劇本畢。夢家所貽《禺刊玉壺考釋》讀畢。近來考古又成一時髦學問，雖寫新詩習法律者，亦改轍爲此。乃至鄙其故業，亦太過矣。

收季信函。寫壽昌、梁淑德、夢家等人函。

二十二日　土曜上午，晴明。

入城，途遇季信君，即同赴女青年會，將劇本交與黃淑芬女士。過張曙處未晤。即與季同訪田漢。復未晤。下午，托王魯彥轉請錢君匋[24]代治一印。前得白壽山，頗佳也。晚間，赴青年會尋寄宿處不得，住木牌樓九如商號。夜咳甚。買《岣嶁碑》一本，街頭劇一本，《東北作家近作集》一本。

23　即力揚（一九〇八——一九六四），字漢卿。浙江青田人。現代詩人。

24　錢君匋（一九〇六——一九九八），原名錢玉棠，字君匋，別號豫堂、午齋。浙江桐鄉人。美術、篆刻家。

二十三日　日曜

晨霧，晴。買好大王碑一本。下午過姚鵷雛先生家未晤。過孫望、千帆處，留晚餐。渡江昏不見路矣。

二十四日　月曜

咳久不癒。下午入城就醫。赴遠東與田漢、王魯彥等談話。夜寓青年會。

二十五日　火曜

途遇朱雯，數年不見矣。民【國】二十年，同在廬山度夏受訓，今故友多已星散，朱由戰區逃出。

晤季信君，約同編一詩刊，彼已托茅盾接洽印書店。

一九三八年

二十六日　水曜

上午十時，應文化界抗敵後援會之約，赴銀宮大戲院演講，題爲「九・一八後日本文藝界動態」。聽衆頗多。演講後聽衆有多人要爲簽名題字。記錄王堅伯君，約以講稿來校正，候之不至。晚間與田洪觀杭州藝專演槍斃李服膺京戲，頗佳。下午曾晤銘竹。買高爾基著《安特來夫之回憶》一冊。

二十七日　木曜

田漢籌備一《抗戰日報》，囑爲寫稿兩篇。晚間編輯，半夜不睡，頗爲興奮。

二十八日　金曜

晨，《抗戰日報》創刊號出版。咳甚，頭昏痛，擬入院治療。

二十九日　土曜

昨雨仍未止。赴湖南公醫院診療。回高農取臥被，明日來住院。

三十日　日曜

上午入病院。

因係日曜，半日無醫生，亦無護士。

作書覆玉清、慶先，并寄高中全體一信，慧端一函，淑德一函。

夜出買食物一包，拖鞋一雙。因病院伙食，不飢不飽，日給稀粥，殊嫌腹飢也。

三十一日　月曜　雨

醫院醫生工友都去過舊曆年，病人不給飯吃。滿城爆竹聲，此地殊無國難。

一九三八年

二月

一日　火曜

雨止有雲。晨寄瀛南一函，寄上海中華舒新城一函。晚間至遠東，取來《日本研究》一冊。

二日　水曜

上午買《譯文》合訂本一冊，丁玲《在西北》一冊。下午在手術室開刀割包皮，高臥不能轉動，流血頗多，如史遷之下蠶室，不可以風也。陶復平來探問，云將赴漢口。夜讀《日本評論》至十時寢。

三日　木曜

讀《日本研究》，下午終了。

學生王煜來，談話良久始去。此生對社會認識不清。

報載東京興大獄，帝大教授被捕數人。

四日　金曜　雨。

無聊惟讀《譯文》，最喜高爾基各篇。寫〈九·一八後日本文藝界動態〉一篇。

季信來談，帶來詩，紀念臺灣暴動者，詩頗佳。

翟、王、陶各生來辭行，赴漢口。

晚間打電話約田洪來，將詩及文稿交付排。

五日　土曜

閱《譯文》。報載我軍捷音，將收宣城。

寫〈我們的船長〉一詩。

王生子坦來。

晚間赴抗戰日報館，取來十日合訂本一冊。買托洛斯基著《在新的世界大戰之前》一冊。寢中讀完。

六日　日曜

七日　月曜

覆林兢信。寫詩一首〈聞捷報收宣城喜呈壽昌兄〉：

昨夜喧呼發大聲，我軍捷報復宣城。

病中忽覺腰軀健，夢隨騎吹入舊京。

雨止。醫生來疹病況。

晚間至遠東，晤郭沫若君等。

八日　火曜　天氣晴朗，爲一月所稀有。

晨餐後，外出散步，赴遠東，以去年六月所作〈中國原始音樂與舞蹈〉一稿送郭沫若君，因其中有引郭說也。

午返醫院休息。田洪將照相機借去，晚間取索，云再借用，未還。《抗戰日報》常登無聊稿子，如胡萍訪問記及其照片之類，甚不謂然，余斥爲與《晶報》相類云。

九日　水曜　天有雲。

上午警報空襲，敵機投數彈，聞死傷多人。

下午換藥，包皮將癒，惟右側頗發膿。

桑鳳九來談校況。

酈仲廉來，云圭璋已赴武昌。

寫〈哀悼魯迅先生在東京〉一稿。晚間送與王魯彥，因其來人索稿也。

晤黃源云：明日將再動身赴前線，充隨軍記者。

十日　木曜

再交住院費十元。

錢君匋爲刻雞血小章一方，爲「開平王孫」四字。錢云：白壽山一章，亦將刻成。

下午赴遠東，在府正街謙善書店買山海經兩部，價一元。至仲廉處。至上海雜志公司及生活書店，買《集納》等書七本，共一元一角五分。出餐費一角四分，車錢二角，餅乾二角，共二元七角。

十一日　金曜

上午換藥。下午至八角亭商務，買《圖畫見聞志》一冊。至開明買《魯迅紀念集》一冊。至國貨陳列館買《爾雅義疏》一冊，共二元四角二分。又香腸兩角，車錢一角五分。

孫守任、龐祖法、王鵬鳴三生來，適外出未晤。

十二日　土曜

陰雲。晨讀《圖畫見聞志》畢。

田漢、郭沫若等遊衡山，飲酒賦詩。

王家琳、王子坦兩生來談，實中腐敗情形，可謂達於極點矣。

晚間，至北方飯店，食薄餅一餐。

寢中讀《爾雅釋草》及《魯迅紀念集》。

十三日　日曜

早晨，讀《日本作戰的時候》。赴植蕉齋（府正街）買石章，有兩滇黃小章及白壽山數方，索價均昂，未購。至青年會參加歡迎郭沫若茶會。午攝影散會。

天氣晴朗。

晨，寫信寄女青年會黃淑芬女士，將傷兵照片寄去，并索還《後方醫院》劇本底稿。幹事梁君，屢次失信，故改請黃女士寄來。

下午出外剪髮。晤孫望，云明日六時請客。商承祚已來長沙。

晚間，購《解放》一冊，《活躍的膚施》一冊。請郭沫若寫字兩條。

前日張甫一還《被開墾的處女地》一冊。又文稿一篇，已轉抗戰日報館廖沫沙君。

十四日　月曜　晴，有雲長沙天無三日晴，曇天不雨，亦即略爽適矣。

下午收季信函及詩一首。收到學校函一封。

讀《解放》中共談宣言及游擊戰方法等。此爲二十八期。

包皮癢甚，仍不癒。氣管炎（Bron-chitis）已癒。

晚間，孫望請客，有商承祚、汪銘竹、程千帆等人。與商在屯溪時朝夕過從，今又聚與長

沙，相見倍歡。商愛吾在徽州所得金星歙硯，允贈與之。

席散後，與錢君甸同至遠東抗戰日報館。和朱經農韻云：

一鼓春雷百蟄驚，群倫赴義死生輕。

雄師北上清賊虜，城上旌旗指日更。

歸醫院已十二時。

十五日　火曜　夜雨，滿街泥濘。

上午九時，赴商承祖【祚】約，同至仲廉處。相偕乘車至瀏陽門外車站路一一八號朱茂盛家觀所收出土陶銅之類，買其碎楚鏡五面，素楚鏡一面，四乳楚鏡一面，小漢鏡一面，古玉石鏡一面。又晚周龍玉一塊，琉璃簪筆飾物數件。又馬殷鐵錢一個。共給價一元八角，可謂廉矣。長沙收殉葬物者，爲藩正街王森泰與此二家。前在王處曾購陶器數事。

晚間至東長街買《日本的悲劇》一冊。至遠東，君匋爲刻白壽山章已成功。赴遠東咖啡店小吃，晤張安治、陸其清、高國樑等。張新自廣西來。

與賀鏡清、田洪小吃，即歸醫院。寢中讀《日本的悲劇》竟。沈端先作，頗佳。

十六日　水曜

上午寄朱經農和詩一首，寄桑鳳九函，囑派工取物，將出院歸校。

聞仲廉言，寫一小文。

聞仲廉言，龍盤里善本書，運興化數十箱，餘均爲日人捆載以去，國寶又流海外矣。

倚枕無俚，入入浴頗暢，一月未入浴矣。

收校中來函，停止招生。

買魯迅《死》一冊，係人盜印，錯字甚多，可惡之至。寢中讀之，并寫日記。

十七日　木曜　晴朗。

上午，至伍家井二十四號看安治、其清等人。下午，高植來談良久。同出門，至商承祚家閒談。高植約吃晚餐，已允往天津館。過遠東，郭沫若約同看商承祚，遂爽約。

收朱經農函一，徐梅清、翟慧端函一。

夜與商錫永、郭沫若雜談銅器甲骨，以至長沙出土明器。夜深忘倦。寢頗遲。

十八日　金曜

天未明時，有空襲警報，日出始解除。

學生潘世琳來談。

寄翟慧端、徐梅清雜志及《抗戰日報》一卷，并覆函。

與酈仲廉同赴商承祚處，談至下午。同赴玉泉故書店及古董鋪閒逛，買《楚辭》一部，《古泉雜咏》一部，共四角。邀商、酈兩人赴東長街忠義樓北平館小吃，計一元。至遠東訪郭沫若未

晤，即返醫院。

十九日　土曜

早餐後，出院。共計用去七十元，尚未十分痊癒。

午渡江返校。校中江北人狼狽爲奸，不工作而領薪，糜費國家，貽誤青年。此皆許恪士任用

北人之罪惡也。

收張玉清二函，孫秉江一函，李慶先一函，法廉、法勇一函，家純、法恭一函，劉世超一訃

告。下午，即寫就覆玉清、慶先、良伍各一函。

晚間與同事談話，大傷腦筋。夜失眠。

二十日　日曜

上午入城，土星筆會同人聚會。千帆夫婦、銘竹夫婦及孫望【等到會】，遂出小冊請諸人題

字，以永紀念。

一九三八年

下午至古今書社買《本國分省精圖》一冊，公路線頗詳。

至商錫永處，約其同赴瀏陽門古董肆，買古玉鈎一個，陶器一件，泥製半兩冥錢數個，共四角。

至星倉坪遠東對面吃油餅。歸校已昏黑不辨矣。

二十一日　月曜

紀念週。對學生訓話。午，有空襲警報。讀《政治經濟學講話》。晚間寫信寄守濟。

二十二日　火曜

寄瀛南、法恭書籍，韵峰畫三張。[25]

25 常家鐘（一八九一——一九五七），字韵峰。常任俠二兄。

二十三日 水曜

入城，寄許恪士函。

晨讀蘇聯小故事十則。

天雨。至孫望處。至姚鵷雛先生處。午邀蔣福霖及姚先生等午餐。至孫多慈[26]、汪銘竹家。晚間與孫望、孫多慈等七人聚餐至樓東。夜宿孫望處。

收盧洪基[27]來信，并木刻四張。

二十四日 木曜

晨至酈仲廉處，送渠唐人墓志一張。至陸其清處。午在易大文家午餐。下午至高植處，尋由寶龍未遇，云已返雲南。至抗戰日報館，作〈空軍炸臺灣〉詩一首。夜宿青年會。至姚鵷雛先生家晚餐。寢頗遲。

一小學生脫制服在街頭賣，立在寒冷的夜氣中。

26 孫多慈（一九一二——一九七五），字韻君。安徽壽縣人。畫家，土星筆會同人。

27 即盧鴻基（一九一〇——一九八五），美術家、藝術理論家。

二十五日　金曜

晨寫覆盧鴻基信。

同徐特立先生暢談農村工作問題。

午買《原始人的文化》一冊，古石璧一個，古銅出土小燭臺一個，破楚鏡兩面，共一元五角。

晚雨歸校。收季信函。

昨日買《集納》三、四、五、六各期，《世界知識》七卷四【期】一冊，《少年先鋒》創刊號一冊。

二十六日　土曜　晨大霧。

上午支銀二十元。入城打電報給許恪士。

蔣福霖君邀余同鶵雛先生吃麵。至銘竹處，約其夫婦、千帆夫婦及孫多慈、易大文兩小姐晚餐。途遇季信君，即約同赴遠東討論組織《詩歌戰線》[28]事。

213

計用餐費六元。

夜宿抗戰日報社。

郭沫若君請吃晚茶。

寫信寄郁風，廣州救亡日報社轉。

二十七日 日曜

晨起，精神甚壞。

赴書店買《死魂靈百圖》精裝本一冊，二元四角。買《西藏圖考》四冊，一元。午餐三角。

至星沙池沐浴四角。買電火四角五分。

下午晤孫伏園、福熙兄弟[29]。

夜至孫望處，爲千帆、銘竹送行。十時渡江返校。

29　孫伏園（一八九四——一九六六），原名孫富源，以字行，號伏盧。新聞出版家。時任衡山實驗縣縣長。孫福熙（一八九八——一九六二），字春苔。伏園弟。散文作家、藝術家。一九四〇年到昆明友仁難童學校任校長，兼東方語文專科學校教務主任。

一九三八年

二十八日　月曜

紀念週。爲全高中生訓話，檢討過去錯誤，并計劃將來工作。

晚間與全體高中學生談話，訓以擁護抗戰到底國策，爲國奮勉。

收張玉清函，并照片。

三月

一日 火曜 晴。

赴城。換夾衣，春熙明首夏矣。

過江，至姚鵷雛先生處未晤。晤孫望，云千帆已行矣。至孫多慈處，與孫養癯翁同遊天心閣，攝影十六張。至多慈家午餐。

下午，至遠東，晤羅嵐，請其介紹軍事教官。

遊玉泉犂頭兩街古董肆舊書店，無所獲。至上海雜志公司及生活書店，買《解放》一本。

與仲廉錫永兩人赴大三和吃麵。夜至錢無咎左坤齡兩君處，觀所收藏古物。聞尚有蔡繼襄君，亦富收藏。錢君藏缶頗富，亦藏玉磁古泉。有一宋磁勺，甚美。藏泉中有五男二女錢，作百戲弄丸狀，亦散樂之資料也。左君藏缶甚富，又有銅鏡銅尺亦精品。最後出示搖錢樹子一具，見所未見，其枝葉人物，亦足補漢代冠服也。見他人所藏，思余合肥存物不置。

夜擾孫望處，已十二時。

二日　水曜

晨至天心路東站路古董肆，買《明太祖功臣圖》一冊，一角。出土小銅鈴五枚，四角。出土瑪瑙黃白紫水晶小珠，二角。

至飯店早餐客飯四角，甚好。至青年會銘竹處，銘竹明日將行矣。至商承祚處，同往麻園灣看發掘古墓，無所獲。

天氣甚燠暖。至遠東取《抗戰日報》合訂本一份。在東站路老唐處，取來長冊相忘楚鏡碎片一包。

晚間送相片與孫多慈。回至抗戰日報館稍坐，即赴商承祚處觀所購漢燈及出土珠飾。夜十二時宿孫望處。

三日　木曜　雨。

晨赴銘竹處，即同其赴清溪閣吃麵，成詩一絕〈送銘竹之貴陽〉：

客中送客情難盡，況復瀟湘暮雨時。

此去黔山烟瘴惡，傳車珍重寫新詩。

下午入浴。過孫多慈處。赴東長街買書數冊，一、《在轟炸中來去》。二、《俄國怎樣打敗了拿破崙》。三、《西班牙萬歲》。在商務買《新疆紀遊》一冊。

暮雨歸校。收曾瀛南函。

四日　金曜　陰靄。

夜不成寐，晨起較遲，左半身痛。

上午讀《新疆紀遊》。

下午登嶽麓山，訪禹碑，鳥篆文不可識，蓋唐六朝人偽造。過黃克強墓、嶽麓山寺，下至湖南大學。食麥餅水餃大蒜三毛。

夜讀《俄國怎樣打敗了拿破崙》竟。

寫寄曾瀛南函。收張玉清函，囑代撰美術演講稿。

五日 土曜 陰霾。

晨餐後入城，寄玉清、瀛南兩人函。至鶵雛先生處坐談，先生有赴星加坡辦報之意，約余同往，余已應之。

至孫多慈處，借與《死魂靈百圖》一冊。

至玉泉街古董肆，買圖章六方，價六元。至遠東午餐，二角五分。至抗戰日報館，晤魯彥、培良等人，將學生王浩編譯《世界語概說》交其托人印刷，無承印處。

下午至平地一聲雷十七號譚望之處看石章。

收徐偉立、翟力奮兩人函。

至酈仲廉處，云商錫永將取吾硯。此公常將心愛之物售去，殊不可靠。赴遠東，途遇徐愈君，余十五年前初中同學也。徐甫自英倫歸，見余猶能識之。因約其赴遠東一談，并吃麵始去。

訪程芸、楊駿兩夫婦。

夜至廣播電臺播音。

六日　日曜　陰雨。

晨餐後，赴譚望之家觀所收藏石章硯石，一小端溪硯有三鴝鵒眼頗佳。臨去時取一小白壽山石章，一小章刻「悔齋之章」四字頗佳。

過鳳儀園遇女生黃蘭英，即至其家小坐。蘭英貌秀美，酷似吾妻元子，見之甚念吾妻不置。

至仲廉處，以圖章似之。赴抗戰日報館，為剪取鹿地亙氏一文。

小睡，蘭英來談少時既去。云將返醴陵矣。

至中華書局買《古玉概說》一冊。至謙善買《唐詩萬首絕句選》二冊，《帝京歲時紀勝》一冊。至多慈處，求孫養癯先生作書。至孫望處，計劃《詩歌戰線》出版事。燈下讀絕句詩，頭昏。夜宿孫寓。

七日　月曜　天陰，風大未息。

上午至抗戰日報館，廖沫沙囑編副刊。力揚來，即同晚餐，計劃出刊《詩歌戰線》。晚間同至孫望處，商酌一切。復返抗戰日報館，邀胡蒂子、熊錫蘭吃茶。歸孫望處寢。夜大雪，奇寒。

八日　火曜　陰雨。

晨繳交通銀行救國公債一元。昨上午在鵷雛先生處，有救國捐連環通信，雛師寄余一份。昨日寄出救國捐函九封，并拍發電報一封。

晨買《列寧》一冊，《全民週刊》三冊，《丁玲傳》一冊（寄與熊岳蘭），《女間諜》一冊。又訂《新華日報》一月，價一元。

下午歸校。收法廉侄來函，戰鬥劇團來函。又易會成於六日午後來訪，留條而去。

徐愈來訪，談至暮始去。

寒甚，雷電大作，降雪。山中狐裘不溫。

九日　水曜

上午作書寄法廉。下午赴城發出。過鵷雛先生家，小坐。

至遠東抗戰日報社，寫〈高爾基之死〉一文。下午至至南方旅社。

至易會成處未遇。晚間赴電臺廣播。夜宿抗戰日報館。夜雪甚大。

十日　木曜

晨赴商務買《南洋地理》二冊，《南洋群島一瞥》一冊，《馬來群島游記》二冊，共二元三角。午遇力揚，商討在禮拜日上午開詩歌戰線社籌備會。下午至羅嵐處未晤。至易會成處復未晤。買《板橋雜記》一冊。

夜雪，寓青年會。

十一日　金曜　雪止，稍放晴。

晨起頗遲。午訪王魯彥、羅嵐。

歸校，收許勉文夏華杰一函。收王煜一函，吳世漢一函，向培良一函，作書覆之。收張玉清一函。

十二日　土曜

作書覆勉文。下午，張、桑約開校務會議，完全由其操縱，冀亦隨聲附和，皆無恥之尤者。

大雪復降，決然入城。晚間與田三乘車赴漢口，應壽昌之約，或赴總政治【部】[30]工作也。

十三日　日曜

晨抵武昌，渡江至漢口，寓法租界京漢旅社。途遇陽翰笙、田壽昌，即同午餐。至陽森花園總部電影科參觀。

至武昌訪萬籟天。訪張玉清未晤。返漢口。

法租界藏垢納污，非伊所思。夜間各房皆打牌玩妓女，通夜不止。在此國難期間，不圖荒淫如此也。

十四日　月曜　晴。

至永貴里十四號。下午看冀野，同遊黃鶴樓、蛇山。訪張玉清。有空襲警報兩次。夜九時歸漢口。買《七月》合訂本（一——六）一冊，《陀螺》一冊，《插圖本中國文學史》一冊，《考古原人史》一冊。

30　指籌建中的國民政府軍事委員會政治部第三廳。該廳於四月一日成立，田漢任第六處處長。

夜寓泰寧里十號段平佑處。

十五日　火曜

上午遊交通路各書肆，買《黑人詩選》一冊，《七月》（八期）一冊。至寶華街紫寶齋遇空襲警報，坐候二小時始解除。在梵宮古董店買金銀錯嵌綠松石帶鈎一個，價二元。大概係商周物。晚間訪黃瀛。與倪逸【貽】德同玩江濱，再遇警報，坐候良久。敵機自西北來，探照燈上照，火球四射，江心月明如畫。西望夏口，東望武昌，在緊張戰鬥中。夜仍寓平佑處。

十六日　水曜

寫信寄熊岳蘭。

午應陳真如召邀與田漢同往。座有陳公博、李濟琛、王寵惠諸人，又王瑩、安娥諸女士。返泰寧里十號，寫信寄孫多慈、盧鴻基、羅工柳諸人，約其來漢工作。

一九三八年

同寄梅遊北車站舊貨攤及清芬路舊貨攤。中國爲一破落戶國家，隨處都是破爛，不除去將永無新氣象也。

晚間寄梅請吃麵餅，爲之盡飽。夜有警報。宿平佑處。

十七日　木曜

晨，赴永貴里，請平佑、寄梅等赴冠生園吃早點，用一元六角。晤姚寶賢君。遊舊書店。至中山公園。遊清芬路故貨攤。遊梵宮古玩鋪。請倪貽德等七人晚餐，用三元八角。買《譯文》兩冊・二十，《各國作家研究》一冊・六十，《文藝》（戲劇演出專號）・十，《東亞之黎明》一冊・十五，《歷代帝王後妃畫像圖考》二冊・十，《鮑洛廷之罪惡》一冊・〇四，買襯衣一件，二元六角。

晚訪何墨。降雨。理髮。

赴永貴里十四號，晤田漢。

十八日　金曜

上午赴壽昌處，晤彥祥諸人。

下午洗帽子八角，買皮箱一隻八元，買帆布床三‧八〇，買《七月》七號一冊，買《文摘》一冊，買《在東京監獄中》一冊。

晚間至曲巷參觀三‧六〇。至武昌晤偉珍，托其代書。

十九日　土曜　陰雨。

上午至中山路修皮包。至交通路入浴。

下午晤陳聿融小姐，美專學生，福州美人也。

晚間，應偉珍約赴武昌。歸來至永貴里看槐秋演《夜光杯》，散後約陳小姐等宵夜。

買《中國空軍》一冊，《群眾》一冊。

二十日　日曜　陰雨。

夜與段平佑等赴美的咖啡館。

二十一日　月曜

上午赴三德里天寶齋買青田二方，雙龍鈕一個，共十元。又石章一個，請何秋江刻印，刻「田漢長壽」四字。壽昌今晚生日，以此贈之。雙龍鈕毀去一耳，退回古董店，還來二元。買舊書《婦女雜志》一冊，有雙忽雷照片一張。買《蘇聯詩壇遺話》一冊。

安娥贈《高粱紅了》一冊。

晚間至田漢處，爲其任招待。到客頗多，約百人，皆戲劇電影著作人，夜半始歸寓。

萬籟鳴爲剪一影。夜雨。

二十二日　火曜

上午過江訪張玉清，取信數通。法廉侄在商城。

買《黑龍江外紀》二冊，《戰地》一冊。黃炎借二元。

訪陳聿韶小姐未遇。

二十三日　水曜

上午張曙、田洪等來。赴無聲舞臺爲槐秋改《黑地獄》劇本，此劇實不佳。晤華林。同赴中國文藝社。晤【王】平陵，爲撰稿一篇。前發表詩一首，取稿費三元。過商務買《南洋群島航海紀兩種》、《瀛涯覽勝》各一冊，價一元四角。買漱口盂一只，價六角。平右用二元。

二十四日　木曜

上午，同寓的都去遊東湖去了，我沒有去，一個人老是這麼愛孤單的。

昨夜失了眠，今天精神很不好。

至交通路書店買《七月》十號一冊。晤季信，商量編輯《詩歌戰線》事。至一小飯店進餐。餐後，過清芬路舊貨攤散步，買四川造光緒小銀幣一枚，價一元。

下午至壽昌處，爲兒童保育寫文一篇，作歌一首，交張曙製譜。過何秋江處，取來青田圖章一個，交其刻費二元。

買《藝林月刊》一冊，《光明》一冊，《生活星期刊》一冊，日文《世界知識》一冊，《武

漢指南》一冊，《恩格斯馬克思論中國》一冊。今日共用去五元二角，浪費如此，如何是好。

二十五日　金曜

上午至長堤街一帶古董鋪，頗無入眼之物，用車錢四角。請姚寶賢早茶，用九角。在開明買《博史》一冊，《野花與箭》一冊。

在槐秋處午餐。下午渡江，出車錢四角。船中晤端木愷君。

買《隨軍生活》一冊。

至臺華林總政治部。六時過江返漢口。

黃炎借去二元。

九時與葉靈鳳赴美的咖啡館。十二時寢。

今日共用四元三角，仍浪費。又買郵票一元。

【一九三八年三月二十六日至三十一日日記原缺──編者注】

四月

一日　金曜

昨日為實驗學校招生考試完畢，其中頗有崇拜國際強盜墨索里尼、希特列者，均不取。

昨日國文命題為〈建設社會主義民主主義的國家，青年所負的責任〉，黨義教員竟謂社會主義招人疑怪，當告以建設社會主義民主主義國家係領袖言論，不容懷疑，但其思想仍模糊不清，因改題為〈聯合世界上以平等待我之民族共同奮鬥說〉，若因此而更疑孫先生為人民戰線首領，則吾罪深矣。今日的教育究不知是一種什麼教育。

嶽麓山滿山遍開紅杜鵑，甚為美麗，遊人各採盈握，取之不盡。

下午，渡江入城，尋孫望商談發刊《詩歌戰線》月刊辦法。寫〈與日本反帝作家鹿地亘氏的會見〉一稿，已刊《抗戰日報》。

寄法廉潢川三十元。

在王朱兩古董商處買漢鏡兩面，價三元四角。又古瑪瑙水晶飾物小珠一串，價一元。

二日　土曜

春暖遊人來山者頗眾。下午整理書物。擬再赴武昌，接洽同事為代理職務。

三日　日曜

上午將一切料理清楚。下午渡江赴長沙。風雨扁舟，江浪頗大，攜一小竹籃，中貯宋磁小瓶一個，漢小豬泥明器一件。又徽州龍尾涵星硯一方。因風浪大，陶瓷均相觸擊碎，甚為可惜。古物毀於吾手，悵然久之。中寒頭眩。六時三十分夜車發長沙。中宵大不適。

四日　月曜

上午七時抵武昌，由總站下車。頭眩噁心，身體發寒。昨日感冒，一夜不寐，疲困思睡。將

行李運入一小旅館，假寐片時。下午遷入曇華林政治部。服阿斯皮羅，通身大汗，爽然竟癒。

渡江赴清芬路買小銀幣數枚，一九三三年中華蘇維埃政府所鑄貳角銀幣一枚，索價竟一元。

其他數品，頗亦少見。近又染此嗜好，也是一種古董癖。

高爾基喜收集古錢幣及各種寶石，精於鑒別，雖各博物館學者，亦尊重其意見，謂其獨具法眼。

余喜玩圖章佳石，收青田壽山昌化雞血滇黃等貴重寶石，及硯石端溪龍尾之屬，但徒有此癖而已。鶼雛先生贈余詩云：「此日元章惟石癖，昔年皇甫是書淫。」余收絕版禁版書多年，又藝術繪畫音樂戲劇舞蹈書類及圖片照片。又考古學書共數百卷，強半存南京未携出。運數十箱存合肥，今亦陷戰區，不知將來能保存否。思之慨然。

五日 火曜

開始辦公。余任職軍事委員會政治部第三廳第六處第一科中校主任科員，主管編審戲劇。作十年教育事業，今改任此職，因上下同事，多係舊友，參加抗戰工作，有一分力，固須盡一分力也。

連日痧眼發急性炎，下午往治療。

買明萬曆版《水經注》一部十冊，下四冊為黃刻本，中一冊藏書人手抄本，頗精。書估云山東秦家舊藏。以三元五角得之。

一九三八年

過江理髮沐浴。買《戰地》二期一冊。在舊書店買《馬來童話》一冊，《髮鬚爪關於它們的迷信》一冊，價二角八分。此書舊曾有一冊，是民俗學的資料。

今日連買雜用品及飲食浴費醫費共七元七角餘。（計醫費一元，車費五分，一角五分，一角，五分，一角五分，餐費三角，一角二分，一角五分，毛巾兩條八角，肥皂三角，紙簿二角，洋紙簿二角二分，書三元五角，二角，八分）其中不少浪費，後宜力戒。

買《戰地》二期一冊，讀其中文字，使人感動下淚。又《敵軍陣中日記》一冊，價二角，於澡堂中閱竟。燈下讀《水經注》。

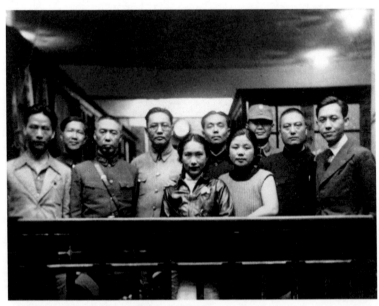

1938年夏在武漢國民政府軍事委員會政治部第三廳。

（從左至右：吳作人、冼星海、田漢、洪深、胡萍、張曙、林維中、辛漢文、常任俠、呂霞光）

六日 水曜

上午辦公頗無事做，赴醫院洗眼一次。

下午開會討論招考書記辦法，計報名者一千餘人，應考者大學畢業生留學生及舊任科長之類皆有，只取書記二十五名，月薪不過二十餘元耳。此失業問題，實抗戰期內一嚴重問題。團結起來，便是一個力量，散開出去，便是社會的恐慌，當於此注意及之。

招考一司書，便來一千餘人，若招考一廳長，當來多少人。

看起來這裏面也還帶著官僚機關的老習慣，階級的等次非常多。從廳長到勤務兵，待遇的差別很大。廳長一個人占一座洋房，處長一個人也是一間上等的寢室，空氣非常好，西式的家具都是考究的。室內有許多椅子，有寫字臺，有帶鏡子的盆架，有小鐵床。一個人又是一個辦公室，一個會客室。科長也是上等的寢室，但及不上處長，於是開起大旅舍，住到漢口去。科員不分等級，連同書記司書，四個人共一間污劣的寢室，一個鋪板，兩條長凳架起來。室內兩個舊方桌，不能寫字放書籍，只是擺一擺洗臉的用具，作爲洗臉架而已。室內無椅子，所以晚間不能坐下來看書，而且只有一支電燈。再次是勤務兵，同科員一樣的或是更劣的寢室。人數每室更多些。每天早晨受著副官的莫名其妙的不知有何過失的斥罵，但因爲勤務兵非常多，所以事情清閒，多是坐著打瞌睡。以上都是總務處這樣支配的。承辦的這科長，聽說先前還是個革命者，坐過牢獄的傢伙哩。

像蘇雪林這樣下劣女人，只會罵罵死後的魯迅，也來作設計委員，其他可知哩？

設計委員都是兩百元一月，只做官不做事的。

聽說第八路軍是這樣的，從最高級的總司令一直到士兵，都是十二元一月的生活費。起居飲食生活都是一樣，大家同是一樣的苦，沒有高等生活與下等生活比較的。這在世界任何地方也只是一種理想。雖然苦，徐特立老先生我是見過的，六十多歲的人，冬季也只是一套棉軍裝，連大衣都沒有。在城內，出門無論風雨，都是步行。他是蘇區教育長，每月月薪也只是六元。到長沙，不過外加兩元的辦公費而已。

下午出尋住屋，陋劣者多，而價漸昂，因武漢人口增加，其值已漲二倍以上。

魯南台兒莊傳來捷報，敵阪垣磯谷兩師團，被我軍包圍殲滅中。

七日　木曜　燠熱。

台兒莊大勝利，傳云俘虜近萬。

市民大歡躍，爆竹之聲盈耳。晚間武漢三鎮慶祝大遊行，萬人空巷，夾道立觀者達二三百萬人。

余被推爲政治部第三廳總領隊，遊行二十餘里，飢渴疲困俱忘。十二時始晚餐。渡江至漢口，熱烈之情相同。雖天雨不減。

八日　金曜　天雨，轉寒。

上午開工作會議。下午赴漢口接洽京劇，歡送友邦空軍人員。《詩帆》第三卷交江漢路國華裝訂。買《文摘》一冊。

九日　土曜　雨止，晴。

眼疾亦癒。歡送友邦空軍人員，約定孩子劇團唱戰鬥歌曲，抗敵劇團演《為自由和平而戰》，并約王熙春演京劇《投軍別窯》，均接洽就續【緒】。下午將《為自由和平而戰》一劇說明書送徐君翻譯。

過舊書店買得《新嘉坡風土記》一冊，《溫州古甓記》一冊，共二角五分。過蛇山洞兩古董攤肆，買銀製浮雕聖牌一個，美國一九〇六年角幣一枚，共七角。買古玉帶一個，價一元五角。過江赴交通路買《對馬》一冊，價六角。夜未渡江，住怡長里四元六角，共用去八元餘。

十日　日曜

晴。星期日不放假。晨讀《新華日報》，我軍已圍攻濟南。上午鄭君里來接洽演劇，孩子劇團接洽歌咏，爲招待友邦空軍人員準備。下午五時半渡江赴青年會。七時遊藝準備就緒，來賓入座，即開演。第一節孩子劇團唱歌。第二節抗敵劇團演《爲自由和平而戰》。第三節王熙春唱京劇《投軍別窰》。余作說明，謂當唐代，有一農民出身的薛平貴，因與倭寇作戰，與妻相別，獻身爲祖國而奮鬥。從軍十八年，忘記家庭快樂，至掃清敵人時，始歸故鄉，但與妻已不相識矣。諸同志本人類的正義，參加中華民族解放的鬥爭，今任務完成，歸國休養，與妻子愛人晤見，願祝快樂健康云。譯人爲譯作俄語，來賓均鼓掌，謂此歌劇，實見所未見云。

夜深渡江歸寢，精神甚不適。

十一日　月曜　晴。

今日爲擴大宣傳周戲劇日。赴漢口調查演出情形。取來《詩帆》第三卷合訂本一冊（訂費四角）。頭眩入浴。下午至清芬路，買銀角五枚，一

元二角。買相框一個，六角。買《中國古代婚姻史》一冊，一角。買《新舊約》一冊，二角。買《日本反帝作家鹿地亘》一冊，價二角五分。買《中國空軍》一冊，價五分。計用三元餘。又是夜深始寢。

十二日　火曜　晴。

收孫多慈函。夜失眠，頭目昏昏然。

寫信寄郁風。

十三日　水曜

昨晚有警報，歸寢較早。買《現代文藝》兩冊，《五十弦錦瑟樓詞》一冊。

晨起，精神較好。約羅工柳、盧鴻基兩人見田漢。

本日下午預備大遊行。上午陽翰笙密謂余云：「有人擬在會場搗亂，對郭沫若先生有所不利，願爲注意戒備云。」

下午與郭同往漢口中山公園會場，大雨滂沱，到群眾六七萬人，繼續來者，迤絡不絕。適有敵機來襲警報，遂宣布改期舉行。郭與周恩來等先去，余俟雨較小始離去。群眾復有來者，小學

生多在雨中整隊遊行，高唱救亡歌曲，精神甚佳。

晚間與林適存赴璇宮晚餐，費三元。晤王平陵，索爲寫詩一首。歸來已九時。

十四日　木曜　晴。

晨與田李兩人早餐，費二元。

下午，侄子法勇來武昌，投考航空飛行生。

買《葉萊的公道》一冊，古塔銘拓片一條。

晚間，渡江修傘，在清芬二路，買外國銀幣兩枚，買G. Clark畫一幅。歸寢已十一時。

十五日　金曜　晴。

上午開始早操。

寫〈台兒莊大捷〉詩二百四十行，頗得意。

晚間有警報。買舊刻《還魂記》二冊，《千巖亭圖釋》一冊。

十六日　土曜　晴。

寫〈安昌浩禮贊〉詩一首。下午，赴張玉清處，吃燴雞。渡江，遇空襲警報兩次。夜三時始回廳。

買《圖騰主義》一冊，《二心集》一冊，《中國的再生》一冊。

十七日　日曜　晴。

以昨夜失眠，今晨精神不佳。九時赴穆木天[32]處開會討論詩歌作家協會成立辦法。到艾青[33]、亞平、宋修、錫金等二三十人。余被推爲籌備人之一。午與張曙力揚兩人，在一清真館吃牛羊肉，爲之盡飽。下午精神仍不好。侄子法勇來，旋去，囑往航空學校報名。

32 穆木天（一九○○——一九七一），吉林伊通人。現代詩人、文學翻譯家、教授。曾參加全國文藝界抗敵協會，任理事。
33 艾青（一九一○——一九九六），原名蔣海澄。浙江金華人。現代詩人。

晚間煩躁不能耐，赴冠生園吃冰淇淋。遇警報一次，買《日本兵的自白》一冊，《殲敵台兒莊》一冊，《神之由來》一冊，《爲煽動第二次世界大戰而歌》各書。最後一小詩冊，傾向頗錯誤。

晚間本圖早睡，不意敵機偷襲三次，鬧得終夜不能成眠。鬼子強盜，日本帝國主義，應該殺千刀。

十八日　月曜　晴。

上午九時，赴女中二部紀念週。陳誠同志主席。說公事文件宜簡單明瞭，公務員每禮拜應休息一天，【及】其他關於各戰場勝利情形。

移住後樓之上。窗外小山，綠樹茂草，不覺春已深矣。午睡聞布穀鳴，醒而作此：

布穀催耕似去年，好春如水憶江南。
只今草長鶯飛日，斷盡人家萬戶烟。

洪深先生見之，托爲代和潘公展所贈詩，可謂惹火燒身矣。

訪蛇山洞各古董肆，買《結婚的愛》一冊，一角。晚間過江，買中華蘇維埃共和國銀幣及外

國小銀幣共五枚，一元三角。

天氣煩躁，只飲冷物。午餐減去。

十九日　火曜

上午開科務會議。下午一時，請鹿地亘君爲本廳同志演說。下午抄寫履歷表，最爲討厭。晚間，訪穆木天。晤柳倩君，暢談甚久，出近詩〈台兒莊大捷〉等兩首示之，彼頗讚許。九時晚餐後始別。彼所印《無花的春天》頗佳。

歸途過舊書肆，買王爾德著《社會主義與個人主義》一冊，美濃部達吉著《憲法講話》一冊，共價一角。夜眠已十二時。

二十日　水曜　晴。

充科值日官。收通俗社刊物一包，內《大戰平型關》等大鼓詞甚佳。收姚業珍函。下午覆之。

晚間，與葉守濟同赴浴室，價貴而且污臭，武昌浴室甚少。夜十二時始寢。

商討五月戲劇工作計劃。

一九三八年

二十一日　木曜　晴。

失眠，精神不佳。上午操步伐。
下午爲洪深先生和潘公展詩兩首，步原韵。

高情如水乳，漢上遇知音。
烽火連千里，精誠結一心。
光明生大地，敵愾比堅金。
北定中原日，新詩試更吟。

又〈懷人〉一絕：

雄才海上一詩豪，義重汪倫照吾曹，
此日與君清賊寇，他年再上五奎橋。

參加榮譽劇團開會。歸途大雨。

夜，夢見妻元子夫人，在苦難中，醒後惘然久之。

二十二日　金曜　晴。

風日甚美，惟操場泥濘，上操頗不便。

收實校來函，催回校。開科務會議。

下午，赴漢口普海春開會歡迎美國《今史》history to-day電影導演J. Irens，助理導演兼攝影師J. Fermo及Rcapa，又紐西蘭女作家威爾金笙等人。到漢口文化人甚眾。有陳紹禹、張仲實、沈鈞儒、方振武諸人。電影戲劇兩科人員，全體到會。晚間歸寢頗遲。途遇大雨。

二十三日　土曜　大風雨，氣候驟寒。

上午開會議。下午討論孩子劇團教育問題。

侄子法勇，從故鄉來考航空學校，只穿單衣一套。因往視其寒否。夜僅被一條，云嚴冬亦不覺寒。余二十歲時亦如是，今體力已不如昔遠矣。睹侄子純樸之態，如復見余幼時。記二十歲初抵京入學校，甫見火車電燈之屬，事事皆感新奇，未染都市習氣，見人靦然不能言語，今之視昔，彷彿隔世。

二十四日　日曜

上午將收到各劇本均登記。覆函詢戲劇文學院來信三封。覆酈仲廉信一封。

下午一時，舊生儲文思來會，云蔣志方、蔣尚爲等思想多相同。又前日王煜、王洪、張旭昌諸人，過此而去，赴鄉村工作，皆青年突擊隊也。

五時半，早退，與田沅往食羊肉，爲之盡飽。晚間過江，至中國旅行劇團。買蚊帳一個，價七元。歸來過遲，船中甚思睡，就寢已十二時。夜夢見妻元子負一小兒，如所製人形狀，相見潸然。

二十五日　月曜

上午九時，赴閔馬廠政治部本部作紀念週。歸途過古董肆，買端硯一方，洋三元。買古玉一塊，洋三元。

下午四時，參加抗戰教育研究會演劇團開會。七時渡江，赴上海大戲院觀《桃源艷蹟》電影。久不觀電影矣。此片毫無道理。夜深始歸寢，又是疲倦之至。

245

二十六日　火曜　氣候寒，天雨。

上午開科務會。開抗戰戲劇半月刊編輯會議[34]，至午始散。每天老是開會開會，討厭之至。

下午，收許恪士函，云羅家倫勸余回校。云余離去，實校便無生氣也。在古董攤買老壽山一方，價七角。

晚間遷三義殿六號。夜讀魯迅《且介亭文集》。田漢邀晚餐，到有郭沫若、胡繡楓、李建華、張曙、陳慧麟等十餘人。

二十七日　水曜

上午處理科務。

下午至南湖中央軍校訪魯沙白，不遇。留日歸國學生在此受訓五百餘人。

34　《抗戰戲劇》半月刊，一九三七年十一月十六日創刊於漢口。田漢、馬彥祥編輯，漢口華中圖書公司發行。一九三八年五月二十五日起洪深加入編輯，同時改為兩期合刊，每月發行一次。至七月二十五日第二卷第四、五期合刊出版後，迫於戰局緊張而停刊，共出十三期。

一九三八年

與張曙過江，至大智里歌詠會。冼星海亦來教歌。買物二元二角。在清芬二路買一外國角子，價二角。夜歸甚遲。

二十八日　木曜　晴暖。

充值日官。鎮日昏頭昏腦，何事皆不能做。孩子劇團，本是野生的，收到政治部裏來，因為離開陽光便會嬌弱的。學會了禮節與公文的我，也有同感。

晚間渡江洗澡。晤何秋江，以前日所得石章似之。何云：此是浙派高手所作，雖王福厂、唐醉石不能及也，與陳曼生為近，可值十元。

歸寢已十二時。

二十九日　金曜

上午，收仲廉函，即覆之。

35 冼星海（一九〇五——一九四五），廣東番禺人。音樂家。曾與常任俠合作抗戰歌曲及歌劇。

下午，褚魯朋來訪，爲介紹工作。魯沙白約於五時半在冠生園相會，九時始去，魯能演戲，在日本學法政。

寇機來襲武昌，被擊落二十一架，較二・一八勝利尤大。

晚間寢較早，中夜爲蚊子鬧醒。

三十日　土曜　曇天。

今天報紙滿載好消息。第一條是空戰勝況，擊落敵重轟炸機十架，驅逐機十一架，係佐世保第十二航空大隊。我機損五架，被敵炸死平民二百餘人。

魯南第二次會戰捷報，反攻克郯城。晉東長冶激戰擊潰敵三千人。我第八路軍林師亦相當傷亡。

江南反攻傳克宣城。

昨晚與魯沙白在增勝園吃飯，街上擒獲二空軍俘虜走過，市人均鼓掌爭看。

購《實用世界列國圖》一冊，《大戰後之世界文學》一冊，《葉山嘉樹集》一冊，《巴黎之煩惱》一冊，共一元〇五分。

昨晚今晨，均有我空軍出動，往敵陣轟炸。

下午，大雨。侄子法勇投考航空學校，今日檢查體格。晚間來云，未合格。囑入補習學校。

五月

一日 日曜

勞動節。上午爲孩子劇團講勞動節之意義。下午，降雨。過江看陳仲子先生。買床一個，三元。買蘇俄小銀幣二枚，中蘇小銀幣三枚，共二元二角。買小畫兩張，一蝕雕雪萊朗誦詩，甚愛之。在中國旅行劇團晚餐，歸寢已十時。

二日 月曜

上午九時，赴東廠口總部作紀念週。歸途過古玩攤未購物，在書店買《七月》十二期一冊，《文摘》第十九期一冊。《文摘》譯載日本大阪每日新聞通訊，周作人、錢稻蓀參加所謂更生中國文化建設座談會，殊出意外。

交與法勇侄子五元，令寄交法廉。

下午六時，赴青年會友聯演劇檢閱。夜十一時歸寢。

三日　火曜　晴晨霧。

上午寫信寄許恪士及【向】實校請假。

下午為張曙作〈五五紀念歌〉，闡揚抗戰建國綱領。

晚間渡江，至清芬二路。未購物。在舊書肆買《蠻性的遺留》一冊，《關於魯迅及其著作》一冊，《孩子劇團》一冊，《新俄詩選》一冊，《日本遊覽指南》一冊，《吝嗇人》一冊。共八角。

一農村少女，年十五六，貌頗清秀，衣服亦農家裝，尚整潔，蓋自戰區逃出，在街頭隨人求乞，現羞澀之態，乃無過而問者，情頗可憐。

歸寢頗遲，已十一時矣。

四日　水曜

上午，辦公甚煩瑣，而天氣又燠熱。籌備五月雪仇雪恥頗忙也。

下午，上海市民戰地救護隊總隊長李凌君來科述其由滬而港而漢經過。團員四十六人，均艱

難辛苦，作救亡工作，甚至無以為炊，志不少懈。今救亡團體，如此者甚多，政府應妥為安置工作也。

晚間，過江看抗戰木刻展覽會，率侄子法勇同往，散後已十時。過永安里，過清芬路買杯子一元二角。過湯山池沐浴三角。就寢已夜一時二十分，精神極不佳。

五日　木曜

孫中山先生非常國會就職大總統紀念。大詩人屈原逝世紀念。社會科學家馬克思生日紀念。

忙中偷暇讀郭沫若氏《屈原研究》。

本廳通知明日蔣先生召見。

午睡，精神極疲。下午天雨。在科瑣務極煩。六時，代表田漢應吳國珍邀請。李一風君邀看所編《河山再造》漢戲。寢時又已十一時。

夜力揚、力群等談話嚷嚷，不能安寢。大雷雨。

乘人力車歸寓所，一老人曳車，步履蹣跚，氣喘不勝，下車詢之，已六十三矣。吾輩壯年人，應該愧死。

六日　金曜　曇天。

晨起，以夜失眠，精神極壞。晚間艾青來寓閒話，彼極贊美《詩帆》，夜深始去。

七日　土曜　晴。

上午，會客接洽瑣務甚煩，精神甚壞。

下午派赴第二廳接洽公務。歸途買一端硯，有邊款曰「百廿硯齋第二十七品」，價一元一角。

晚間過江，訪許君□。過書店買《原野》一冊，《惡魔》一冊。歸來夜已深。

八日　日曜　晴。

買《戰地》四期一冊。下午商承祚來談，由長沙過此赴四川。代刻小章一個，并承贈《湘城訪古錄》一部六冊，《湘城遺事記》一部二冊。陪其過江遊古董肆，并同千帆晚餐。買法文舊書四冊，愛其蝕雕插畫故購之。中學曾習法文，已遺忘矣。

過清芬二路買叉子盆子等物，過永安里少少流連始歸。

九日　月曜

上午處理科務。下午稍暇。沫若先生來談云，有古銅器五種，在某古董肆售價五百元，尚不昂。晚間過江參加五九音樂紀念會，其紀念歌，余所作也。夜深始歸寓。

十日　火曜

上午代洪深會客，甚煩瑣。寄煥奎抗大一函。展玩所藏圖章佳石，以洪深先生亦嗜此也。晚間過江看青年會演劇，以連夜不得好寢，精神甚壞。寫信寄孫望，述詩歌戰線社爲木天包辦情形，已退出，甚爲不滿。

十一日　水曜

上午開六處會議，田漢報告在前線視察歸來情形。下午隨洪【深】先生過江，看中旅排演。晚間與張曙吃飯、洗澡，用錢四元。歸寢又十二時矣。

十二日　木曜

收薛敏殊函，即覆之。本日充值日官。

晚間，至磨石街九號樓上艾青處，對於詩歌的意見，討論良久。讀其所著《大堰河》詩集，頗佳。艾沉浸於法國波多萊魏爾侖，故與詩帆同人趣味為近。屢請以《詩帆》贈之，但今已希有，不易得矣。十時歸寢。

十三日　金曜

上午精神甚壞。撿《詩帆》三卷五冊寄艾青。并將舊譯葉賢寧作〈溫暖的池沼〉一詩附去。

下午渡江，調查戲劇出版書目。買《抗戰》三日刊一冊，《古玉概說》一冊。製軍服一襲，六元七角。

夜間，在中央戲院看《大地》電影，中間侮辱中國者頗多。外國人視中國如非洲，總是拿很壞的眼來看。歸寢已十二時。夜雨。煩熱略解。

十四日　土曜　雨。

上午寄法廉《戰地半日》一、《抗戰》二、《中國空軍》二、《抗戰電影》各刊物。

晚間，至司門口舊書店買《人海記》二冊，《長安獲古錄》一冊，《僂麻質斯彙編》一冊，

共九角。

十五日　日曜　晴。

上午，覆孫望一函。覆徐偉立一函，又書一冊。

下午，至司門口古董肆買青田兩小方，一蟾紐，一兔紐。買武裝帶及短劍一付，價三元五

角。過江，買小銀幣二枚，共價四角，一德幣，一美幣。買防毒袋，一元二角。買《現代青年性

生活》一冊，《世界之動向》一冊。

至韶華處未晤。至湯山池入浴。歸寢已十一時。

十六日　月曜

九時，至東場口紀念週。歸途買小青田一方。下午陳北鷗來，擬組織戰時日本研究會，約邢桐華、宋斐如等及余。晚間過江，買小銀幣二枚，美、德各一。歸來天雨。

十七日　火曜

上午頭目昏眩，諸事皆不喜做。下午，過江。至榮寶齋、淳暉閣、梵宮、集古肆等處，未購物。送青田兩小方至何秋江處，請其篆刻。晚雨歸來。

十八日　水曜　天晴。

上午閱報，二次大會戰，漸趨穩定。收艾青函。收孫多慈函。收姚業珍函即覆之。下午編制工作報告。收到舊曆四月十二（五月十二日）家報云：淮北民眾與中央正規軍配合

抗敵激戰甚烈，現家鄉尚安。收法廉五月十四日自潢川來函。晚間渡江，至中國旅行劇團。至清芬二路買德國小銀幣二枚，四角。買《實庵自傳》一冊，《間諜橫行的世界》一冊。歸寢已十一時。夜有同室人談話，不能寐。

十九日　木曜　曇天。

下午作〈中國空軍歌〉兩首，一交張曙，一交冼星海製譜。

注射傷寒霍亂針。

同寓楊贊[36]小姐赴陝北，為寫介紹函三封，一致丁玲，一致左明，一致任白戈。晚間楊渡江北去。

二十日　金曜　晴。

上午，注射反應，頭昏。編本科工作報告。請傅抱石[37]兄刻一印。石為醬油青田凍，頗佳。下午頭眩。睡三小時。晚間赴司門口，買一小連章，二角。在書店買《大家唱》二冊，《文

摘》一冊，《敵人的狂論》一冊。至冠生園飲冰牛乳一杯，始歸寢。

在胡林翼路舊書肆見世德堂刻《笠翁十種曲》一部，芥子園刻《笠翁偶集》一部。又巾箱本

《太平廣記》一部，頗欲購之，索價十餘元。若在平安時，當不惜此數也。

二十一日 土曜 晴。

晨，寄褚壽齡函。收商承祚函，收文藝信號社及文藝戰線社索稿函。

寄高國樑、徐愈、德華、劉志□等人函。

寄覆孫多慈、楊廉坤函。齊敫來。

下午渡江，過齊揚處小坐。取來《詩帆》合訂本一冊。至何秋江處，取來常字小圓章一個。

又至軍服店取來軍服一套，六元七角。歸途大雨。收家中良伍來信，云暫安。

二十二日 日曜

覆良伍一信。本日休假。

買膠片一卷，一元四角。下午與本廳休假人員赴珞珈山東湖武漢大學遊覽，并參觀攝製《最

後一滴血》映畫。歸途已薄暮。

一九三八年

渡江買《戰地》五期一冊，《文藝陣地》二期一冊。又《甲戌玄武湖修禊豁蒙樓登高詩集》一冊。至清芬路買一箱子，二元五角。又用去五元餘。

二十三日　月曜

上午赴司門口買一中校領章，三角。又買《蘇聯的劇場》一冊，價五角。

二十四日　火曜

收徐愈函。收《文藝月刊》及《抗敵戲劇》稿費四元五角。晚間參加青年會歌咏大會，招待世界學聯代表。十二時始歸。敵機今日炸故鄉潁上，死七十人。

二十五日　水曜

上午，收中大實校來函，及學生王家琳、郭明道各一函。下午赴漢口中街開戲劇座談會。同張曙看電影。歸又十二時矣。敵機今日再炸阜潁，死數百人。

二十六日　木曜　大雨。

下午招待學聯。夜爲張玉清寫抗戰與藝術演說稿。

二十七日　金曜　晴。

收芷江薛敏殊函。下午病虐，大寒大熱。夜通身大汗，始癒。

二十八日　土曜

上午雖請病假，仍到廳辦公。下午爲陽翰笙寫〈「李秀成之死」的演出〉一文。夜至艾青處閒話。

二十九日　日曜

疾癒。上午辦公。下午寫信寄中大實校全體學生及學校負責人。與林君渡江。夜入浴。歸寢已十一時。

三十日　月曜

上午頭痛。下午開處務會議。赴青年會檢查中國青年救亡協會演劇。近來救亡劇本多粗製濫造，但為救亡工作努力，精神甚佳。看夜場。晤劉堅勵志輝女士，談頗久。歸已十一時。

三十一日　火曜　天氣頗熱。

下午，買皮鞋一雙。赴中山公園參加中華文藝界抗敵總會遊園會。晤姚蓬子、王魯彥、樓適夷、穆木天、韓侍桁等人。夜，再往青年會檢查青救演劇。

六月

一日　水曜

收五月份薪金。收法廉兩次來函，即交法勇寄去五元。晚間與林適存赴山崎街中華戲院看侯楓等救亡演劇隊第十一隊演劇。又過明星球場，觀許多黨部人醉生夢死之狀，不知何時醒也。

二日　木曜　為舊曆端陽節

下午，孩子劇團請參加同樂會。食粽子、鴨蛋、枇杷等。為講端陽節的來源。中國係農業社會，這是農人慶祝豐收的節日，粽子、鴨蛋都是農村不易吃到的上等珍品。我們必須勞動，才能不愧這樣享受。又馬克思生於陽曆五月五日，是一勞動提倡者，因其最看重勞動，所以能建設今日的蘇聯。又一是屈原自殺的日子。屈原是唱救亡歌曲的祖師，國破家亡，不甘屈服，終於自

殺，其精神也足爲今日的模範。最後并爲講〈九歌〉大意。

夜，同寓力揚等人，邀木刻藝術者數人晚餐，近來總飲酒，為之過量。

三日　金曜

上午黃琪庠副部長來演講。開科務會議。下午收牟煥奎、翟力奮、徐偉立、孫多慈等人來

信。寫信覆偉立、力奮，又一函覆煥奎。

魯沙白來電話，約來晤。

還段平佑日文《人滴》上冊。覆孫多慈函。

四日　土曜

晚間學生王家琳來談。

五日　日曜　【原闕】

六日　月曜

下午寄牟煥奎六元。聞至西安火車已不通，以航空寄去。歸途看抗戰畫展。買《世界二次大戰》一冊。

七日　火曜

洪深借去十元。下午渡江。歸來頗遲。

八日　水曜

寫畢《雪子夫人》[38]四幕劇第一幕。夜赴美成審查楚劇《藍玉蓮》，漢劇《打漁殺家》，評劇《岳飛的母親》。大雨不能渡江，次日始歸。

38 即作者編著《亞細亞之黎明》劇本之一幕。

一九三八年

買外國銀角兩枚，中國銀角兩枚（一四川光緒像，一云南唐繼堯像），又一小角，一面有「隆全順」三中國字，一面有船橋亭樹花樣，不知是何處所製。

九日　木曜

夜艾青來談。

傅抱石爲刻石章一方[39]，甚佳。

十日　金曜　天氣燠熱。

爲田漢撰一論文〈第三期抗戰與戲劇〉。晚間渡江招待世界學聯代表。製軍服一襲。買角子二枚。

39　爲「潁上常任俠印」朱文方印。

十一日　土曜　大雨。

下午雨止。渡江。晚間，在咖啡館遇王平陵，談良久，以夜深未渡江，宿新太平洋旅社。

十二日　日曜

上午九時，參加榮譽劇團座談會。
下午二時，參加木刻作者工作會。晚間，觀抗敵劇團演劇。夜深始歸。

十三日　月曜

上午李佑辰來。汪漫鐸約下午來。收程伯軒來函。

【一九三八年六月十四日至二十一日日記原缺——編者注】

二十二日　水曜

收法廉自河南經扶縣來函，云家人自潁上逃出，流離道路中。

二十三日　木曜

收徐德華自貴陽來函。

二十四日　金曜

送法勇入醫院治痢疾。收陸其清自貴陽來函。孫望自長沙來函。

二十五日　土曜

收四川重慶中大宗白華先生來函，為介紹中英庚款董事會輔助科學工作人員函覆中大實校會計處，囑將存校薪金自三月份起一律捐購救國公債。

二十六日　日曜

本日輪值休息。上午葉守濟來，彼近任職珞珈山，因同過江。寫《亞細亞之黎明》第二幕場面爲禮拜堂。赴漢口格非堂坐【作】禮拜，擬購《贊美詩》一冊，禮拜日未購得。散禮拜已十二時。

午，約佑辰至三教咖啡館冷飲。至維多利看《星海浮沉記》，珍妮蓋諾弗利得馬區主演，頗佳。

晚間赴汪漫鐸處，晤江公淮君，所作日本帝國必亡論頗好。

散後，飲冰。晤陳友仁之子陳貽範君，此君只能英語，余頗拙於英語，對談良久。陳在歐美作漫畫頗著名，妻蘇俄籍。

二十七日　月曜

下午渡江，與金山同赴大和街抗敵演劇第二隊，與隊員談話。收重慶曾瀛南來函。汪漫鐸太太楊紫珊來請導演，即爲介紹馬彥祥、凌鶴。晚間，至普海春屋頂開音樂界談話會，到有張曙、賀綠汀、劉雪厂、安娥等人。

赴一江春出席戰時日本研究會，到宋斐如、陳北鷗等人。王芃生講「日本外交秘史」。歸寢已夜一時。

二十八日　火曜

下午，渡江，赴福熙街管理中英庚款委員會將宗白華先生函送去。再至大和街抗敵演劇隊。約何秋江晚餐。在普海春屋頂，購難民售物數包。

晨為孩子劇團講戲劇研究。午，法普自潁州來，云潁州學生均遷湖南。

夜大雨。

二十九日　水曜

上午，田漢囑作〈抗戰一週年詩歌運動〉，交力揚先起草。

午，收翟偉立函及照片。

自廿四日以來，日記久缺，因即補寫。生活漫無秩序，心頗悔之。

下午，寫紀念趙曙詩一首。又為陽翰笙寫紀念文一篇。

晚間訪薛敏殊未晤。在新舊書肆買書三冊，一、《中央研究院十八年度總報告》，二、《晉

察冀邊區印象記》，三、《日本旅行記》。即歸寢。

三十日 木曜

上午，報載馬當要塞在混戰中。

修改力揚所草〈抗戰一年來之詩歌運動〉，擬定〈祭趙曙〉文。

下午參加孩子劇團歡迎新安旅行團歡迎會。

新安旅行團為汪達之君領導，為十餘兒童組成。一年中行二萬餘里，工作甚佳。對於西北兒童狀況，報告頗詳。一兒年十二，名范政，報告團務組織，口才伶俐，不易多得。

七月

一日　金曜

上午渡江赴光明劇院追悼趙曙同志。昨日所擬祭文，由主祭人張道藩誦讀。文云：

維中華民國二十七年七月一日，中華全國戲劇界抗敵協會，謹以香花一束，致祭於趙曙同志之靈前曰：蠶彼倭寇，暴虐披猖，屠掠郊邑，腥聞四方，凡我華胄，義憤填腔，無間軍民，齊赴戎行，保衛公理，誓掃凶狂，維趙曙同志，民族之光，宣傳抗敵，粉墨登場，奔走戰地，艱苦備嘗，裹糇赴難，履險若忘，徐州突圍，身被數創，賁志永臥，身殞疆場，嗚呼同志，令名孔彰，其生其死，史冊留芳，英勇楷模，千載煌煌，方今寇亂，凶焰愈張，續繼奮鬥，吾儕敢忘，誓雪國恥，山河重光，同志有靈，庶慰泉壤，敬將芳卉，來奠國殤，嗚呼同志，尚其來享。

散會後，參加汪漫鐸演劇會議，到十餘人。

晚間開歌咏幹部訓練班教務會議。十二時始歸寢。

二日　土曜

上午，開科務會議。下午，渡江在普海春開雙七節抗戰週年紀念會議。

晤孫偉佛自貴陽來，屋頂品茗，座談良久。

買《藝林月刊》二冊。晚間在武昌市政處行歌咏訓練班開學。

三日　日曜

上午覆重慶曾瀛南一函，褚魯朋一函，均航空寄去。頭昏。

下午科中人皆出渡江辦理雙七紀念週，獨留守。曹亮來談良久。

侄子法勇，已入戰時幹部訓練團，再給三元，共用去七八十元矣。

四日　月曜

上午，宋斐如來電話催稿，并約明晚晤面。下午將一九三五至一九三七兩年著譯各詩抄畢，編爲一冊。寫〈抗戰軍人歌〉一首，〈工人突擊隊歌〉一首。至八時下辦公廳。夜，復上辦公廳，寫第六處工作報告，十一時始下。

五日　火曜

收法輪函，自潁上戰區逃出，不知吾家人口如何。收江蘇泰興常任俠信，因同名，要求來一晤。夙聞有此一人，專替法西【斯】強盜希、墨吹氣，與吾同名，甚爲可惡。晚七時，至薛敏殊處。過江至宋斐如處，晤佑辰，談良久。歸寢已十二時。

六日　水曜

下午，被派赴公共體育場代表六處參加抗戰週年。前夜火炬遊行。歸途遇舊生蔣思陶，同來

寓，以高中護士證與之。赴市政處歌咏幹部訓練班教課，以紀念日暫停。

七日 木曜

上午，所謂江蘇常任俠者來會，其人亦自稱做文化工作，但印象甚惡劣。

英茵女士自上海逃出，云上海戲劇界頗有爲漢奸者，英意志甚堅強，不爲動，常被監視，終於脫離上海云。英云過廣州時，郁風方病足。

下午冼群來談甚久。對利用舊形式問題，頗多討論。

晚間，渡江教課。歸途，買外國銀幣五枚，價四元。歸寢又已十一時。夜起打老鼠，不能寐。

八日 金曜

寄宗白華航空函。上午女生翟力奮自河南來，此女意志堅強，入訓練班，已卒業矣。

下午舊生孫秉仁來自延安，抗大已畢業，擬赴內地工作。過江赴青年會觀抗戰畫展，中陳依凡君自歐洲携來國際反侵略作家作品數十件，甚佳，觀之流連不忍去。

與翟力奮至世界觀蘇聯影片《日俄尼港之戰》及《五一勞動節》，均極佳。送翟回璇宮飯店。過盧冀野處稍談。歸寢又已十二時。夜大雨。

九日　土曜　晨雨，午晴。

田壽昌述一戰地故事云：當徐州突圍時，有隨軍戰地服務團少女四十八人，因陷重圍懼不得免，皆集團自殺，每樹縊死者率七八人，只一蘇州籍團員，不肯即死，隨軍突圍走，途中足傷不能行，曰有能負以趨者，當嫁之，隊中一兵，有力，負之走，凡八小時，兵亦疲，不能再負，委之，女又問有誰能負者。團長遍詢隊中，無應者。團長自負之，凡三日，遂出險。女委身事之。

十日　日曜

下午，赴漢口怡和街代表六處參加戰地文化服務處會議。

至清芬路故貨攤買一鋼筆，價六元。至宏益巷小學訪問皖北難民。

至四明大樓訪許勉文父許詩荃先生。至老鄉親食包子。至璇宮訪翟偉立。歸武昌已十二時。

收曾瀛南函。

在冠生園食冷品，在舊書店買《勞動的音樂》一冊，《人滴》二冊，《烽火》合訂本一冊。

十一日　月曜

下午，為戰時日本研究會寫文一篇。晚間送交宋斐如處。至汪和康處，贈其中國蘇維埃銀角一枚。至汪漫鐸處，通知其率隊來編政治部直屬抗敵演劇隊。歸寢已夜二時。

十二日　火曜

政治部開緊急會議，云周恩來副部長辭職。

摺扇失去。此扇舊購之於首都榮寶齋。一面小石先生寫，一面田漢先生寫。扇骨今值十二元，不可再得。

正午，空襲警報。登後山上，望見寇機慘炸情形，至為狂暴，所投皆燒夷彈，黑焰蔽天。事後往被災之處巡看，斷腿折臂者、慘死者甚多。

十三日　水曜

摺扇復尋得。來空襲警報一次。

十四日　木曜

劉亞偉來借錢醫病。

下午寫寄徐德華、陸其清、孫多慈、張安治、曾瀛南、李家坤、胡澤吾諸人函。晚間過江，赴邦可花園，招待參政委員。一批猪玀，各拿五百元一月乾薪，車費二百八百不等，當此國步多艱，如此誠浪費也。

十五日　金曜

上午警報。晚間招集抗敵劇團六隊開座談會。夜深始散。

十六日　土曜

敵機轟炸武漢。

277

十七日　日曜

上午渡江，開聶耳【逝世】三週年紀念會。

十八日　月曜

上午赴漢口中央銀行檢查七七獻金。晤繆鳳林先生。

十九日　火曜

敵機來轟炸。

上午，本科商談集體創作一劇本。

二十日　水曜

赴漢口中央銀行檢查獻金。

下午，至大華飯店尋另一名常任俠者。此人冒吾之名，招搖撞騙，甚為可惡。竟未尋得。

一九三八年

晚間看《八路軍大戰平型關》，攝製不佳。

二十一日　木曜

晨，製曲兩首，爲集體創作劇本插曲。午空襲。

二十二日　金曜　天燠熱。

上午有警報，敵機來空襲。下午寫一廣告稿，爲另一常任俠冒名事，有所聲明。晚間，赴漢口大公報館，以過辦公時間，明日再來。至璇宮飯店翟力奮處小坐。天雨。

二十三日　土曜　天雨。

上午在科。下午赴大公報館登廣告，計費八元。赴清芬二馬路買總理紀念幣二角一角各一，香港二角一枚，共一元二角。至老鄉親包子鋪吃包子，遇杜甲君略談。至全國文藝界抗敵協會，取來《抗戰文藝》四冊。至新泰安棧訪酈仲廉，彼由此入川，即約其至三教咖啡館飲冰。歸寢已夜二時。

二十四日　日曜

本當值休，以辦公人少，仍到科辦公。

收重慶曾瀛南函，衡陽周喜生函。

下午，另一常任俠來，云將登報更名。

晚間，赴三道街卅九號開歌幹班座談會。十時歸寢。兩夜睡眠不佳。

二十五日　月曜

寄盧冀野、曾瀛南航空信各一，寄家信一，法廉信一。

晚間渡江，至鐵道邊三十七小學歌幹班，未教課。

至清芬二馬路買總理紀念幣一角二角各一枚，香港二角幣一枚，共一元二角。

二十六日　火曜

上午天陰，雨。

長沙張志強君，獲一玉尺，函請沫若考證，沫若囑爲代考，大概爲僞製。

晚間，過江，至市黨部。歌幹班又無課。買《澤瀉集》一冊，《地下》一冊。

二十七日　水曜

上午陰雨，有警報。晚間赴武路路一〇二看李恩波表叔。

赴糧道街卅九號歌幹班講詩歌之起源二小時。

三十日　土曜

晚間，過江參加日本戰時研究會。買玉魚一，法、蘇幣各一。

三十一日　日曜

晚間，過江參加新安旅行團招待會。夜深歸寢。

八月

一日　月曜

晨赴東廠口總務廳紀念週，周恩來先生報告軍事。途遇繆鳳林先生略談。收法恭函，家中人口平安。即轉告法廉、法勇。寄出信五封。晚間赴漢口取來照片九張。

二日　火曜

寄郁風、多慈、瀛南、玉清照片各一張。收信二，雜志一。晚間過江，歌咏訓練班上課。下午開本廳小組會議。

三日 水曜

寫信覆薛敏殊。有警報。敵機襲武漢。

充總值日官。下午，抗敵演劇隊第一隊演劇。晚間參加該隊座談會，瞿白音、鄭君里等批評頗嚴厲。

四日 木曜

中午總值日官由張曙、翟濯接替。

收翟力奮來函。

晚間赴橫街吃西瓜，天雨，旋晴。在江干徘徊，即歸寢。

五日 金曜

早晨，李子久來，云將返故鄉，以故鄉寇兵已去，惟黃水頗大。

每晨飛機起飛甚多。黃梅云失陷。

寄許本震航快一函。

五時，往訪李恩波表叔，彼將歸故鄉。

晚間在武漢歌咏幹部訓練班演講「新詩歌的展望」。

六日 土曜

收許勉文來信，彼已任職抗大秘書。

儲文思來云，美國黑星雜志社邀其攝影片。

昨日為孩子劇團製輓聯一幅，挽培心小學校長之母：

老人家，睡下了，永不看那些日本強盜，瘋狂凶相。

孩子們，站起來，共同唱一支救亡歌曲，敬慰幽靈。

為郭沫若考辨長沙張君所藏玉尺拓片。

晚間，開聯歡大會，約黃佩蘭、翟力奮來看戲。十時始去。

晨，沫若要借三十元，送以五元，為張曙轉借去。前日薛敏殊亦要三十元，無以報之，近來要借錢者非常之多。

七日　日曜

自上午起，終日開會。晚間約鄭君里小酌。

遇方璞德，要借二十元，無錢借給。

過江至翟力奮處。再過清芬二路。十二時渡江歸寢。連日燠熱。

八日　月曜

上午八時起。開演劇批判會。至下午二時猶未散。

劉亞偉要借錢，洪深借去五元。要借錢者非常之多。

【一九三八年八月九日至八月三十一日日記原缺——編者注】

九月

一日　木曜　晴。

夜眠不佳，頭目昏昏然。遷居三井洋行，既無宿舍，進食亦乏定所，如此久則必病。今明日當謀租一舍也。

以《全民抗戰》三冊、《抗戰文藝》一冊寄侄子法勇，并囑努力訓練。

午，過楚寶慶古董肆，買褚遂良書《漢興碑》一冊，有何紹基、陳師曾舊藏印，價十元得之。愛其勁秀，不辨其真贗也。簽題唐拓恐非是。又白壽山一小方，蟾紐，刻「紅豆」二字，付價二元。當寇亂方殷經濟不裕之時，見愛賞之物如中魔，必購之始安，誠無以自解也。

紅豆二字小白壽山章，洪深先生見而愛之，強索以去，只好割愛贈之，惟囑勿磨去。洪云將用此為筆名云。

日中鬱熱。夜，氣候驟涼。寫〈美術工場之歌〉一首，〈北征〉一首未寫完。夜已二時，寢。仍在辦公室中。

二日　金曜　氣候涼，大有秋意，陰雲暗淡。

晨有空襲警報。前線瑞昌大捷。〈北征〉詩寫竟。李雷約於今晚七時開詩歌朗誦會，并約乃超等人。陳北鷗往前線，來辭別。李佑辰去香港，來辭別，云葉守濟已赴湘潭矣。接侄子法廉來函。王魯彥索稿，即以〈軍歌〉與之。〈北征〉詩擬寄孫望，刊《中國詩藝》。

移居聯保里十一號，與洪深同室。夜參加抗敵演劇隊第三隊詩歌朗誦會，讀〈北征〉一首，因三隊將赴陝晉也。讀詩者有光未然、李雷等人，但余對於高蘭朗誦詩毫無興趣。夜十二時始寢。

三日　土曜　雨。

上午寄孫望〈北征〉詩。《美術工場之歌》交劉雪厂作曲。雪厂促余《亞細亞之黎明》一劇

速寫成。擬交星海等寫譜。

邢桐華患肺病無錢療養，來借三元去。索回洪深借欠五元，張曙借欠五元，本月未支一元，薪資因上月已預支矣。

晚間與樂嘉煊同志赴海軍青年會看郵票，樂君擅世界語，好集郵。在會場所見，以蘇聯陸軍、空軍、少年先鋒、加里寧、托爾斯泰等郵票最美麗。其次外蒙郵票亦可愛，大概在蘇聯所印，作風相同。巡視一周，余擇一列寧郵票，價五分。又烏克蘭郵票五張，價五分。當我擇取列寧郵票時，交易所經理外國老頭子說：你喜歡這個麼？我說：是的，因為他是世界上一個巨人，一個好人。

歸途走過蘭陵路，見一人力車夫臥地痛哭，以拳自槌其胸。詢之，則終日辛苦拉車，得一元五角，為一乘客坐車上盜去，故臥街頭暗隅，憤恨哭泣。因喚之起曰：哭有何用。贈以錢二角。又一人過，出一元五角贈之，車夫拜謝而去。

過浴室入浴價七角。自上月十三日起至今，用去百元，浪費不知如何用法。過舊書店，買書二冊，二角五分。

就寢已十二時，夜寐時間甚短，晨六時前已起。

一九三八年

四日　日曜　陰，氣候涼。

晨向樂嘉煊君借郵票年鑒，樂贈我蘇聯少年先鋒郵票三張。

午與洪深吵架，旋即和解。此公幹練熱心，甚肯犧牲，而好動氣。但胸無府城，是一好人。

下午至徐偉立、翟力奮處。至楚寶衡【慶】古董商處。晚間至清芬路冷攤，即歸寢。

五日　月曜

遷入聯保里十一號樓上一室。抗敵演劇隊第六隊長陸萬美君，代為做清潔，意甚可感。

下午，至二十八軍團後方辦事處長郭天民處，接洽演劇隊赴前線事，暢談前後方軍情，為之忘倦。

王魯彥索稿，寫〈反侵略之歌〉一首與之。定為《士兵》及《前敵》兩刊物每期寫歌一首。

收艾青函，云去桂林編日報副刊，索為寫詩。

夜寫《亞細亞之黎明》第三幕。

六日　火曜

為業餘歌咏隊寫團歌，交劉雪厂作譜。

晚間繼續寫歌劇，自下午工作起至九時未停，精神不倦。

七日　水曜

收瀛南兩航空函，九四、九七不過一禮拜，即來兩函，熱情不可遏抑，但又故作冷靜，女孩心理，殊不可解。

下午，代表田處長出席廳長室會議，討論關於本廳工作報告事項。

晚六時，參觀抗戰攝影展及空軍畫展，甚佳。中央社寄梅囑寫一評論，當抽暇寫與之。

連夜因歌咏班吵嚷，失眠不能成寐。

八日　木曜

晨，有空襲警報。赴光明參加舊劇歌劇訓練講習班。午，朱雙雲邀往粵珍小酌，與田漢、洪深等人同往。

下午出席廳務會議，被派出席明日徵募寒衣運動委員會。夜寫劇本第三幕畢。夜已十二時始退辦公廳。睡眠不佳。

九日　金曜

六時即起，赴廳修改已寫劇本。批公文數件。下午出席徵募寒衣運動會，到十九團體曾虛白、胡愈之等人。

夜寫劇本至十二時，頭眩欲倒。將劇本對話，改為歌詞。冼星海云，將以數月時間製譜。

十日　土曜

六時起身，夜失眠，精神不佳。

幼習褚河南書，近得褚書《漢興碑》，湖南周笠樵舊藏，頗佳。每無聊疲倦，則出一展視，為之神爽。余買古董，亦療病藥物也。

上午，寫本科工作報告。上午奉廳派赴各區區視察政治，準備出發。

晚間赴海軍青年會郵票交易所，買郵票三十枚，價二元。歸途過舊書店買書六冊。夜十二時寢。

夜思念元子夫人。

十一日　日曜

醒頗早，頭昏昏然。寢中念元子夫人。晨，有警報。晚間寫劇本至十一時。

十二日　月曜

寫劇本，并準備出發手續。下午，頭昏，左手足痛，必須休息。晚間與吳世漢、段平佑赴美的咖啡館吃牛乳一杯，散步歸。擬再寫劇本。坐辦公室，已九時餘，頭暈不能寫，即歸寢。

十三日　火曜

下午，代表田漢處長出席宣傳站會議。至軍令部看新到俘虜十二人，日人八、朝鮮男女各二。日人中有數人爲新潟福島農夫，被逼而來。二朝鮮婦女爲日軍閥徵發之營妓，皆受壓迫階級也。

十四日　水曜

領到視察旅費二百元，九月份月薪一百元。午，赴清芬路擬買一舊箱，無所得。買小銀幣三枚，計八角，買藥品數事。

晚間在楚寶慶古董商處，買黎元洪像開國紀念幣一枚，光緒三十年造一兩銀幣一枚，法佛郎、蘇盧幣各一枚。又青田一方，滇黃一方，共價十六元。買後悔之。滇黃章刻「陶齋」二字，不知是否端方舊物也。當此國家多難，經濟恐慌，以後不應買此不急之物。

十五日　木曜

上午購買車票，候之五日，至今方始購得。十時半赴上海大戲院觀抗戰電影，所攝徐州軍民退却一段，農人過麥田中，麥已透熟，不割將委地，一年辛苦，顛沛流離，流連不忍去。余亦農人子，觀之泫然泣下。

過三教街古董肆，買古玉璧一枚，價十五元，又雞血滇黃一盒五方，價二十元。余極力自戒，不能再買不急之物，而見之即不肯捨，非傾囊不可。

下午準備出發，沫若先生囑將孩子劇團小團員吳其尼帶赴衡山。

六時空襲警報，途爲之塞。候陽翰笙、孫師毅托帶兩函，渡江已七時過矣。乘臥車尚舒適。

車行終夜，過汨羅時，天色已曙。見許多兵士登車北去，尚著單衣，足下無履，辛苦抗戰，恐世

界任何國家，不能及此。

十六日　金曜

午，抵長沙，下車寓青年會。長沙被敵轟炸，在車站一帶，損失甚重，人口死傷亦多。故上

午商肆皆閉戶，至下午則熙攘之狀如故。訪熊岳蘭女士，托其任宣傳站事務。

長沙到安徽合肥一帶，難民頗多，常因生活困難，在收容所不能得一飽，故沿街及各飯店乞

討。其有力者，亦能在車站搬運行李。在此戰爭需人之時，而無法善於安插，殊爲可惜。

長沙習俗，其猶有蠻習遺留者，據余觀察，約有數事。一爲喜嚼檳榔，其味苦澀。二爲好戴

環圈及藤製約腕。三喜以布纏頭，非富人無戴冠者。四最忌言龍虎鬼。謂府正街爲貓正街，以府

虎同音也。謂燈籠街爲亮殼子街，以籠龍同音也。謂倒霉爲碰到鬼，罵人亦曰見鬼，此皆民俗學

上足資研究者。湘人宰雞羊豕宴客，必在神廟前，血流階前石上，托神之名宰之，云自不敢殺害

生靈云。

長沙開闢道路及燒磚取土，破壞古墓，所出明器頗多，銅器多爲楚式紋樣，鏡亦楚鏡，質薄

而光美。有所謂四葉、夔鳳紋、山字諸式。完整者恒售數十元。漢鏡出土者亦頗多。又帶鈎車飾

一九三八年

劍把之屬，有金銀錯者，亦楚式紋樣，皆極精工。陶器形式尤夥，碗瓶罇罍之屬，釉多黃色。豬狗雞鴨各小動物，生態飛動。北門左君，收漢陶至數十，花紋式樣多異，收其他陶器亦富。又北門錢君無咎，收陶瓷金銅玉石漢尺之屬，品多精美。又聞長沙蔡君亦富收藏，惜未見。

長沙出土銅鏡之外，更有白石鏡，上多塗朱。銅鏡亦有塗朱者。又有白玉璧及玉璧作 ◎ 紋或 ◖ 紋，或 ◉ 紋連以格字，如 ✦ 紋樣。又有古琉璃嵌花珠，此與在蚌埠壽州所見者同，即楚鏡亦相同。又有古水晶瑪瑙珠飾小圈，瑪瑙有紅黃白各色，又有各色花紋者。水晶有白藍黃各色，皆歷久不壞，晶瑩可愛。余曾購獲多種。明器中又有木偶，作細長形，以麻爲鬚。又有漆盤漆羽觴，完整如新。皆楚式花紋，各樣各色，精美絕倫。曩日本發掘樂浪古墓，只見漢漆，此則更古矣。又銅爐數盞，連於一柄，亭亭錯落，亦不經見。春季在長沙，常與商君錫永（承祚）遊古董肆，商君所獲頗多，攜以入川，至今念之。

此次過長沙，犁頭街一帶古董肆，因懼轟炸，多將精品運往鄉間。見一帶鈎，作飛鵝形，楚式花紋。又一帶鈎，金絲嵌花紋。又玉碟一對，鏤花甚美。又斯克泰紋樣鬥獸鍍金板一枚，皆美好。甚欲購之，以節約而止。

十七日　土曜

晨，在一古董肆購青田五方，價五元。又黑色歙硯一個，二元。又翁大年刻殳篆「何紹基」

小印，價五元。忍不能禁，又揮去十二元矣。

湘人多勇敢，而長沙女子多美麗健康，甚為可愛。

下午，赴車站候車，至晚間九時，始啓行。夜四時抵衡山站。下車，微雨沾裳，居人為擔囊渡湘水，昏暗中至衡山縣，小小山城，居民不多，誠世外桃源也。夜宿一宗祠所改旅舍，聊以稍寐。

十八日　日曜

赴廳。即挑行囊移廳中。

今日為「九‧一八」七週年，下午開紀念會，到民眾多人，文廟坪立滿。晚間本定孩子劇團演劇，以陰雨移明晚。本縣小學生求路人獻金救國，頗踴躍。

十九日　月曜　陰雨。

晚間孩子劇團演三劇，本地花鼓戲演改良《馬寡婦開店》、《勸丈夫當兵》等戲，當地人極歡迎。

一九三八年

二十日　火曜

將《雪子夫人》改編歌劇三幕完竣。

二十一日　水曜

赴南嶽市，至汽車站搭車，所乘爲木炭車。沿途皆種桐油樹，結實累累矣。登車時一病兵無錢購票，憐之，因爲出價之半。兵自云，係去年五月，以壯丁入伍，在江西作戰，受寒暑風雨，因病，腿中一彈，帽上中一彈，故破損，久病不癒，因發願來南嶽求神佑，勉強行走，將一登衡山祝融峰，拜佛後，即仍回沅陵傷兵病院矣。甚哉宗教之力大也。苟政治方面，能加以利用，則收效必大。原始社會，酋長恒擅巫術，即以此故。

抵南嶽市下車。見途中兩兵拉一壯丁，以索牽之而行。而許多朝山人，數十成群，接踵而來，唱謳登山，以旗前導，遇廟即焚香頂禮，大率皆壯丁也。以此益感政治之力未宏，而居民迷信甚深云。

三廳在南嶽市工作，舉辦市民獻金，開木刻及照片、漫畫展覽會。抗敵演劇第八隊及孩子劇團花鼓戲影戲等前往演戲。

在南嶽市買木刻小唱本數種，多爲民間故事。又鄉土玩具形色頗多，土產以黃精爲著名。

衡山廟宇祠堂甚多，家廟中亦居人，宗法宗教也。

實校生王家琳、王子坦來云，集訓內容甚腐敗。主管人嘗浮報物價吞取公款。學生集合甚慢，性凶傲無秩序。因受國家優遇太甚，故對現實危難，漸形隔離。又其地方思想過重，鎖鄉主義，深中腦海，常罵他省人爲難民，而自不振作。青年如此，可爲一嘆。人數約三千七百人，伙食不清潔，病人占五分之一，其中頗有托病免訓者。張主席某次演講：諸君皆未來的戰士。當夜即逃去一人，因恐將來令充兵役也。教官多帶女眷，率不值宿。其中政訓委員會教官，與張主席言論思想恰相違反。張主席常向學生演講蘇聯友誼之偉大，并論和平戰線與侵略戰線不能并立。而教官則謂并無戰線。且罵蘇聯爲法西斯蒂帝國主義，誠荒謬絕倫也。

集訓惟講表面，主席來則貼標語，換新衣。主席不來則任意荒嬉，即考試亦先告知內容。惟施則凡教官甚負責任耳。

南嶽寺建築偉大，四周廊廡，白石浮雕，動植物皆栩栩飛動。其階除一蟠龍，夭矯可愛，惜鄉人迷信，以錢磨損，宜加禁止，保護文物。殿前有楚王馬殷鐵盆一。余於殿中購護身符一枚，以爲研究風俗資料。敵人喜利用宗教迷信，對於知識低級民眾，其力甚大也。

二十二日　木曜

晨，步行登山。至半山亭，微雨。山勢高聳，險峻不及嶗山、廬山。日午，至上封寺。午餐。朝山人甚眾，歌謳不能辨其詞，皆湘南丁壯也。

山中濃霧，視線僅及數尺。上祝融峰，下至觀音岩。夜宿上封寺。頗寒，擁衾讀《南嶽志》。研究祝融神話，必為古之擅巫祝者。

僧眾誦經，群狗交於階下，為說偈曰，群狗連連，此亦是道，和尚念經，莫笑莫笑。

二十三日　金曜

晨上祝融峰觀日，濃霧無所見，惟見雲海。成一絕云：「祝融大帝曷重起，燒盡凶殘化劫灰。我來蒼茫望四海，吸呼雲氣吐風雷。」

下山赴藏經殿。途中雲氣甚濃。成二絕云：「呼吸雲氣中，但聞鳥蟲語。天風吹衣襟，飄然欲遠舉。」「過雲下深谷，蒼松作龍號。我豈仙真人，滿身生白毛。」又一絕云：「道旁權獨坐，霧外聽黃雞。山回逢老衲，且問路東西。」

至藏經殿小息，山僧引導觀賢寺前古木，頗饒蒼古之趣。在赤帝峰前，採得天南星一巨本，上結綠穗，聞秋盡則實紅矣。携之下山，愛不能捨。成一詩云：「直上赤帝峰，摘取天南星。蔥

龍翠可愛，藏之襟袖中。上山採靈藥，救民出瘵疴。願爲醫國手，辛苦畢此生。」

過磨鏡臺，此馬祖悟道處。過佛岩寺午餐，肚飢食甚甘。過南台寺，與寺僧談禪，不意此山

和尚多不研內典，大率俗和尚。

歷聖經學校，下抵南嶽市，日已昏矣。

人云何健主湘，他無政績，惟大修南嶽寺宇。今猶土木未輟。昔者方外古德，參禪證道，多

幽棲岩谷。今則非建壯麗廟宇，不能有和尚，亦猶今之辦教育者，非有壯麗校舍，不能辦學校

也。臨時大學，在長沙建巨廈，今恐危險，遁赴昆明，實校亦遁之貴陽，可謂臭出西南矣。

晚間，乘車赴衡陽，十時抵城。沿途軍用交通車輛甚多，并有修理廠一。

衡山新遷軍事機關甚多，城內新闢馬路，尚未修整。新開大飯店大酒樓無數，皆是幾間臭房

子，冠以酒店之名。一小房間，一宿價輒二元。逐處皆是女子理髮店，有望衡對宇，即有三四家

者。又妓女之多，逐逐滿街，奇醜不可向邇。臭氣四溢，衡陽如此，殊出意外矣。

一
九
三
八
年

二十四日　土曜

上午至一舊畫鋪，有文徵明兩幅，皆破損。又曾熙農髯便面數事，未購。下午赴汽車站候

車，晤沈逸千君，談良久。無車，仍寓城內長街。夜間同寓軍官狎妓，憲兵來抓，吵嚷不休，不

能成寐。

二十五日　日曜

晨，乘長途汽車歸衡山。

《南嶽志》卷二十六云順治八年三月十二夜，衡山大雷電擊破飛來船石，是日午後有野狐曝其上，紫雲垂下，雷雨大作，狐斃船碎，或云船飛去，翼【翌】日有道人於其處，拾得雷梃一枚，長寸大寸餘（？）似鐵非鐵，似石非石，其上腦缺去少許，人皆以爲異。據此則衡山似亦發現石器時代之遺物也。

衡陽有常公祠，原爲明指揮使，其吾族先輩也。生而爲英，死而爲靈，邑人信仰甚篤，來問休咎者不絕。宰雞猪於廟前石上，血流殷地。廟前有戲樓，聞常作戲神云。

湖南地方花鼓戲，以過淫褻，已被官廳禁止，但暗中仍多演者，以敬神喪葬，輒邀花鼓戲也。

二十六日　月曜

仍在廳中就餐。出席總務廳紀念週。張礦生部長主席，戒部員勿得仗勢欺凌百姓，力戒官僚習氣云。夜遷入商會街一號寓所。

二十七日　火曜

曝書畫衣物。以連日晴明也。補寫十五日以來日記。覆李慶先信一封。

二十八日　水曜

在衡陽書肆中，買得《征途訪古【述】記》、《考古學通論》、《考古發掘方法論》各一冊，開始研究。昨夜讀《地質學》，燭將盡，始寢。

二十九日　木曜

天陰。寫信寄周喜生、黃蘭英。下午孫福熙來談。晚間續寫第四幕劇本。

三十日　金曜　曇天。

上午閱京、滬、蘇、皖一帶所出漢奸報紙刊物多種，計有《南京新報》、《實業新報》、

《新鎮江報》、《蕪湖新報》、《江蘇省政府公報》、《市公報》、《政府公報》、《東亞》、《大民會章程》、《中日時局言論輯要》各種。又《同盟新聞》及其他宣傳圖片小冊數種。陳柱尊無恥之尤，已任上海市政府秘書。如錢基伯輩，亦其類也。

十月

一日　土曜　陰雨。

上午覆王家琳函。

聞武漢戰局緊迫，三廳已遷長沙。

下午寫〈雙十節紀念歌〉一首，〈戲劇節紀念歌〉一首。因政治部定雙十節為戲劇節也。又寫〈鄉土戲之改良與發展〉小文一篇。

二日　日曜　晴。

上午盛成、孫福熙來。盛赴前線勞軍，頭為炸彈碎片所傷。云抗敵演劇隊第六隊被炸傷兩人，死一人。第四隊亦有損失云。英勇犧牲，令人哀悼。又孫福熙云，在第五戰區，政治救護工

作人員，損失頗重。

下午開地方戲劇促進會，到人數不多。後方黨部機關人員，為特務暗中監視，不能工作，如做喚起民眾工作，均有反動之嫌。國事危迫，尚復如此，可為一嘆。

夜讀《地質學》終卷。

三日　月曜　晴。

寫《亞細亞之黎明》第四幕。下午衡陽周喜生女士來，請其晚餐。費一元四角。

讀濱田耕作《古玉概說》。

四日　火曜　晴。

上午程勉予來。讀我新詩《毋忘草》、《收穫期》兩集。

下午午睡後，讀天虛君著《兩個俘虜》，甚佳，寫戰地情形與石川達三著《未死的兵正》可作一對照。彼野蠻而我文明。文學中非人性的與人性的著作，正顯現舊社會之必崩潰，新社會之必成功也。

本日《中央日報》載中英庚款協助科學工作人員名額已揭曉，考古美術史組有劉節、王獻唐

等。余幸中選，殊不易也。

附：《管理中英庚款董事會協助科學工作人員「人文科學組」揭曉通告》

查本會辦理非常時期協助科學工作人員一案，除社會科學及工程兩組審查結果，業經登報公布外，茲續將人文科學組准予協助人員姓名揭曉如次：王獻唐、吳金鼎、孫文青、黃文弼、王振鐸、劉節、常任俠、岑家梧、陶雲逵、葛毅卿、張世祿、李叢雲、陶元珍、孫次舟、張維華、梁嘉彬、陸侃如、白壽彝、谷齊光、費孝通、江應燦共二十一人，以上各人待遇及工作地點并應辦各項手續，由本會分函通知。其未予協助者，亦由本會發還原繳各項證件，惟恐通訊地址或有變更，為妥善起見，仍盼各將最近通訊處函知本會，以免遺誤，其餘各組俟審查完竣即當陸續公布，特此通告。（本會會址重慶兩路口王川別業電報掛號半款）

五日　水曜　晴午熱F氏表過百度。

寄航快中英庚款管理會。

衡山多橘，橙黃橘綠，滿街皆是，而價甚廉，一角錢可購一二十顆也。又衡山產良薯白薯黃精芋頭等塊狀食物。皆肥大價廉。雞豬亦多，惟魚蝦甚少，以山城故也。

一九三八年

夜，山雨暴至，雷電交作。熱度稍減。

六日　木曜

晨，我三發動【飛】機一架，飛繞市空，欲尋空場降落，卒以油盡降下，機師頭陷泥中死。

寫劇本中〈集體農場之歌〉。

聞之倍極哀悼。

七日　金曜

微雨。曾來警報。夜讀《廣藝舟雙楫》。

八日　土曜

舊曆八月中秋。下午有警報。讀《神之由來》，此書理論甚透闢。夜來空襲警報三次。寢時，雞鳴天欲曙矣。衡陽被敵機所炸。讀《蘇聯詩壇逸話》，關於葉賢寧、馬耶可夫之死。

九日 日曜

讀《蘇聯新憲法》，平日不甚喜讀政治書，讀此大歡喜，一氣讀畢。

下午有空襲警報。晚間讀《聖經》、《詩篇》。

夜，空襲警報二次。在拙園品茗。夜三時始寢。

十日 月曜 晴朗無雲，熱度達百度。

上午整理書籍，讀中央研究院地質古物兩部分報告。午，政治部全體人員抗日聚餐，集於文廟坪。

下午讀《蘇聯詩壇逸話‧馬耶可夫之死》。讀《廣藝舟雙楫》論漢篆一段。

前方電話，我軍大勝，在信陽附近，殲滅敵兩師團約五萬餘眾。衡山各界大遊行，慶祝國慶，兼祝勝利，爆竹售賣一空。

本日為第一屆戲劇節。晚間在文廟坪演劇。

一九三八年

十一日　火曜

晨，聞在衡山桑園鄉擊落敵機兩架，司機三人焚斃。又四人在逃，縣政府派人來邀三廳人員前往。余與陳君應莊、田君洪三人同去。昨夜敵機來擾五次，乃被擊落，聞之大快，基督所謂好用刀者必死刀下也。由衡山縣至桑園，水路約四十里云。

途中陳君詢余夏民族問題，余謂中國古稱大夏，夏殆土生民族。至周乃西方農耕之民，逐殷人而代之。禹擅巫術，為古政教之長。其舞曰大夏。夏為象形字，其上象人面首，下則兩肢也。中國巫師作法，用戟指禹步，戟指殆源天竺。禹步則中國固有，史記索隱曰，今巫猶稱禹步，則大禹之遺也。

史稱禹平水土，民獲攸居，古民族之發展，多沿河流由山下遷平地、村落聚居，或自禹時矣。《孟子》亦曾記之。

舟行兩岸景物可念，得詩一首：

清湘凝碧波，岸草綠如剪。
孤塔戀野雲，茂樹媚秋晚。
昨夜戰長宵，狐鼠遭群殲。
牧牛自在行，白帆悠然遠。
如此絕塵境，風鶴驚亦染。
敵機墜郊坰，敵血污跡滿。

身受法西毒，至死迷不返。荒鷲下一擊，窮竄破魂膽。
獻俘來村人，群力胡氛剪。舉凡動刀者，不死刀下鮮。
昨讀基督語，證悟心無忝。默語祈和平，水紋答宛轉。

舟行嫌緩，日且將夕，因於岸步行。過洣河口，守兵高射炮隊述昨晚射擊飛機情狀，并出所得機槍、手槍及其他物品，因為攝一影。銀翼殘碎，不能復肆虐矣。

至潭泊市，日且暮，再乘舟行。得詩一絕云：

輕舟晚下潭泊市，兩岸秋蟲鳴如織。
江干犢子望行人，深林鳰婦哭落日。

舟人僅兩童子，一年十二，名李粹五，為船主。今歲喪父。一童名何根深，年十五歲。七歲喪父，隨母改嫁，後父喪又二年，旋母亦卒。為船傭，又四年矣。兩童皆未讀書，而刻苦奮鬥，常作笑容。不似孩子劇團輩，成為社會裝飾品也。

童子詢余姓，告以姓常，湘人皆知常遇春之名，以有小說常遇春下江南也。

晚間至桑園鎮，就餐未畢，四敵俘已被警察捕獲。死三人，一人尚有氣息，飲以水，漸能言。問之名橫山，鳥取縣人，年二十二歲，曾卒業高農，屬海軍航空隊。告以無生命憂，其人稱

一九三八年

謝。夜與警隊同返縣城。數以水飲俘，吾人對於日俘均寬厚待遇，乃日人殺我平民，以爲比賽，姦殺婦女，不可勝數。近一俘言，捕吾小兒，盈千累百，乃爲抽血之用，聞之令人髮指也。

十二日　水曜　天雨。

夜讀《廣藝舟雙楫》。

十三日　木曜　雨。

接總務廳函，約明日副部長召見，商談出發視察事。

十四日　金曜

晨赴總務廳出席張副部長召集談話，至午始畢。三廳加派洪深、張志讓、何成湘、季平四人，均未至。天仍雨。

311

十五日 土曜

寫覆函寄瀛南、張良謀、舒蔚青、程伯軒、法恭、法廉等人。

十六日 日曜

上下午俱空襲。實校生王家琳、孔繁玉來。夜讀《考古學通論》。

十七日 月曜 晴。

上午空襲。得法恭函云，吾家於九月八日夜，爲守潁上軍隊暴劫，財物一空。母親年七十餘，亦被痛打。嫂嫂頭部中槍，血流遍身，昏倒數次。二兄痛遭烤燒，兩肘腐爛，痛不可當。嗟乎，既遭暴日肆虐，田廬胥被洪水漂沒，又遭此劫，令人痛憤。

法恭系九月十七日書，此事又一月餘矣。

十八日　火曜

將書籍曝後存文廟奎星閣上，共計三箱。結習未忘，仍喜購書，但已稍稍自戒矣。擬明日返長沙，行李皆理清楚。前購田黃小章，傅抱石君爲製一印[40]。甚愛之。

十九日　水曜

車站詢公路車，擬明日行矣。

昨今兩日，上下午俱有警報，不能成行。聞株州遭狂炸，交通且斷矣。火車既不通，因赴汽

二十日　木曜　晴和。

七時赴公路站，盧鴻基君來送行，并饋橘子兩盒。臨【別】時，以寶硯四方及古陶瓷明器多件，裝入一藤包，即托盧保存。

由衡山站出發，車只可至下攝司。途中警報，聞敵機狂炸株州。至下攝司，步行里許至易俗鎮，乘小汽船，票價五百文至湘潭，宿萬國旅社二樓八號。

往訪瞿安師，聞已赴桂林。往詢吳良士君瞿師居址，至湘江岸，日已向暮，湘江大橋尚未完成，良士正爲此工程努力。良士爲師第三子。

二十一日　金曜

晨，警報。渡江赴汽車站，本日無車。赴汽船碼頭，船已開行矣。夜仍寓萬國。

上下午有暇，尋古董肆，無所獲，僅買古墨兩錠，價四角。下午至民衆教育館觀所陳列出土明器，有古鏡及五穀瓶數個，與南京出土者同。

夜旅舍中有歌妓唱戲者，此與長沙相距甚近，因未轟炸，故縱情逸樂如此。

二十二日　土曜

晨，乘小汽船赴長沙。途中又有空襲警報。下午一時抵長，寓青年會二〇五號。將汽車運來荷物取回。至水風井三廳，廳中曾遭轟炸。

學生王家琳、孔繁玉、王子坦來談，昏暮始去。

一九三八年

二十三日　日曜

上午遊古董肆，多閉門或遷去矣。植蕉齋售有雞血一方、田黃兩方，頗可愛，但索價特昂，未購。又有空襲警報，二小時始解除。

在書店買《匋史》一冊，六角。《屈原賦注》一冊，一角。《隋唐燕樂調研究》一冊，二元。又在湘潭時，曾買《洪深戲劇論文集》一冊，《昆明指南》一冊。發誓不買書，又買數冊矣。又在古董肆買漢磚拓片一張，價一元。

中大實校同事章祖愈君，聞予寓青年會，特將存於屯溪舊物送來，中有在實校用講義二冊，楚辭及尚書皆作細注。又愛倫坡《烏鴉歌》，高爾基《雕的歌》、《海燕歌》，後兩篇高氏之作，學生尤喜讀之。今許勉文、胡家範、徐勵學、夏華杰、孫秉仁、牟煥奎等皆如海燕掠空，寒雕戾天，爲大時【代】而戰鬥矣。又講義中有〈悼丁玲〉一文，後悉丁玲固在人間，此文已成陳跡。扶今追舊，喟感無既。存屯溪物，自忖應已失去，今忽得之，如面故人，倍珍視之，內《戲鴻堂法碑》及譚友夏手批《莊子》，時時念之也。又《SCRAP BOOK》兩冊，皆在日本時剪貼，內魯迅遺書及逝世特刊爲多，今皆不易得。

二十四日 月曜

晨，敵機又來空襲。十時始解除。

曇天。夜受寒，鼻塞，頭項微痛。

上午空襲兩次，下午空襲一次。敵一偵察機被擊落。

讀司空圖《詩品》，以舒警報時緊張情緒。午過商務書館，買《兩漢金石文選評注》一冊，價五角。又壽山、青田各一方，價六角。

晚間范壽康、洪深請客，邀余作陪。九時始散。至鐵華盦看石章，十一時寢。

二十五日 火曜

昨傳收復廣州，聞不確。

十時空襲警報。十二時解除。下午二時又有警報，旋解除。使人精神不寧，不能辦事。

在國華古董肆買古硯一方，作播箕式，下有兩足，疑爲漢硯。

晚間，開戲劇界聯誼會。修改民歌集一冊。

聞漢口爲賊侵入，嗒然若喪，此後抗戰當更艱苦也。夜，洪深請客。

二十六日　水曜　曇天。

寢中讀黃喬《磁史》，文頗富美。

午至油鋪街張志強處看古物，已遷於鄉間矣。適軍火爆破，聲震四鄰，聞死傷二百餘人。至張曙家午餐。

途遇新到四川壯丁一隊，俱瑟縮無人色，敝衣如乞丐。大率強迫而來，驅此可憐鄉民，何能作戰。政治訓練，最爲切要。此皆日本帝國主義者，壓迫吾人出此也。

晚間漢劇宣傳隊請客。請客最爲無聊，如何可以免除。夜雨。

二十七日　木曜

滿街傷兵，許多未有醫院收容，甚堪痛心，曾送之赴傷兵管理處，亦不負責，戰時尚復如此，安足以壯士氣。

夜見兩傷兵瑟縮臥街頭，雇車送之醫院。

二十八日　金曜

翟慧端來。

青年令食堂管理，拒用湖北銀行票，大罵之。

二十九日　土曜

撰文爲傷兵呼籲。

田漢請客，被安娥、唐月卿等灌得大醉，數年來未飲這樣多白酒矣。夜深蹣跚步歸，燈下寫一詩云：

醉裏詩搖蕩，燈焰照眼花。何須問生死，淪落已無家。

三十日　日曜

晨，將文稿寫清。

又大罵食堂管理是漢奸。

午送文稿赴三府坪中央日報館。下午寫〈愛護傷兵歌〉一首。晚間開戲劇聯誼會，將歌

【詞】交張曙。

三十一日 月曜

上午，空襲，旋解除。赴南正街買藥，店人云恐寄潁上不通，俟明日再去。

至縣正街古董肆，遇一兵，患病，甫自前方退下，云因無錢，四日已未進餐。師部遷移，不

知何所，無法歸隊。言之泣下，余未爲助。事後自思甚恥之。

至長康路古董肆中，出一田黃章，云陳師曾先生刻，殊不類。

下午，開科務會議。晚餐後與呂霞光君遊古董肆，買得蕭俊賢先生扇面一枚一元。古白玉石

璧一枚一元。又古瑪瑙飾物兩個一元。

晚間開會歡迎周恩來【副】部長、郭沫若廳長、胡愈之等人，到三廳同人及各劇團團員頗衆。

寄法勇一函。又警備司令部一函。

買《奔流》托爾斯泰特刊一冊。

十一月

一日 火曜 陰雨。

上午，赴仰天湖張良謀處，彼處甚幽靜，擬遷往。在一茶社午餐，一老婦六十餘，自言鳳陽人，逃難來此，子與孫俱病，故求乞養之。又一孫一媳，已爲日寇炸斃矣。言之泣下，因給以錢，并以茶飲之。茶房來逐老婦，憤極大叱罵。市民人情狡薄，見人患難，未有援手者，常見傷病兵士，呻吟臥人檐下，雖大雨亦不開門延入，實無人性。對忠勇戰士如此，其他可知。又難民餓斃街頭，圍觀談笑，資爲談助，如此安得不被帝國主義者吞噬。

晚間，出席青年會香港中國少年劇團演劇指導。演技不佳，但熱情可喜。

一九三八年

二日　水曜　陰雨。

上午，至西長街郵局及小吳門郵局詢問寄藥品至潁上通否。

下午，出席十七師政治部座談會。晚間聽葉劍英先生演講。夜至市民日報【社】晤陸詒、范長江、陳濃非等人。

見兩傷兵哭泣路隅，夜夢見之。

三日　木曜

上午，有空襲。下午，開編輯會議。何茜麗來小坐旋去。晚間，湘劇界邀往看戲。夜一時始寢。

四日　金曜　晴。

上午有空襲。寫歌三首。午，張孝炎邀赴徐長興食烤鴨，壁上懸有清道人一便面，作山谷體，早年書也。下午開科務會議。晚間本廳人員預備從新編制，分散各方，以日寇已入洞庭湖矣。

夜整理已印劇本。十二時寢。夜雨。

五日　土曜　曇天。

上午有空襲警報，敵機越市空而去。下午，趕印《亞細亞之黎明》四幕歌劇【劇本】，并於結尾製一《抗戰必勝進行曲》。夜開新聞記者學會，十二時寢。記者學會到有范長江、陸詒、陳濃非、李輝英、王魯彥、歐陽山等數十人，大率皆熟人。

六日　日曜　雨。

上午警報。晤姚肇如女士及周繼君。

至一古董商處，買得北魏石刻維摩變相碑拓片陰陽各一張。雕刻精工，字迹挺秀，文亦整美，惜爲鼠殘，商人謂得諸何道州家云。

此碑爲美國沙般農博士購去，現藏墨陀隆波立頓美術館，爲北魏永熙二年造，自運往美國，已碎爲三段。碑頭今更殘損不知去向。此拓本猶完整時拓，故不易得。此碑日本秋山光夫君曾有文記之（《考古學雜志》第二十六卷第十號，昭和十一年十月東京）。

又古鏡各硯等拓片三十餘張，錢南園書聯一對。共價八元。國難如此，經濟不裕，本不應購，而見之輒不能也。

下午蔣志芳、胡操來談，擬赴新四軍作政治工作。

赴印劇本。夜赴景星觀湘戲《蔡鳴鳳》一劇，甚佳。散場步街頭。雨止月出，見傷病兵二人，彳亍無所歸，即出醫藥資與之。

七日　月曜　晴朗。

校對《亞細亞之黎明》劇本。作書寄宜昌舒蔚青、辰溪李任子。

寇機空襲，十二時始解除。下午將《亞細亞之黎明》劇本印完，開始裝訂。

八日　火曜

將劇本送贈洪深、田漢、沫若、任光、安娥、師毅、愈之、蘭畦、張曙、星海、樸園、林路、未然、抗大、勉文、鴻基、伏園、福熙、籟天、張平、夏曦、銘竹、霍薇、蘇聯鄂山陰、止疊、瀛南、彥祥等人，及孩子劇團、抗劇一、二、九隊，共送出三十四冊，自存不過三冊而已。

午與張孝炎君在遠東午餐。晚間晤王惕予君，談上海劇界情形頗詳。彼續道溫州來此。

戰，決不屈辱妥協，誠人傑也哉。

武漢失守後，敵繼續南侵。聞距岳州已五十里。今日傳云英大使來言和，蔣委員長堅持抗

九日 水曜

與何公敢等人赴遠東，則今日已停業矣，過街市倍現淒涼之象，十室九空，與離武昌時，情形相類。

將所有公文信札一律辦了覆清。寄陝北劇本，并掛號付郵。

夜聞槍聲數起，情勢漸呈緊張矣。前方退下傷殘兵頗多。

十日 木曜 天有雲。

每日空襲，已成常事。

將行李整理就緒，房金付清，并換著戒裝。

一賣報童子，年十二，小學畢業。問長沙軍事緊急，何不離去。渠云家貧無錢，故不能離去。雖敵軍來，亦無如之何也。家有一幼妹、祖母及父母云。言下惻然。童子聰慧可喜，十二齡即自謀生，將來淪於敵手，慘痛將不可言。各戰區類此者甚多，政府應籌救濟也。

寄陝北、重慶各地郵件均退還。

午，張孝炎邀往三和樓午餐，時警報未除，街上頗多行人來往。據餐館人云，明日即結束矣。

夜在新世界平戲院觀戲，李雅琴扮相頗佳，所演《坐樓殺惜》、《十美跑車》兩劇，未見出色。觀眾率為士兵，途中見有病傷兵露宿街隅者，甚哉苦樂之不一也。

二十七年十一月十二日長沙大火。此後奔走道路，故日記亦缺。由長沙至衡山衡陽，轉至桂林住月餘，由桂林至重慶，在二十八年一月。一月一日，由貴定至貴陽。六日出發至遵義。八日抵重慶。

二十四日　木曜

在衡陽三塘封家茅舍。

上午，鹿地亘等來檢查運來日文書數箱，擇其中無用者棄之。此孫師毅、馮乃超自三井洋行攜來，其中佳者殊少，散遺滿地。余取三數種，就燈下讀之。（一）《古事記讀本》；（二）《歌謠字數考》；（三）《人參史》；（四）赤堀又次郎《讀史隨筆》；（五）川柳江戶《歌舞伎》；（六）《金光明最勝王經》；（七）廚川白村現代抒情詩選》（英文）；（八）《神皇正統記》等。惟《讀史隨筆》尚有用，其中掌故，藉獲新知不少。

325

余存衡山書兩箱，竟爲管理人【員】盜毀以盡，甚爲憤憤。此余藏書第二次厄難也。其中《水經注》、《穀梁傳》、《史記》、《山海經》、《楚辭》、《說文解字》俱係明本及汲古閣本，價頗貴。又所得東北滿洲、新疆、西藏、南洋地理遊記風俗語言書籍，約數十種，皆毀於一旦。又《集納》、《七月》、《戰地》、《文藝戰【陣】地》等，皆完全無缺，今俱爲傖夫所毀矣。

二十五日　金曜

晨讀吳藹宸君《新疆遊記》，後附新疆參考書目頗有用。午讀《中國原始社會之探究》。

下午寫家信一封，不知能寄達否。

日本播音：漢口僞組織成立，南京設聯邦政府。又日文報載王道源已做漢奸，爲廈門頭腦。

此人必爲漢奸，固早在意料中矣。

夜讀《中國原始社會之探究》至第四章終了。

二十六日　土曜

上午讀《中國原始社會之探究》。

下午一時，敵機轟炸衡陽，投彈頗多。托人赴衡陽代發家信一封。

一九三八年

晚間領到十一、十二兩月份薪俸一百九十九元五角四分。

訪杜金鐸君商談赴重慶交通辦法，如純待步行，則到達不知何時也。關於中英庚款董事會協助科學工作人員，余已當選人文科學組考古美術史研究【員】，俟到重慶，再定工作地點。本組計有北平圖書館劉節、山東圖書館王獻堂等人。余曾求工作地點在昆明或新疆迪化，因余研究之對象，爲中央亞細亞也。

夜讀《中國原始社會之探究》。

成寐。

二十七日　日曜　晴和。

晨讀《中國原始社會之探究》、《中國銅器時代》。

下午，郭沫若先生來，出在漢口、長沙所得古明器示之。一玉環兩管玉（瑪瑙質）極所愛。

又白石璧兩枚，陶瓷數事，以途中不慎，中有破碎者矣。

午有空襲警報，旋解除，敵機未來衡陽。

沫若云：漢口青年會間壁古董肆中，售有楚式紋鏡，光澤可愛，有「位至三公」四字，楚鏡有文字者，殊不多見。

晚間至三塘鎮看電影訓練班放映電影，詞句民眾多不瞭解。

燈下讀《中國原始社會之探究》終了。翻閱《讀史隨筆》。

二十八日　月曜

土室無窗，空氣極惡。晨起頭眩項痛，皆吸呼濁氣中所致。

與修路工人閒談，皆皖北及豫南一帶人，多無知識，且傳云漢口已收復，可見民眾期望抗戰勝利之殷切也。

老闆的女兒，已生子女，今晨來哭訴云受夫家虐待毆辱，舊社會家庭，總是如此。其夫遠出，其姑令抱幼兒往尋之，婦不知夫所在，不能去，姑掌婦之頰，爪痕被面，日暮來一童子，云姑所使，婦無法號哭隨之而去。余嘗見鄉村老婦，媳恒虐遇之，蓋積因有自也。

晚間赴三塘市觀抗戰電影，道逢兩少女，且行且歌，聽之則余所作〈壯丁上前線〉也。房主有一少女，年十五六，頗慧美，不半月，即出嫁矣。此間尚早婚，房主之女甫二十二三歲，已生四子矣。

二十九日　火曜

昨夜三塘站大火，槍聲數起，不知發生何事，因起夜坐。晨聞車站燒去汽車一輛，他無損失。

夜三廳公物裝入火車，待周恩來【副】部長命，即開桂林。

三十日　水曜

午有空襲警報，兵士亂放槍，不令途人行走。

此間鄉民，頗有迷信風俗。每三年一請老爺（一紙製偶人），請巫師作法，五人或七人，每人日俸八角，并款酒食，并其他香燭之費，故頗不貲。鄉女年十四五，即結婚，謂之「對堂」，因經濟不裕，而送童養媳者頗多。衡陽與衡山同，鄉人好花鼓戲，演男女情戀故事，內容多雜淫褻，故遭禁止，演員已改他業，此間謂之「馬燈戲」。

讀《考古學通論》終了，繼讀《考古發掘方法論》（英國吳理著）。

濱田耕作【著】《考古學通論》，所論條理詳明，讀之獲益不少。

十二月

一日　木曜

郭沫若先生回三塘，即請其代書《亞細亞之黎明》封面題字。聞本廳組織，頗有改動，并將分發各師團政治部工作。

燈下讀考古學書類。

二日　金曜

上午赴廳，晤沫若先生，出示一拓片，云在南嶽所拓，文曰「口慶元年」，第一字不清晰似爲 箴 字，郭疑爲寶慶，囑代一查。按歷史紀年，唐穆宗曰長慶（八二一），宋理宗曰寶慶（一二二五），明穆宗曰隆慶（一五六七），就字體觀之，頗似六朝磚文。郭云係鐵鑄也。

晚間，周恩來副部長來，對廳中人事有新決定。對誤職人員，頗震怒。聞明日可以決定辦法云。

郭聞余將就中英庚款董事會人文科學研究員職，頗為贊成。彼主抗戰期間，高深專門科學之研究，仍不可廢。中英庚款所設研究名額，皆係專門學者，故於學術事業，前途無量云。

三日　土曜

檢點行囊，將於明日赴桂林。

六時，汽車開行，同車者有郭沫若、馮乃超等人。夜過永州（零陵）黃沙河，湘江瀟江，凡過輪渡四次。過瀟江時，與范壽康君下車散步，成一絕云：

夜來初過瀟江水，落木蕭蕭山月黃。
行人喚渡寒波靜，滿江寒霧濕衣裳。

四日　日曜

晨過大溶河，已入桂境。道側所見山景，蒼岩聳立，石骨皆外露，另具一種氣象。

至桂林，約當上午十時。此間日前曾被敵機狂炸，故上午人皆避赴市外山間。山中岩穴頗多，實最好之防空洞也。

暫住桂西路桂林中學內。晤故人方孝博君，陪同喬君出外洗髮，理髮匠亦避赴市外矣。下午過環湖旅館，門前樟樹，大數十圍，大約數百年物。桂林馬路寬平，以新築水道，未曾修復，故不整潔。

至中山公園訪張安治君，未遇。至文昌門外訪徐德華，亦未晤。

五日　月曜

上午，空襲警報，避往榴馬山，十二時解除。

下午發一航快信，寄重慶中英庚款會，說明西行困難，即飛機售票，已逾明年一月矣。

徐德華來，同遊街市。晚間至南華桂劇改進會觀劇。有三堂會審等劇目。桂劇與湘劇漢劇，大略相同，聲調與京劇成一系統也。《三堂會審》、《玉堂春》，平漢湘劇皆有之，而桂劇演出略異。余嘗謂此故事，與托爾斯泰《復活》相似。

買《醉遣晉文》等桂劇劇本二冊。

一九三八年

六日　火曜

上午，陪同喬君往餐館，新設一西餐館頗整潔。

下午與徐德華、張安治、何作良等遊月牙山龍隱岩。石洞中宋、明人題名頗多。一宋代平南

巒題名碑，字體方正可愛。洞中蜿蜒矯夭，若現龍形，疑為古代噴火口也。

歸途過象鼻山入城。至東坡酒家晚餐，即歸寓。

過中華書局，閱斯坦因《西域考古記》，頗欲購之。

七日　水曜

上午至文外街安治、德華處。過艾青處，即同鴻基等三人午餐。

下午與吳伯超君討論音樂問題，對於民眾宣傳的方法。

晚間，至馬宗符君家晚餐。歸途小雨。夜讀《考古發掘方法論》終卷。

購《西域文明史概論》一冊。

41

吳伯超（一九〇四——一九四九），字緰述。江蘇武進人。音樂家。抗戰時期，主持廣西省藝術師資訓練班，成立省交響樂團，任指揮。一九三九年入蜀，歷任勵志社交響樂團及實驗管弦樂團團長兼指揮、中央訓練團音樂幹部訓練班副主任、國立音樂學院院長。

八日　木曜

購《西域南蠻美術東漸史》一冊。至孫養癯家，其女多慈，已赴浙江矣。至南門外張安治家。下午與徐德華至一北方館吃水餃，中有一賣古董者，皆贗品也。至婦女工作社聽長江君時事報告。街頭難民，售賣衣物者，到處皆是。一福湘女學生，頗慧美，自售家人什物，狐皮衣服等。

至徐德華處晚餐。燈下讀畢《西域美術東漸史》第一章。

歸途過察特里，娼妓比戶而居，彷彿日本東京吉原，西京祇園。廣西爲模範省區，不圖有此。

九日　金曜

上午警報，至榴馬山洞，午解除。赴正陽門內廣東酒家，云開詩歌座談會於此，候至下午二時，來者只邢桐華一人而已。

赴正中書店詢劉壽祥君，始悉吳瞿安師居定桂門魁星街一號。

四時半，陳誠部長、周恩來副部長來訓話，其要點爲今後政治工作「宣傳即教育，服務即宣傳」。

晚至瞿安師處，數月不見矣，貌既清癯，聲音益啞，新病未癒，仍非酒不可。聞師不久將赴昆明矣。

十日 土曜

訪廣西美術學院教授吳伯超君，以《亞細亞之黎明》劇本贈之。吳君在歐習樂理指揮，欲以此劇製譜，期之一年云。

十一日 日曜

上午赴七星岩開詩歌座談會，人尚未來，因持電炬入岩洞一游。洞極幽深，行約半里，奇怪不可名狀，陰森可怕，有但丁遊地獄之感。導遊者舉火炬，述說洞中諸狀，未盡相合。由前岩入，自後岩出，洞中皆熔岩，蓋死去之火山口也。

歸途遇艾青、舒群、力揚等人，即在小飯店中午餐。天陰小雨。

收中英庚款董事會【函】，指定研究學科，爲考古藝術史。研究機關，在重慶中央大學。

收曾瀛南函，已赴成都入金陵大學讀書矣。

十二日　月曜

覆中英庚款董事會函，航快寄中大宗白華先生轉寄。

覆瀛南函，此女深情，使人繫念，風姿想似舊也。

十三日　火曜

上午，與鄭君里訪抗敵演劇隊第二隊隊員於府後街十二號，欲說服使其歸隊。但恐無效，因離隊者，均係先有組織，擬赴西北去。

十四日　水曜　晴朗。

晨寫〈愛護百姓歌〉通俗調，交姚潛修在《士兵》發表。

有空襲警報，避往榴馬山，遇合肥女中舊生陳其恒君，此女善屬文，甚聰慧，借去《亞細亞之黎明》一冊。

張孝炎君請晚餐，歸已八時。參加抗敵演劇第二隊座談會。

十五日　木曜　陰雨。

晨，赴鄉間整理公物。午返城。下午至艾青處。至王瑩、金山處。尋各旅館客間均客滿。至理髮店理髮，桂幣一元四角。至救亡日報館問郁風消息，云未來桂林。至廣州酒家晚餐。至大華飯店同葉淺予吃牛奶。邢桐華還洋五元。買《文藝陣地》「魯迅紀念號」一冊，「二十八年生活日記」【本】一冊。

十六日　金曜

晨，作書寄銘竹、止盦，并發一家報。午至樂群社午餐。此處係高等華人在桂最優旅舍，一室日費最低法幣四元。聞沫若與立群小姐居此，其他則壽康、乃超等，在此設辦公室，較之桂林中學舒適也。

天雨。下午至美術院，與安治、德華及吳燕如小姐吃咖啡。至艾青處。再至陸其清處晚餐。晚間同赴新世界看電影。蘇聯片《火中的西班牙》，艱苦抵抗暴力的決心，令人感奮。新聞片《蘇聯通過新法》，其本身即是一傑作。又一詩劇舞蹈片《巴赫沙基之噴泉》，藝術精美，純用舞蹈，無對話，無歌唱，而詩情盡能達出。

十七日　土曜

上午寫〈木刻與宣傳〉稿一篇，交舒群轉盧鴻基。

途遇陳其恒女士，云數來看吾，均未晤。因約至其家。其恒索余所著《亞細亞之黎明》一劇

【本】，即贈之。其恒云，甚願與余通函，商討文學也。

送蔣樹強等抗敵演劇二隊歸長沙，即以《黎明》劇本贈之。

夜，再看《巴赫沙基之噴泉》影片，極愛之。Classie之舞蹈，使人百看不厭。

晚餐後至書店閱書，沈鈞儒《寥寥集》舊詩較好，新詩要不得。蔣百里的《英雄跳我們笑

名字怪甚。遇羅寄梅於途。

歸時與畢德華小姐隔床談話，邢桐華大吃其醋。

十八日　日曜

晨，陳其恒與熊斌之子熊君來訪。熊廣西大學生，對余《黎明》劇甚愛讀。以《鐵流》、

《鋼鐵是怎樣煉成的》兩書借與其恒閱讀，此女聰慧，可造就也。

午至樂群社進餐，并赴大華飯店飲牛奶。途遇徐德華。

寄陝北抗大《亞細亞之黎明》劇本三冊，一贈勉文，一贈冼星海，一贈抗大圖書館。郵票五角五分。

晚間，在中華書局看張若谷著《歐洲獵奇遊記》。歐洲各大都市公園成爲野合之所，即中國亦然，如南京中央公園等，均有此現象。即桂林中央公園，亦遊女逐逐其內也。

十九日　月曜

寫成《抗戰十二月》小調。下午譯葉賢寧詩〈小的森林〉。晚間寫《寄西班牙的兄弟們》，未完畢。

宿舍門上貼了對勤務兵的通告，分派去服侍許多老爺們的，如范廳長公館二名，飯處長公館二名，鹿地亘公館一名，尹科長（其實已經免了科長的職）公館一名，杜科長公館一名，呂奎文科長（自稱科長，其實并不是）公館一名，簡主任（其實并非甚麼主任）公館一名，簡主任的慰勞會一名，張股長公館一名。

這些人大多帶一個女人，勤務兵用公家的錢，有公家的職務，卻去服侍這些老爺及其女人，三廳若果一百多個人，人人自立名目，要一勤務，那一定要一百多勤務兵了。某同志說：拿許多革命名詞，作爲外套，其實包著的是甚麼東西呢？不來過集體生活，而自擺老爺架子，這算革命者嗎？

二十日　火曜

昨夜雨。晨起頗寒，著皮帽。

二十一日　水曜

【作新詩】〈寄西班牙的兄弟們〉。

二十四日　土曜　曇天。

下午一時，敵機大肆轟炸，城南區舍宇爲墟。音樂家張曙同志及其五歲小女，竟被炸死。其妻周氏，奔來相告，臥地哭泣不已，囑人勸慰。即趨張寓所，巷中火起，瓦礫塞途，消防隊方搶救，警士不令行人通過。強入所寓李宗仁宅，於瓦礫中覓得屍體，火勢已來，急抬赴宅後空澤中。血跡滴滴不已，他人見慘狀，均不敢近。余在血泊中，爲理衣物，血染兩手盡赤。携其一琴歸，惘然不知所以悲也。夜赴樂群社與郭沫若先生商量喪葬善後，由余主持喪務，撥葬費五百元。

二十五日　日曜

上午籌商張曙喪儀，已入殮，惟墓地尚未尋得。

寫成〈輓歌〉一首，交吳伯超先生作譜。吳爲張曙之師，主講美術院，善聲樂指揮。午，赴樂群社商討爲張曙請恤金事。天陰，有警報，避城後榴馬山洞中。旋解除。

晚間，在中華職業教育社開文藝晚會，余朗誦〈寄西班牙的兄弟們〉一詩，激昂慷慨，聽者動容。

收王家琳函，已充《大剛報》戰地記者。

二十六日　月曜

上午，張羅張曙同志葬儀。

下午三時，約集三廳同志及孩子劇團、新安旅行團、抗敵劇團等排隊赴福旺街後空場，舉行葬儀。郭沫若致悼詞，由予報告張曙生平，抗劇九隊唱輓歌，新安旅行團、孩子劇團唱張曙遺作，送葬至南門，始散去。

予與副官三人及林路君送棺至南郊將軍橋涼水井石穹隆左側。深夜始事畢，歸來復發稿送報社。寢頗遲。

二十七日 火曜

為張曙同志作墓志，略修改，文如下：

張曙字曙雲，原名恩襲，徽州人。幼稟聰睿，長習樂歌，中西賅通，師友交譽。製作曲奏，傳習遐邇。指揮講授，庶眾景從，藝苑尊欽，工農悅慕，每慷慨國事，引吭一歌，四座動容，頑懦皆起。君賦性亢爽，接物誠篤，勤懇治事，毅勇逾倫。自倭寇內侵，即奮起悍難，正義所在，趨之忘危。鐵火交織，泰然不避。近方纂集各地民謠，假其音節，宣述暴橫，流布社會，用激敵愾，遺業未竟，賞志長瞑，乃於中華民國二十七年十二月二十四日下午一時十分，敵機狂炸桂林，與其四齡愛女，同時殉難，僅得【春秋】三十有一。遺妻周畸，亦擅音律，悲折比翼，哀慟行路；遺弱女二，一方兩齡，一甫五月。嗟乎狂寇肆虐，殺我俊彥，音徽縱泯，精靈永昭。吾儕後死，責任彌重，誓清丑類，以慰英烈。指時日其曷喪，願招魂而來歸，為之銘曰：殉其職，忠於事，生有功，死無愧，懿歟吾黨所矜式。

友田漢、吳伯超、林路、胡然、常任俠謹志

發信寄瀛南及王家琳。寄白華先生處書五包。

晚間，吳伯超招予同尚鉞[42]小飲，因明日首途赴重慶也。

二十八日　水曜

晨六時登車首途西行，過陽朔，下車小休。常聞此間山水至美，較桂林尤過之，昔人謂山如劍排，水如湯沸，顧冬日水涸，惟見奇聳山勢而已。又西至荔浦午膳，此地多水果，橘柚甚美，購荔枝一簍，亦本地土產也。又有羊桃，味甚酸。

夜抵馬平（柳州），進餐後渡江入城，街市甚整潔，購藥物數事。夜色中不辨風景，似較桂林為美也。遷客麇集，逆旅為滿，夜宿農民銀行樓上。

途中軍用運輸車頗多，政治部第一次西遷車計十三輛，余所乘為三廳第三輛。桂林至柳州計二四二公里，過陽朔、荔浦、修仁、榴江各地。

42 尚鉞（一九〇二──一九八二），原名宗武，字健庵。河南羅山人。歷史學家。抗戰初期在政治部三廳工作，後去昆明雲南大學等校任教。

二十九日 木曜

晨七時起程，西南行至大塘，折西北至宜山，入城午餐。過懷遠鎮，渡龍江。車站前有桄榔樹數株，結實色已紅，累累成串，實熟可製桃榔粉。又有芭蕉，已結香蕉，尚未熟，皆熱帶生物也。惟此地氣候殊不燠暖，余著狐裘，未覺煩累也。余祖籍安徽懷遠，開平王與胡元侵略者戰，即起事於其處。今過此鎮，名適相同，東望田園，已陷敵手，不禁感慨繫之。

由懷遠鎮西行，瞑色漸合。夜過東江渡，宿於河池中國旅行社。神形疲憊，疑病，浴足就睡，晨六時即起，精神略好。

由柳州至河池計二二一公里。

三十日 金曜

晨七時登程，西北行，地漸荒涼，汽車蜿蜒行山道中，時上山腰，時入谷底，車塵飛揚，顛頓不堪。過丹南至六寨午餐。去此即入黔境，途中修路貧民，多以布纏頭，與長沙所見相似，或苗俗也。過南寨上司下司至獨山，即停車於此。山城荒寒，景象與桂漸異。入城遊覽一周，本城

學生，方於今夜演戲，為抗戰募捐，有《最後關頭》等劇。

此地文化頗落後，所過桂省各縣鎮，大率設有新書店，即最近出版之《資本論》譯本，均有出售，即此地則小書店中，無一新舊有價值書籍。過文廟，內設民眾圖書館，較進步之新書，幾無一種。惟《廿四史》、《經解》、《通考》之類，此皆民眾所不能讀，而雜志又皆舊者。惟舊書中有《貴州咸同軍役史》及《黔南叢書》頗有用。

由河池至獨山，公路一八一公里，山行頗緩。夜宿北門外集賢旅舍。

三十一日 土曜

晨七時，由獨山出發，北行至都勻，午膳，美味而價尚廉。

濃霧成微雨。人云貴陽天無三日晴。一入黔境，便無明朗天氣。地貧瘠，民眾皆在半饑餓狀態，衣服亦襤褸無完好者。

過麻哈、馬場坪。此間存汽油以不慎被焚，房屋亦被焚，餘火尚未熄。車由此折西行，至貴定，以候同行各車，即宿駐於此。

出遊街市，甚荒涼，僅小書店一所，惟商務書數種而已。聞此間有學校三所，文化頗落後。

至民教館，館中學生方排新劇，於元旦公演，有《退出武漢後》、《偉大的犧牲》各劇目。途中見苗人少女一群，著花衣裙，頗美觀。聞此去貴陽，苗人更多云。

一九三九年

一月

一日　日曜

由貴定至貴陽。住全省保安處。

貴陽人口增加甚多，市房旅舍均住滿，以此地尚未被轟炸，故熙來攘往，不復有國難景象。

此地酒色享樂，聞尚無重慶、成都之甚，但已覺不堪入目。

入浴並理髮。

晚間散步至銅像台，方播音話劇《最後一計》。聞貴陽電臺，於元旦日方開始播送云。

二日　月曜

上午，赴楊希震家。楊自余離國立中央大學實驗學校後，繼長實校，多年故友，往敘契闊，

並詢實校近況，以多年經營，雖離去，仍極繫念，不能忘懷也。實校為群小所敗，甚為可惜。

下午，赴馬鞍山觀音洞實校新址，全體學生，自動集合，邀余講話，並在校內晚餐。存校款一百八十八元，亦由會計送來。返城已昏黑。

至銅像台散步，此地為遊女出沒之所。

夜入浴，寢頗遲。

三日　火曜

本日天氣晴爽，連日陰霾，得此甚暢適。

浩然、行素來約同遊，早茶後，同逛古董店舊書肆。買得《巢經巢遺詩》兩冊，《經說》一冊，《都門紀略》四冊。出城小休，即赴楊葆初所約午餐。

下午與行素、浩然、啓昌等遊萬佛寺。寺前有雍正平苗紀功鐵塔，已封鎖，未得入內一觀。

坐寺中小閣品茗，下臨城河，遠望東山，彷彿身在南京雞鳴寺時。風景不殊，舉目有山河之異，令人喟感。

黔無驢，群馬馱物過橋，攝取一照。觀沈逸千作畫，為攝一照。歸途過行素家。入城寒月已照路矣。

苗漢鬥爭，於古為烈。古有竄三苗於三危之語。今廣西、雲南、貴州、湘西、川東南，皆為

苗疆，貴陽城外，率為苗村，苗民有能作漢語者，謂之熟苗，惟衣飾頗異，體格多強健。因受經

濟壓迫，甚貧困，而文化落後，亦無教育之者。苗民多為佃農，而地主則皆為漢人。

貴陽自古蓋為苗都，今北街有廣場，立周西成（為一流氓軍閥，年三十歲，即任貴州主席）

銅像，所謂銅像台者，其地原為苗墳，每年苗民必一來，舞蹈其上，追思其先。今雖夷平，立像

其上，而苗民仍循舊規，歲復一來，遺民之悲深矣，不知吾南京新街口廣場，亦有漢民子遺，瞻

拜總理遺像否？

聞苗民舞蹈期，定每月十三日（陰曆），在黔邊地名殉山者，苗民闢廣台，輒聚各地苗族，

比武其間云。

貴陽俗，每薄暮出賣勞動力之貧女，則相聚鵠立銅像台及大十字前，求雇主幫工。其間苗女

亦通漢語。體健而誠實，喜清潔，人多樂雇用。漢婦常竊物，故人寧用苗女。苗人本不近漢人，

以仇恨種於心，故生苗猶殺漢人，今熟苗為經濟所迫，乃亦向漢人售物並賣勞動力，吾民族若不

獨立自由，受帝國主義侵略，與苗何異。對於苗民，必須依照總理政綱，國內各民族一律平等，

並提高其文化教育而後可。黔省苗民，占百分之六十以上，雲桂川湘則較少。

貴陽教育腐化，學校無自習無燈火，往往有床尚無鋪板，學生住校者，且須擔鋪板而來。女

學生皆外宿，下午四時以後，女學生滿街，聞有經濟困難女生，人助學資，便與同居。

去貴陽三十里，地名「花溪」，為貴陽風景最佳之所，苗民聚居甚多，其附近有鎮名「花□

猺」，苗民交易物品甚多云。

苗民衣飾花紋圖案甚美，與中國原有美術關係至切。其音樂亦與漢民族原始樂舞有密切關係。余嘗著〈中國原始音樂與舞蹈〉一文論之。貴陽昔爲苗都，今之大十字，古名「黑羊菁」，林壑幽邃，澗瀑奔流，苗民就水源卜居於此。銅像台古名「黑獅頭」，原係澗流，後被填塞，其附近皆苗墳，即今廣東路一帶也。自滿清用兵入黔，苗王墳墓，夷爲平地，但苗民追思其先，每四月八日（吾鄉四月八日，亦爲農民盛節，集市場交易牛馬農具並有跑馬賽會，必與苗民此節有關，蓋非巧合也。）則來歌唱舞蹈，各苗皆至，填塞盈途，其青年男女，則於此擇偶而去。又五月五日，亦來此舞蹈，所謂種家一族，則不參加云。

六日　金曜

晨車由貴陽出發，晚間至遵義。訪購鄭珍[43]《巢經巢集》不得。鄭遵義人也。

七日 土曜

晨，車由遵義出發，晚間至東溪。

八日 日曜

晨，車由東溪出發，下午抵重慶，暫存行李於回水溝三號。

晚間訪白華、小石兩先生。夜寓兩路口新昌賓館，每日房金二元四角四分。

九日 月曜

上午，至兩路口中英庚款管理委員會訪杭立武君，未晤。晤章鑄黃君，云本已電余赴昆明，現既至重慶，則研究地點，仍在中央大學，俟明日當一接洽。

十日 火曜 上午大霧。

與宗白華先生同至郭沫若寓。晤鄭伯奇、沈起予兩君。空襲警報，飛機越市空而過，未投

彈。郭邀余對弈，即在其家午餐。歸途與白華先生至青年會，再過中國文藝社【觀】畫展，晤平陵、華林等人。

晚間白華先生邀同小吃，並遊新舊書肆，購斯坦因《西域考古記》、《印度文學》、《現代戲劇圖書目錄》各一冊。重慶圖書，現售均照原價加三成。

十一日　水曜

晨赴政治部取來箱子一只，撿出青田、壽山各一方，一贈小石先生，一贈九姑。

午與宗白華先生同赴中央大學，晤舊生朱思本、葛震歐等十餘人及舊日師友多人。諸生陪同遊校一周。

晤吳作人，即同至其家，居中大西山下，風景頗幽靜。

晤羅家倫校長，為言中英庚款會要余來中大再研人文科學。彼云極歡迎，即返重慶。至兩路口重慶村下車，至九姑家閒談。再赴小石先生家，談圖章及端硯，歸寓就寢，已十時矣。

十二日　木曜

晨，尚鉞來，同赴政治部三廳。廳中人員，蝟集一室，各寫私信，殊為無聊。在華超處取回

《海上述林》、《隋唐燕樂調研究》、《西域美術東漸史》等書五冊。

至中英庚款會晤杭立武君，商量研究地點，杭又欲余赴昆明國立中央研究院。余以僕僕道路，不得休息辭之。杭云約宗白華先生一談，再決定。

至金台洗澡並理髮，身體為之一爽，共費一元五角。至美倫攝一影。至積古齋制一圖章盒，共三元。買毛澤東《論新階段》一冊，《共產黨黨章》一冊，價七角。

在中英庚款會領來協款二百四十元。

晚間至九姑處，與白華先生及張友三、端木愷等閒話，十一時始歸寢。

十三日 金曜

晨，赴政治部晤陽翰笙等。至管理中英庚款董事會晤杭立武君，商談研究地點。彼云現尚未定。杭之態度，鬼鬼祟祟，殊非正人。

至曾家岩漁村田漢夫人處。歸途遇張孝炎，即同其午餐。

下午，黃右昌來訪。赴新街口上海銀行存款五百元。晤胡蒂子、董每戡，即在其家小坐。印名片一盒，一元六角。買蘇維埃銀幣一枚，價三元。又當五百銀幣一枚，價兩角。又四川五角銀幣一枚，價七角。買《重慶指南》一冊，《戲劇新聞》一冊，價七角五分。

夜觀《上海屋檐下》一劇，票價一元。晤周伯勛、英茵、陳天國、魏鶴齡等人。

本日連同付房金九元七角六分，共用（七・六五）十七元四角六分。

十四日　土曜

晨，寫信寄商承祚。又一函寄瀛南。在小石先生家午餐。

下午，將所藏《倪寬贊》（褚遂良書，舊簽作漢興碑）送小石先生審定，斷爲宋拓。

晚間，在小石先生家晚餐，煮雞肉牛肉甚美。九姑亦在座。

十五日　日曜

晨，赴羅家倫校長寓，商談研究地點問題。以多人方在其寓開會，未晤。

至商業場西二路古董肆，買得紅軍在川陝所鑄銅幣二枚，又手杖一根，共六角。

警報，敵機轟炸重慶多處，時方在公園中，惟坐以待旦而已。解除後，至公園前飲水，過一商肆看售古董，一金星歙硯，不及吾硯二分之一，售價三十四元。又碑版漢畫各事，一六朝銀釉瓶甚美。以價昂未購。

晤王秋如、張效良、范正相等人。過姚蓬子寓，沈子曼寓。

買回名片一盒，圖章錦盒一個，二元五角。買橘子糖果二毛，共用四元三角。

晚間訪盧冀野、胡愈之，均未晤。

十六日　月曜

上午，晤李佑辰，即同赴政治部。晤潘源來，彼將赴東北大學任教授。

十七日　火曜

下午，赴中蘇文化協會聽郭沫若演講。晤張西曼君，赴其寓所，晤鄭穎孫、沈逸千、孟壽椿等，張約同晚餐，同來者有章伯鈞君[44]。

西曼與余，商同組織邊疆文化研究會，將來可至新疆考查云。

44 章伯鈞（一八九五——一九六九），安徽桐城人。中國民主同盟主要負責人之一。

十八日　水曜

上午，至中央圖書館閱書，讀曾問吾君所著《中國經營西域史》。

下午，至小石處。晚間，白華來。

十九日　木曜

上午至羅志希寓，未晤，聞其全家懼轟炸，已遷赴中央大學矣。

至小石先生家。小石與宗白華、楊仲子[45]同來我寓。小石借去《漢魏寫經》一冊，《右軍三帖》一冊，《新疆遊記》一冊。下午再至小石寓，借來《多桑蒙古史》二冊。途遇黃芝岡，即邀同小食店吃面。遇李佑丞，約明晨來我寓。

晚間入城，取來照片三張。

買皮紙兩張，夾貢一張，共三角八分，買酒一瓶，三角。買十行紙一百張，七角。

重慶蜜柑，甜而且大，每個只售銅元一枚，農人挑來橘子一擔，不能換牙膏一盒。買紅軍所

造當五百銅元一枚，價三角，又當二百銅元二枚，價一角。本日共用車錢七角，飯錢十八十八

45　楊仲子（一八八五——一九六二），號石冥山人、一粟翁、夢春樓主。音樂家、篆刻家。一九九一年十二月人民美術出版社出版

粟子編《楊仲子金石遺稿》一書，常任俠作序，述二人交往頗詳。

十六十＝九角六分。

計算自十二日至十九日用去四十元。

二十日　金曜　晨起，天陰。

說是日本的廣播，又要大轟炸重慶，所以搬家去市外的很多。汽車真討厭，終日鬧得人靜不下去，許多大汽車小汽車開來開去的，可見汽油並不缺乏，而日本說是一個人不能任開小汽車，到與中國的閙老爺不同。我的窗子像一個萬花鏡，人的流終日不停的流過，這裏還是市外呢！

下午，至小石先生家，請其書聯。

晚間至青年會，訪西曼不遇。轉至芝岡處，托其將《亞細亞之黎明》劇本送生活書店。

歸途見街旁一童子臥病，給以八卦丹，並與錢三角，雇車送之返家。像這樣的小孩子，便拿著扁擔繩索，出賣勞動力，又無衣穿，飲食又不足，病臥街頭，無人過問，在重慶或其他地方都是習見的。

二十一日　土曜

下午與楊仲子入城訪何秋江、王孫、張西曼、喬大壯等均未晤。

一九三九年

上午，在中央圖書館參考書籍，閱《蜀亂》、《蜀碧》、《蜀典》、《巴縣志》等，關於張獻忠殺蜀人，記述甚慘。農民暴動，此為近代中國史上，最可痛記之一章。顧今之虐待農民，仍類過去，前車之鑒，何不知改也。

中央圖書館前，放漢代石棺兩具，上刻日神月神及獸面環，古樸可愛，殆伏羲女媧之類，與吐魯番發見蛇首人身者同，當一考之。

二十二日　日曜

上午寫信寄林路、陳劭恒及瀛南，並為陳衡山榮哀錄寫一詩。陳劭恒君允以苗碑拓片贈予，頗欲得之。又唐則趙君藏其祖唐炯田黃章，係鄭子尹所刻。昨與文舟虛君言及，彼亦欲得之也。

晚間，入城，途遇萬籟天，即同往吃麵。歸途遇英茵，彼欲吃咖啡，即同其赴一咖啡店，周伯勛君亦來，因談《亞細亞之黎明》一劇概略。散歸已十時矣。

計用錢晚餐八角七分，中餐二角，猪心一角，早餐一角二分，買《蘇聯演劇方法論》一冊，高爾基《下層》一冊一元零五分，車錢三角，橘子一角，郵八角二分，晚間咖啡二元四角，梳子三角，共六元二角二分。

巧克力一元一杯，可買甘美橘子一百個，不知可以不吃好橘子，而飲惡臭之巧克力。

二十三日　月曜

晨，赴政治部，約籟天同赴國立戲劇學校訪余上沅、萬家寶、閻折梧等。下午，至中央圖書館讀說鈴陸次《雲洞谿纖志》。記苗人習俗，苦於漢人壓迫，因爲世仇，至今未已。

發航空信寄林路、陳劭恒及家信。收法廉侄自游擊隊來函。發寄瀛南函。

入城至商務買《中國音樂史》一冊，三角。《交廣印度兩道考》一冊，共二元三角。買舊書《廣博物志》一冊，三角。見一人力車夫，爲公共汽車碾破脚踵，坐道傍而泣，因帶之見警士，並與錢二角。路人漠然視之，無援手者。又晨間赴政治部，見抬滑竿苦力，群聚山下，一人衣不蔽體，肩頭衣穿皮破，血殷然外流，乃鵠立寒風中，求取生意，如驢馬馱物，久負重軛，皮血痛楚，猶不得稍休也。

晚間，訪何秋江，同至喬大壯處。喬善治印，得見所藏《染蒼室印存遺編》，印皆可寶。秋江、大壯等，皆極珍賞余所藏「何紹基」爻書小印，以爲精絕。又「缶齋」田黃章，爲端方舊物，亦余所藏，皆可寶。鄭子尹刻「唐炯」私印，亦佳。唐炯曾見《湘軍志》，黔之統兵者。

今日用錢，早餐二角二分，午餐籟天出錢，晚餐四角。書錢二元六角，紙錢一角，車錢午覺，又贈一被碾人力車夫錢二角，橘錢一角，付房金六元一角，共用十元〇三角二分。又航空掛號三封一元〇二分，共十一・三二。

二十四日　火曜

晨，寫學術研究工作報告，送中英庚款會。至小石先生處取來對聯兩副，一楊仲子所書，一小石書。仲子贈我篆刻刀兩把。

收成都商錫永來函。赴九姑處，擬加入其所組織之沙龍。

晚間至勸工局街，在德文齋定做格紙一副。在聚珍齋裱一印盒。歸寢已十時半矣。

二十五日　水曜

晨，有軍人名賈空希者，推門而入，問尋何人，云尋常任俠，告以我即常任俠也。賈云，在萬縣遇一人，亦名常任俠，自稱在軍委會政治部三廳工作，又自稱文學家，其重要文件，被其取去，故尋之索取云。余力斥其妄，並出三廳手冊示之，云三廳更無第二常姓工作者，此必冒名撞騙無疑，當追查之。

上午寄瀛南兩函，一本市，一成都，詢其歸否。寄法廉一函，告知法勇病死情形。

下午赴中央圖書館及中央博物館，索取漢石棺拓本。

晚間至秋江處。至新川觀電影，以爲是約翰巴里摩做的片子，其實甚壞。薄暮，曾至嘉陵雙

江會處晚眺，此巴子古國，今改觀矣。

收瀛南函及照片。

二十六日　木曜

晨，作書寄艾青、力揚、安治、其清、德華諸人，用航空寄去。

午餐後，遇董德鑾，彼任西康學生營主任，邀往演講。約明日前往。

二十七日　金曜

上午，作〈小學校校歌〉、〈民眾學校校歌〉各一首。教部徵求六首，均作完畢。即送川東師範教部。

國立西康學生營請往演講，乘國立中央工業職業學校車前往。下午一時到達重慶大學。西康學生營，即駐該校體育科也。

與主任董君渡嘉陵江，同游盤溪，頗富園亭之美，細麥青青，蠶豆已花，聞主人為一商人，得財殊不義，建屋於此。四川富人，多是原始的封建餘孽，惜張獻忠殺之不盡也。

在大學晤許恪士，即小談。爲學生營演講赴西康的任務，講畢已昏黑矣。赴小龍坎搭車，未有公乘車，復返重大，寓學生營內。有錢金玉女士，求爲題字，亦有志女子也。

二十八日　土曜

晨與董範在秀野進餐。訪吳作人未遇。赴沙坪壩一西服店，修理破大衣，計洋七角。買郭沫若譯《人類展望》一冊，四川地圖一張，中大信封一組，價一元餘。在一飯店午餐，價七角九分。

返中大訪羅志希，在「一・二八」七周年紀念會中聽李宗仁、陳銘樞等人演講。即乘羅之汽車入城，同車者有葉文龍、汪東。葉新任重大校長，有流氓氣。至聚古齋取圖章盒。至商務買《康居粟特考》一冊，《西域南海史地考證譯叢續編》一冊，共一元一角餘。入浴九角。途晤沈紫曼、殷孟倫，邀共吃麵，六角。歸途車錢三角，橘子二角。共計五元一角，連付房六元一角，共十一元二角。

晤華杰於重大會場。收西曼請帖，肇融、蕩平函及芝岡、鴻基名刺。

二十九日　日曜

上午赴小石家取回雞血小章一方，還去《多桑蒙古史》二冊。下午，赴商業場買得青田一方。至張西曼處小坐。過喬大壯處，見一白壽山尚佳，云羅志希物，將刻「國子祭酒」四字云。過鄭穎蓀處，雜談音樂、川戲、傀儡子戲等。沙梅亦在，云將邀往看川戲。川戲善變面容，亦一奇也。

三十日　月曜

上午赴白華先生家，即以昨日所購青田一方贈之。白華留午餐。下午，同赴社交堂觀新聞紙展覽會，種類極多，各地均有，尤以各戰區及敵人後方所出油印小型報，為最珍貴。吾民族與帝國主義者苦鬥精神，均可於此見之。在會場出洋五元，義買照片兩張。至勸業場過一體育用品社，觀所寄售漢畫，一銀釉瓶甚佳。漢石刻畫中，有人頭蛇身二神，交尾一處，即伏羲女媧像也（苗民祀伏羲、女媧二神，見陸次《雲洞谿纖志》）。近中大發掘沙坪壩得一漢石棺，上亦有此像。又橘瑞超氏西域探險，亦得此畫。

購初拓《董美人墓志》一冊，價八角一分。購鏤空小鏡一枚。

夜應小石先生招，赴昇平鼓場，聽董蓮枝唱《劍閣聞鈴》，迴腸蕩氣之音，令人不忍卒聽。

夜歸十一時。今日用去七元。

三十一日　火曜

晨，赴政治部訪陽翰笙，為英茵加入中國製片場事關說。辛漢文等已來重慶，云田漢或在沅陵。晤聞尊（鈞天）於途，云任內政部禮俗司司長，下午將來訪。

下午，蔣峻齋來。劉雪厂來。聞欲托吾計劃改良民俗方案。余薦吳伯超君任音樂方面職務，聞云已為設法。

晚間，應張西曼召宴，同席有楊成志、黃文山、王禮錫、何公敢、雷震、衛士生、李佑辰、鄭穎蓀、鄭伯奇、高長柱、陳紀瀅等人。散席後，至蔣維崧處，請其刻圖章。近人中黃牧甫所作甚佳。夜十一時始歸寢。

今日早午餐二角，晚間車錢三角，招待聞等橘子香烟三角，共計八角，可謂最少。

二月

一日　水曜

上午，赴袁菖處，彼約我同住。

下午，赴良友診病，共二元八角。買《大秦景教碑考》一冊，《西域古地理研究》一冊，共七角。車錢五角。餐（早）二角，（晚）四角。共用去四元五角。

二日　木曜

上午赴小石先生處。

午，遷寓上清寺後羅家灣四十四號萱舍，付袁菖十元。

下午赴上清寺午餐，遇陳應莊君，即同品茗閒話。赴管理中英庚款委員會，取來一月份協款。赴良友醫院注射，用洋七元。車錢一元一角。**餐費七角**，付旅館茶房一元，茶錢二角，橘子一角，共用二十元零一角。

三日　金曜

下午入城，至良友醫院，以診療不善，頗為痛苦。明日擬不再往矣。

收夏華杰函，並附勉文函。

四日　土曜

下午入城至柴家巷寬仁醫院診疾。用二元八角。又買酒精紗布等一元。

觀蘇聯電影《雪中行軍》一片，極好，令人興奮。

至青年會，觀何秋江等為喬大壯製印譜。大壯之女，已屆華年矣。

夜歸又已十時。共用四元八角。

五日 日曜

讀《張騫西征考》。撰《唐代中國樂舞東漸日本考略》晚間赴義林醫院中國文藝社。沙雁大罵國民黨昏蛋無道。以委員長甚氣憤，思有以整頓之。

因最近有中央黨部的兩個科長，赴陝北工作，要求加入共產黨云。

買四川本地製一壺一爐一痰盂，共價一元二角。

寢中讀《張騫西征考》。

每日石工丁丁鑿地洞，每夜則用炸藥轟炸，不知者疑爲炸彈也。

六日 月曜

上午讀《張騫西征考》畢。

下午，赴政治部取來孫秉仁函一件。寄夏華杰函一封。

張孝炎約晚餐。至小樑子何秋江處，請何俊英君治一弢書印。入浴，歸寢已十一時。

買《說庫》七冊，價五角。

得宗白華轉來郭有守信云：蔣碧微約明晚邀請文藝界晚餐，囑代約舒綉文及英茵。

遇一三一廳同事云：廳中毫無工作，大家做官，與民眾毫不接觸，可為一嘆。

赴國立中央博物館，晤裘善元館長。向其索石棺漢畫拓片，及伴出漢鏡拓片，云為元興某年月日造，甚為難得。

七日　火曜　晨，天雨。

寄孫秉仁航空函，聞鈞天函。下午雨止。寄張季良函。

晚間赴蔣碧微招宴，所謂文藝沙龍者。到有郭沫若、宗白華、胡小石、顧樹森、彭漢懷、楊仲子、方令孺等人，其後到者有蔣夢麟、郭有守等。夜深始散。又國立編譯館陳可忠亦在坐。

本日用錢最少，除房金已付外，不過二角四分耳。

八日　水曜　晨，微雨。

赴上清寺晨餐。即至教育部訪吳子我。

赴售珠市及教場口，買寫字臺，價七元四角。買《比亞詞侶畫集》一冊，往日本有此書，失於寇難，今再購之。

早餐三角四分，中餐四角四分，茶一角，晚餐三角，點心一角。買瑪瑙珠兩顆八角，買英人

製銅方孔錢一枚，一角。買碘酒三角，橘子一角，車錢去一角五分，回四角五分。買報六分。共用十一元一角五分。

晚間至喬大壯處，彼自告奮勇，為我刻一「開平王孫」四字印。

收李慶先函。又周屏湖來訪。

售珠市一帶寫字臺價目，每只三十五六元，我那能買得起。

九日　木曜

凌晨，送寫字臺者來，付五元四角。

赴國立中央圖書館借來《蜀亂》一冊，轉交胡小石先生。

同白華先生訪顏實甫君，觀其所藏一漢瓶，頗佳。途遇朱雙雲、舒蔚青兩君，即立談稍時。在舒君藏新劇書籍，亦較完備者也。運來頗不易。與白華、實甫兩人，歷遊各古董攤，無所獲。過黃芝岡一舊書攤上買《聖武記》一部六冊，價一元。歸途過何俊英君處，取來歿書名章一方。處，取回《亞細亞之黎明》一冊，並與同過舒蔚青處，歸來已十一時。寢中讀《雍正西南夷改流記》上。

十日　金曜

晨，寫政治部辭呈，為杜國庠之類官僚政客臭架子，未可與共事也。下午赴寬仁醫院檢查身體，用費三元六角。買量杯一個，價九角，紗布皮膏四角五分。看蘇聯片《犧牲換自由》，四角。此片不佳。買《希臘擬曲》一冊，《近百年古城古墓發掘史》一冊，價九角四分。晚餐六角，車來回五角五分。共用七元七角五分。

收陳其恒自桂林來信。

十一日　土曜　晨，微雨。

撰稿。早餐三角。

唐醉石來，借去「何紹基」印一方。

下午，作書覆陳其恒。至白華先生處。郵局送來自桂林所寄書七包，尚缺一包。

十二日　日曜　下午，天晴朗。

赴唯一觀蘇聯影片《勝利號》，不佳。買得餉銀五銀幣一枚，價一元六角。夜至青年會，取來蔣峻齋刻「思元室」小印一方。

十三日　月曜

上午，唐醉石來，還我「何紹基」冬書小印。

下午，赴宗白華家，抄寫蘇曼殊譯《般若波羅密多心經》一卷。蘇改譯爲《歸命一切智》也。

赴寬仁醫院，藥資掛號二元。至陝西街買來《大唐西域記》一部四冊，價一元五角。今日共用五元三角。

晚間，翟翊、萬籟天來訪，未遇，留片云洪深已來渝。

十四日　火曜　晨，微陰，未雨，旋晴夜又雨。

終日惟出門兩餐而已。療病頗痛苦。

發願寫蘇曼殊譯心經三百卷，下午寫二卷，晚間寫一卷。晚間讀《大唐西域記》。寢中讀《蘭陵建業六朝陵墓考》終了。

收學生張超信。

十五日　水曜　晨，雨止，仍霧。

上午訪看黃右昌、聞尊。至國立中央圖書館還去《蜀亂》一冊，借來陳安仁《中國上古中古文化史》二冊。擬訪洪深，遇之於途，立談片刻。至兩路口進餐。我，明開平王王十七世孫也。今王墓淪於日寇鐵蹄之下，誓當規復中原，以繼先業。與小石、仲子至文舟虛處，再至令孺九姑處。即歸寓。疾漸癒。讀《大唐西域記》一卷終。

洪深約禮拜五晚間來我處。

十六日　木曜　【原缺】

十七日　金曜

下午入城至青年會，請蔣峻齋治印。買舊書《安娜‧卡列尼娜》一冊，價一元。遇姚寶賢君，即同往吃茶。

夜七時，洪深來談。

夜讀《安娜‧卡列尼娜》。

十八日　土曜

今日為舊曆除夕。念及家中老母老兄，不知消息；吾家三侄，俱自願從軍報國，已死其一；兩侄作游擊隊，一侄在大別山，不知如何，為之慨然。

午餐時遇六處同事，因加入聚餐，並歡迎洪深。

下午至小石先生家，彼必約在彼家過除夕，因力辭，因同舍許君，邀晚餐也。夜宴菜肴甚淡。

夜早寢，寢中讀《安娜‧卡列尼娜》。隔室雀戰之聲，擾人不能成寐。

十九日　日曜

今日爲舊曆元旦，重慶市商肆均閉門休業。滿街遊人，皆換新衣，往來於途，填塞衢巷，惟抬轎拉車勞苦大眾，仍勞動不息而已。

午，南京中大實校舊校工張雲才，請往午餐，回憶南京舊事，不勝感慨繫之。

小攤上賣兒童玩具之類，假面多種，買一不倒翁。此象徵中國民族，抗戰必勝也。各電影【院】人皆滿，女人塗粉尤厚。由山後歸寓，途遇沫若夫婦，略談即去。山後開馬路，掘出古墓頗多。

燈下寫〈論詩的朗誦與朗誦的詩〉。夜深始寢。

【二十至二十三日日記原缺——編者注】

二十四日　金曜

上午入城理髮。買酒及橘子兩元。

晚間宴請房主及楊仲子、方令孺、胡小石、宗白華、何俊英等，菜肴頗美。

二十五日　土曜

上午入城應張西曼之招，組織邊疆文化研究會。

至陝西街，買《楚辭王逸注》六冊，價二元七角。

下午，參加政治部三廳招待文藝界茶會。晚間參加留東同學會，有郭沫若等。夜訪蔣峻齋。

歸來已十一時。

二十六日　日曜

晨，赴車站候公共汽車，久之不來，即至七星崗搭小汽車，赴沙坪壩中央大學參加中大實驗學校留渝同學會。任俠級舊生二十人，均將大學畢業矣。

下午訪金靜庵先生[46]，觀漢墓所出陶俑及出土墓地，並踏查出土墓地。歸重慶入市購物，入浴。計車費二元五角，餐費一元四，捐贈許壽山一元，入浴一元。

吳燕如小姐來未晤。

46　金毓黻（一八八七——一九六二），字靜安（一作靜庵），室名靜晤室。歷史學家。曾任中央大學史學系主任。

一九三九年

二十七日　月曜

昨日流汗脫衣，遂傷風鼻塞，上軀酸楚。

撰〈沙坪壩所出漢石棺畫像考〉。

下午約黃芝岡同赴生活書店訪柳湜君。擬辦一民俗學雜志，詢問印費。

吳燕如小姐又來，值外出未晤。

至上海銀行取金一百六十元，備退還三廳九十四元六角。石棺畫像裱兩頁，價一元。

晚餐晤小石先生，約至其家。

張雲才借去五元。

二十八日　火曜

上午，〈畫像考〉寫畢。下午赴三廳會計室還去九十四元六角。晤洪深先生，代為改歌一首，云部長戒用斧頭鐮刀一名詞也。訪鄭伯奇未晤。訪何遂未晤。訪滕固，談良久。考古美術史學會，擬座談一次。

將〈畫像考〉交白華先生。在小石先生家晚餐。

夜，參加全國文抗會詩歌座談會。余被推任選譯詩稿，作爲譯送國外底本。歸來已夜深。閱錫永所印《南陽漢畫集》。

一九三九年

三月

一日　水曜

晨赴蔣碧微處，觀所藏鏡，贋品也。田黃章亦係黃壽山。收吳燕如小姐函。晚間，往訪之，未遇。至商務買《搜神記》一冊。即歸寓。

二日　木曜

下午入城，看吳燕如小姐，即約其來玩。先至中國文藝社陳曉南處，再來萱舍。晚間約其至燕市酒家小食，燕如飲酒半杯，臉灼灼如桃殼，紅潤可愛。送之歸寓。

三日　金曜

下午至中英庚款會，領二月協金，云匯中央圖書館矣。但中央圖書館已移去。

四日　土曜

上午，赴中英庚款會取回舊著《中國原始的音樂與舞蹈》一冊，又《漢唐間西域百戲之東漸》一冊。此係法勇侄手抄，見此遺墨，爲之泫然。

至小石先生處，《原始樂舞》被借去。入城買《愛經》一冊，《神話研究》一冊。晤王王孫、沙雁等人。

五日　日曜

上午，寄曾瀛南、商錫永航快函，許壽山、朱思本、李慶先等人平函。至九姑處，晤孫寒冰、梅光迪等人。至小石先生處，借與《神話研究》一冊。滕固來談良久，云預備開考古美術史學會年會，以馬衡、朱希祖、裘善元、劉節、宗白華、胡小石各會員均在此地也。滕固又約余爲本會秘書云。

晚間訪鄭伯奇，不遇。訪唐醉石，談良久。唐出示所用翠玉各印，頗佳。一翠印係國璽印料裁下者。唐云明人屈尚均、楊玉璿刻印紐皆極佳。時人北平高心泉亦能為之。

晨，舊聽差周恒國來，給以二元。

六日　月曜

晨起，頭目昏昏然，夜讀書之過。寄洪深、中英庚款會各一函。

下午在車站晤張沅吉，約入城看電影，美國海派片子，不佳之至。歸途買《莫洛托夫》一冊，《文藝陣地》一冊，《藝舟雙楫》一冊，舊《南國月刊》五六期一冊，《火與肉》一冊。

晚間讀《莫洛托夫》終了。

七日　火曜

上午陰雨，未出門。寫家書言法勇侄死事，涕淚隨之。寫寄孫望一函。

下午，至內政部與聞鈞天商談出版民俗【刊物】事。至【中國】文藝社與沙、陳二君閒談。至吳燕如家，取回《未死的兵》一冊。赴唯一看《今日之蘇聯》一片。買《大乘成業論》一冊，《畫報》（一九三八）一冊，印刷小畫《土爾其浴室》一張。歸寓即早寢。

八日 水曜

上午至求精中學訪看所掘漢墓明器，云已運往成都矣。至小石先生家，取回褚遂良《倪寬贊》一冊。

買橘子二角。在刻印鋪印一「思元室常任俠」六字木章，價三角。午餐二角二分，早餐燒餅一角。

下午吳燕如來，借與《安娜·卡列尼娜》一冊，陪同遊國府路嘉陵江濱。五時送之歸家。至鼎新街，見有川陝區蘇維埃所印三百文布鈔一張，欲購爲紀念而索價三元。又有大青田一，索價亦六元，均未購。

至米花街訪冀野不值。購《新舊約聖經》一冊，四角。羊脂玉小章一個，三元。赴新川入浴，九角。歸至觀音岩車錢二角八分，去時二角五分。晚餐三角，共用錢五元九角五分。

九日 木曜

昨夜閱芝岡《中國的水神》，十二時方寢。今晨六時起，左半身酸痛，幾不能舉。下午入城，赴寬仁診病，云不掛號。途遇陳思平女士，此實校舊同事也。昔爲少女，今有子

已兩歲矣。至新川觀電影《詩人情史》，五彩短片，尚佳。

晚七時，赴蒼坪街二十八號安娥處開審查詩歌出國委員會。到有楊騷、胡風、方殷、袁勃諸人。散會後至喬大壯處，刻圖章者麇集一室，談良久，即歸。

乘車至觀音岩，雨中回萱舍，共四角五分。

上午赴庚款會取協款，云已交國立中央圖書館，尋蔣復璁未遇。至九姑處小坐。

十日　金曜

連得法勇生前遺書兩通，均非其自寫。病臥醫院，竟無人理會，哀哉。

上午至小石先生家，昨日爲購田崎仁義著《中國古代經濟史》一冊，即交與之。午在其家午餐。

白華先生云：石棺畫像一文已刊印。並爲余治一圖版。

滕固約本禮拜日在味腴開藝術史學會座談會。

下午至政治部，取來洪深還洋十元，稿費十元，桂林來渝旅費三十元，共五十元。遇盧鴻基捐與《抗戰美術》三元。出救國捐二角。至寬仁醫院車資三角，掛號檢查一元五角，藥資六角。遇呂霞光邀同甜食。

至鼎新街一角，買圖章青田一，銅三，共四元。

買《大唐西域記古今注》《周禮鄭氏注》各一冊，共一元四角七分。買藥八角，買襪子七角，肥皂五角。今日共用十三元五角二分。又鍋塊八百，甘蔗一節四百。

十一日　土曜　晨，雨。

九時，赴曾家岩呂霞光處，觀其所藏陶器等物。午，呂與張沅吉同來舍，觀余所藏鏡。下午，黃芝岡來，談良久，即同入市，至第一模範市場買《周易探源》一冊，二元。《史記》一冊，一元。《山海經》一冊，一角。來回車費六角三分。晚餐三角。共用四元一角三分。

訪張西曼未值。訪吳燕如談小時。六時歸寓，雨止。

十二日　日曜

上午，赴曾家岩天主堂呂霞光處，以過早，即赴嘉陵江干散步。烟雨空濛，江山如畫。在呂霞光家午餐。下午同來舍，即同赴仲子處。並遊西二街古董肆。

五時半赴味腴餐館參加中國美術史學會，到有會員馬衡、胡小石、宗白華、滕固、劉節、金靜庵、陳之佛、盧冀野等人。會中推余為秘書，負責會務。九時散會。

至秋江處不晤。至過街樓乘公共汽車歸。車中遇唐醉石君，即略談。歸寢已十二時。

十三日　月曜

上午赴小石先生家，取來本期《學燈》四份，內載近撰〈沙坪壩所出漢石棺畫像研究〉一稿。在小石家午餐，以大青田一方，請楊仲子刻「飲馬長城窟披髮穎水阿」十字。

至中國文藝社，以芝岡《中國的水神》一書及《學燈》一份送聞鈞天君。至吳燕如處，彼疾已癒。

劉節上午來，談良久，同赴中英庚款會。接洽協款，仍無著。

十四日　火曜

上午赴國立中央博物館，訪裘善元君。以《學燈》所載〈沙坪壩出土石棺畫像研究〉一稿贈之。赴大田灣海椒坡訪鄭伯奇君，取回《亞細亞之黎明》歌劇【本】一冊。

午，洪深邀往松柏亭西餐，菜多過飽，遂廢晚餐。

至蒼坪街二十四號方殷處，討論詩歌審查出國問題。

過舊畫攤，於《東方雜志》中，購來畫數頁，文兩篇，皆黃華節君作。彼求讀吾《學燈》稿，即贈之。又贈呂霞光一篇。

鶴笙君，未遇。過公園下尋古董商江夜赴領事巷八號康公館參加文藝晚會，到數十人。夜深始散。

十五日　水曜

晨讀崔豹《古今注》終卷。讀黃華節《桃符考》、《角黍考》畢。以《學燈》所載〈沙坪壩所出石棺畫像研究〉一稿，分贈中舒、錫永、沫若、瀛南、淺哉、夢家、銘竹、黃文弼[47]、江鶴笙、袁菖等人。

姚蓬子索稿，將寫一詩論與之。收瀛南函，係寄衡山航空函轉來者。訪蔣復璁君未晤。滕固云來看《吳騷合編》，候之未至。吳燕如女士來，至暮方去，即送之。

十六日　木曜

上午至呂霞光處。

下午，赴中國文藝社參加茶會，與徐霞村等談良久。晤徐仲年商量出詩歌叢書。會散後即同顏實甫、呂霞光、白華等遊古董肆。至江鶴笙處，白華購漢墓拓片一套六張。

47　黃文弼（一八九三——一九六六），字仲良。湖北漢川人。考古學家。抗戰時期曾在西北聯大、四川大學等校任教授。

十七日　金曜　天雨。

下午入浴，至小石處。白華同來寓，燈明始去。與之同赴小吃館進餐。並伴之歸去。

途遇一花苗，吹蘆笙唱歌，招其來舍，唱〈盤古開天地〉歌，語殊不可解，習其數目字數語，與中國古音亦相通。

借來《南陽漢畫集》一冊，白華物。國立中央研究院送來漢棺畫像拓片三份，即分送小石、白華各一份。

十八日　土曜　下午陰雨。

至吳燕如處。至黃芝岡處。與唐廉（桐蔭）至一人家看帝城古磚，未遇。黃應乾招宴，皆中大老同學。歸途過商務書店，讀衛聚賢《古史研究》所譯日人〈中國古代神話考〉等，買《希伯來民族英雄摩西》一冊。

十九日　日曜

下午，芝岡來，同訪謝冰瑩不值。與芝岡同入城。至江鶴笙處，彼贈我漢石棺畫像六張，及磚拓七張，未取資。至青年會蔣維崧處，歸來頗晚。

至時事新報館買來《學燈》數張。

二十日　月曜　下午陰雨。

七時半至安娥處開詩歌討論會，人未到齊，胡風、楊騷均未至。除余外，僅來袁勃、方殷兩人。

至吳燕如處，曾寫一函寄彼相約。此女頗天真聰慧。

二十一日　火曜

上午九時，常鑫永來談良久始去。彼自京中脫出，數遇危難。

天晴，至小石處。

得鵁雛先生函，即至其家，未遇。

二十二日　水曜

下午至鶵雛處。

入城診病，已過時。以鏡片磚片片送青年會對面裝裱，共一元四角。

訪峻齋不遇，以仲子所刻圖章交喬大壯轉交。

至商務買《田野考古報告》二冊，《青銅器研究》一冊，《漢隸別體》一冊，《史地叢考》一冊，共價六元餘。

遇張效良，約同入浴。歸寢已十二時。

劉節來不晤。徐紹曾來不晤。收仲年函，云出詩歌叢書已成功。即覆之。

二十三日　木曜

上午徐紹曾來，談良久。與其同至小石、白華家。即同往上清寺午餐。下午楊仲子、姚寶賢、小石先生俱來舍。王王孫亦來。四時方去。

晚間讀田野報告論文兩篇，爲之忘餐。十時出就食，食後寫數日來日記。十一時三刻寢。

二十四日　金曜

下午赴寬仁醫院檢查病源。所聞德國藥價漲一倍，真吃不起，因未購。在鼎新街買來象牙舊箸一雙，價一元二角，又明磁碗一支價八角。

晨寫心經一卷。

二十五日　土曜

下午收政治部函。收李白鳳函[48]。

應王王孫招晚宴，並赴一園看川劇，所演為莊子鼓盆故事。夜深始歸寢。

買《爨龍顏碑》印本一冊，《嵩高靈廟碑》一冊，共五角。《大眾資本論》一冊，《書的故事》一冊，共一元。

下午至燕如處，燕云：星二下午來我處。

晨寫心經一卷。

聞小石先生云：吳瞿安師在雲南大姚病故。

二十六日　日曜

上午寫信寄張孝炎及反侵略會。

十一時，應白華約赴顏實甫家。一古董商人來送陶磁數事，殊無佳者。在顏處午餐，顏贈我春畫鼻烟壺一個。

下午遊古董攤，買一小章，三角。在磁器店買一盂，一元六角，一勺二角，三碗二角七分。

買舊書《開拓了的處女地》一冊，《中國文藝》一冊，《烽火》一冊，《中華畫報》一冊，共一元一角。

燈下讀《考古學小史》終了。

買街頭唱本《麻雀嫁女》一冊。《法華庵》一冊，共六分。

付新雇傭人買蔬菜一元。

二十七日　月曜

上午林夢奇來，借去《海上述林》一冊。下午赴姚鵷雛先生家，談數小時。日暮，至生生花園散步，見有一拾階，皆漢磚所鋪造也。踐踏殊可惜。新請傭人，晚間治餐。

燈下讀《希伯來民族英雄摩西》終了。

二十八日　火曜

上午紹曾來，借去《征途訪古記》一冊。同至其家，借來《中國社會史料叢鈔》一冊。午，蔣維崧來，代刻白壽山一方，印文「思元室所寶愛」頗佳。室中懸畫，均爲鈐上。餐後，蔣去。

整理書籍，寫一書目，計共有書二五〇冊。

吳燕如來，坐談小時即去。

晚間，讀《八紘譯史》。夜有空襲。

二十九日　水曜

晨讀《隴蜀餘聞》終了。上午有警報。下午赴小石先生處。

收到家信一封，家人在饑荒中，如何如何。

赴王乃昌君約，在永年春晚餐，並與北鷗往觀《戰鬥》。夜間寢不能安，牙痛頭痛。

三十日　木曜

晨，應北鷗、安娥之約，赴南溫泉小遊。入溫泉游泳。下午，頭痛牙痛更甚，遂返重慶。

夜寫〈與吳瞿安師最後晤見記〉，以實追悼專刊。

三十一日　金曜

晨，將昨夜文稿修改，送往小石先生處，即交段天炯君。歸舍午餐。下午寢兩小時，即赴永年春應中國文藝社集會。蓬子囑作文一篇，安平囑作文一篇，皆應之。散會後，觀西康文物展覽會，與王平陵同往。天氣甚熱。至青年會前取來裝裱屏條三幅，送青田石章一方與秋江，即歸。

夜頭痛不寧。

四月

一日 土曜

傷風頭痛，高臥竟日。讀《二約探原》及《聖經・舊約》。下午讀斯坦因《西域考古記》數章及附錄。

陳曉南下午來，云壽昌主編《新西北》月刊，來催寄稿。

二日 日曜 天雨。

因病未出門。林夢奇還來《海上述林》一冊。夜寫〈抗戰詩冊的產量與略評〉一篇。讀《史記・封禪書》終了。撰〈關於使用拉丁化問題〉未終了。頭昏，夜十一時寢。

三日　月曜

上午，將昨夜寫成文稿，送文藝社。王平陵、華林等大談失敗論，頗為可笑。

至中英庚款會訪晤杭立武君，略談，取來協款二四○元。

至小石先生處，先生言劉成禺云：中國若亡，是無天理。其言近謔，頗含至理。魯迅先生云：一方面是莊嚴偉大的工作，一方面是荒淫無恥的結團，中國亡於荒淫無恥之徒矣。噫。

下午，訪李濟不遇。至郵局車站，秩序皆極壞。甚為生氣。入城至鼎新街買石章一小方。至蒼坪街買《別雅》一部，共一元四角。過安娥及峻齋處均小坐。晤秋江，以雞血、昌化換其田黃一小方。訪王斧不遇。即歸。

計存款得洋五九八·二五，擬寄家用，不知通匯否。

四日　火曜

上午寫家信，擬匯款寄家中。詢郵局每次可寄二十元。下午往寄信，匯兌時間已過。

遇唐醉石君，即同入城。至鼎新街，買玉玩豆莢一塊，二元。取來圖章盒一個，二元。晤王

斧、魏槐等人，皆喜古玉者。買《舞臺藝術》一冊，《二〇〇〇年中日關係史》一冊，一元二角。歸舍晚餐，夜讀《中日關係發展史》。

五日　水曜

晨，早起至公共汽車站與袁菖、馮兆異乘車同赴山洞貢噶精舍，拜貢噶活佛。下午，受活佛大圓聖會灌頂，皈依三寶，賜名「金剛成就」，西藏名如下：⌐⟨藏文⟩，譯音「多爾濟端住」。法會散堂後，出往山洞車站散步，遇郭沫若先生，即搭其車同歸。夜讀《中日關係發展史》。

六日　木曜

晨，讀《中日關係發展史》。王玉斧來，此公好藏玉。云將開展覽會於昆明，約余為發起人之一，如蔡子民、葉公綽等，皆發起人云。張效良來談移時去。

下午，陳曉南送來《文藝月刊》稿費十元。至方家什家，買《西班牙游記》一冊，《抗戰文藝》一冊，《朝鮮婦》一冊，《大地畫報》一冊，共一元三角四分。至方殷處取來《亞細亞之黎明》、《受難者》各一冊。至時事新報

赴胡小石先生處，收到宗白華轉來《學燈》稿費十八元。

館買來報二份，價四角。至千帆處，即約其夫婦飲咖啡，用錢一元三角。夜十二時寢。

七日　金曜

晨見袁菖奉貢嘎活佛，藉以自重，頗爲可笑。成一偈云：

既不狎妓，亦不禮佛。明心見性，免入迷途。

時歸。購八路軍軍政雜誌一冊。

袁菖罵傭人治饌不佳，傭人辭職而去，枵腹頗爲不慣。下午入城。取回詩稿劇稿各一冊。晚間理髮。選就詩稿數首，赴安娥處開詩歌評選會。十一

八日　土曜

寄家中二十元，又法廉信一件。晨，至七星崗搭車至中大訪徐仲年君，商量出一中國詩藝叢書。即以詩稿二冊，詩劇一冊交之。仲年請我午餐。

下午，訪劉節、金靜庵、許恪士等人，靜庵出西北遼金古印相示，並擬再發掘沙坪壩漢墓舊址。與劉節赴古墓址徘徊。六時乘校車歸寓。許恪士贈我《雲南邊地問題研究》二冊，劉節借去一冊。

九日　日曜

上午，至田漢太太處。至呂霞光處。午應田太太邀午餐，因為田漢生日也。田漢尚在長沙。

下午二時，赴中陝西街留春崛餐館，中華全國文藝界抗敵協會開大會，到二百餘人。晚宴大喧鬧，甚盡歡。

八時赴中國文藝社音樂界作曲者協會，囑作音樂節歌。以牙痛早退。返舍痛不可忍，即寢。

以《毋忘草》一冊交徐仲年，作為印「詩叢」樣本。

下午二時，赴中陝西街留春崛餐館，中華全國文藝界抗敵協會開大會，到二百餘人。晚宴大喧鬧，甚盡歡。

到有洪深、陽翰笙等二十餘人，席設生生花園。

十日　月曜

上午，赴觀音岩郵局匯錢寄家中。訪鈞天不遇。訪段天炯君索追悼吳瞿安師一稿。

午應洪深招宴，有徐紹曾等。

下午寫寄白鳳、仲年、林甦各函。撰〈論推行漢字拉丁化〉一稿。以《亞細亞之黎明》一冊寄西北月刊社。

十一日　火曜

上午，收到馬叔平轉來中央黨部致中國美術史學會公文一件。寄出林甦、煥奎、白鳳、銘竹、孫望、仲年各函。

下午，寄西北月刊社稿一包。入城買《多桑蒙古史》二冊，《滿蒙古蹟考》一冊，《中國之旅行家》一冊，《西藏佛學原論》一冊，《王充論衡》二冊。申報周刊一冊。共六元四角。買襯衫一件，三元二角。共用十一元餘。

夜，將追悼瞿安師文稿修改一過。赴宗白華處閒話，十一時歸寢。

收到黃芝岡信，孫望信，商錫永函。

十二日　水曜

上午，至高家莊國立故宮博物院辦事處馬衡處，談甚久。至觀音岩郵局匯錢寄家中。午餐後，赴芝岡處，因其小孩生病，送錢三十元與之。赴時事新報館交稿。至蒼坪街觀古書畫展，皆

贋品。遇汪闢畺先生，即往同閒話二小時。訪蔣峻齋。訪王斧，談話消磨，已六時矣。晚餐後，即返寓。

買酒杯一支，五角。買玉版宣一張，五角。買《中國文學研究譯叢》一冊一元。午餐五角四分，飲水三分，晚餐四角五分，甘蔗五分。來回車資四角（去一角五分，步行，回二角五分，步行），共用三元三角七分。

吳燕如來，以未晤我，約後日再來。

十三日　木曜

收端木露茜函，云〈論推行漢字拉丁化〉一文，可以在下星期發表。

林夢奇來。徐紹曾來。至小石先生處。

晚間與袁菖談話，頗不投機。

收林露【路】來函，云為張曙築墓已成。

十四日　金曜

晨，赴上清寺寄出仲年等人函。下午，抄所寫散文、批評文字目錄。

上午吳燕如來。下午王乃昌來，約開戰時日本研究會。晚間，請宗白華、胡小石諸先生，入市小酌，因事未果。至方令孺九姑【處】，陪其赴光華取照片，歸來夜雨。

夜將音樂節歌寫成，將寄劉雪厂。收李白鳳函。收吳伯超寄來追悼張曙樂譜，詞爲余在桂林時所寫。伯超樂譜交翟翊帶與張萍膡寫。

十五日　土曜

新請一女工劉媽，每月五元。

上午寫寄慶先、獻唐、止畺、芝岡、仲年各函，下午寄出。赴漁村訪田太太及張曙太太，未晤。天雨。至小石先生處，談至六時歸。雨止。

十六日　日曜

〈與吳瞿安師最後晤見記〉一稿，在《學燈》登出。

下午，至姚鵷雛先生處，借來《湘軍志》一部四冊。至鼎新街古董攤，未購物。在生活書店買《文摘》一冊。在商務買《古物研究》一冊。

晚間，參加戰時日本研究會。到有杜若君、方秋葦、陳北鷗等人。

夜讀《湘軍志》終一卷，文筆頗好。

十七日 月曜

上午赴郵局寄航空安南李佑辰一函。寄止盦《學燈》兩期。郵匯家款，以人擠改明日。至小石先生處。由白華先生處取來《學燈》數期。午在白華處午餐。

下午與楊仲子閒談至五時，始歸。夜讀《湘軍志》中三志。讀《古物研究》胡床與渾脫兩篇。

十八日 火曜 陰雨。

晨作日記。並寫寄唐家寶一函。寫家信一封。為房主柏用華小姐寫心經一卷。寄唐家寶函並附匯去洋拾元。此法勇生前病中所借，思之泫然。寄家信，附匯二十元。

買白菜兩株，六元。午餐食之。

下午至小石先生處。晚間至米花街，代小石先生買老壽山一方，價十五元，頗廉。至蔣峻齋處，晤喬大壯、陳匪石先生。談吳瞿安先生遺事。夜雨歸寓。

十九日　水曜　上午天雨。

下午入城，訪吳燕如不遇。至蒼坪街買獅紐腰圓白壽山一方，價三元。至峻齋處還其雨傘，並將何秋江田黃一塊，托其代還。買《文藝陣地》一冊，《文藝戰線》一冊。晚間返至白華先生處，取來大學閱卷費酬金四十元。至小石先生處，將昨晚所得白壽山一方與之，欣賞備至。並約宗、楊、胡等明日至梁園晚餐。夜寢頗遲。

收吳燕如來函。

二十日　木曜　晨，雨止。

邀袁菖、許君及其太太晚至梁園會餐。

讀《二千年中日發展史》終卷。

下午，張孝炎來談。吳燕如來。余適出門赴大樑子梁園定酒席，未晤。在鼎新街買蔣字元押一個，送蔣維崧。買顯微鏡一個。

晚宴到有宗白華、張孝炎、胡小石、楊仲子、袁菖、許惟嶽及其夫人、盧冀野、張西曼、蔣維崧等，肴饌頗佳。散後與小石先生同至商務書館買《中國古代之旅行研究》一冊。夜歸讀之。

冀野云：此次教育部徵校歌，僅余一首當選，酬金八十元云。

寄柏用華函。覆張良謀函。

二十一日　金曜

上午，寫寄曾瀛南、吳燕如函。下午發出。

田漢太太、張曙太太及辛漢文來，周崎女士談張曙生平頗詳。送《湘軍志》三冊與小石先生。晤唐子長君。至勸工局吳燕如家，與其父稍談，即辭出。

買《古中國的跳舞與神秘的故事》一冊，《神明的子孫在中國》一冊，《全民抗戰》一冊。

至盧冀野處，盧贈我《從之曲均》一冊，《霜厓詞錄》一冊。

歸途買酒一瓶四角五分，香腸四角二分。晚餐二角六分。暗中步行歸，幾跌山澗中。

將風子底片一張，及我同張曙、田漢在南京所攝一張，又在東京日比谷公園所攝底片一張，送交光華放大。

二十二日　土曜

上午，讀《神明的子孫在中國》一書。

下午四時入城，至鼎新街買得共產黨一九三三【年】在川陝省所印工農銀行叁串布票一張，價一元。又一九三四年赤化全川兩百銅幣一枚，價五角。余收集在江西者有一分、五分銅幣，二角銀幣（一九三一、一九三二）。在川者除上兩種外，尚有五百、兩百銅幣及一元銀幣。又見古董攤所售者貳串布票，索價頗昂，未購。

至國泰觀蘇聯影片《夜鶯曲》，只看到下半段。歸途買瀘州大麯一瓶（一斤），價七角。

夜讀《神明的子孫在中國》終卷。一氣讀了一本，久無此興趣矣，可見對此愛好之深。

收到《文藝月刊》一冊。

二十三日　日曜

晨，王玉斧來，約往看白華、小石兩先生，即同往午餐。沙孟海、唐醉石等，亦在生生花園聚會。有易忠籙君攜元刻《吳氏印譜》一冊，又名《漢晉印章圖譜》，臨川王原之順伯考，至正二十五年豫章揭法序，錢塘沈喬摩勒。此書不似元刻，或爲明刻云。

午寢歸舍小休。至唐醉石家，即請其刻「金剛成就」一印章。坐談良久，歸舍晚餐。

易忠籙（一八八六——一九六九），字均室。湖北淺江人。善書法篆刻，精金石學。

二十四日　月曜

上午先在政治部視察報銷，退回兩次，可厭之至。

下午，取來所印照片。至小石先生處，談至四時。至政治部晤張孝炎君，彼邀我晚餐。入城，至青年會蔣峻齋處，取來青田一方。赴張君之約。餐後，請其觀電影《都市的窮巷》，夜深步歸，失眠。

取回李白鳳信兩封，吳伯超曲譜一份及張萍謄寫本六份。

二十五日　火曜

上午頭暈，臥而閱書。寫寄白鳳、沅吉函。午餐後，送青田【石】赴唐醉石處。將信發出。下午三時入城，至吳燕如處未晤。購恩格斯《國家起源》一冊，《劇場藝術》一冊，《抗戰地圖》一張。晚餐後，讀《西藏佛學原論》。

二十六日　火曜　終日天氣晴朗，亦無雲霧，爲近來所無。

下午與唐醉石君入市，訪顏實甫、申硯丞及王某，均未晤。皆古董收藏者也。看蘇聯影片

《夜鶯曲》。晤周多。在鼎新街買一牙牌，價一元。在米亭子買《日本文學》一冊，舊《東方雜志》二冊。

政治部報銷表寄出。

二十七日　水曜

上午至白華先生處。途遇翟翊、熊淑文女士，來談一小時，天雨旋止。再赴白華處，取來白鳳、錫永、錫榮函。以照片交光華沖洗。

下午作書覆錫永。收到中國美術史學會公函一件。收到中英庚款協助金一百二十元。工作報告送去。至馬衡處談天，至七時歸。

燈下讀《康藏邊疆問題》。與袁菖談佛藏，至十一時。

二十八日　金曜

晨起頭昏，讀報，歐局頗嚴重。天晴朗。收吳燕如函，此女去合江矣。余頗愛之。

下午入城，晤唐醉石。即同遊鼎新街，無所獲。六時赴粉江飯店，中大、東大、南高同學聚

餐。散後至喬大壯處，閒談未幾，夜雨大降，無法歸寓。夜宿其春旅館。

計聚餐費一・五〇，宿費二・二〇。

二十九日 土曜

上午入浴，浴後至各古董肆遊覽，無所獲。至蔣峻齋處，彼爲我治印兩方，即同午餐。餐後出城返寓，過米亭子買《情史》一部（龍爾猶編），買《詞選》一部。過北新買舊《美術生活》一冊。至小石先生處，在其家談至六時始歸。

夜，將《沙坪壩石棺研究》重新改訂一過。

三十日 日曜

上午寫信，讀書。下午三時至冉家巷王伯遠家，觀其所集古寫經、古磁、銅器等。與唐醉石至鼎新街，無所獲。鼎新街並無有價值物。赴小石先生家，託白華將研究報告帶交金靜庵君，即在其家晚餐。夜雨，持火炬歸。夜讀至十二時。

五月

一日　月曜　勞動節

上午寫信覆陳貽谷、劉錫榮、家傑、朱思本。送歸《湘軍志》四冊姚鵷雛先生，《華陽國志》一冊胡小石先生。買白花一束。天氣燠熱之至。下午呂霞光來，陪其赴米花街古董店。歸途，買《昭明文選》一部。燈下讀書至十二時。張曙治喪費用單據，林路寄來，今日或寄還之。

二日　火曜　上午微雨。

黃琴來看我所藏楚鏡及古陶。下午至小石先生家，以代購青田與之。至鼎新街，無所獲。期黃琴於茶肆中，同至其家，觀所藏漢鏡古陶，頗有精品。同訪羅寄梅君。歸途過商務買書七冊，

計三元餘。至蔣維崧處取回所刻青田兩小方。燈下讀書。

三日　水曜

上午，頭昏，體不適，讀書終無精神。寄芝岡、仲年各一函。將林路單據寄還，航快費一元八角八分。至鸚雛先生家小坐即歸。

下午一時，敵機來肆虐。坐防空洞中，讀《始祖的誕生與圖騰》終了。出見城內多處起火。

下午四時，至小石先生家，聞白華先生云，城內蒼坪街被炸，新華日報、新蜀報館俱毀，沿街死人甚多，狀至可慘。

燈下閉戶讀書，聞外間四處敲擊金屬鳴炮，出視蓋因月蝕，民俗以為天狗吃月亮，驚之使退，故爾。今夜為滿月，家鄉久無消息，不知如何。黑暗侵蝕光明，終於吞不了的，不久就要退去了。

交房金電費十九元二角。

四日　木曜

上午晴朗，讀書。作書寄夢家。沈逸千夫婦來。

下午，三時赴中國文藝社開士兵讀物編輯會，晤潘公展等。會散將入城，聞空襲，折回。至逸千處，未遇。返舍，果空襲。聞四德里以東，敵機轟炸甚慘，平民死傷頗眾。六時被炸，十時火尚未熄。

夜三時，又有空襲。起坐待之。樓上富人，擾攘終夜，鬧得雞飛兔走，搬家而去。

五日　金曜　晨，有霧。

院中搬家者頗多，但仍用公家汽車。中國不加改造，決不能成新國家。自來水被炸毀，自上清寺挑水一擔，索價三元。得清水一口，便覺珍貴，處雙江合流處，如居沙漠中。

撰述《漢唐間西域舞蹈之東漸》。讀《樂府古辭》及《元曲概論》。

下午三時後，赴小石先生處，白華先生將遷居鄉間。

昨日炸死婦孺市民甚眾，火通夜不熄，焚房無算。日寇滅絕人性，以至如此。今日終日輪送難民，分赴鄉間。聞英、美、法領事館防空洞，皆中炸彈，曾對日寇聯合提出嚴重抗議云。

六日　土曜　晨，微霧午，晴朗。

有空襲警報，旋解除。讀《樂府古辭考》。下午，撰〈漢唐間西域舞蹈之東漸〉。寫成六頁。夜，繼續寫稿。讀《昭明文選・傅武仲舞賦》。十時寢。

七日　日曜　晨，幹霧甚濃。

六時起。霧旋解。讀《資本論》「剩餘價值」。坐山上陽光中。林夢寄來，借去《安娜・卡列尼娜》一冊。下午，彭昭文等來談，至暮始去。

八日　月曜

由外室遷入內室。此袁菖之鬼花也。碰破電燈泡一個，賠共兩元，並將我之電燈泡取去。

九日　火曜

撰述〈漢唐間西域舞蹈之東漸〉，終日未出門。

十日　水曜

撰述〈漢唐間西域舞蹈之東漸〉。

黃芝岡代買夏布兩匹，價十元。

十一日　木曜

將夏布送裁縫製蚊帳。至小石先生處閒談。

十二日　金曜

上午晴朗，乘公共汽車赴中央大學。至沙坪壩，寄法廉一函，並洋三十元。

至大學訪羅家倫校長，暢談兩小時。彼邀我至秀野午餐。餐後，並贈《新民族》數冊。

訪劉節，訪金靜安，未晤。訪許恪士，略談即辭去。與劉節談至晚。訪吳作人。即將返城，

而空襲忽至。敵機數十架，在重慶上空放火，燃燒火焰甚高，並聞爆炸聲。八時猶未已。日帝國

主義者之罪惡，上通於天矣。夜宿吳作人家。

十三日　土曜

上午與作人同訪顧了然君，此君患肺病。訪關茂聰接洽宿舍。午餐在秀野，計洋八角三分。

下午至劉節處，約同金靜安先生調查重慶大學南嘉陵江畔漢代石室墓道。此墓群計六室，每

室大小相若，門爲三英尺方，中爲七英尺方。門皆三重，每外一層則較大。如今保險箱然。第一

室門上有「熹平」二字，尚隱隱可見，餘皆風化。第四室門上有字兩行，曰「永壽四年六月十七

日（一行）卯亡作此界」。第三室內側有小龕，以放明器。第六室則前後二室相通，猶寢宮之宮

字云。向南江岸，另有一墓亦同。金靜安邀晚餐。餐後乘公共汽車返重慶，抵舍已九時矣。

買草帽一頂二角，帶八分，剪刀一把二角五分。

十四日　日曜

上午至小石先生家，晤唐光晉君。與小石先生談與羅晤見情形。午餐後返舍。取回《新疆遊記》一冊。收到白鳳一函，法廉一函，翟力奮一函。

夏布帳製成，計費十二元七角。法廉伙食費，每月不過三元耳。

下午彭昭文來談，並借去《被開荒的處女地》一冊。唐醉石來談，爲刻「金剛成就」一印。

天雨，旋去。

收到汪銘竹、吳燕如各一函。

晚間，易忠籙來，借去印三方。此君好蓄金石拓片，所藏頗多云。

十五日　月曜　雨晴。

八時，赴求精中學看翟慧端，詢問實校有志各同學近況。寄李白鳳明信片，寄吳燕如函，寄潁上朱亞雲航空函。歸舍晝寢。

下午至棗子嵐埡八十六號沙孟海寓。訪易忠籙君，觀所藏拓片及青田石章頗多。六時歸。室中蚊市如雷。晚霧四起，或無空襲矣。

十六日　火曜　天雨。

撰〈西域舞蹈之東漸〉。下午芝崗來，云將移居木洞，借去十元。
將不用書籍，包裝一網籃。今日買肉煨食。

十七日　水曜　上午雨停。

赴小石先生處。晤唐光晉君，彼已將沙坪壩江畔漢墓題字拓來，爲之題識。彼並贈我一紙。
同來我處午餐。
收黃文弼自城固來信。途中逢聞尊，逢英茵。
買竹床腿兩支，五角。
我苦悶得像苦行的修道士一樣，在三十五歲的壯年，便戒絕了女人，而且女人是我深好的
言、酒、咖啡一切刺激性的東西我都不染，但仍不能強制感官的興奮。

十八日　木曜　晴朗。

上午，撰〈漢唐間西域舞蹈之東漸〉，頭腦昏昏然。是性的強制的損害。

田漢太太及張曙太太來，旋去。

收彭昭文及文抗會函。

張西曼來，同訪曾小魯、何肖葛兩君。邊疆學術研究會已批准。

晚間，易忠籙君來，還鏡兩面，是彼上午來借去者。並贈我拓片兩張。以鄭子尹為唐炯所刻印文贈之。

收政治部公函。

十九日　金曜

上午，擬赴南岸訪黃君代為租屋，至儲奇門大霧不能渡江。返入市區，見關廟街、蒼坪街一帶被炸慘狀，此皆日本帝國主義者無恥強盜之罪惡，使人痛恨之至。余所歷武漢、長沙、衡山、衡陽、桂林、貴陽，皆遭日本強盜之毒手，此種全無人性之徒，安能存在於世界乎。



417

下午赴沙坪壩中央大學，約金靜安教授同往調查漢闕所在，以天晚未及往，復返重慶寓舍。公共汽車人擠不堪，交通秩序壞至如此。晚間沐浴。

將所著文稿及紀念品，放存吳作人處。裝為一皮包。

二十日 土曜

七時，赴上清寺候車，至八時始登車，至中大已九時矣。過嘉陵江盤溪向南水田中調查漢闕雕刻。約同前去者，有史學系朱希祖主任，金靜安、繆鳳林兩教授及同事劉節等人。過盤溪，黨史編纂處處長周曙山君為導。由范宅向南約一里，果然尋見。以在水田內未能摩裟。此石質建築作四方形，正面表層已風化，兩側有刻紋，似為人首蛇身像，與漢墓略同。其上四角，作四人蹲踞，上承其頂，頂已下墜矣。又在附近隴畔，尋得畫像石兩塊，錢紋、車輪紋漢磚一塊，皆可為漢闕之佐證。石闕所在地如下：

劉節約午餐。訪徐仲年、李之，長談。乘校車返寓。

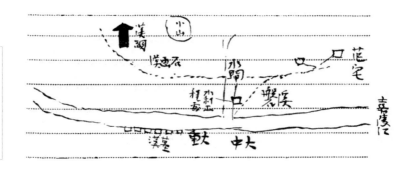

二十一日 日曜

晨，易忠籙（均室）來談，即同訪小石先生。午歸。彭昭文來談。收白鳳、劉錫榮函。下午，撰〈漢唐西域舞蹈東漸考〉。讀《中國青銅器時代考》。燈下寫寄李白鳳函。

二十二日 月曜

下午赴胡小石先生處，晤宗白華先生，彼已遷居鄉間。約至其家，並赴鄉間覓一屋。

二十三日 火曜

雨天，未出門。終日讀書。

二十四日　水曜　天雨旋晴。

讀書並撰稿。上午赴政治部三廳，交涉去年出差旅費報銷。晤張曙太太與田太太。周請余爲張曙請恤金作呈文，允爲草擬。

下午，草報銷公函及張曙請恤呈文。晚間候之不至。新月已升矣。

二十五日　木曜

上午，六時即起。搭七時半校車至中大，與白華先生乘校船赴柏溪分校，至時已當下午一時矣。赴白華先生家，午餐後至二塘柴家灣唐姓家看屋，山徑曲折，風景甚佳。至其家，已無餘屋矣。歸二塘渡河至柏溪分校，甫上岸，敵機忽至，又來炸重慶，可恨之至。日已暮，即雇舟至楊家灘。夜宿白華先生家。山蟲夜鳴，四圍水田，皆有蛙聲，頗得清曠之趣。

二十六日　金曜

興晨即起。讀《國學論叢》「王靜安先生紀念專號」，此一代學人，遽然冥沒，誠中國學術

界重大損失也。

上午，赴柏溪，訪中大分校陳正平君，託其代覓鄉下住屋，云遷鄉者人多，得一室頗不易云。實校舊生聞余至，集合請予座談，並邀同聚餐。

下午訪李吉行，並至陳正平君住所李姓家看屋，仍未能租定，託陳君而回。搭一木船至磁器口，換人力車至小龍坎。途遇蔣先生夫婦攜手散步道側，意態閒適，此抗戰之利也。欲搭公共汽車，候之不至，雇一人力車，方欲就道，忽然戒嚴，不令通行。覓一過路店，得一席地。中聚滑竿苦力無數，蚤虱咬人，不能成寐，又被巡查喚起兩次，卒將余之政治部手冊取去，始已。

空氣穢惡，勉強候至天明，七時始解嚴。

二十七日　土曜

昨夜小龍坎戒嚴，被查夜人將政治部手冊扣去，赴派出所尋之，久不見至，遂留地址而歸。

午浴進食，精神爲之一暢。

下午至小石先生家，晤馬萬里君，觀其所作印，頗近染蒼室一派。

六時謠言甚熾，云將有空襲，亦可見人心之不靖矣。

二十八日 日曜

上午，赴小龍坎至中央大學。約同劉節、金靜安、繆鳳林等人至秀野午餐。餐後渡江上盤溪，至發現漢闕處，攝取影片。漢闕兩側，一為白虎像，一為人頭蛇身像，人像手捧月輪，中有蟾蜍，蓋象徵玉兔太陰者也。又與近旁田壟上，發現一畫像石，為人首蛇身像，手捧日輪，中有金烏，蓋與余前考畫像相同云。

歸時熱極口渴，入嘉陵江游泳，大暢。在教職員聚會所飲水。成〈嘉陵晚眺〉一首。

晚歸，訪楊仲子。十時寢。

二十九日 月曜

上午，訪馬衡（叔平）先生，彼昨日來我處，為沈尹默[50]君借硯，適外出未歸。與談發現漢闕情形。午，彼之聽差來將硯取去。吾有兩金星歙硯，此為一方者，極難得，允借與一星期云。

下午，將昨詩改作如下：

嘉陵看不厭，春水碧於秋。纜影界殘照，灘聲邀怒流。巴人歌曲渚，客子望歸舟。故國知何處，停雲似斷愁。

晚間至小石先生處談話，十時歸寢。

三十日 火曜

上午，作書寄商錫永及瀛南。航快寄去。

下午，赴小龍坎至中大，與金靜安談採掘漢闕古蹟事。

接到家信一封，言家人平安，田已種稻。甚慰。

至小龍坎尋得袁稽查取手冊，彼云已交處出收據。明日將至稽查處領取。

三十一日 水曜

晨，赴石灰市稽查處領手冊，尚有波折，仍須赴小龍坎尋袁稽查。遂至上清寺，乘車下鄉。

至沙坪壩製西服。歸途尋得袁稽查，與之說明，遂返重慶。

至小石先生家，其母太師母於昨夜病卒。因安慰之。

在沙坪壩買《解放》一冊，《蘇聯布爾什維克黨歷史》一冊，莫斯科出版中文本。

一九三九年

六月

一日　木曜　晨，陰雨。

收馬衡轉來沈尹默詩一首，謝吾借與歙硯。作書覆之。至小石先生家，明日將為太師母送三。購冥鏹一串。購石榴花一握，養水盂中，余愛石榴花，以其紅得耀眼，仍有中亞風也。

下午，至馬叔平處，三時半歸舍。

晚間作書寄子我、老舍[51]、李華飛等。至上清寺修表。本日購一雞食之。

51　老舍（一八九九──一九六六），原名舒慶春。北京人。著名作家。一九三三年夏與常任俠相識於青島。

二日 金曜

上午六時半，赴小石先生家。因天雨，未能往墳山上墳，即在胡先生家閱覽書籍。《書道全集》載四川渠縣沈君闕，亦有四立雕石人，上承其頂，與盤溪發見者同。

晚五時，雨略止，歸寓。燈下撰文。考證胡旋舞一段。

三日 土曜

上午，赴石灰市衛戍司令部稽查處取手冊，云尚未批下。其中人員卜君云，三日後可取。歸途過兩路口羅寄梅處，為吾母所攝底片一張，請其放大。

下午，撰西域舞蹈東漸史稿。

晚間，收到三廳二科來函，內成都《黨軍日報》一頁，中載冒余名者，已被拘捕，不禁稱快。報為五月二十九日軍事委員會華北戰地督導民眾服務團啓事。此人專冒余名，非常可恨，余去年七月二十四日曾登漢口《大公報》摘發其奸。

四日　日曜

上午撰稿。訪許世英先生（住對門珏廬），云今日赴香港矣。午，張西曼、陳紀瀅來談，議草中國邊疆學術研究會章程。同赴生生花園午餐。遇郭沫若先生生子兩月湯餅宴，到有青山和夫、鹿地亙等人。鹿地亦生一女。沫若生子名漢嬰。頗似其母于立群。與青山談良久。沫若要余演講考古與抗戰建國一題，余謂考古係一科學，抗建須科學，而考古對於民族文化尤重云。末誦麟趾三章祝之。歸寓寫稿。

【六月五日至七日日記原缺──編者注】

八日　木曜

上午赴中英庚款會取來協金一百二十元。至三廳將出發報銷表送去。午邀傅抱石、呂霞光（思伯）赴生生花園午餐，費四元五角。餐後往觀樓下李逸士作畫，並商談莫斯科中國藝展出品事。

收易均室函，附磚文兩種。

晚間至馬衡處閒談。馬云綏遠懷來地方，有五孤堆者，係古墓五座，其中發現一五鹿充印，墓中有銘旌，並有漆器多件。

九日　金曜

上午十一時，赴大學參加立校紀念會。六時，空襲，敵機炸重慶。觀學生會慶祝立校紀念演劇，夜深始散。夜宿金靜安家。

十日　土曜

購對聯一副，明日輓弔吳瞿安師。撰輓聯云：

昔年問業南雍，記十載深恩，間嘗侍坐秦淮，細斠曲度。
今日招魂西蜀，向六詔遙奠，可憐無端風雨，如此江山。

此聯託金靜安代書之。晚間回重慶，萱舍未被炸。

十一日　日曜

上午，乘黃包車至小龍坎，步行至中大，參加吳瞿安師追悼會。羅志希校長邀余報告吳先生事狀，悲哭不能成辭。

午訪金靜安。下午六時方擬乘舟歸重慶，空襲警報忽至，舟不能行。上盤溪，至漢石闕處。六時半，敵機廿七架臨上空，放照明彈三枚，一時高射炮、探照燈齊發，情形頗為緊張。敵機至重慶轟炸後，我機與之空戰，遂逸去，聞擊落三架。九時方渡江至中大宿教職員第三宿舍。讀樂山、犍為兩縣志。夜念重慶寓所，不知此放火惡魔，又害幾許人命。

十二日　月曜

上午八時與金靜安發掘漢墓遺址，得陶俑數事。

下午四時至小龍坎乘公共汽車返重慶。所寓萱舍牆外中華職業學校工廠，適中一彈，彈片木材磚瓦，飛入萱舍。余之外間，為彈片貫通，沙發亦毀，惟余室未受損失。亦不幸中之幸矣。

十三日　火曜

晨七時半，攜一箱衣服，一籃書籍，乘校車至中大。將衣物交文學院職員王洪發，轉大堡宗白華先生處存放。

與金靜安赴江岸發掘摩崖漢墓洞，並攝兩影。

下午至方孝博處，借其中工宿舍榻位。取夏布西服，付工價九元半。買《南風》「魯迅追悼號」一冊，五分。魏復使君墓誌一張，三角。晤宗白華先生，即以衣物託之。

六時乘校車返重慶，又遇空襲消息，車停小龍坎。七時半天雨，始返重慶。

夜購牛肉兩角四分食之。

十四日　水曜

上午至小石先生處，小坐即歸。買網籃，大換二小，加錢三角。下午將書籍包裝入網籃。閱清華出版《語言與文學》。燈下撰稿至十二時始寢。

十五日　木曜　天陰。

上午寫寄孫秉仁函。下午與寄瀛南函同時航快發出。

撰西域舞蹈東漸唐代一節。

下午至小石先生處，還其《社會史料叢抄》一冊。收李白鳳兩函。

六時入城買扇面一個五角，筆三支九角，母親照片一角四分，紙八分。青田一方，一元。劇場藝術一冊二角。《解放》一冊，一角三分。車費來回五角，共三元六角一分。又轎錢二角五分。買菜五角，麵包一角五分，郵票二元。

晚間訪馬叔平，談至十時。託其與沈尹默書扇。夜雨。燈下讀陳獨秀《老子考略》。鳴雷，隔舍以爲空襲又至，爲之警起。

十六日　金曜　【原缺】

十七日 土曜

上午，赴中大，參觀蘇聯生活照片展覽會，令人心嚮往之。邀劉節節午餐。收吳燕如、徐愈各一函。訪金靜安，商量作漢墓及石闕發掘報告。六時返重慶，至生活書店為劉錫榮買高爾基《磁力》一冊，曹靖華譯《鐵流》一冊。參觀高爾基生活及著作展覽會，印象甚好。

買扇面一個，五角。為吳作人買筆二支送去。林夢奇還來《安娜‧卡列尼娜》一冊。買《長安史蹟考》一冊。

至中國文藝社晤陳曉南、王平陵等。

十八日 日曜

上午，讀《長安史蹟考》。至呂霞光處，有金家菊女士在坐。歸寓午餐，呂霞光同來。下午，讀《長安史蹟考》。黃芝岡來。唐醉石來，托其刻一印。林夢奇來。晚餐後即同赴唯一電影院參加高爾基三周年紀念會。到者大率文藝界，人數甚眾。蘇聯人士有羅曼羅夫演講，羅果夫（塔斯社社長）唱《海燕》歌。及馮玉祥、邵力子、郭沫若演講。會畢呼口號，放《高爾

基的童年》電影。一時始散。在會場晤范元甄、呂潤璧、青山和夫、張西曼等熟人甚眾。歸寓閱書，三時就寢。

寄徐愈、吳燕如各一函。

十九日　月曜

上午入城買《文季》二期一冊，《西域南海史地考證譯叢》二冊。欲購一面盆，貴者索價十餘元，賤者至少亦兩元。

至小石先生處，借來《書道全集》第二卷一冊，均漢碑也。買一面盆，價四元。戰前不過五角而已，物價貴至如此。

午讀《文季》。餐後讀西域考證第一冊。

晨寄家信一篇，劉錫榮書一包。下午寫寄李佑辰函。

收吳作人函。收到《軍歌》酬金十元（中宣部），《青年歌》酬金八十元（教育部）。

二十日　火曜

晨起，擬應吳作人之邀，赴中央大學。因其為蔣委員長畫像，以余作模特兒也。久候中大校

車不至，遂返寓。

腹瀉。寢息。

讀兩漢金石文選。

下午再候車至四時。不能上車，臭氣觸鼻，酷熱不耐。登公共汽車者，爲蟻之附膻，蛆之附糞，秩序敗壞如此，而管理市政者，視若無睹。余不願擠，故不得上也。

二十一日　水曜

晨早起，攜書一籃，古陶瓷寶硯一籃赴中大。硯藏吳作人家，書送宗白華家。訪劉節、金靜安，證明發掘石闕係漢物，因與渠縣沈君闕相類也。

下午爲吳作人充模特兒。吳畫蔣委員長像，取余身材、姿式爲代。下午工作至晚，即宿吳處。

天燠熱。今日爲舊曆端陽，給女工一元五角。給中大文學院校工一元。

二十二日　木曜

上午至二塘宗白華先生家，以書一籃，送存其處，計共存書兩籃、衣一箱。與宗先生同舟暢談，即在其家午餐。乘舟返中大。以武裝帶交吳作人。乘校車返重慶。入城買《文季》一冊，送

小石先生。又《資本論之文學構造》一冊，舊《東方【雜志】》四冊，《般若波羅密多經》一冊。

午有微雨，溫度降低。

二十三日　金曜　天氣燠熱。

上午讀《中華民族由來之新神話》終了。讀濱田耕作《鼎與鬲》。劉節來，即留其在家午餐。下午同至小石先生家。五時劉去。與小石先生談話至晚，即在其家晚餐。聞小石先生述李大釗死事甚詳，李爲中國共產黨之創辦人，小石先生之摯友也。

夜讀《洪範疏證》。

將漢闕照片交光華加印。

二十四日　土曜　晨雨，氣候轉冷。

頭昏。上午昏睡，眼神僵滯，不能寫文。

下午，收傅抱石函，約晚間來。讀《洪範疏證》終了。讀《資本論的文學構造》。大雨不停。

晚間，傅來，約禮拜二同赴中央大學。

二十五日　日曜

撰〈中央大學發掘重慶漢代墓闕研究〉，晚間脫稿。參考書僅有《中國西部考古記》及《書道全集》「漢碑」一冊。

二十六日　月曜

赴小石先生處，將昨稿送與閱看。首段略修改。

二十七日　火曜

上午六時與抱石赴中大，訪金靜安、劉節，以小春瓶贈白華。將研究墓闕一文，交《新民族》發表。天雨，未能渡江看石闕。陳之佛請午餐，有書斾、抱石。餐後至之佛處躲雨。四時返重慶。

一九三九年

二十八日　水曜

上午赴小石先生處，借來《書道全集》第三冊，中載漢晉木簡甚多。下午讀終卷。云有空襲警【報】，院中人多避往他處。余未出室門，旋無事。胡夢華來云，奉節被炸矣。晚間撰唐樂東漸。

寄羅志希一信，改漢四神青龍爲蒼龍。

二十九日　木曜　天又鬱熱。

上午至小石先生家，換《書道全集》魏碑一冊。取來中國藝術史學會木章一個。寫公函送衛戍部領居留證。至中國文藝社閒談，即歸晚餐。沐浴。

收《文藝月刊》一冊。買《七月》一冊。

三十日　金曜

上午，小石先生來，坐談不久即去。撰唐樂東漸日本一段。

下午四時，赴小石先生處，請胡寄梅大夫注射霍亂預防針。六時歸。收法廉來信。

燈下撰稿。並寫家信。

付女工工錢二元。

一九三九年

七月

一日　土曜

上午，交二房東許唯兢房金十八元。買煤買米，用二元餘。

終日撰述。

四時，曾獻猷、李信慧來。晚餐後，復來談話。並至安娥處慰其病。夜雨。

二日　日曜　晨雨。

寫日記。〈漢唐間西域舞蹈之東漸〉至夜寫畢。

至安娥處小坐，即歸。

三日　月曜

邀李信慧、曾獻猷來午餐，宰一雞。

天熱不外出。讀托爾斯泰《安娜‧卡列尼娜》。讀馮承鈞譯《西域南海史地考證》三冊。

收邊疆學術研究會函，政治部函。

四日　火曜

將中國藝術史學會參加反侵略會登記函寄出。

至文藝社小坐。

赴上清寺郵局匯錢寄家中，人眾擁不通，改赴觀音岩郵局，擁擠至十一時，僅能匯二十元。

買雞兩支三元，一送大房東口家，一送二房東許家。

五日　水曜　晴，燠熱。

上午赴中英庚款會訪杭立武君，略談即出。至政治部結清出發視察報銷。至小石先生處，換

閱《書道全集》一冊。歸寓。李信慧、曾獻猷來午餐。

下午，改訂石棺畫像研究。六時赴張西曼處開中國邊疆學術研究會第一次籌備會，到黃文山、陳紀瀅及余與西曼四人，遂開會討論進行事宜。在西曼處晚餐，與紀瀅、文山同歸。

夜，敵機來空襲。三時始解除。

六日　木曜

終日讀《安娜・卡列尼娜》，燈下終卷。夜敵機又空襲。聞炸彈聲甚近。

下午李信慧、曾憲猷來。旋去。

上午赴兩路口擬乘車赴中大，無車。歸午餐。

七日　金曜　上午陰霧，天不甚熱。

擬赴北碚一遊。九時至車站，詢車，不售票。至胡小石先生處，晤馮沅君女士。取來信件一束。擬赴中大，又無車。歸午餐。

下午寫覆函，計陳夢家、張元吉、孫望、劉碣叔（附〈死城〉一詩）、家信（附二十元）、張良謀、陳正平各一函。收力揚《枷鎖與自由》詩集一冊。

聞周伯勛、呂奎文前夜爲敵機炸死。

今日爲抗戰兩周年，街市皆懸旗並遊行兵隊。

下午，代表中國藝術史學會參加反侵略運動會中國分會。

收重慶衛戍部居住證一張。給工人工資二元。

八日　土曜

晨，赴中央大學吳作人處取文稿，未至其門，而雨大至，衣服盡濕。至劉節處。至金靜安處，閒談良久。靜安並代洗濕衣，意甚可感。

劉節還來書二册，並將舊作《祝梁怨》雜劇，假與一讀。

收吳燕如、劉錫榮函。並郵票三元五角。收葉守濟、法廉函。

晚六時返重慶，入城買佐野《中國歷史教程》一本，《道司基卡也夫》一册，《新西北》一册（三十頁十行本三册價一元一角）。

九日　日曜

上午赴小石先生處，小石介予爲白沙大學先修班教授。

午黃芝岡來。餐後去。下午寫信寄家中、劉錫榮、吳燕如等。晚間抄寫文稿。

十日　月曜　晴，有霧。

上午赴郵局發信五封，並寄家款二十元。寄劉錫榮《詩帆》五冊，《自由與枷鎖》一冊。至武庫街買十行本四冊，《制言》一冊，《禹貢》三冊，共二元二角。歸途買李子二角。四川橘柚既著名，桃李並甘美。物產豐富，誠天府之國也。

下午讀《禹貢》、《制言》。晚間讀《雲南邊疆地問題研究》。

十一日　火曜

撰述西域交通一段。漢唐間中國旅行西域之人物一段。

十二日　水曜

終日撰寫，頭目昏眩。休息時便讀參考書。

十三日　木曜　天燠熱。

終日未出門。讀友人岸邊君《琵琶の淵源》、《歐米人の琵琶西方起源說とその批判》。撰西域音樂東漸史稿。

晚間讀《隋唐燕樂調の研究》。揮汗作書，蚊市成雷。

吳世漢來談關於淪陷區經濟問題。

十四日　金曜

收《新西北》月刊社壽昌來函，索稿。謂《亞細亞之黎明》已收到。收流火社劉碣叔函索稿。收法廉函，云三十元已收到。收滕固函，詢余何時去昆明。

小石先生介紹余任中大國文系教授，羅聞人言余思想左傾不敢聘任，並謂余爲人爽直負責，刻苦耐勞，優良可以爲友，而不能爲教師云。實則余未參加任何黨派。專研學問，雖與郭沫若等爲友，亦所謂疑神見鬼而已。

早晨降雨，旋晴。下午撰述西域音樂東漸琵琶一節。收西曼箋，約開邊疆學術研究會。

十五日 土曜

上午，赴沙坪壩中大金靜安處，取回衣服。看張書旂畫展。至吳作人處取回皮包一個。午歸寓。下午作書覆滕若渠。

陳紀瀅來，即同赴張西曼處，開邊疆學術研究會籌備會。

晚餐後歸，燈下寫稿。

十六日 日曜

上午，閱書寫稿。十一時，赴生生花園，開邊疆學術研究會聯歡會。到數十人，有馬鶴天、黃文山、衛適生等。下午歸寓撰稿。晚間至小石先生處，即返寓。撰稿至十一時。

十七日 月曜

上午至馬叔平先生處，談頗久。借來《白香山集》一部。下午撰稿。至沈尹默處，談筆硯書法。歸寓撰稿。

燈下撰稿至十一時。頭昏始寢。

十八日　火曜　上午小雨。

頭昏。抄白香山詩有關樂舞者兩頁。閱《藝林月刊》。
下午寫琵琶東漸一段。至馬衡處，還其香山詩集，並借與《中國西部考古記》一冊。在馬處
晚餐後始歸。

十九日　水曜

上午至小石先生處，午餐歸寓。
下午撰述琵琶東漸一段。借與胡先生《歐米琵琶の起源及其批評》一冊。
晚間撰寫至十一時。
張西曼來談邊疆學術研究會問題。

二十日　木曜

上午撰寫琵琶一段。

下午以工作太久，頭眩。至上清寺散步，將破皮鞋擦油。收傅斯年函[52]，云德人在新疆考古各書，中央研究院俱有之。黃之岡來晚餐，囑其撰寫苗人文化論文。

晚間撰寫至十二時，蚊子咬人不寧。

二十一日　金曜

上午頭昏不能撰述。下午將琵琶東漸問題寫完。讀《周禮考工記》。院中來一受傷戰士，述前線戰況頗詳。無衣無錢，欲回故鄉楊縣，腳骨又斷。給與一褲，又洋一元一角，其人稱謝而去。

二十二日　土曜　上午天陰。

小石、仲子兩先生來，十一時去。小石先生借去《中國音樂史》一冊，《禹貢》一冊，《昆明指南》一冊。

52　傅斯年（一八九六——一九五〇），字孟真。山東聊城人。曾任中山大學、北京大學教授、國立中央博物院籌備主任、國民參政會參政員、中央研究院總幹事、北京大學代理校長及立法委員等職。

下午撰〈紀念高爾基〉詩一首，共五十八行。夜寢頗遲。

二十三日　日曜

上午起較遲。午，赴生生花園開邊疆學術研究會成立大會，到胡風、馬鶴天、張西曼等數十人。聚餐後推選職員，黃文山、楊成志、張西曼、陳紀瀅及余等九人爲理事，余與西曼、紀瀅被推爲常務理事。

夜將〈紀念高爾基〉詩修改，共六十行，寫爲一橫條。

散會後晤姚寶賢、高嶙度等閒話，即歸寓。

二十四日　月曜

上午，赴觀音岩寄航空家信，附洋二十元。將〈紀念高爾基〉詩六十行，送中蘇文化協會，轉蘇聯科學院編印《國際文學中之高爾基》。

在中國文藝社午餐。午後三時，歡迎西康土司獻旗代表郎傑奧登堡等三人。五時散會，赴白象街買書，適有警報，即折回。途遇胡令德，彼約同赴康心之家，門者餉以閉門羹，余即憤而歸寓。至家又十分鐘，敵機始來，江北被炸起火。

二十五日　火曜

上午，晴。赴小石先生處，收到燕如一函，白鳳詩一冊，劉碣叔一函。午，歸寓。下午撰稿。薄暮又有空襲消息，舍中人多外避，久之無空襲。夜裏陰雲。英國老奸巨滑，與日本勾結，出賣中國。

二十六日　水曜

上午閱書。下午撰稿。作書寄燕如，盼其來渝。

二十七日　木曜

上午撰文。小石、仲子兩先生來，十時去。天小雨。下午撰西域樂人東來一段。晚間，房經理李老頭來談，述過去軍閥黑暗情形，紅軍入川情形，及現在各縣強架壯丁慘狀。李云所謂三民主義，實際並未實行一句，不過掛羊頭賣狗肉而已。夜撰述西域樂人東漸一段，至十二時就寢。夜數醒。

二十八日　金曜

晨，醒頗早，思念亡侄法勇，痛心之至。如此好青年，不能再得矣。

外房住的某君，大概在活動作三民主義青年團的幹事，聽話當是有成了。不過說錢少點，每月只有百多元的進項云。他們嘆息著，感到美中不足。

又聽他們說一個故事，說是朱作交通部長的時節，有一個姓龔的，大學少兩年未畢業，朱很栽培他，任為重慶電報局長，月薪四百，活動費五百，尚有每月紅利萬元，可以自由報銷云。其後犯過撤職，因為兩三百元的差事，看不上眼，所以歇四年，近任禁煙專員，入項甚豐云。

二十九日　土曜

撰寫文稿。至小石先生處，暢談。

三十日

撰稿，終日工作。

三十一日　月曜

下午，將〈西域樂舞百戲東漸史稿〉寫畢，開始整理。

夜敵機來空襲，二小時解除，聞市區被炸。

八月

一日　火曜

開始清錄文稿，約本月寫完。

下午至小石先生處，將《史地叢考》第一冊借與，取回《昆明指南》及《禹貢》各一冊。六時歸。

晚間讀斯坦因《西域考古記》第四、五、十七各章。

交房東房金十八元，付工人二元。

思念亡侄法勇，將為請恤。

二日　水曜

清寫文稿。痔瘡甚痛。終日工作，頭目昏眩。

讀斯坦因《西域考古記》第六至十一、十三各章。

夜敵機空襲，十二時解除，未炸傷人。

三日　木曜

抄寫西域音樂東漸文稿，並加注。

讀斯坦因《西域考古記》第十四章。

下午抄數頁，並加小注。工作時間過久，頭目昏眩。

晚間讀《西域考古記》。作日記。

外邊房裏住的一個三民主義青年團的幹事，他們在談話，都很羨慕朱家驊，說朱是總書記，他們當然作爲標準模範的。又說委員長送張先生三十萬元。不想錢而自有錢。張不知爲何人。三十萬是建私宅用的。

敵機來放火，起火一處，夜三時解除。

國皮鞋的，總是外國貨，一雙鞋至少三十元以上，而且還有一輛很流行的汽車。朱是不要穿中

四日　金曜

抄錄西域音樂東漸史稿。

五日　土曜

上午抄稿件。下午至小石先生處。至庚款會領來一百二十元。取回《神話研究》一冊。晚間，楊仲子來，同至唐醉石處未遇。

六日　日曜

抄錄稿件。

下午讀足立喜六《長安古蹟考》。

七日　月曜

上午，至張西曼處，坐談移時，即赴勸工局街購物。百物騰貴，不可勝言。買：一、《劇場藝術》一冊，二十；二、《伊蘭尼亞與不達米亞》，六十；三、《聯共第十八次代表大會報告》，三十五；四、《取火者的逮捕》，四十；五、《馬克思主義經濟學基礎理論》，二·六〇；六、筆二支，五十；呈文紙四張，二十四；複寫紙二張，十二；七、英文寫本一冊，二·三〇，車費，一·〇〇。歸寓午餐。天燠熱。

下午將《取火者》讀了。讀伊蘭地理及聯共報告半冊。

八日　火曜

上午至小石先生家，將河上肇著《馬克思主義經濟學基礎理論》一書送與之。並借與《取火者的逮捕》一書。小石先生近喜讀此類書，前託代購求，今幸得之。在小石家午餐，下午歸。晚間抄稿。在小石家借來《歌德對話》一冊。

寄牟煥奎、徐勵學航空信一。寄陳貽谷、孫秉仁航空信一。為幼侄法勇殉國，上呈文蔣先生請恤家兄韻峰。

九日 水曜

上午至新街口上海銀行將存款三百四十元取出。買金戒一隻（一錢三分四釐），五十八元二角九分。因法幣下降，暗盤港幣一角六分。故金價每兩四百三十五元矣（中央定二八○）。購此以備不時之需，決不買外匯，亦無錢買也。政府官僚及財閥，早往飽購，近猶購之不已。已準備作海外寓公矣。買《塞外史地論文譯叢》一冊，《大莊嚴注論探原》一冊，《聯共中央決議》一冊。午歸寓。收黃文山催稿信，即覆之。

十日 木曜

上午，抄文稿，即理一份交黃文山，題為〈漢唐間西域之交通及其文化〉。下午政治部傳達來送傅抱石函，即將黃函帶去。

晚間赴小石先生處，收法廉函兩封，劉錫榮函一封，陳夢家函一封。又收政治建設學會一函。

十一日　金曜

上午讀《瓷史》上卷終了。抄文稿六頁。下午抄文稿。

晚間赴青年會歡迎參政會川康考察團，聞章伯鈞報告兵役實施黑暗情形，爲之痛心，弱小鄉民，橫遭魚肉，實抗戰建國之障害也。途遇沙雁，聞云袁牧之在山西殉國，陳波兒亦爲日兵強姦而死。這是電影界中，兩位可尊敬的人物。

購鋼筆一支，五元五角。以前不過一元四角而已。又稿紙三組二元四角。餐費一元，車費來回一元二角。午買葡萄二角，梨子一角，伙食費一元。

夜讀《金剛般若波羅蜜經》終了。

十二日　土曜

上午，赴張家花園巴蜀小學追悼呂奎文，憶與呂同事政治部時，其人頗能勤於工作，正一有爲青年也。

聞周伯勛云：上海電影名人隨八路軍深入敵人後方工作，在火線拍攝者，除死難陳波兒、牧

之兩人外，尚有吳印咸亦殉國，均在火線爲敵槍殺。但所攝影片數千尺，已運出。此真以熱血換成之傑作也。

下午讀白鳥《大秦的木難珠考證》。

晚間將樂舞一段抄畢，擬寄新西北社壽昌君，並作一函與之。

收陳之佛函，滕固函。天大雷雨，夜未止。

十三日　日曜　晨雨。

寫日記。讀白鳥《菻林考證》。姚寶賢來，下午走。寄出新西北社壽昌稿一卷。寄法廉一函，劉錫榮一函。晚間至小石先生處，借《安娜·卡列尼娜》一冊與胡令鑒。

十四日　月曜　上午陰雨。

寫寄良謀、紹曾、守濟、抱石、夢家、若渠、之佛諸人函，任光函並代轉新加坡。

53　吳印咸（一九○○——一九九四）江蘇沭陽人。攝影藝術家。一九三四年起從事電影攝影工作，先後在上海電通影片公司、上海明星影片公司二廠、山西西北影片公司任攝影師，拍攝過《風雲兒女》等影片。一九三八年赴延安，參加八路軍總政治部下屬的電影團。一九三九年拍攝了大型記錄片《延安與八路軍》，並創作了著名的《白求恩大夫》等攝影作品。此殉國之說係誤傳。

一九三九年

午前至馬衡先生處，談話至午，即在其家午餐。鄭穎蓀來，聞新得一苗人琵琶，絃藝之遺制也。鄭又云忽雷爲蒙古樂，今名賀來，用弓拉，非用手彈。

晚間與沙雁赴小樑子，買《南國週刊》合訂本一冊，《小說》一冊。

十五日　火曜

晨，精神不佳。早在馬衡處借得《銅鼓考略》一冊，讀終了。

赴小石先生處，下午回舍。抄錄文稿八頁。

十六日　水曜

晨至馬叔平處，還其《銅鼓考略》一冊，略談即返寓。

曾瀛南來，在舍午餐。去未幾，吳燕如來，默坐一時去。借予《道司基卡也夫》一冊。這兩個女孩子我盼望了很久，卻在一天中先後來了。曾來自成都，吳來自合江。曾女嬌慣，吳女冷肅，非吾敵也。

晚間校錄文稿。

與馬叔平論苗民古代文化，觀銅鼓而可知其發達之高度。又仰韶其彩陶，似亦非周漢民族所

有，因其花紋不能列成一系統也。晚間作書寄銘竹、白鳳，明日寄出。

十七日　木曜

上午至教育部訪楊仲子。至小石先生處小坐，即回舍。張效良來，借去十五元。余不喜向人告貸，亦不喜人來借錢。

下午抄文稿五頁。晚間至觀音岩，聞華林云將查戶口，故折回。買《日本國家主義諸社團》一冊。夜警局來查戶口。

十八日　金曜

上午補釘皮鞋，用錢六角。赴沙坪壩中央大學。乘人力車至小龍坎一元。至沙坪壩二角。買舊印《美術生活》二冊一元。《東北亞洲搜訪記》一冊。《西藏風俗志》一冊，共二元二分。午餐二角。

至陳之佛處坐談小時。之佛云國立藝專教授辭職者頗多。至方孝博處。至大學訪羅志希，羅謂吾《西域樂舞百戲東漸史稿》，可至世界學術家地位。但羅一政客，非學人也。訪金靜庵，已

赴成都。訪徐仲年、範存忠談小時。至吳作人處取物。至小龍坎搭汽車歸舍，價一元二角。

晨購菜蔬三角。共用六元五角三分。

仲年贈《沙坪集》一冊。

十九日　土曜

《瓷史》讀畢。讀《東北亞洲搜訪記》。上午至小石先生處，云白華復活《學燈》，囑余撰文。

午有空襲警報。下午二時始解除。

二十日　日曜

抄寫文稿數頁，進度甚緩。

下午曾瀛南來，旋去。借畢相輝《改造》七月號一冊。相輝云廣東襄勤大學擬請往任教，余漫應之。該校聞遷廣西融縣。

晚間入市買紙六角，信封二角五分，《越風》一角。

聽大鼓書，富貴花唱〈烏龍院〉、〈百山圖〉，董蓮枝唱〈黛玉悲秋〉，山藥旦唱〈四小姐

推牌九〉，令人忍俊不禁。回思劉寶全、白雲鵬、小黑姑娘等人鼓書，不可復聞矣。近研究琵琶論文，業已寫畢，故往聽三弦彈法，以資參考。得一絕句：

燈陰弦語細叮嚀，訴盡青天碧海情。
最愛董娘歌此曲，不堪滿指是秋聲。

二十一日　月曜

上午赴小石先生家，取來騰固寄來中國藝術史學會緣起通告及會員名錄二十份。有空襲，即返舍。

下午將信封寫寄中國藝術史學會會員。計嘉定方壯猷、吳其昌，成都徐中舒、黃文弼、商錫永、李小緣，重慶朱希祖、宗白華、馬叔平、胡小石、陳之佛、傅抱石、劉節、金靜安等人。又郭寶鈞、裘善元兩函。晚間均寄出。

夜熱失眠。讀七月號《改造》【之】〈黃土地帶〉。

二十二日　火曜

上午小石先生來談，旋去。頭昏不適，神經痛。下午抄稿四頁。

陳女士來談，專說八路軍的壞話，造出許多無根之言，破壞統一戰線。並云：「縱打平日寇，仍須打共黨」。此種訓練團的訓練，與青年毒害甚深，此輩不知將中國民族，危害至如何地步也。八路軍的艱苦奮鬥，舉世皆欽佩之，乃將其一筆抹殺，可笑之至。此皆惡劣份子教之如此。余非任何黨員，但憑良心說話耳。陳不歡而去。陳並云在萬縣工作傷兵醫院死一兵，經手人可賺埋葬費九元，埋葬費不過十五元耳，乃賺九元，其他可知。

二十三日　水曜

上午抄寫〈重慶附近發見之漢代崖墓與石闕研究〉一稿，將與《學燈》發表，因白華曾索稿也。

報載蘇德訂立互不侵犯條約消息，並進兵蒙邊。

二十四日　木曜

以稿寄《時事新報》宗白華先生。至小石先生處。午歸寓。

二十五日　金曜

抄文稿。

二十六日　土曜　天氣炎熱。

翟君邀明晚西餐。下午四時，赴馬叔平處，談良久。聞敵機炸嘉定，中央研究院所得西康民俗材料，均炸毀。又敵機八月一日襲桂林，專炸各山洞，死二千人。報載邵冠華於二十四日病故小龍坎，年三十一歲。

金大圖書館主任李小緣君來寓，外出未晤。

二十七日　日曜

訪李小緣先生，遇小石師，同往中央圖書館辦事處。與李談金大訪古情形。金大在成都、嘉定、新津方面，所得頗富。談至午，同往進餐。餐後來舍休息。與李同入城，遊武庫街書肆及鼎新街，均冷落。至商務書館買書，今日因係孔子誕，書業休假，以人熟仍得入內，買《語石》二冊，《馬哥勃羅遊記》（張星烺譯）一冊，《西藏奇俗志》一冊，《歷史研究所集刊》一冊。又在舊書肆買《西藏》一冊，《日文文言文法》一冊，稿本松潘總兵公文一冊，共三元。

應翟君邀在松柏廳晚餐。赴唯一觀《馬門教授》電影，甚佳。價四角。買褲一條，一元四角。歸來已十一時。夜閱書，寢甚遲。

報載王禮錫二十六日死於洛陽。

刻筆上法文名，六角。

二十八日　月曜

李小緣約今日同赴嘉陵江訪漢闕，渠以事已赴昆明。

上午頭昏，閱書。下午寫文稿。至胡小石師處。

夜間敵機來空襲，炸小龍坎、化龍橋等處。院中所住錢公南，爲交通部官吏，在敵機走後云

新華日報【社】被炸，大聲稱快，此人大概是漢奸。

新米買二升（合新升五升）價七角。雞蛋每個四分錢。

二十九日　火曜

上午小石先生來云：國立雲南大學聘其任文法學院院長，來商與余能去否。

下午讀《西藏奇異志》終了。讀《馬哥勃羅遊記》。

三十日　水曜

將音樂東漸一篇清寫完畢。下午讀葉昌熾《語石》。

夜，敵機又空襲，三時始解除。夜腹瀉，體倦，帳中觀書。

一九三九年

三十一日　木曜

之至。

上午，神昏體倦，假寐。下午至小石先生家。晤盧冀野，云孔祥熙夫婦外匯貯款之狀，貪污之至。

晚間小石先生自大學回，云羅志希已爲辭去雲南聘。轉來三十日寄到家書兩通，爲七月二十七日寄，內言：田盧書籍什物，盡被黃水漂沒，惟人口平安。

付盧冀野刻吳瞿安師遺集費十元。

九月

一日 金曜

清錄文稿。晚間赴小樑子配腳瘡藥二元。買《比較語言學概論》一冊。未至觀音岩,已聞警報。歸寓良久,空襲始來。聞炸萬縣。

買《王右軍集》一部四本,惜為妄人圈破句。

二日 土曜

上午讀《語石》。收汪漫鐸自魯迅藝術師範來函。收張超來函。下午赴小石先生家,過英庚款會取錢未得。收到新西北月刊社壽昌函,云兩稿分登本期及下期。收法廉函,江鶴笙函,李慶先函,劉碣叔函及照片。

三日　日曜

在小石先生家晚餐。楊仲子同來寓，吃稀粥後，即同赴唐醉石處，取刻印，並請其製一銀章。

上午入市，買銀元四枚，價法幣五元二角五分。用製銀章。買《厲鶚年譜》一冊。買桂圓一斤，三角。買象牙小章一個，八角。

午至小石先生處略談即歸。

下午抄百戲稿四頁。

晚間畢相輝爲介紹一友，裴曼娜女士，東京法政留學生，充少校軍佐，甫自前線歸來。夜十時送之歸寓，情頗親昵。甫返舍，即有空警，至四時始解警就寢，雞已鳴矣。

寄燕如《盜火者的逮捕》一冊。

上午瀛南來辭行未晤。

晚間計算存款，及存郵票數目。

四日　月曜

清理書籍，並清結存款。

昨夜以空襲，雞鳴始就寢，已四時半矣。聞小龍坎化龍橋被炸死多人。將七八兩月購書編目，七月甚少，八月較多，八月份購書費約二十元。中以邊疆史地考古爲多，其次則語言學書也。又出吳瞿安師刻遺著書費十元，亦應歸之買書費。總計八月二十八至本日用去四十八元。

【九月五日至七日日記原缺——編者注】

八日　金曜

上午赴大學訪金靜安先生，借來《研几小錄》一冊，內藤湖南著《拉薩之唐蕃會盟碑》，將譯爲中文。

午後至沙坪壩買《神之由來》一冊，《腓尼基與巴力斯坦》一冊。

九日　土曜

上午入城，買世界大地圖一張，二元。《中國社會經濟史綱》一冊。

過小石先生處，取回《中國歷史教程》一本。

十日　日曜

晨起赴牛角沱，以時晏，輪船已過，北碚未能成行。

十一日　月曜

晨，由牛角沱乘輪赴北溫泉。午，有警報，輪抵北溫泉即下，因途遇項本善君，即請其案內登山。夜宿正殿內，中間所塑白衣觀音像甚好。入溫泉習游泳。

十二日　火曜

上午雇肩輿赴縉雲山，因昨日運動，痔瘡出血，不能行步也。過紹隆寺，入內參觀慈幼院，內有難童三百七十人，主持人羅君陪同參觀一周。紹隆寺有成化碑一，無更古於此者。由此上縉雲寺，一路景色頗佳。縉隆寺建於劉宋時，初名相思寺，後改

崇教寺，再改縉雲寺，今爲漢藏教理院，釋太虛主持其事。寺前有石照壁，雕刻古樸可愛，疑爲唐宋時物。又寺僧掘地得四天王像，俱只存頭部，雕刻亦古質，寺人疑爲六朝舊物，亦可能。上獅子峰，成詩一絕云：

空山一牛一蝴蝶，牛寂不動望行客。

獅子峰下望江水，深樹亂蟬吟秋葉。

下午游泳。

下山遇吳厚伯、胡栻兩同學及王女士，遂同歸。買和尚茶一包，法尊著《西藏言》兩本。

十三日 水曜 晴朗。

練習游泳。下午習仰泳，吳厚伯同學指導甚佳。

借圖書館《金石索》閱覽，內多錯誤。

作詩一首，廿七日補成之：

〈自相思寺上獅子峰〉

科頭直上獅峰路，一派蟬聲曳暮秋。

我有相思無訴處，空山禮佛問從頭。

十四日　木曜

晨，遇九姑令孺及梁宗岱君於游泳池。下午習仰泳，頗有進步。

天轉陰，夜寒，從此遂無晴朗之日。

十五日　金曜

晨六時，由北溫泉乘民生輪返重慶，至牛角沱下划船，船沉江中，幸未滅頂，渾身盡濕，歸寓感寒，臥病。

晚間，楊仲子、胡小石兩先生來視。

患傷風症，未出門，勉強整理文稿。交通部安忠義君來調查，即寫一記事與之。

十六日　土曜　天陰。

臥病。

十七日　日曜　天陰。

臥病。

十八日　月曜　天陰。

十九日　火曜　天陰。

臥病。至小石先生家，取來法恭自洛陽來信兩通。

二十日　水曜

晨，扶病至觀音岩郵局，匯洋二十元寄洛陽西工常法恭侄。入城，之秀鶴書店買《Revue de Moscau》一冊，價二元。買《時論叢刊》一冊，價三角五分。又在生活書店買廉價書數冊，五【元】八角，擬與法恭。

二十一日　木曜

病略癒。清錄文稿。

二十二日　金曜

上午抄寫西域樂舞東漸，百戲一卷完畢。病略痊。晚間至小石先生處，九時回。因大學先修班請我任教授，故往商酌。

二十三日　土曜

上午赴上清寺郵局匯錢二十元寄家中。

下午至張西曼宅，未晤。即由觀音岩至方家十字，在生活書店晤吳子我。買《在西班牙》一冊。又在舊書店買《粵東筆記》一冊。由米花街赴青年會，開中國邊疆學術研究會，人未到，遂歸。

在老北風食包子，用洋四角。

二十四日　日曜

在室抄寫文稿，將《西域樂舞百戲東漸史》整理就緒。

胡令德來，云胡先生已爲通知大學先修班定聘，並借取《Revue de Moscau》一冊

二十五日　月曜

上午將文稿理畢。下午赴裝訂紙店訂爲一巨冊。計文二百二十頁，圖一百餘頁未列入。途遇

郭沫若略談。

赴猶莊張西曼家，開邊疆文化研究會，到常務理事三人余及張西曼、陳紀瀅。紀瀅編《大公報》副刊兼郵局事務。議決王禮錫輓辭由余作。託紀瀅代買紀念郵票四元。

晚間赴城內買《七月》一冊，《談虎集》下一冊。夜讀《談虎集》。

買酒四瓶，歸碎一瓶，擬送翟純及許惟兢。受人請宴，不能不還禮也。後日又是舊曆中秋矣，家人在飢寒之中，如何如何。

訂書六角，酒四瓶二元四角。《談虎集》六角五，《七月》二角五分，車轎六角。

二十六日　火曜

晨起下雨。腹瀉。昨作詩一首，今晨作詩一首，並錄於下：

〈七夕夜坐懷日妻元子〉

七夕愁無奈，三年見更難。渾忘秋露濕，獨自淚闌干。

悵悵秋河遠，沉沉夜漏遲。今宵蟲語急，或是夢來時。

下午抄寫〈重慶附近發現漢代崖墓與石闕研究〉論文八頁，並訂為一冊。給女工八月中秋節禮一元。

二十七日　水曜　晴。

上午至郭沫若處論考古，談二小時。為轉致訃報送沈尹默、楊仲子、胡小石、宗白華諸先生。至韓侍桁處。

下午赴沈尹默處，論書法談一小時。至胡先生家，以郭父訃告與之。取來徐愈函一通，《流火》四冊。

夜，畢相輝、劉海妮夫婦招我過中秋夜，有姚潛修君。

二十八日　木曜　晨，陰霧。

作書寄徐愈，寄劉錫榮《流火》兩冊。作書寄黃文山、韓侍桁。賜守門人一元。將寫就《漢唐之間西域樂舞百戲東漸史略》一冊（二百二十頁，圖一百二十頁）及〈重慶附近發現之漢代崖墓與石闕〉、〈重慶沙坪壩石棺畫像研究〉兩文，合訂一冊，送中英庚款會。取來九月份協助金一百二十元。至小石先生處小坐即歸寓。

二十九日　金曜

下午至小石先生家，云於明日去昆明。夜，空襲。

赴觀音岩郵局寄款二十元家中。

三十日　土曜

上午赴飛機場送小石先生，未成行。與仲子至馬萬里處，觀其治印。晚間歸寓。赴唐醉石處

取印，尚未治成。夜空襲。

收黃文山函。羅志希召函。吳厚伯函。

十月

一日 日曜

中央大學校長羅志希，十八日以函招余往談。下午赴中大，與羅談，始悉羅擬聘余任文學院講師。徵余意見。余漫應之。俟晤胡小石、汪辟疆兩先生再定奪。

歸途晤吳厚柏、胡杖，邀同小餐。夜乘人力車歸重慶寓所。

買得北魏墓誌十種，連前一張，合計四元。

夜空襲兩次。

入城購得隋舍利塔銘記畫像照片各一張。

二日　月曜

下午至小石先生處。晚間，邀小石先生、楊仲子、胡寄梅、胡家柱等人赴老萬全晚餐。晤楊俠、孟昭纘等人。

夜空襲。

付房金十八元，請客五元五角。

三日　火曜

上午，以魏墓誌送小石先生閱看。午擬赴小龍坎，候車不遇。晤勾適生，即同其午餐。晤蔣志方於街頭略談。

下午寫輓王禮錫詩，未完成。邊疆學會幹事鄭開來，囑借禮錫《去國草》一冊，備參考。

四日　水曜

上午赴小龍坎小灣汪辟畺先生處，即在其家午餐。商談中大文學院聘余任講師事。與車站晤

圭璋，故人兩年不見矣，忽於此邂逅遇之。

歸重慶至小石先生處，上午已去昆明。魏墓誌十種取回，以《元暐志》張壁間。

王參事、朱慶餘來談。朱家碑帖書籍，收藏甚富。唐圭璋來，談小時，送之歸寓。

夜空襲，旋解除。夜讀《去國草》。

五日　木曜　上午有霧。

因昨宵空襲，起身較遲。九時又有空襲，旋解除。

唐圭璋來、陳北鷗、姚潛修來。天雨。下午，盧鴻基來，旋去。

中國青年季刊社送來稿費九元，並函一件。

圭璋述與翟貞元戀愛事甚詳，苦情可憫。余以高爾基小說〈幸福〉一篇與讀之。

近日右腕頗痛，作書是苦事。夜撰成〈哀悼王禮錫詩人〉散文詩一首。

盧鴻基贈《戰鬥美術》一冊。

六日　金曜

晨，將輓禮錫詩重寫一過。餐後即送交張西曼書寫。

赴小龍坎至覃家小灣汪辟疆先生處，商談開課事，大約中國戲劇史一班，國文兩班。至沙坪壩午餐一元一角五分。飲茶食地瓜一角四分。買《人與地》一冊，《社會進化的歷程》一冊，一元三角。《權利與自由》一冊，《談龍集》一冊，一元三角四分。《史記釋例》一冊，《摩尼教流行中國考》一冊，九角五分。《戲劇雜志》一冊，二角。

晤《時與潮》編輯關夢貴君，談小時，贈《時與潮》一冊。赴吳作人處未晤。來回車資二元七角，晨買雞蛋一元，買地瓜一角五分，共用八元九角三分。

盧鴻基贈《抗戰藝術》一冊。劉海妮還《道司基卡也夫》一冊。

七日 土曜

上午，至沈尹默先生處，其子令昕代刻金星歙硯一方。沈先生書其贈余借硯詩，精妙之至，寶之勿失。令昕又爲刻印一方。[54]

途遇呂霞光云，下午約一法國人往看古董，邀余同去。下午訪兩路口，候之竟不至。自赴教場口，在鼎新街買來隋志兩張，顏魯公、黃魯直等字一束，價一元。買粗磁爐一個，四角。過德文齋取來小牙章一個，刻「劇孟」二字，尚精細。

483

購匯票二十元，將寄家中。

薄暮，將碑送與沈先生閱之。捐寒衣捐一元。湖北大捷，滿街鳴爆竹。

八日　日曜

晚間唐醉石來，交與銀一元，託爲沈令昕製一印。

九日　月曜

下午至沈尹默處，取來旭初先生所繪便面，其背面即請尹默書之。攜往《晉唐小楷書》一冊，與尹默讀之。中唐人寫經，尹默嘆爲精品也。

十日　火曜

上午赴小龍坎，遇警報，即至吳作人家。在其家午膳食麵。今日爲作人生日也。作人爲我畫像一幅。

下午至校內，赴金靜安家，云已赴東北大學。至王藹雲處，觀其所藏郵票。歸途過沙坪壩買

《社會組織的演進》一冊，《埃及與阿比西尼亞》一冊，共一元三角。

晚間理髮五角，買桂圓二角。

夜，國慶提燈會甚熱鬧。

收徐仲年函，內李白鳳詩一首。

十一日　水曜

晨起寫小詩四首寄芷江李白鳳：

白鳳沖天飛，嘗共黃爵語，俯視蚩蚩氓，蠢聚如螻蟻。

竹實如明珠，果腹更何求。空山聞好音，隔溪白雲流。

詩如泉水清，悠然得天趣，念彼山中人，餐英掇寒碧。

秋日桐葉落，春日桃花好，白鳳兮白鳳，翔翔足終老。

赴觀音岩郵局寄家中四十元。

下午赴教育部開音樂編審會。六時散會至教場口鼎新街買象牙圈一個，五角。至生活書店買

《希德》一本，《唐代的勞動文藝》一冊，共一元。買《中蘇文化》一冊，二角五分。

車錢三角五分，補鞋五角，買報一角三分，菜瓜五角。

十二日　木曜

八時，滕固（若渠）來，談一小時走。商酌中國藝術史學會，將出論文集也。收若渠會費五元。

赴中央銀行取來五十元，只存三百元矣。寄白鳳、黃文山、劉硯叔各一函。下午至教場口買青田石章一方，二元。買李金髮《微雨》一本，價四角。來回車費六角。五時訪滕若渠，並晤李季谷君，談良久，歸寓。買麵一角，雞爪及花生二角。晚餐飲酒。右腕痛楚，不良。作字頗苦辛。夜讀《治史》雜志二期中鄭逢原著〈丘虛通徵〉一文，頗佳。

十三日　金曜

晨，入城買《文藝陣地》三卷三、四兩期，二角六分。《現代中國藝術發展史》一冊，二元二角。又在舊書攤買《吳愙齋赤牘》一冊，五角。共二元九角六分。歸途遇空襲警報，跑得滿身是汗。午餐後解除。

午後寫寄艾青、彭昭文、劉錫榮函。

晚間呂霞光來，蔣志方來。談至十時去。

十四日　土曜

晨，葉守濟來。寫寄黃文弼函。赴中大，金靜安已赴東北大學，還來《美術生活》一冊，《建唐六朝陵墓考》一冊，《中國西部考古記》一冊。在商務買《正法念處經閻浮提洲地志勘校錄》一冊。

繆贊育約同午餐。將《治史》雜志一冊，送交朱希祖先生。至徐仲年處，並簽定詩集三冊出版合同。

下午至汪辟疆先生處，商談開課問題，羅志希擬為余開考古學。

乘黃包車返重慶，來回共用車費二元七角。書錢五角六分。買地瓜花生二角。

收法恭函。

十五日　日曜　連日晨皆濃霧。

晨讀《列維正法念處經》。

下午至兩路口看楊仲子。赴教場口至鼎新街，三角。在新生食堂晚餐五角。

赴國泰看《夜光杯》，晤洪深先生，此劇洪所導演也。歸車三角。看劇未終場。

收高大章、孫秉仁、劉錫榮、唐圭璋諸人函。

買《小說舊聞抄》一冊，《摩登月刊》一冊，《劇場藝術》一冊，共七角五分。

十六日　月曜

上午乘車至小龍坎，一元。赴中央大學與羅談開課，大致商妥。歸途過沙坪壩，買《希臘神話》二冊，一元三角。午餐八角。車至小龍坎二角。赴辟畺先生家談二小時，返小龍坎搭汽車歸重慶，八角五分。途遇舊生張繼鳳，云江紹鑒死。

晚間，黃右昌來，徐愈來。徐在此宿夜。

買花生桂圓地瓜共五角。

十七日　火曜

晨，徐愈走。讀《希臘神話》、《小說舊聞抄》。付報費一元五角。

晚間胡彥久來，黃芝岡來。夜雨，黃在此宿夜。

十八日 水曜

上午七時，黃走。與之同至中央社。歸途買報三份，在銀行取錢五十元，匯洛陽法恭二十元。

買菜錢一元，買煤錢一擔四元四角。

下午赴教育部開音樂編審會。盧冀野送來《霜厓詩錄》一冊。

匯法恭錢用航空掛號寄出。

赴國泰觀洪深演《包得行》一劇，劇情平平，惟用國語四川語合演，是一試驗。歸寓已十時餘，隔壁許家又打牌。

買信封八角。買《遊仙窟》一冊六角四分。青田石章交德文齋刻字。買桂圓二角。

收傅抱石函。

十九日 木曜

上午八時，赴小欒子亦園，參加魯迅先生逝世三周年紀念會。演講者有羅果夫、陳紹禹、潘公展等，陳、潘針鋒相對，有如舌戰群儒也。在會場遇葛一虹，因談戲劇史問題。散後參觀抗戰藝展。

遇張西曼，邀余同胡風午餐。餐後與西曼至商務書館，買《西域之佛教》一冊，一元六角二

分。與西曼至杜若君程遠處，坐談一小時，歸寓。徐愈及其夫人來，在寓晚餐。

夜讀《遊仙窟》竟。

二十日　金曜

上午赴小龍坎，中途車停不能進。步行至中央大學，晤宗白華先生，談一小時。訪徐仲年。

至吳作人家，取來畫像一張，金星硯一方。硯係寄存吳家者。歸來已上燈矣。

訪羅家倫。羅聘余任教，又不肯出錢，誠市儈也。

二十一日　土曜　晨，微雨。

至唐醉石家，晤易均室。同來我處，觀沈季朝所刻硯。往醉石家午餐，將硯攜往，託醉石拓墨。取來銀章一方。

下午與均室至沈尹默處。尹默得試余金星硯，喜甚，為余書兩條。

與均室赴青年會，歸途買青田石一方，五角。《青鳥》一本，二角。車錢七角。與均室晚餐七角五分。買肥皂一塊，四角。買菜面三角，米二升八角。在德文齋取來「歡喜冤家」石章一元二角。歸途遇雨。

二十二日　日曜　晨，天雨。

滕固來，同赴陝西街，過汪竹一家稍坐，即上觀音岩。坐公共汽車至陝西街書店買《唐詩紀事》十六本，價八元。買《湯頭歌》一冊，價一角。買《時事新報》八份，五角六分。至商務書館買《顏氏家訓》一冊，《中國藝術論叢》一冊，《宗教的出生與成長》一冊，共三元八角五分。

至青年會參加國民外交協會午餐，有邵力子、陳銘樞等十餘人。歸寓，車錢五角。

晚間至若渠處，與張道藩、端木愷閒談到深夜始散。

讀《顏氏家訓》，目疲始寢。

收到劉錫榮寄還《詩帆》五冊，寄羅家倫函一通。

二十三日　月曜

晨，入菜市買雞及蔬菜，共用錢兩元六角。

至沈尹默家將金星歙硯取回。天放晴。《學燈》所刊墓闕論文贈若渠、夢家、道藩、霞光各一份。

午約若渠來舍吃飯。霞光亦來談。午後滕走。赴新街口時事新報館買昨日《學燈》，已售

馨。來回車錢，用去八角。買桂圓半斤，二角五分。途遇黃文山。

收到《青年中國季刊》一冊，內登載前送論文一篇。

二十四日　火曜

午至中國文藝社，王平陵、華林邀午餐。下午訪梁延武，不遇。晚間收羅志希函，聘余中大兼任講師。

晚間至聚興村滕若渠處，與甘乃光、端木愷閒談。有空襲警報，遂歸寓。梁延武、陳北鷗、臧雲遠、鮮魚羊（俞竹舟）等來避空襲。計警報兩次，第二次有緊急警報，旋解除。就寢已午夜矣。

二十五日　水曜

上午作書寄偉珍、法恭，航空郵洛陽。至文藝社午餐，余昨日曾付二元買雞也。食未竟，有警報，旋解除。爲平陵述羅珊事，平陵欲爲余介紹一女。

下午，赴領事巷康公館歡迎英大使卡爾。日暮始歸。與羅寄梅閒談。

夜沐浴。作書寄錫榮、高大章、唐圭璋等。訪楊仲子。收到新西北社寄來五元。並爲青年中國季刊社補一收條。夜雨。

二十六日　木曜

晨，應約至滕若渠處，與同訪沈尹默。同至行政院，晤齊燉。若渠書一箱寄存我處。在中央銀行兌取百元。與若渠早點七角七分。

下午易均室來，復同至沈尹默處。晚間均室來晚餐，與若渠約同訪馬叔平，候之不至。

早晨買菜三角，晚間買麵買菜五角，給力人二角。

二十七日　金曜

上午，赴馬叔平處，談兩小時。入市買宣紙，寫郭沫若尊人膏如先生輓詩。晤汪旭初先生。買《冥土旅行》一冊，《讀曲隨筆》一冊，共一元二角九分。買棉絮五斤，七元五角。買桂圓二角，來回車輀八角。買《經世》一冊三角。宣紙一張一元。

下午赴沈尹默處，自書輓詩畢。請尹默書一小條。為其自作小令兩首。晚間送輓章至三廳，坐候楊仲子，遂歸。

沫水有德翁，稟氣仁且寬。高義感賊盜，良醫濟病瘵。
積德之所至，盈階生桂蘭。哲嗣能文章，報國疲征鞍。
教忠復教孝，足繼翁膽肝。翁德照沫水，翁去沫水寒。
沫人思翁者，日日望沙灣。

——膏如老伯輓詞

二十八日 土曜

上午，赴兩路口乘汽車赴中大，晤羅志希，云余講師聘書即發。赴小灣訪辟疆師，囑為排課。過沙坪壩買《雕刻家米西郎則羅》一冊，價五角。午餐四角，來回車錢共二元四角五分。歸寓後赴中央社【訪】羅寄梅，請代修照相機，云已毀。前月二十五日自民生輪墜江中，此機遂損失矣。

買橘子一角，給貧民二角。買菜三角，買麵一角。發出與張西曼函，與中英庚款會函。付買米錢一元。

一九三九年

二十九日　日曜

晨五時起，赴文藝社應王平陵之約，同赴北碚。王竟未來。微雨。赴白象街，在世界書局買《水經注》一冊，《玉台新詠》一冊，《傷寒論》一冊，共二元五角。在三友實業社買線毯一條，十四元五角。在商務閱書一小時，因其書貴，竟未購。在西二街書店買《姬夫人墓誌》一冊，一元。至新華日報館晤范元甄，訪得光未然通訊處。買小玉章一個，上刻「星垣」二字，價七角。歸途過鼎新街米亭子，買高爾基小說《惡魔》一冊。

轎二角，汽車二角，人力車二角。

下午至沈尹默家，以墓誌借與之，並請其子令昕爲刻小硯。

晚間買橘子一角，買麵一角。

收汪綏英函。寫覆綏英函。寄光未然、董每戡函，沙雁稿。還華林《去國草》一冊。

三十日　月曜　夜雨。

晨，作書寄吳燕如，連前四函均發出。寄家二十元。買菜五角。訪唐醉石、韓侍桁、馬叔平諸人，均不在家。訪張西曼亦不在。遂歸寓。

下午，赴新街口上海銀行兌《新西北》寄來稿費，銀行未開門。至西二街買《漢裴岑碑》一本，一元二角。過米亭子舊書攤買《南國》第四期一冊，二角。《夜店》一冊，一角五分。《水上》、《現代外交的基本知識》，六角。瞿秋白《社會科學概論》，一角。《宋拓龍藏寺碑》一冊，三角。來回車錢五角五分，共用三元八角。

爲李韓臣作一聯賀富華印刷所：富民裕財，著成典籍。華國經世，大有文章。

三十一日　火曜

上午赴旭初先生處，談兩小時。曹纕蘅將去西藏，托其拓唐蕃會盟碑。至新街口兌取《新西北》稿費五元，賣一藤籃二元五角。買《歷代求法翻法錄》一冊三角，買皮蛋二個一角四分，來回車錢五角五分，給貧民五分。匯寄家款二十元，匯水三角二分。買柚子一個，一角二分。寄家信，並款四十元。寄陳其恭函，徐愈函。收易均室函並拓片。收國民外交協會函。收中央大學上課通知。

十一月

一日　水曜

晨五時即起，至牛角沱搭汽船，赴柏溪中央大學分校上課。十時至柏溪，進餐。訪許恪士，云課在沙坪壩。訪蔣峻齋、李吉行，談一小時。赴宗白華先生家，取來《戲鴻堂法帖》一部，皮大衣一件，即返重慶，至則已燈火煜煜矣。返舍進餐，飲酒一杯，微醉，即寢。

二日　木曜　晨雨。

訪旭初先生，談一小時。至中英庚款會領來協金一百二十元。赴米亭子生活書店，買《雪人》一冊，《永日集》一冊，《瑪加爾的夢》一冊，《豬的故事》一冊，《發掘與探險》一冊，

《奔流》二卷三期一冊，《博物館學概論》一冊。買漢銅罐一個，《漢封龍山頌》一冊。買蜜棗二角四個。

歸舍午餐。下午以《唐葉慧明碑》、《景君碑》、《鄭固碑陰》、《衡方碑》等四冊送沈尹默，並以《戲鴻帖》借與閱之。

天雨。付房金十八元，付女工三元。

三日　金曜

上午乘汽車赴沙坪壩陳之佛處小坐。至中大，請徐仲年午餐。三至四、四至五上課兩小時。

途中泥濘，行走頗難。

下課返重慶，燈火滿街矣。晚餐飲酒一杯，醺然已醉。

四日　土曜

作書寄洪深、辛漢文、萬籟天、王烈、小石、抱石、靜安、均室、獻唐等人，即往付郵。至沈尹默家，小坐即歸。

買桂圓二角。收陳其恭信。

下午赴鼎新街，過北新買《考古藝術發見史》一冊，價二元。至成善堂買《蒙中隨筆》一冊，四角。

應謝、胡之招赴松柏亭晚餐，到十餘人，彼等爲《外交季刊》拉稿而設也。歸途買手巾兩條，一元二角。買紙一張，一元。

五日　日曜　上午天晴。

至沈尹【默】處，請其寫對聯。

午應鍾可托之召，至彼午餐。觀其收藏品，元馬哥孛羅像一帙，甚佳。又木刻彩色基督像，亦可愛。

下午購白毛毯一條，五元五角，轎子二角。歸車費三角，轎子二角。

寫寄陳其恭一信，並《青年中國季刊》一冊，《瑪加爾的夢》一冊，明日擬與之。

六日　月曜

晨，赴大學，將鋪蓋搬去。將應聘書交文書組。赴圖書館借《後漢書》兩冊。

下午，講《孔雀東南飛》兩課。晚間返重慶，已昏黑不辨道路矣。車錢一元，滑竿五角，午

餐及橘子一元。歸途未出車錢。晚餐買牛肉一角，酒一瓶，價一元。夜將石棺漢畫研究一稿，加以增補，明日寄滕若渠，並覆夢家一函。

七日　火曜

上午補鞋三角，買菜五角。寄若渠航空信六角八分，買郵票一元。買《新華【日】報》五分。赴新街口車錢三角五分，取到稿費十四元。至世界書局買《古詩源》，《古書字義用法叢刊》各一冊，一元六角。至商務買《雲仙雜記》一冊，《馬哥孛羅》一冊，一元八角九分。遊西二街機鼎新街。未購物。至觀音岩郵局，匯家二十元，匯水三角五分，航郵三角八分。讀《雲仙雜記》。至沈尹默處，讀其與行嚴、旭初所作詩。取回思元室小硯一方。晚間至唐醉石家。歸途買餅一角，饅頭一角，皮蛋二角。

夜腹瀉數次。

將拓片貼成一冊。

八日　水曜

晨付買菜錢一元。付唐醉石鑄銀印錢三元五角。買傘九角。寄易均室函。將銀印送與沈令昕。

下午乘汽船赴學校上課。晚歸，來回船車錢一元三角五分。夜赴國泰參加蘇聯國慶紀念，來回車錢七角。

夜腹瀉數次。

九日　木曜

痢疾，夜瀉數次。

上午寫〈文化使節與文化外交〉成。舊生范奎來借錢十五元去。

下午至中國文藝社看姚蓬子所帶回戰區敵人宣傳品。晚間，在文藝社出添菜錢一元二角八分。

來回轎錢五角。

早餐買米菜錢一元。

十日　金曜

腹瀉。未往大學上課。節飲食，日止一餐，餐則腹痛。

收若渠、白鳳、銘竹函。發白鳳、銘竹、孟真、濟之函，並寄謝君文稿。

晚間，應鍾可托君之招在賑濟委員會演講「文化外交」。歸途過唐醉石家小坐，有易均室亦在其家。歸舍大雨。

十一日 土曜

上午腹痛，服痢疾靈一丸。午一餐。下午大泄，痛苦稍減。

三時赴教育部開會，五時回寓。夜早寢，未晚餐。

十二日 日曜

晨雨止。

十三日 月曜

下午赴大學上課。以後將時間改在星期六下午。

晚間不能返城，宿校中。腹瀉復作。

十四日　火曜

上午至圖書館借書數冊。下午歸重慶，由臨江門上岸，過都郵街遇翁世義，少談。晚間應政治學會會餐。

在中央大學領來十月份薪金九十九元。

在圖書館借來河口慧海著《西藏旅行記》二冊，《華陽國志》一冊，《元朝秘史》一冊，又李文田注本一冊，徐旭生《西遊日記》一冊，《河南圖書館藏石跋》一冊。擬借《蜀中廣記》第七冊，一檢繪雲山石刻來歷，書已借出。館長洪範五招待頗殷勤。

接汪漫鐸來書云：予所編歌劇《亞細亞之黎明》第五幕已為冼星海譜出，在延安上演，傳唱於九・一八紀念節，可謂不虛此作。汪近譯出高爾基《文學生活的回憶》一部，並擬以馬氏學說，應用於戲劇史研究也。

晚間參加政治學會聚餐會，內中份子，為官僚集團，冷眼閒觀，如觀丑劇。新加入分子，有張蔭梧等。張報告河北戰區情形，指手畫腳，搖頭擺尾，如四川道流驅鬼念咒，亂罵八路軍為土匪、為張獻忠、李自成，並大頌其論語孟子，真一活寶也。嗚呼，國是如此，偏生妖孽，可為一嘆。

午與李長智【之】君論新文字運動，李初頗肆辯論，終則首服余說，謂余為科學求真，極富客觀精神云。

十五日　水曜

上午作書寄綏英、希震、行素、漫鐸。並請吳茂聰代覓房間。買郵票一元。下午請沈尹默代書一聯，為余昔年舊句「西北高樓空佇立，東南孔雀惜分飛」兩語。積思不忘，心情可知。

晚間與劉鶴鳴論文學大吵。

得汪綏英來函，此女慧美可愛，將卒業於西南聯大北大教育系矣。隔一板壁，審計部姓許的小官吏，又在深夜打牌，吵嚷如一群豬玀，他媽的，討厭之至。重慶到處都是這樣討厭的賊種。

55　李長之（一九一○──一九七八），山東利津人。文學評論家。歷任雲南大學、中央大學、北京師範大學教授。

一九三九年

503

十六日 木曜

李小緣來函為《金陵學報》徵稿，以舊稿石棺畫像研究與之。

買雞一隻，一元七角。付報費一元四角。買郵票五角。

寄李小緣文稿。寄抱石、紹曾函。

下午天氣晴朗。訪馬叔平不遇。至鼎新街買《毛織物圖案集》一冊，五角。《雨天的書》一冊，八角。《動物心理學小史》一冊，二角。《東方雜志》17/25一冊，一角。寄法恭航空信。車費五角。磨靴二角。買毛巾五角五分。《文藝戰線》4/1一冊二角二分，鏡框三角。買雞蛋五角。

晚間右耳痛不可忍。

十七日 金曜 上午晴朗。

夜牙痛失眠，遲起。至馬叔平處，十二時回。

下午牙痛，寢三小時，頭昏昏然。

收滕若渠函。寄鍾可托信，寄南京王伯沅師函。

買米二升，明日買煤一擔。

十八日　土曜

上午乘黃包車赴學校上課，價一元。過陳之佛處小坐。至圖書館借《蜀中廣記》一函。

午餐六角六分。下午上課，令學生作文。

晚間空襲，解除後，與宗白華先生、李長之等談愛因斯坦之相對論。十時寢。

十九日　日曜

上午尋胡杖、吳厚柏閒話。

下午，乘一時汽船返重慶，由臨江門上岸，船票三角，車錢二角。赴商務擬購四庫叢刊本《元朝秘史》，以需錢十元，因念得之不易而止。由學校帶回《燕京學報》一冊。

夜讀〈元【朝】秘史序〉。

買面一角，買《沙恭達娜》一冊一角。午餐三角三分。

曾過江鶴笙處閒談。

晚間王子雲、呂霞光來。至徐愈處晤劉環小姐。

二十日　月曜

晨作書覆張文光、李任子。李信慧來，為代尋川江旅館房間，並送徐愈赴磁器口。讀《燕京學報》十五、十六兩期。

下午至沈尹默處，觀陸東之所書文賦。至呂霞光處取來《今日中國》一本。赴鼎新街晤吳作人、呂霞光，未購物。

買柚子一個二角，買銅勺一個一元。歸途過觀音岩舊書鋪，買《東方雜志》三十三卷二十一、二十三、二十四三冊，錢十蘭篆書聯一對，共一元二角。天雨，來歸車錢七角。

晨買菜買羊肉五角，買麵一角。

夜讀《釋桃花石》21/33，《在蘇俄的中國文獻》23/33，《歐美搜集漢籍紀略》24/33各篇。

收每戩寄來《戲劇戰線》三冊，並索稿。

辣椒，吾鄉謂之辣子，藉以其味言之。湖南謂之番椒，猶之番茄、番薯、芭樂。四川謂之海椒，猶之海棠、海馬、海紅之類，皆云來自域外，即西域也。北平謂之秦椒，則當時或經陝西秦中而至。日本謂之唐辛子，則云傳自中國耳。此皆西域植物東漸之一也。

又曰胡椒者，猶之胡蔥、胡瓜、胡豆（蠶豆，四川謂之胡豆）、胡蘿蔔（日本人謂之人參）、胡麻、胡荽之類，謂其出於胡中，亦西域也。

二十一日　火曜

上午買一雞，一元二角。看芝岡、信慧。
下午吳燕如來，李信慧來。李先去，吳後去。
晚間寄浙大（宜山）酈衡三、劉子植一函，並附
《學燈》一張。寄音樂教育委員會小學校歌
兩首。途遇吳伯超。覆常訓榮一函。
買橘子二角。付吳轎錢三角。

二十二日　水曜

終日陰陰未出門。寫《吳劇孟年譜》[56]，回顧三十六年塵影，盡在其中矣。
夜看李信慧小姐病。歸途微雨。買桂圓二角。

56
即作者自撰年譜。取母姓與作者筆名之一冠為篇名。

二十三日　木曜　天氣晴朗，爲多日所未有。

計算錢款，自二日至今，又用去八十六元矣。

下午訪李信慧小姐。看許世英先生。在鍾可托家晚餐。月明如鏡，我機隊八十餘架，曾由重慶飛出，其炸漢口敵人乎？過唐醉石家，將硯取回。

上午入城，買絨布褲一條四元二角；買報一份五分；《劇場藝術》一份，二角五分；買《文摘》一本，三角。

二十四日　金曜

上午，將硯送沈尹默處，由令昕拓墨。

買面盆一個，三元八角。下午乘人力車赴大學，價九角。

二十五日　土曜

上午還圖書館書三冊，借《蜀中廣記》一函。午，傅抱石邀午餐。下午講課三堂。赴沙坪壩

晚餐，用五角。買《爲金屬而奮鬥》，價一角五分。買《神之由來》一冊，價四角五分。晚間講
課三時。夜雨。

二十六日　日曜　天雨。

上午讀報，廣西南寧頗危急。午餐五角。下午乘汽船返重慶，途泥滑頗難行。晚餐買面一角。
寄函徐愈。寫航快函寄郁風[57]，路透電云，其父被狙殺。
黃之岡借吾書《神之由來》一冊，以不可購得，竟手錄一冊。此君篤學類如此。今日重得此
書一冊，擬贈與之。

二十七日　月曜

上午寄郁風、葉偉珍、法廉航空信，張文光平信。下午寄商錫永平快信。
上午訪沈尹默。下午訪楊仲子。至鼎新街勸工局買曆書一冊，一角四分。《新俄之文學的曙

57 即指郁華（一八八四——一九三九），浙江富陽人。原名慶雲，字曼陀。郁達夫之兄。歷任京師高等審判廳推事、大理院推事、最高法院東北分院推事及廳長、江蘇高等法院第二分院刑庭庭長，並兼任朝陽大學、東吳大學等校教授。抗戰期間，留上海，堅守司法崗位，對日特漢奸之不法罪行，嚴於制裁，遂於一九三九年十一月二十三日遭敵特暗殺。

一九三九年

光期》一冊，三角。上海雜志公司售有《靜靜的頓河》兩冊，原價一元六角，竟自加價四元，真
是吸血鬼，只好望望然去之。

買花生一角，買萊菔五分。買菜一元二角。

收董每戩寄來《未死的人》一冊。汪旭初先生贈《學林》一冊。

二十八日　火曜

上午寄信楊仲子、賈書法、張效良。下午覆信陳善。

上午訪汪旭初師。

古人命名，多有無病、無咎、去疾、去病、延年、延壽、棄疾之類，蓋意在祝福，頗有符咒
迷信之意，亦猶今人命名長生、長壽之類也。

在馬叔平　無咎　先生處，借來唐蘭著《天壤閣甲骨文存》一部。燈下讀之。

友人老舍，近作《殘霧》，上演頗賣座。馬云舒慶春原為旗人。又吾友唐圭章亦旗人也，惟
知者甚少耳。舊在東京帝大讀書時，有漢文教師常榮，亦旗人，為清宗室。熟於京戲掌故，嘗從
問近代京戲之變遷，言自庚子之後，女人始許入戲院觀戲，蓋自洋人倡之也。

買木柴四角。買餅一角。買皮蛋一角六分。

二十九日　水曜

上午赴汪辟彊師處，車錢九角。由沙坪壩轉至大學，收陳行素信一封。返重慶船錢四角，由臨江門登岸。買《花束》一冊，《杶廬所聞錄》一冊，一元五角。Carpeuter《世界遊記中美洲與西印度群島》一冊，《戰爭與和平》三冊，二元四角。《八路軍二十英雄傳》一冊，一角。買皮鞋一雙十四元五角，以前不過四元。歸車二角。夜讀至十二時，目痛始寢。《杶廬所聞錄》讀竟。

三十日　木曜　晴朗。

上午起頗遲。赴教部訪楊仲子等。下午舒蔚青來，贈以《摩登月刊》一冊。李信慧來，還《安娜·卡列尼娜》一冊。訪吳伯超，暢談。

取回洗西服兩件，一元八角。買地瓜一角，花生一角，饅頭一角六分，共用二元一角六分。下月必須減少。收入方面只有一百二十二元，出超二十一元。又寄家二十元，範奎借十五元，共出超五十六元。

十二月

一日　金曜

晚間訪沈尹默。上午訪楊。寄郁風函一件。

二日　土曜　晨晴朗。

付房東錢十八元。赴小龍坎車錢一元。午餐五角。買《小說支譚》二冊，一元四角。晚間訪許恪士，即在其家晚餐。

收家信兩封，李恩波表叔信一封。傅斯年信一封，汪綏英信一封。

下午講課三小時。

三日 日曜

上午至北平店早餐，二角五分。訪作人不遇。赴吳麟若家觀其所藏瓷瓶及大觀帖。吳為大學體育科主任，喜畫竹。

午餐四角五分。下午返重慶，車錢八角五分。買麵一角，買牛肉一角。買橘子二角。

收滕若渠信一件。轉送李信慧電報一件。

四日 月曜

上午寄行素、恩波表叔快信，汪綏英航空信。訪沈尹默，以滕若渠信轉之。

下午訪楊仲子未遇。訪王平陵未遇。至鼎新街，未購物。至白象街商務書館已閉門。至成善堂，未購物。

車轎錢六角，橘子五分，花生一角五分。買《瓜豆集》一冊二元四角，買《玄奘》一冊一角，印名片付一元（九十六張二元）。買郵票二元。買硼酸一兩五角。早晨買菜七角，買晚報五分。赴銀行兌出五十元，擬匯家內。收張效良函，《政治建設》一冊。付女工三元。

五日　火曜　晴。

上午訪馬叔平，還其《天壤閣甲骨文存》一函。下午赴公平拍賣行，擬將褚碑錢對賣去。至新華日報館，買《蘇聯畫報》一冊，二元五角。《莫斯科新聞》一冊，三角五分。《文摘》一冊，二角五分。至江鶴笙處，江贈王稚子闕拓本一張。至生活書店買《康藏》一冊，六角。來回車力一元。

晨買米二升九角四分。買菜六角。出明日買雞蛋羊肉錢一元。

六日　水曜

晨，與黃琴赴呂霞光處，看綠色古瓶。此器為余鑒定者。寄家內二十元。

七日　木曜

上午，同江鶴笙赴沙坪壩看漢闕及永壽四年塚，出船錢一元。遇周懷衡，談良久。夜往校內。

八日 金曜

下午返重慶，至鼎新街買舊陶瓶一個，備插梅花，價洋一元。赴商務印書館買書，竟增價兩倍以上，定價三元者，今售十元矣。商人奪取金錢前所未經，以後將不再購書。

九日 土曜

上午赴大學，人力車錢九角。下午講課三堂，並發練習卷，中有王生家祥，思想尚清楚。晚間中大中蘇問題研究會，放蘇聯電影《燎原》。晤范元甄女士。

十日 日曜

午餐，五角。與李長之談批評諸問題。晚間，長之邀至沙坪壩吃水餃。買橘子一角。買清人筆記小說《池北偶談》等一函，價一元。寢中閱畢六冊。

十一日　月曜

上午讀筆記清人作品。下午二時搭小輪返重慶。天雨。午餐四角八分，船票四角。晚間寫寄吳燕如、陳紀瀅（詩稿）、劉玉聲、銘竹、寄梅等人函。寄范元甄函，詢勉文、煥奎消息。

十二日　火曜　晨雨。

買米一元，買菜一元。

十三日　水曜

收庚款一百貳拾元。寄家四十元，寄法恭二十元。

十四日　木曜【原缺】

十五日　金曜

晚間入城，購《先知》一冊，《陶淵明》一冊，《內院雜刊》一冊，《戲劇藝術》一冊，《西線文藝》一冊。

午，黃琴來。下午同訪馬叔平先生。借黃琴《美術生活》一冊。

十六日　土曜

上午赴大學，收漫鐸、任子、錫永、范奎、良伍等人信。下午講課，並發國文卷。

訪許恪士，未晤。旋許來，商量為行素介紹入中大事。

付王宏發十二元製書箱。

十七日　日曜

上午十一時，由校返城，赴道門口銀行公會中大同學會聚餐。

晤沈子善同學，云其收藏古器書畫均損失京寓，攜出僅一銅器耳。

晚間，買《藝術與生活》一冊，《西康札記》一冊，《國聞週報》一冊。至張季培處，談至十時歸。

十八日　月曜

寫寄漫鐸、銘竹書。有警報，不久解除。黃琴來，還其《美術生活》一冊。下午赴中大，至汪辟畺先生處，為行素奔走教員事。

十九日　火曜

午，有空襲警報。下午，與李長之至南開閒遊。晚間抄書目。

二十日　水曜

下午由中大返重慶。晤胡寄梅，邀其吃茶，洋一元一角。遊鼎新街，至新知書店買《日本資本主義發展簡史》一冊，四角二分。買麵一角。

夜作函十八通寄文抗、中蘇、建設、郵總、治三、燕如、圭璋、錫榮、新永、秋葦、西曼、徐愈、可托、翁世義、楊仲子。

二十一日　木曜

上午至沈尹默處。下午撰〈故音樂家張曙之一生〉。

晚間胡彥久來索稿，允於本週內與之。

夜將張曙傳撰畢。

付米錢一元，菜錢八角。

二十二日　金曜

為《音樂雜志》寫〈西域琵琶東傳源流考辨〉，將舊稿加以整理。

收夏華傑來函，收金滿成、姚蓬子請客箋。

付菜錢八角。

二十三日 土曜

上午赴教部交稿。至米亭子買《文學大綱》一冊，一元。《文藝新聞》一冊，八分。赴青年會參【加】作家訪問團及南路慰勞團招待會。到沫若、曹靖華等數十人。晚間應新蜀報姚蓬子招宴，與曹靖華、老舍、任鈞、王亞平等暢談。夜至社交會堂聽音樂，捐慰勞傷兵費二元。歸途與劉雪厂等宵夜。將《張曙傳》交郭【戈】寶權。

二十四日 日曜

下午至文藝社。音樂會借余《亞細亞之黎明》歌劇一冊。至鼎新街。至公共拍賣場取回《倪寬贊》一冊。晚間慰吳作人喪妻。

收吳燕如函。

二十五日　月曜

下午至大學，放假。

晚間仲年邀餐，二人用六元餘。明日當還邀之。

夜牙痛。

二十六日　火曜

牙痛。無課。

收艾青函。

二十七日　水曜

下午上課一堂。

收大學十二月薪九十六元。牙痛甚。

二十八日　木曜

刷房間。下午一時乘船返重慶。由臨江門上岸，至國泰看電影。歸過書肆，買《戲劇雜志》一冊，《文藝新潮》一冊，《南國週刊》合刊本第二冊一本，《民間故事研究》一冊，周作人《現代小說譯叢》一冊，共一元八角，電影票六角。頭痛，左眼痛。

二十九日　金曜

上午赴旭初先生處送信。至庚款會、中央社、文藝社、中蘇文化協會，將盧建虎君邊疆研究會入會表及金三元交趙康轉張西曼。

兌出張效良還洋十五元。付菜錢二元，買鎖一元。買報一角。

下午至中央銀行兌錢五十元，用以度歲。赴大學，上課一小時。

三十日　土曜

上午，還圖書館書三冊。下午，講蘇聯加泰也夫作《在徵兵所裏》。閻詩貞來室借去《道司

基卡也夫》一冊。云男生盜去其信多件。

至小龍坎，登車秩序極壞，候車五班後始上。至重慶後，更赴楊仲子處小坐，九時返寓。夜多惡夢。

三十一日　日曜

晨寫寄燕如、綏英及滕固函，並爲寶賢填介紹表。

史地傳記類　PC0190

常任俠日記集
——戰雲紀事・上（1937-1939）

作　　者/常任俠
編　　注/沈　寧
整　　理/郭淑芬
主　　編/蔡登山
責任編輯/鄭伊庭
圖文排版/邱瀞誼
封面設計/陳佩蓉

發 行 人/宋政坤
法律顧問/毛國樑　律師
印製出版/秀威資訊科技股份有限公司
　　　　114台北市內湖區瑞光路76巷65號1樓
　　　　電話：+886-2-2796-3638　傳真：+886-2-2796-1377
　　　　http://www.showwe.com.tw
劃撥帳號/19563868　戶名：秀威資訊科技股份有限公司
　　　　讀者服務信箱：service@showwe.com.tw
展售門市/國家書店（松江門市）
　　　　104台北市中山區松江路209號1樓
　　　　電話：+886-2-2518-0207　傳真：+886-2-2518-0778
網路訂購/秀威網路書店：http://www.bodbooks.com.tw
　　　　國家網路書店：http://www.govbooks.com.tw
圖書經銷/紅螞蟻圖書有限公司
　　　　114台北市內湖區舊宗路二段121巷28、32號4樓
　　　　電話：+886-2-2795-3656　傳真：+886-2-2795-4100

2012年4月BOD一版
定價：1600元（全套上中下三冊不分售）
版權所有　翻印必究
本書如有缺頁、破損或裝訂錯誤，請寄回更換

國家圖書館出版品預行編目

常任俠日記集：戰雲紀事 / 常任俠著. -- 一版. -- 臺北市：
秀威資訊科技, 2012. 04
　　冊；　公分. --（史地傳記類；PC0190-）
BOD版
ISBN 978-986-221-863-1（上冊：平裝）
ISBN 978-986-221-913-3（中冊：平裝）
ISBN 978-986-221-929-4（下冊：平裝）
ISBN 978-986-221-941-6（全套：平裝）

1. 常任俠　2. 藝術家　3. 傳記

909.887　　　　　　　　　　　　　　101001930

讀 者 回 函 卡

感謝您購買本書，為提升服務品質，請填妥以下資料，將讀者回函卡直接寄回或傳真本公司，收到您的寶貴意見後，我們會收藏記錄及檢討，謝謝！
如您需要了解本公司最新出版書目、購書優惠或企劃活動，歡迎您上網查詢或下載相關資料：http:// www.showwe.com.tw

您購買的書名：_____

出生日期：_____年_____月_____日

學歷：□高中 (含) 以下　　□大專　　□研究所 (含) 以上

職業：□製造業　□金融業　□資訊業　□軍警　□傳播業　□自由業
　　　□服務業　□公務員　□教職　　□學生　□家管　　□其它_____

購書地點：□網路書店　□實體書店　□書展　□郵購　□贈閱　□其他

您從何得知本書的消息？

　□網路書店　□實體書店　□網路搜尋　□電子報　□書訊　□雜誌
　□傳播媒體　□親友推薦　□網站推薦　□部落格　□其他_____

您對本書的評價：(請填代號　1.非常滿意　2.滿意　3.尚可　4.再改進)

　封面設計____　版面編排____　內容____　文／譯筆____　價格____

讀完書後您覺得：

　□很有收穫　□有收穫　□收穫不多　□沒收穫

對我們的建議：_____

11466

台北市內湖區瑞光路 76 巷 65 號 1 樓

秀威資訊科技股份有限公司　　　收

BOD 數位出版事業部

..

（請沿線對折寄回，謝謝！）

姓　　名：_____　年齡：_____　性別：□女　□男

郵遞區號：□□□□□

地　　址：_____

聯絡電話：(日) _____　(夜) _____

E - m a i l：_____